翬舞之才見精神

——文人墨客與書法文化 繼凱 題

目 次

引　言

　　言為心聲，書為心畫。中國文藝和美學的靈魂總是日日夜夜縈繞著一個深邃而又綿長的「情」字。中國的藝術精神即是：揚善弘美，驅霾去蔽，文心鑄魂，翰墨傳情！

　　誠然，人皆有情，但惟其是「文人」，就會格外地多情、微妙地傳情，同時又能夠從這「情」的汪洋大澤之中，不斷地掬起那碧玉般的甘霖，來灌溉自己心靈的土壤。不難想像，當中國古今文人墨客天然般地與中國特有的文字、筆墨朝夕廝守時，他們怎能保持其心靈的緘默！詩人共傳心聲，書畫皆表精神。我們這裡回眸凝視的，便主要是古代文人墨客在歷史舞臺上搬演的綽約多姿、妙趣橫生的「紙上的舞蹈」——書法藝術的創造及其蘊含的情意或精神。

　　沒有莊嚴堂皇的帷幕，沒有悠然飄揚的笙簫，沒有枝葉扶疏的茂林修竹，也沒有車水馬龍的塵世寫照。以此，中國書法不似戲劇、音樂、繪畫和小說那般絢爛顯赫。然而，就在她那極為簡約而單純的黑白、點畫構造的藝術格局之中，卻又常常蘊含著比這些更為豐富而雋永的「意味」。古代文人們鍾情於斯、寄情於斯，研習書藝成為日課，暢意揮灑為其樂事，遂致衷情流洩於腕底，意象隱

現於點畫。既可見張旭化公孫大娘之劍器舞而為神韻別具的「毛錐」舞，「喜怒窘窮，憂悲、愉佚、怨恨、思慕、酣醉、無聊、不平，有動於心，必於草書焉發之……」；懷素《自敘帖》，滿紙縱橫，生龍活虎，流轉跳蕩，於具有強烈的抒情節律的「墨舞」之中，表現出了書家豪邁不羈的氣概和超凡脫俗的胸襟；又可領略顏真卿厚重穩健之高韻，即於書《祭侄文稿》以寄激憤、哀思之情時，亦凝重深邃，不夾雜明顯的「顛」氣「狂」意；王羲之《蘭亭集序》，則於其款款挪移之間，無處不瀰漫、蕩漾著「和樂」之情：與自然、與親朋的親和、寬慰、祥瑞之感，在這裡成了點畫灑灑飄落的驅動力……。固然，積澱了中華民族文化內涵的書家情感世界，常常是十分複雜、充滿變化的，「心畫」與書法也不是直線相連、簡單對應的，但從總體上看，由於書家的技法、教養，尤其是境遇、志趣、人格的不同，還會導致「達其情性、形其哀樂」的書法作品眾相萬殊、彼此有異，從而表現出獨異的藝術個性。即如劉熙載所言：「書，如也。如其學，如其才，如其志，總之曰如其人而已。」（劉熙載《藝概·書概》）也許，在古代文人與翰墨之間，在筆歌與墨舞之間，古往今來有著更多的傳奇和更為複雜的情節，人們總難以把握其精義，但力求有所參透和有效解讀其文化意蘊，則成為一個恆久的頗具魅性的命題。

中國書法，無可爭議是一種真正的藝術，然而又不僅僅是藝術，因為她是民族文化的一種產物，負載著豐富的文化心理訊息。可以說，在她身上，驚世絕倫的創造與歷久沉積的惰性交織在一起，既令人困惑，又催人思考，企望能夠窮究她的創造奧秘及問題所在……

　　鑑於書法理論界偏重於客觀的書史敘述和書藝技巧的研究，本書擬從書法藝術現象性的歷史中，主要發掘其創作主體與書法文化的內在關聯及其文化心理因素，因而在行文中，並不注重書法客觀歷史和技藝知識的描述或介紹。

　　在筆者心目中，中國有個「大古代」，也有個越來越顯赫的「大現代」。這自然是契合「大歷史觀」的看法。「大古代」已成為歷史事實，「大現代」卻尚未成為過去，仍在積極建構過程之中。也許，這個「大現代」的啟動與西方世界的衝擊相關，但完成卻會以中華民族的偉大復興為標誌。當然，完成只是形態相對完善完滿而已，並非意味著終結。因此，筆者是立足於現代文化立場來觀照古代書法文化與文人的關聯。這裡著力考察的主要是古代文人即士人、士大夫這一階層的書法及其精神，而尤其注重對這個階層中著名書法家的解剖分析；在考察古代文人借書法抒情冶性這一雙向性的精神現象時，既注重宏觀（文化）分析，又注意微觀（心理）分析，並努力把二者結合起來。這對考察現當代作家文人與書法文化的多方面關聯，也多有裨益。事實上，筆者在本書附錄中即有對中國現代作家與書法文化進行宏觀考察的專論。可以說，展現傳統書法文化和文人作家承傳書法文化的文化圖景，可以使我們看到古代的與現代的文化訴求已在「墨舞」中映現，而且激蕩不已，斑駁陸離，奇譎裂變，卻又生生不息，其跌宕起伏、百迴千折的狀況本身就充滿了歷史的「魅性」。

　　自然，歷史的回顧、反思並不是單純為了發思古之幽情，而主要是為了重新發現歷史、揚棄傳統，重建善而美、理而情的書法藝術世界，建構新的書法文化形態，延續千姿百態、意象豐盈、情

深意長的「墨緣」，從而豐富典雅而又美好的現實人生。即使我們
移目於現當代的作家文人書法，也還是為了更好地賡續文脈和「墨
緣」，努力弘揚中國特色鮮明的中華書法文化。

第一章　書為心畫

中國古代的書論如文論一樣，都以精要而又傳神見長。「書為心畫」便是古代書學中最具有影響力的一個經典命題。這一命題引起的思考很多，其「引導」作用與「警示」作用都值得關注。雖然人心複雜、書法微妙，將書家人品與書品簡單劃等號的線性思維存在著明顯的偏限性，但人們總還是樂於從主導方面不斷地言說這一耐人尋味的命題。可以說，優秀的書法肯定是心靈的藝術，對此，人們很早就已經形成了共識。

第一節　表情的藝術

　　儘管藝術的性格像人自身一樣複雜多變，具體的藝術作品也往往像人一樣「各異其面」；儘管「美」的世界像情緒的世界一樣既空靈又實在，既實在又空靈，但人們畢竟逐漸漸摸透了她特殊的脾性，以敏銳的直覺、清澈的理性，攫住了各種藝術所共有的魂靈：審美情感。

　　自然，審美情感與「人之常情」有著密切的關係，離不開一定的生理心理基礎。美國學者K・T・斯托曼認為：「情緒是情感；是與身體各部位的變化有關的身體狀態：是明顯的或細微的行為，它發生在特定的情境之中。」[1]藝術家也如常人一樣會產生種種情緒或情感，但在某些「特定的情境之中」，藝術家所萌生的藝術情感則又與人人皆具有的日常情緒相區別，更與動物的情緒活動相區別。這區別，就在於藝術家的審美情感具有創造性，具有美的魂靈，並由此導致創作行為的發生和完成；而且，伴隨著藝術作品的誕生和接受（鑑賞），人自身的「文明」化也會得到相應的提升。

　　由此在藝術王國，表「情」、論「情」成為最愜意也最普遍的事情。

　　許多藝術大師都以自己的切身體驗，把藝術的情感特性強調和突出出來。列夫・托爾斯泰在強調藝術情感特性時的執著是盡人皆知的顯例。而現代世界的美術界，無論是塞尚、康定斯基，還是

[1] [美]K・T・斯托曼（Strongman, K.T.）：《情緒心理學》（*The Psychology of Emotion*），張燕雲譯，遼寧人民出版社1986年版，第2頁。

梵谷、畢卡索，儘管各有所好，各有體貌，卻無不傾心於「表現」的美學，以致形成了這樣的不乏誇張意味的美學觀念：「美就是感情的表現；而且，凡是這樣的表現沒有任何例外都是美的」[2]。中國當代作家秦兆陽也曾借孟姜女哭倒長城的民間傳說，指出作家必須注重情操、情愫，構築起自己「感情的長城」[3]。其實，中國藝術早就築起了蔚為壯觀的「感情的長城」。譬如，中華民族不僅很早就有了逶迤萬里、情牽大地的建築藝術——長城，而且很早就有了點畫騰挪、情縈意繞的「紙上舞蹈」——書法。也許在一些人看來，那古跡斑斑的磚石和黑白相間的線條，既非金磚金條，有何價值，其實，滲透、凝結在這磚石、線條之中的，卻是彌足珍貴的民族情感與靈魂。如果說當年在創造長城這種奇觀時，人們尚未意識到長城的藝術價值，而僅僅是為了戰爭防衛的實際功用，那麼同樣，我們祖先在創造文字時，也沒有藝術上的自覺，即自覺地運用情感的邏輯去營構那些粗拙簡單的點畫線條，但這並不影響後人把長城和古文字「看」作藝術。從接受美學的觀點來看，就會發現人們恰恰是在情感的領域，「接受」了古老的長城和古文字所表現的「意味」和「情味」：最為雄渾的線條與最為多變的線條牽引著我們，忍不住要對我們民族祖先創造力給予由衷的欽敬和驚歎，對他們所曾經歷的艱難困苦給予深切的同情和懷想……。

正是在接受者審美情感的作用下，實體的長城和古文字經過了

[2] [英]李斯托威爾（William Francis Hare Listowel）：《近代美學史述評》（*A Critical History of Modern Aesthetics*），蔣孔陽譯，上海譯文出版社1980年版，第7頁。

[3] 秦兆陽：《談「情」》，《文藝報》，1983第8期。

一種再創造，其所蘊含的藝術潛能便轉化生成出真正的藝術品格，從而具有了動人的藝術光彩。

眾所周知，中國書法有一個漸性發生、發展的過程，並在這個過程中獲得了一種藝術上的自覺。這種自覺的標誌就在於寫字的匠人變成了「書法家」——正是他們把書寫的技巧性、機械性的活動改造成充滿情感性和創造性的活動，在點畫線條的控御驅遣中，表現創作主體的生命感亦即創作主體的豐富情感和特有的精神風貌。

這種豐富的藝術情感的邊界是無垠的，因而通常也是相當模糊的。正如美學家高爾泰所說：藝術所傳導的是感情，其整個旋律都是由感情的「邏輯」所決定的，「在這個問題上，普列漢諾夫對托爾斯泰的批評是眾所周知的：托爾斯泰強調藝術表現感情，普列漢諾夫補充說，藝術不僅表現感情，也表現思想。這個補充其實是多餘的，因為情感作為對於客觀世界的一種本能的評價，雖然表面上看起來是無意識的，實際上它是一種潛在的意識，一種未被意識到的高級神經活動。在其中包含著巨大的歷史沉積和個人生活的豐富經驗，實際上它是更深刻、更沉潛，因而不自覺的思想。托爾斯泰的命題，實際上已經把普列漢諾夫的命題包括在內了」[4]我們知道，在藝術中的情感概念內涵十分豐富，它包括一切確實存在而又無法通過語言符號構成一個邏輯體系、無法獲得一個明確的思維推理形式的心理過程——情感的河流。因而，傑出的藝術作品總是引人超越一般可以「理知」的水準，從而具有說不盡、道不完的情味。古來書家公認書法藝術之妙，也就妙在「內含情操，外發意氣。可以心

[4] 高爾泰：《藝術概念的基本層次》，《美術》1982第8期，第4頁。

悟,難以言傳」。書為心畫而又幻變朦朧,一點一畫總關情,只有憑藉「心理會通」,觀賞者與書寫者才架起了一座心靈的橋樑。

當然,藝術表現著情感,但並非所有情感的表現都是藝術。少女為她失去的愛情而悲歌,守財奴為他失去的金錢而呻吟,前者可為藝術,後者則不可能(除非經由藝術家審美理想的「光照」或「折射」)。因而藝術的情感體現著人類真善美統一的意願。唯有藝術情感融匯或積澱著真與善的內涵,唯有創作者的真情實感與理想願望均統攝於美的圭臬,服從著「美的規律」,其所創獲的藝術才會真正具有恆久動人的魅力。

與藝術實踐緊密相連的中國古代文論、畫論、書論等,都是很注重藝術表情言志的特性的。對後世影響很大的《毛詩序》說:「詩者,志之所之也。在心為志,發言為詩。情動於中,而形於言;言之不足,故嗟歎之;嗟歎之不足,故永歌之;永歌之不足,不知手之舞之,足之蹈之也。」這段話「強調了感情的自然流露」,「以『志』為內心『意向』或情緒上的『意圖』者,創立了表現主義詩說」[5]。劉勰的文論鉅著《文心雕龍》中也說:「昔詩人什篇,為情而造文……故為情者要約而寫真,為文者淫麗而煩濫」[6],對恰切的表情與專騖文辭之淫麗的不同文風,劉勰的喜惡態度可謂涇渭分明。據有的研究者統計,這部文論鉅著幾乎沒有一篇不涉及「情」的概念。全書言「情」計達一百處以上,如《神思篇》:「神用象通,情變所孕」;《體性篇》:「情動而方形」;

[5] [美]J·劉若愚(James J.Y. Liu):《中國的文學理論》,趙帆聲,王振鐸等譯,中州古籍出版社1986年版,第76頁。

[6] 劉勰:《文心雕龍·情采》。

《總術篇》：「按部整伍，以待情會」。因而，「照劉勰看來，作家的創作活動隨時隨地都取決於『情』，隨時隨地都需要『情』的參與，因此，他在《情采》篇中提出了一句總括的話說：『情者文之經』」[7]。由此可見，「情」在中國古代文論中的地位是何等顯要！

　　在古代書論中，結合創作實踐的「抒情說」也可謂比比皆是。早在西漢時代，揚雄即在《法言·問神》中就以非常明快的語言說：「言，心聲也；書，心畫也。聲畫形，君子小人見矣。聲畫者，君子小人所以動情乎？」這裡儘管並不專論書法藝術，在理解「書」與「人」的關係時還失之於絕對或機械化，但他注意到了書法藝術能夠透露書家內心世界，這種基本觀念對後世書壇有著極為深遠的影響。接著，東漢的蔡邕也強調說：「書者，散也。欲書先散懷抱，任情恣性，然後書之」[8]。這位在書法上「骨氣洞達，爽爽如有神力」（梁衍語）的東漢大書法家，他的陳說無疑凝結著自身深切的創作體驗。此後歷代書家和書論家（二者往往是合一的）都有意無意地強調著書法藝術表情抒懷的特徵和作用。晉代王羲之強調，書者應如將軍臨陣，統師全局的是「心意」[9]；「季氏韜光，類隱龍而怡情」[10]；「把筆抵鋒，肇乎本性」[11]。唐代書論名著

[7] 王元化：《文心雕龍創作論》，上海古籍出版社1984年版，第221-223頁。
[8] 蔡邕：《筆論》，載《歷代書法論文選》，上海書畫出版社1979版，第5頁。
[9] 王羲之：《題衛夫人〈筆陳圖〉後》，載《歷代書法論文選》，上海書畫出版社1979年版，第26頁。
[10] 王羲之：《用筆賦》，載《歷代書法論文選》，上海書畫出版社1979年版，第37頁。
[11] 王羲之：《記白雲先生書訣》，載《歷代書法論文選》，上海書畫出版社1979年版，第38頁。

《書譜》更以縝密的論說充分肯定了書法藝術的表情性質:「雖篆、隸、草、章,工用多變,濟成厥美,各有修宜:篆尚婉而通,隸欲精而密,草貴流而暢,章務檢而便。然後凜之以風神,溫之以妍潤,鼓之以枯勁,和之以閒雅。故可達其情性,形其哀樂」;「真以點畫為形質,使轉為情性;草以點畫為情性,使轉為形質」[12]等等。就孫氏所論來看,尤可貴者,是在對書法藝術的整體把握(從創作動機、心境到技法、體式等)中揭示了書法藝術的整體功能或系統質,即「達其情性,形其哀樂」。宋元明清各朝,文人更尚藝術,與著名的「文人畫」相並行的,則有「文人書法」,此二者常常結合得十分密切。與「文人畫」寄託著歷代文人情思雅趣相比,書法藝術更成為文人抒情冶性的一種不可或缺的精神需要。在對藝術本身的理解方面,也更趨自覺和細密化。如在清代,周星蓮就對揚雄的「書,心畫也」從語義角度,作了細密的闡釋:「後人不曰畫字,而曰寫字。寫有二義:《說文》:『寫,置物也。』《韻書》:『寫,輸也。』置者,署物之形;輸者,輸我之心。兩義並不相悖,所以字為心畫。若僅能置物之形,而不能輸我之心,則畫字、寫字之義兩失之矣。無怪書道不成也」[13]。如果說這裡主要是從語義和反面論證的角度來說明書法「輸心」的重要,那麼劉熙載在《藝概》中則借用大量的實例和正面的闡揚來證明:「書也者,心學也」;「寫字者,寫志也」;「筆性墨情,皆以人

[12] 孫過庭:《書譜》,載《歷代書法論文選》,上海書畫出版社1979年版,第126頁。

[13] 周星蓮:《臨池管見》,載《歷代書法論文選》,上海書畫出版社1979年版,第717-718頁。

之性情為本。是則理性情者，書之首務也」[14]。這與康有為所稱揚
的「能移人情，乃為書之至極」[15]是如出一轍的。由西漢而至魏
晉，由盛唐而至清末，書法與人的主觀情感所存在的內在聯繫，一
直是書家、書論家所關注的重點之一，雖在藝術理論的形態上還有
諸多不完備或失之偏頗之處，但總的說，前人書論還是有相當價值
的，並且隨代遭遞，其本身也有一定的提高或發展。

　　也許，從古代書法家創作時的心態之中，更能體味到書法家
心靈的顫動和情意的甘苦。應當肯定地說，書法藝術的創作不是一
般的工藝製作。機器人早就能夠寫字，但卻與書法藝術終欠緣分，
這就在於人的豐富變化的情感使文字元號獲得了特異的生命。可以
想見，書法家創作的激情與作家或詩人一樣，是流蕩的，情思中也
滲入了某些可感觸而不可言傳的東西。不過，就具體的創作情態而
言，書法家也常常各不相同。蔡邕所說的「欲書先散懷抱，任情恣
性，然後書之；若迫於事，雖中山兔毫不能佳也。夫書，先默坐靜
思，隨意所適，言不出口，氣不盈息，沉密神彩，如對至尊，則無
不善矣」[16]，與王羲之所強調的「凡書貴乎沉靜……」[17]一樣，皆是
主「靜」勢進入創作的心理體驗不同，顏真卿在書寫他的《祭侄文
稿》與《劉中使帖》時卻都沒有『先默坐靜思』，而是或激憤戲抑

[14] 劉熙載：《藝概・書概》，載《歷代書法論文選》，上海書畫出版社
　　1979年版，第714-715頁。
[15] 康有為：《廣藝舟雙楫・綴法第二十一》，載《歷代書法論文選》，上
　　海書畫出版社1979年版，第846頁。
[16] 蔡邕：《筆論》，載《歷代書法論文選》，上海書畫出版社1979年版，第
　　5-6頁。
[17] 王羲之：《書論》，載《歷代書法論文選》，上海書畫出版社1979年
　　版，第28頁。

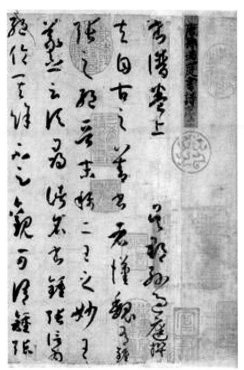

孫過庭《書譜》局部

或大喜衝動地捉筆直書。蔡邕所說的「迫於事」，即受外界事功、利害的逼促，的確會破壞創作的良好心境，但「迫於情」卻正是良好創作心境的表現，這與「先默坐靜思」以醞釀創作情緒、「意在筆先」其實是有一致之處的，即均需以「情」為動力導入創作。顏真卿的急切而書也是情意俱在筆先的。準確地說，《祭侄文稿》、《劉中使帖》都不是「迫於事」創作出來的作品，而是「迫於情」創作出來的佳作。即拿《劉中使帖》（又名《瀛州帖》）來說，書寫此帖時，顏真卿正在湖州，因獲悉唐軍在軍事上連捷，獲得兩處

大的勝利，遂興奮不已，欣然舉筆投向素紙。此帖不過四十一個
字，重筆濃墨，字大情烈，筆劃縱橫奔放，蒼邁矯健，前段最後
一字「耳」獨佔一行，末畫的一豎以渴筆貫串全行，使人觀賞此
帖時情不自禁地會聯想起杜甫《聞官軍收河南河北》一詩的創作
情形[18]。

　　顯然，在一切書體中，草書在表情方面有其特殊的優勢。而
「顛張醉素」（張旭、懷素）的美名也總是與草書連在一起的。沉
鬱凝重的杜甫也做過張旭其人的知音，曾為詩盛讚曰：「斯人雖云
亡，草聖秘難得！及茲煩見示，滿目一淒惻，悲風生微綃，萬里起
古色。鏘鏘鳴玉動，落落群松直……嗚呼東吳精，逸氣感清識，楊
公指篋笥，舒卷忘寢食，念昔揮毫端，不獨觀酒德」（《殿中楊監
見示張旭草書圖》）。與杜甫所感受的有所不同，李白在觀賞懷素
《自敘帖》時，則充盈著一種昂揚奮發的激情：「飄風驟雨驚颯
颯，落花飛雪何茫茫」，「恍恍如聞神鬼驚，時時只見龍蛇走，左
盤右蹙如驚電，狀同楚漢相攻城」。「顛張醉素」能夠在藝術上喚
起兩位卓越詩人情感上的共振，這顯然正是他們在藝術上取得成功
的最好確證。李澤厚先生曾引韓愈《送高閑上人序》中對張旭的評
論，並作了一些非常精彩的闡釋及發揮，他說：

　　　　書法一方面表達的是書寫者的「喜怒窘窮，憂悲愉佚，怨恨
　　　　思慕，酣醉無聊不平……」（韓愈），它從而可以是創作者
　　　　有意識和無意識的內心秩序的全部展露；另方面，它又是

[18] 金開誠：《顏真卿的書法》，載《現代書法論文選》，上海書畫出版社
　　1980年版，第206頁。

「觀於物，見山水崖谷，鳥獸蟲魚，草木之花實，日月列星，風雨水火，雷霆霹靂，歌舞戰鬥，天地事物之變，可喜可愕，一寓於書」（韓愈），它可以是「陰陽既生，形勢出矣」（蔡邕《九勢》），「上下與天地同流」（孟子）的宇宙普遍性形式和規律的感受同構。書法藝術所表現所傳達的，正是這種人與自然、情緒與感受、內在心理秩序結構與外在宇宙（包括社會）秩序結構直接相碰撞、相鬥爭、相調節、相協奏的偉大生命之歌。這遠遠超出了任何模擬或借助現體物象具體場景人物所可能表現再現的內容、題材和範圍。書法藝術是審美領域內人的自然化與自然的人化的直接統一的一種典型代表。它直接地作用於人的整個心靈，從而潛移默化地影響著人的身（從指腕神經到氣質性格）心（從情感到思想）的各個方面……[19]

這簡直是一篇「書法頌」！由此我們也注意到，在充分強調書法藝術表情性質的同時，不應忽視書法藝術所包容的豐富的民族文化心理內涵，這種內涵經由情感的潤化而又**沉澱**在情感形式之中，由此構成了藝術內在的核心部分──「情意」結構。可以說，在中國書法藝術中，書家－情感－文化（精神生活與物質生活）這三個方面，是以情感為仲介而構成的一種有機整體，亦可以說是一種多維度多層次的複合體，從不同的角度或以不同的參照系來考察她，當會有不盡相同的發現或收穫。

[19] 李澤厚：《略論書法》，《中國書法》1986年第1期。

第二節　具象・抽象・意象

中國書法界近年曾就書法藝術的形象與抽象等問題，進行過較為廣泛而熱烈的爭論。就在上引的李澤厚先生的文章中，他實際已表明了自己的看法。由「一方面」即書法抒情性說到了「另方面」，即書法的藝術形式。他在同文中借用了貝爾（Clifve Bell）的「有意味的形式」概念來表達實際從蘇珊・朗格那裡獲得的藝術觀念：藝術是「生命的形式」。朗格認為：「你愈是深入地研究藝術品的結構，你就會愈加清楚地發現藝術結構與生命結構的相似之處，這裡所說的生命結構包括著從低級生物的生命結構到人類情感和人類本性這樣一些高級複雜的生命結構（情感和人性正是那些最高級的藝術所傳達的意義）」[20]。不過，李澤厚把貝爾與朗格綜合的結果所提出的「有意味的形式」，實際已揭示了藝術的既非具象也非抽象、但又包含具象、抽象的**意象結構**（「情意」結構與「形象」外殼的有機構成）。

在過去的爭論中，特別注重藝術形象性的學者借助形象思維的一些理論，來竭力證明書法藝術的形象性的至關重要。在他們的理解中，「形象」也就是「具象」，即生活或想像性生活中的具體物象，認為書法藝術同樣有賴於這些「具象」，「沒有具體可感的形象，便沒有藝術」。而特別注重書法藝術特殊性的學者則強調書法藝術的「抽象美」，認為抽象美是藝術形式美的「核心」，抽象

[20] [美]蘇珊・朗格（Suanne K. Langer）：《藝術問題》，滕守堯，朱疆源譯，中國社會科學出版社1983年版，第55頁。

的特性使書法成為更高級形態的一門藝術。國外的蔣彝先生在《中國書法》一書中也設專章論述了「中國書法藝術的抽象美」。應該說，持「具象」說和「抽象」說的雙方都是有些道理的，但也有共同的弱點，最明顯的，是無論說：「具象」還是「抽象」，都沒有把藝術家主觀情意因素放在應有的位置上，「具象說」強調物象的客觀性，「抽象說」強調書法線條形式的純粹性，這就自覺或不自覺地忽視了以「情意」為中心及其能動作用所建構起來的意象。如果說藝術的思維有其過程的話，那麼藝術家對具象的把握，勢必由於主觀情感意識的作用而導向抽象——所謂「抽象」也就是對「具體物象」程度不同的「提取」或「提煉」（「抽象」abstraction的原意就是提煉、提取），也就是藝術家對「具象」的能動地選擇與改造。作為這種選擇與改造（即建構）的結果，就是「意象」或意象圖式。

蘇珊・朗格說：「藝術品作為一個整體來說，就是情感的意象。對於這種意象，我們可以稱之為藝術符號，這種藝術符號是一種單一的有機結構體，其中的每一成分都不能離開這個結構體而獨立地存在，所以單個的成分就不能單獨地去表現某種情感」[21]。涉及「藝術符號」，特倫斯・霍克斯的《結構主義和符號學》可以給我們以有益的啟示，他說：「事物的真正本質不在於事物本身，而在於我們在各種事物之間的構造，然後又在它們之間感覺到的那種關係」[22]；又介紹巴爾特（Roland Barthes）的觀點說：「……能指

[21] [美]蘇珊・朗格：《藝術問題》，滕守堯，朱疆源譯，中國社會科學出版社1983年版，第129頁。
[22] [英]特倫斯・霍克斯（Terence Hawkes）：《結構主義和符號學》（*Structuralism and Semiotics*），瞿鐵鵬譯，上海譯文出版社1987年版，第8頁。

和所指的聯想式的整體,構成的只是符號」,「他舉一束玫瑰花
為例。我們可以用它來表示激情。這樣,一束玫瑰花就是能指,激
情就是所指。兩者的關係(聯想式的整體)產生第三個術語,這束
玫瑰成了一個符號。我們必須注意:作為符號,這束玫瑰不同於作
為能指的那束玫瑰:這就是說,它不同於作為園藝實體的一束玫瑰
花。作為能指,一束玫瑰花是空洞無物的,而作為符號,它是充實
的」[23]。從上述的引文中,我們可以看出,從結構主義的整體觀念
所格外強調的「關係」中,能夠引出藝術的生命結構就是物(象)
我(意)之間的「關係」——物我同化;從符號學論說的「能指」
與「所指」的關係中,則可以引出「象」(無論是「具象」還是
「抽象」)只是能指,而「意」(是情意而非單純的理念)則是所
指,同時這二者的有機合成才能成為「藝術符號」——書法的點畫
線條就應如此。而上述的「形象」說與「抽象」說,顯然有各偏一
方、忽視「關係」與「符號」的內在結構的傾向。因此,我們認
為,書法藝術是以「意象」為基本結構的、借助特有工具操作(如
用毛筆書寫漢字)的表情藝術。

　　當代書法家、書法評論家古干先生在《現代書法構成》一書中
特別強調:「書法藝術是意象藝術,書法美是意象美」,並主張從
三個方面即「語言美」、「筆墨的抽象節奏美」、「與大千世界的
同構美」來對書法意象美進行分析[24]。誠然,中國文字(這裡指漢
字)有其先天的藝術細胞,即它本身往往具有一定的「意象」性,

[23] [英]特倫斯·霍克斯:《結構主義和符號學》,瞿鐵鵬譯,上海譯文出
　　版社1987年版,第134頁。
[24] 古干:《現代書法構成》,北京體育學院出版社1987年版,第46頁。

這既是因為中國文字是表意文字體系，又因為中國文字起源於「象形」（書畫同源說即由此而來），「象意」。著名文字學家唐蘭先生曾說：「因文字是由繪畫引起的，所以愈早的象形和象意字，愈和繪畫相近，而且一直到形聲字開始發達的時候，許多圖形還沒有改變，我們根據這一部材料可以考見許多文字的原來的意義」[25]，他又說：「當我們研究本國文字史的時候，就可以知道古文字是從象形和象意——圖形文字轉變成形聲文字」[26]。即使在增加了注音的字形之後，「象形」「象意」的成分仍然在一定程度上構成為文字本身的一種潛在功能。再加上書法家在書寫過程中於這種象形象意的基礎之上，點畫騰挪，急緩張弛，輕重欹正，操縱裕如，更增添了，不，是賦予了書法以特有的筆墨情趣，其內在的節奏有如音樂中的旋律，使書家體驗到生命運動的神妙。無論是米芾的輕捷、微欹的運筆或結體，還是康有為凝重勁拔的點畫與筆意，都與書家本人近取諸身、體驗生命的律動感密切相關，因而，說書法是「紙上的舞蹈」，或像古干從「人體美」的角度來透視書家運筆所隱含的意象，都是有相當深刻的道理的。師法自然，從身外之物即自然界的無限生機中尋覓藝術的靈感，這不知為多少代的藝術家們所屢試不爽。我們從古代書法家的筆跡和話語中，就可以體味到「自然」的美妙。

蔡邕說：「為書之體，須入其形，若坐若行，若飛若動，若往若來，若臥若起，若愁若喜，若蟲食木葉，若利劍長戈，若強弓硬矢，若水火，若雲霧，若日月，縱橫有可象者，方得謂之書

[25] 唐蘭：《古文字學導論》，齊魯書社1981年版，第93頁。
[26] 唐蘭：《古文字學導論》，齊魯書社1981年版，第94頁。

矣」[27]。孫過庭評鍾張、二王時所說的「觀夫懸針垂露之異，奔雷
墜石之奇，鴻飛獸駭之資，鸞舞蛇驚之態，絕岸頹峰之勢，臨危
據槁之形……」云云[28]。都說明書法意象美確有「自然」基因的存
在。不過，古干所說的「意象」的三種體現並非互不相關，它們
是有機地「集成」為書作，並整體地訴諸觀賞者的感知覺的，因為
它們本身就是一個「情感的意象」整體。所謂「意象」絕不僅僅
是「意向」，更根本的還是「情意」。只有情意深長的書作，像顏
真卿的《祭侄稿》、王羲之的《蘭亭序》那樣的摯情動人、引人遐
想的傑構，才能傳之久遠，永為人們所喜愛。不過什麼時候也不能
忽視「象」（不是單指具象或抽象即「能指」，而是與此二者密切
相關的「意象」之象即「符號」），它在書作中主要構成所謂形式
美的方面。在一定的情況下，書法原作的「本意」可以不為觀賞者
所「接受」而淡化了，但其形式美的魅力仍然可以吸引人。只是
必須強調，即使在這種情況下，書作的形式中仍然積澱著許多另
外的文化心理內涵，仍然是有情有意有味的藝術形式，即仍然是
能指與所指合一的藝術符號。因而在藝術中，所謂純粹的「形式
美」實際是不存在的，只有建構成完整的「意象」體，才能具有
美感、傳達美感。啟功先生曾說古代（尤指秦漢）那些為封建帝皇
歌功頌德的碑文，其「意」已腐而為人不齒，但仍稱賞其碑文的書
法美[29]。其實，這仍在於這樣的書法形式所蘊含的其他豐富的「意

[27] 蔡邕：《筆妙》，載《歷代書法論文選》，上海書畫出版社1979年版，
第6頁。

[28] 孫過庭：《書譜》，載《歷代書法論文選》，上海書畫出版社1979年
版，第125頁。

[29] 啟功：《金石書畫漫談》，載董琨，吳鴻清《中國古代文化史講座》，

味」：對秦始皇或其他被歌頌者來說，有「千秋功罪，誰人予以評說」的歷史性「意味」；對李斯或其他歌頌者來說，有他們情感意志或個性氣質的投射，從那蒼茫依稀的碑影中，他們仍在向人們「表現」著自己；對觀賞者（包括今天的人們）來說，臨碑省視而發思古之幽情，喚起諸多的感興[30]，察既往而知方來，在世事滄桑中感受中國文明的古老和滯重，同時也領悟著藝術自身的複雜與永恆，驚奇於古人也許不以為美的文字何以能在自己心中喚起朦朧的快感。所以，一般來說，古代書法作品由於自身的豐富性和歷史的建構（尤其審美心理的建構）作用，從而不會失去其「意象」的整體性。也就是說，儘管只是一塊殘碑、一段竹帛，書於其上的殘跡也往往仍有高古的文化心理方面的意味，加之有接受者主觀能動的作用，欣賞活動就仍會在「意─象」之間進行。

關於「意象」的觀念，在世界藝苑中多被談論。甚至不限於此，在普泛地論述「創造」問題包括科學創造時，都談到「意象」的重要作用。當代美國著名心理學家西爾瓦諾·阿瑞提在《創造的秘密》一書中，就介紹一些科學家如愛因斯坦（Albert. Einstein）、阿達馬（Jacques-Salomon Hadamard）、彭加瑞等人，運用非思辯性的方式即「原始認識方式，特別是意象」也能夠「導致了偉大啟示」。生活中的一些小事你往往能夠「給一位天才提供機會去掌握他所探尋的規律。這些事件成為一種觀念的形象體現，

中央廣播電視大學出版社1984年版，第229頁。

[30] 元代書法家鄭杓曾說：「予生千載之下，每覽昔人殘碑斷碣，未嘗不為歔欷而三歎也」，見鄭杓：《衍極》，載《歷代書法論文選》，上海書畫出版社1979年版，第403頁。

就像一個藝術作品代表了一種抽象概念一樣」[31]。事情可能確會如此，在科學家苦思冥想所追尋的「意」與眼前的某種視象瞬間遇合後，出現了驚人的奇蹟：誕生了偉大的科學發現。也許這種科學發現的成果仍與「視象」保持著千絲萬縷的聯繫，但卻不能像真正的藝術成果那樣，在意象之中滿蘊著情感的酵素，並依賴這情感的清波綠浪，去滌蕩那生生不息的內在的、外在的「宇宙」。

　　談論科學家與「意象」的關係，較之人們談論藝術與「意象」的關係畢竟少得多。西方符號學美學、文藝心理學、原型批評等理論中多有這方面的論述（如前面曾引證的符號學美學方面的觀點）。在中國古代的一些典籍中，也對「意象」問題早有涉及。「意」與「象」的交聯使用最早見諸《周易》：「子曰，書不盡言，言不盡意，然則聖人之意，其不可見乎。子曰，聖人立象以盡意。」立象在於傳示聖人的理性觀念，這與上述的科學家受「象」的引導達至科學原理的揭示有相似之處，但帶有更多的理性思辯色彩，與藝術思維即形象思維還頗有不同。錢鍾書先生曾對此作過精闢的論析：「《易》之有象，取譬明理也，……求道之能喻而理之既明，初不拘泥於某象，捨象也可。……詞章之擬象比喻異乎是。詩也者，有象之言，依象以成言；捨象忘言，是無詩矣。變象易言，是別為一詩甚且非詩矣」[32]。強調了哲學在「明理」之後可以捨象，而在詩中「意象」是始終渾融一體的。如果說在《易》中談「意」與「象」還有分割之嫌，那麼在《文心雕龍》中，劉勰卻把

[31] [美]S・阿瑞提（Silvano Arieti）：《創造的秘密》（*Creativity: The Magic Synthesis*），錢崗南譯，遼寧人民出版社1987年版，第359頁。

[32] 錢鍾書：《管錐篇：第一冊》，中華書局1979年版，第12頁。

「意」與「象」真正組合成了一個完整的概念。他寫道：「使玄解之宰，尋聲律而定量；獨照之匠，窺意象而運斤。」[33]強調了只有發現和形成「意象」之後的創作，才能臻至「獨照」的佳境。在古代書論中也有直接以「意象」名其書法之美的。鄭杓的《衍極》在轉述蔡邕的「縱橫有可象者」等話語時，略加改動說，書肇於自然，「若日月雲霧，若蟲食葉，若利刀戈，縱橫皆有意象」[34]；蔡希綜《法書論》也稱頌張旭「卓然孤立，聲被寰中，意象之奇，不能不全其古制……雄逸氣象，是為天縱」[35]；張懷瓘也說：「探彼意象，入此規模」[36]。

不過，也許是由於古代中國人思維方面的原因，「意象」這一概念與其他一些概念如「意境」、「法象」、「興象」、「境象」等還經常混同使用，具有較大的模糊性，並且偏倚不定，在主客體之間徘徊。相比較，或許西方文論、美學中的論說更明晰些，如上面引述的朗格關於「意象」的觀點；從創作上看，作為西方意象派詩歌創始人龐德（Ezra Pound）的說法也較為明確，他認為：「意象」不是一種圖像式的重現，而是「一種在瞬間呈現的理智與感情的複雜經驗」，是一種「各種根本不同的觀念的聯合」[37]。在他這

[33] 劉勰：《文心雕龍·神思》。

[34] 鄭杓：《衍極》，載《歷代書法論文選》，上海書畫出版社1979年版，第424頁。

[35] 蔡希綜：《法書論》，載《歷代書法論文選》，上海書畫出版社1979年版，第273頁。

[36] 張懷瓘：《文字論》，載《歷代書法論文選》，上海書畫出版社1979年版，第211頁。

[37] [美]雷·韋勒克（Ren Wellek）、奧·沃倫（Austin Warren）：《文學理論》（Theory Of Literature），劉象愚，邢培明，陳聖生等譯，生活·讀

裡意象蘊含的情理因素以及表現上的整體性都被強調了出來。因
而他主張在最簡煉的形象概念中要寄寓最豐富的情思或感受，如他
那著名的意象詩《在一個地鐵車站》：「人群中這些面孔幽靈一般
顯現；濕漉漉的黑色枝條上的許多花瓣」。據龐德自己說，他的詩
與中國古詩有著很密切的關係。的確，這種把握意象的高度簡練甚
至趨向抽象化的藝術精神，不僅體現在中國古代的許多詩作中，而
且更突出地體現在書法藝術上。唐代張懷瓘就曾把書法中的文字視
為「囊括萬殊，裁成一相」。其所以能以「一相」而括「萬殊」，
是因為「一相」之中滲透了書法家無限的情思。應該承認，具象總
是有限的，哪怕是工筆畫，較之於大千世界的物象總是局部中的局
部，然而，傑出藝術家卻可以通過心靈的運作（對具象選擇或抽象
以形成意象）來表現「與天地同化」的無限情思。當代書畫名家王
學仲曾把這種寓有限的形象之中以無限的情思的藝術功能概括為
「超形意味」[38]，可謂是真知灼見。在書法藝術中，其「象」的因
素是具有很大彈性或張力的，可多可少，可以是劉綱紀先生所以為
的書法美來自「現實生活中各種事物的形體和動態的美」[39]，也可
以是蔣彝先生所認為的，書法美是「抽象美」[40]，具象與抽象都可
進入也勢必會進入書法藝術之中，並在具象與抽象這兩極間有著千

書‧新知三聯書店1984年版，第202頁。

[38] 王學仲：《我與我的現代文化畫》，《南方週末》，1987年11月20日第
3版。．

[39] 劉綱紀：《書法美學簡論》，湖北人民出版社1982第2版，第3頁。

[40] [美]蔣彝（Chiang Yee）：《中國書法》（*Chinese Calligraphy: An Inrtoduction to Its Aesthetic & Technique*），白謙慎、葛鴻楨、鄭達等譯，
上海書畫出版社1986年版，第99頁。

變萬化：程度可以不同，層次可以各異，但無論如何，最終都要凝
為意象而達到具有「超形意味」的水準。

　　譬如，許多書家愛書「虎」或「龍」，就文字符號本身看，
其經由抽象後而保存的有限的具象因素，把書法家引向「生龍活
虎」的感性世界，同時書法家自己的文化心理特質有意無意地滲
入這一感性世界，由此形成的呼之欲出的「意象」──「龍虎」精
神與書跡的整合之中，充盈著民族驕傲之情思以及對生命力量的歆
羨……，正是這種「意象」驅使著書法家投入表現性形式的藝術操
作活動中去，從而使意象外化為藝術品。再如，無論古人今人書家
均愛寫的「壽」「鶴」等字，前者寫得好的，總會激起人們對「老
壽星」的由衷敬愛──這也是中國文化心理的一種表現，彷彿在
「壽」字厚重慈祥的筆劃之間，隱現出老壽星的神情容顏（有幅年
畫的設計就是如此，宋代朱熹大書的「壽」字就是相當成功的書
作，後人多臨摹書寫，旁及「龜蛇」之類，皆重意象筆墨）；後者
寫得好的，也總透現出「鶴」的大雅神姿與無限的生機。又如岳飛
大書的「還我河山」，草勢疾勁，蘊含著他對祖國山山水水的無
限深情和強烈的意願，尤其是透露出他對南宋江山失陷的深沉而
強烈的憤憂，帶有抽象特徵的點畫之間，卻含蘊著幾重迭加的意
象：深愛的河山……淪陷的河山……光復的河山……，使觀賞者面
對此書，不勝欽敬與感歎！正如方岳所評：「老墨飛動，忠義之氣
燁如」[41]。

[41] 馬宗霍：《書林藻鑒：卷九》，載《書林藻鑒 書林紀事》，文物出版社
1984年版，142頁。

上：朱熹《壽》
下：岳飛《還我河山》

　　倘從中國書法家特別重視書作整體的生命感，亦即格外強調「氣韻生動」、筋骨肉血俱全的審美意識來看，書法藝術的意象更其耐人尋味。這也就表現在書法家們對書作「神韻」情趣的心馳神往。所謂「書者，心畫」「意在筆前，字居心後」「筆性墨情，皆以其人性情為本」等等，就把藝術「神韻」的來源直接與書家的「自我」聯繫了起來。宗白華先生曾撰文極力推崇「晉人的美」以及在書法上的表現，說：「晉人的美的理想，是很可以注意的，是顯著的追慕著光明鮮潔，晶瑩發亮的意象。他們讚賞人格美的形象詞像：『濯濯如春月柳』、『軒軒如朝霞舉』、『清風朗月』、『玉山』、『玉樹』、『磊而英多』、『爽朗清舉』，都是一片光亮意象」；他又說：「晉人風神瀟灑，不滯於物，這優美的自由的心靈找到一種最適宜於表現他自己的藝術，這就是書法中的行草。行草藝術純係一片神機，無法而有法，全在於下筆時點畫自如，一點一指皆有情趣，從頭至尾，一氣呵成，如天馬行空，遊行自在。……中國獨有的美術書法──這書法也是中國繪畫藝術的靈魂──是從晉人的風韻中產生的」[42]。在中國書法史上，物我契合的藝術意象在晉人那裡得到了最初極為成功的表現。

　　就創作心理而言，書法家的物我同化構成了這樣的心理意象：自然就是我、我就是自然，書就是我，我就是書，即完全進入了「忘我」的境界；就接受（鑑賞）心理而言，無論是當時的鑑賞者還是後世的鑑賞者則往往通過聯想或想像，而把書法家本人與書作重組、整合，從而構成了一種生命感極為強烈的藝術意象。也就是

[42] 宗白華：《〈論世說新語〉和晉人的美》，載宗白華《美學與意境》，人民出版社1987年版，第187-188頁。

說，審美意象的構成從來不僅是書作中的點畫而已，而且有點畫之間若隱若顯的書家本人，所謂「書如其人」，實在是一種對書法意象的審美把握或理解。張懷瓘會從王獻之的書法中看出他與乃父之「靈活」不同的「神俊」，歐陽脩會說「余曾喜覽魏晉以來筆墨遺跡，而想前人之高致也！」因而可以說「書法即是心理的描繪，也即是以線條表示心理狀態的一種心理測驗法」[43]。書法既是書家「精神之我」的外化，鑑賞也就主要是對書家「精神之我的一種能動的把握。筆者曾幻想有一種類似測繪「心電圖」的高級儀器，可以時時把人們心理流動的意象，情緒全部捕捉下來。其實，具有這種功能的「工具」早就有了，這就是藝術！書法就是其中獨特而卓越的一種。優秀的書法藝術體現著與書家人格的精神同構，如說顏魯公的書法「其發於筆翰，則剛毅雄特，體嚴法備，為忠臣義士，正色立朝，臨大節而不可奪也。揚子云書為心畫，於魯公信矣。」，說虞世南的書法「氣秀色潤，意和筆調，然而合含剛特，謹守法度，柔而莫瀆，如其為人」[44]。很注重書法抒情功能的韓愈，也曾在遭佞臣迫害時，大書行草四字「鳶飛魚躍」，渾厚，雄偉，有振拔之勢，強烈地抒發了他當時的屈辱、憤激與超越現實的情感和意願，使人從中可以看到韓愈性格世界中頗有光彩的一面。總之，書法藝術的意象美是其審美特徵的主要方面，古來如此，將來如此。

[43] 陸維釗：《談書法》，《書法》1983年第5期。

[44] 朱長文：《續書斷》，載《歷代書法論文選》，上海書畫出版社1979年版，第324頁，第328頁。

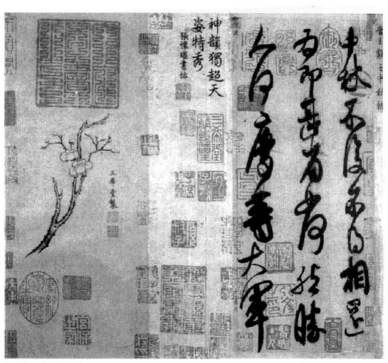

王獻之《中秋帖》

第三節　文人所鍾

在中國古代，若非「文人」，大抵不會鍾愛書法，精通書法，並自覺地把書法當作藝術來看待，這是一種歷史的真實。「文人」亦即知識份子，是伴隨人類社會的發展和進步而出現的，作為社會現象，它和社會體力勞動與腦力的分工密切相關，與人類生活中文字的出現和廣泛運用密切相關。自然，在漫長的階級社會中，「文人」從不曾成為獨立的階級，但這正說明他們的思想感情、學識修養不僅僅屬於某一階級。雖然他們也往往都帶階級性，但卻並非只有階級性。事實上，在他們追求心靈的自由亦即藝術的精靈時，他們的思想感情往往超越了其預設的「階級」藩籬，通向了更廣闊的精神世界。

比如，中國當代一位「文人」（學者）在談到「藝術空筐」問題時，曾作如下的議論：

> 大致說來，藝術分兩大類：情節類和情態類。前者的「筐」較「實」，後者則較「空」。在我們一生中，我們至多只想把《福爾摩斯探案》（*The Adventures of Sherlock Holmes Season*）這類小說重讀三遍，可是在我們一生中，卻可以把貝多芬（Ludwig van Beethoven）的《命運》重聆千百遍，把李商隱的《樂遊原》也吟誦千百遍。因為前者屬於情節類作品，而後者屬於情態類的藝術，具有恆聽恆新的性質；或者說，它的永久生命力，並不在於自身的情節，而在

於它提供給我們的原是一個不斷可以把新的人生體驗放進去的「空筐」。

一般來說，**文化素養較低者更傾向於情節類藝術作品**，因為這類作品不特別要求觀眾（讀者，聽眾）用自己的想像力去主動地進行再創作。與此相反，**文化素養較高者，則更傾向於情態類藝術作品**。因為他在這類作品發現了一個馳騁自己想像力的廣大空間，發現了一個可以滿足自己精神需要的廣大世界。[45]

很明顯，中國書法藝術屬於情態（亦即意象）類藝術，它的創作者和欣賞者必須具有相當的文化素養，方能深入堂奧，而在這方面，中國古代文人無疑是得天獨厚的，這從他們能夠「師授家習」「向風趨學」中也就可以略窺一斑了，正如朱長文《續書斷》所說：「當彼之時，士以不工書為恥，師授家習，能者益眾，形於簡牘，耀於金石，後人雖相去千百齡，得而閱之，如揖其眉宇也。……天下多士，向風趨學，間有俊哲，自為名家」[46]。

這裡略從三個方面說一下書法藝術與文人的關係。

其一，書家皆文人。在中國書法史上，公認的第一位書法家是秦代的李斯。他是秦始皇的丞相，首先是由於他有傑出的文才，他才能成為一代名臣，成為著名的政治家。也正由於是文人兼政

[45] 趙鑫珊：《藝術世界的空筐結構》，載趙鑫珊《科學‧藝術‧哲學斷想》，生活‧讀書‧新知三聯書店1985年版，第405頁。

[46] 朱長文：《續書斷》，載《歷代書法論文選》，上海書畫出版社1979年版，第318頁。

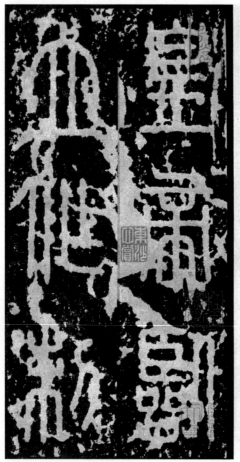

李斯《泰山刻石》局部

治家的緣故，他才格外懂得「文化統治」的重要意義。在秦統一六國之後，李斯即「秦罷不合秦文者，於是天下行之」[47]，從文字的統一入手，謀政治上的統一。他親自以周代史籀所創始的大篆為依據，「刪其繁冗，取其合宜」[48]，遂在簡化大篆的過程中，創造了小篆。特別是他把這種新體的文字派上了「莊嚴神聖」的用場：在隨同秦始皇視察各地和登臨名山大川的時候，擬出並手書了主要為秦始皇歌功頌德的一系列文詞。據其手書勒石的就有嶧山刻石、泰山刻石、琅玡台刻石、會稽刻石等，據現在殘存的《泰山刻石》等作品看，李斯的文才與書藝都達到了相當高的水準，在某種意義上說（如文人盡才以為明主、書以載道等），也為後世樹立了一種範式。書法史上一般認為，在書法藝術上達到自覺與高度成熟的時代是魏晉時代，最成熟、影響亦最大的是王羲之。世人或以為他每每被稱為「王右軍」，便以為他是行伍出身。其實，這位王右軍很少率軍出征，而多是做的地方文官，如江州刺史、會稽內史等，並且「初度浙江，便有終焉之志」[49]。之所以以「右軍將軍」傳世者，是因為「晉代戰爭頻繁，州刺史多帶『將軍』之號」[50]特定的時代背景下的社會心理，以及王氏在《題衛夫人〈筆陣圖〉後》中以近乎「孫子兵法」的語式來論述書法，都使「王右軍」之得為人知。然

[47] 張懷瓘：《書斷》，載《歷代書法論文選》，上海書畫出版社1979年版，第159頁。

[48] 蒙恬：《筆經》，《佩文齋書畫譜：卷二十二》

[49] 楊再春：《中國書法工具手冊》，北京體育學院出版社1987年版，第463頁。

[50] 臧雲浦，朱崇業：《歷代官制、兵制、科舉制表釋》，徐州師範學院編印1980年版，第14頁。

而王氏畢竟是地道的文人，所謂「東床坦腹食」的放浪，「雅好服
食養性」，「性愛鵝」，「盡山水之遊，弋釣為娛」等等，更顯出
一種真正的「魏晉風度」，這些崇尚暢意、自在平和的精神氣質在
最為世人所稱的《蘭亭序》一帖中，即得到了相當充分的表現。即
使在《快雪時晴帖》中也能感受到他的這種舒展自由的精神氣息。
再如那位唐代姓錢的和尚懷素，是位以狂草名世的書家，按說，既
已出家，就難以「文人」名之了，其實，就其家學淵源說，其父就
是唐代有點名氣的詩人錢起[51]；而他最為人們稱道的代表作《自敘
帖》，便是以詩歌的形式表述自己學書的經歷及其個中甘苦的，顯
示了相當高的文才。至於其他書家，如蔡邕、歐陽詢、虞世南、褚
遂良、顏真卿、杜牧、黃庭堅、蘇軾、米芾、趙孟頫、祝允明、文
徵明、傅山、鄭燮、何紹基等等，就其最主要的、最基本的方面來
說，他們無一不是文人，有的還是大文人。倘若失去「文人」這一
起碼的前提條件，要追尋到書法這門高級藝術的妙蒂，那幾乎是根
本不可能的事情。當然，稍微寬泛點說，那些酷愛書法並達到較高
或很高水準的封建帝皇和閨中淑媛，也首先是以文人的資格與書法
結下不解之緣的。如梁武帝、唐太宗、南唐後主、宋徽宗、乾隆；
衛夫人、蔡文姬、薛濤、李清照、柯瑩、吳芝瑛等等，其所以雅好
書法藝術並有一定造詣，亦賴其有「文人」的一面也。但從中國書
法史的實際情形來看，從事書法藝術的「主力軍」或主體部分，則
是士大夫文人。可以說，古代的文壇和書壇幾乎是合二為一的，讀
書者、書寫者以及作家具有較大程度的「同一性」。而這個傳統進

[51] 楊再春：《中國書法工具手冊》，北京體育學院出版社1987年版，第
672頁。

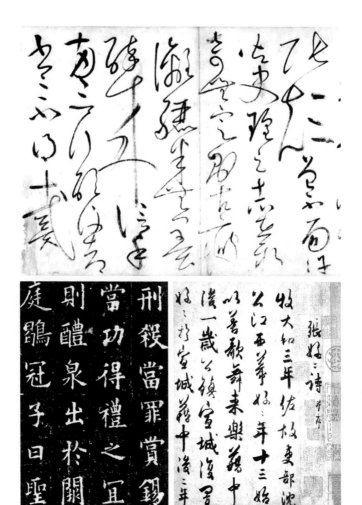

上：懷素《自敘帖》局部
下左：《九成宮醴泉銘》局部
下右：《張好好詩並序》局部

入20世紀之後，雖然有了重要變化，但仍然作為文化傳統對現當代文人特別是作家文人、書法家們產生了深刻的影響。以古鑑今，可以使我們看出古今的相通和文化生命的延宕，同時也可以看出作家文人、書家文人在傳承創新中華民族文化方面的重要作用。

　　其二，文化素養與書法造詣。一般說來，這二者是正比例關係。有學者認為：「作為書法家，從古至今一向被視為『文人』中的一部分，這主要是由於書法家都具備一般文人都需具備的文、史、哲方面的學問所決定的」[52]。文人與學問、書家與文人、書法與修養等等，本來都是密切地聯繫在一起的，也是古人所談很多的話題，但惟因有人老把書法視為一種單純的「手熟而已矣」的技巧，所以強調文化素養與書法藝術的密切關係又很重要。楊守敬著《學書邇言》的「緒論」中就涉及到了這個問題，他在申論「謂學書者有三要：天分第一，多見次之，多寫又次之」這種傳統定見之後，馬上強調指出：「余又增以二要：一要品高，品高則下筆妍雅，不落塵俗；一要學富，胸羅萬有，書卷之氣，自然溢於行間」，「古之大家，莫不備此，斷未有胸無點墨而能超軼絕倫者也。」徵之以書法史，事實確乎如此。如東漢著名書法家蔡邕，既是文學家，又兼通經史、音律、天文，亦能畫。有《蔡中郎集》，已佚，後人有輯本。其知識宏富，促其書法藝術臻於佳境，史有「骨氣洞達，爽爽有神」之評，所書「六經」文字，立石於太學門外，圍觀學習者擁塞通衢。又憑藉其智能之高，聰敏過人，受偶然事情啟發而創「飛白」書，對後世影響頗大。其女蔡文姬，文化素

[52] 葛鴻楨：《讀〈試論書法家的知識修養〉後感》，《書法研究》1984第2期，第26頁。

養淵自家學，書藝亦精擅。至於王羲之、王獻之、顏真卿、張旭、虞世南、蘇軾、黃庭堅、董其昌等等，莫不旁通他藝或廣泛的知識領域，並皆非泛泛涉獵，而是潛心索求，大多都有較高的成就。如元代的趙孟頫，就是當時著名的書畫家，書法兼精各體，並工篆刻，均領一代風騷；同時又善詩文，所作自然溫婉，有《松雪齋集》傳世。「揚州八怪」之一的鄭板橋，既是著名的書畫家，亦善詩文，所寫《孤兒行》、《家書》、《道情》等頗能動人；尤其是他那經常出現於畫幅之上的題詩，意味雋永，迄今仍時時為人稱引。可以說僅僅能書而無他能的書家，在古代書法史上罕有其人。

　　所有這些中國書法界的精英人物，在某種意義上說，亦堪稱中國文化的精英——對中國文化有其可貴的貢獻。正由於他們與生俱來浸淫在中國文化的「黃河」「長江」之中，他們才有可能會創造出這些舒展恣肆、縱橫有象、波磔怪奇、妙趣迭生的書法藝術來！在首屆全國書學討論會提交的論文中有一篇完整地論析「書法家的能力結構」的優秀之作，該文認為：「書法能力是具有複雜結構的心理品質的總和」。並作出了頗為清晰而能說明問題的圖示[53]。其中把「知識」（包括書意、書識方面的內容）視為「創造因素」的確是很有道理的。不過，先天性因素在某種意義上說，也可視為「創造因素」，但這畢竟要有賴於書法家後天因素的發達才能得以實現。前人屢屢強調「書功在書外」，而不限在「書內」，也正是積無數經驗教訓而得的金箴。

　　其三，書為心畫與陶情冶性。上述曾申論了書法藝術作為藝

[53] 余國松：《書法家的能力結構論析》，《中國書法》1987年第1期。

術所具有的抒情言志的功能，這種內在的情感意象還需假以特殊的物質手段——毛筆和紙墨之類——來實現。身內的修養、情感要有身外之物以「幫助」才能得以表現——成為可供觀賞的藝術品。顯然，這些「內」「外」兩方面的東西對中國古代文人來說，都是相當「富有」的。魯迅曾說：「文學的修養（亦可換稱為「文藝的修養」——引者），絕不能使人變成木石，所以文人還是人，既然還是人他心裡就仍然有是非，有愛憎；但又因為是文人，他的是非就愈分明，愛憎也愈熱烈」[54]。文人的內心生活、愛憎感情的豐富複雜，較之於非文人的人們，在程度上一般說來應該是高得多的；在古代，由於從事書法藝術的多是士大夫文人，是相對來說「有錢」「有閒」的人們，所以筆墨紙硯的精良，通常都是挺考究的。即使是近乎家徒四壁、兩袖清風、別無長物的下層文人，大多亦有或優或劣的書寫用具——文房四寶，而不至於總是用的別的什麼替代品。像懷素，窮而出家，但言其窮而無紙，以蕉葉代之，並未說他無筆無墨——而況竟有「筆塚」！當然，也有少數下層文人時以指、棒為筆、大地沙丘為紙的，雖說也能藉以練功，甚至抒懷，但終受限制，難致上境並有礙流傳。即使窮窘以至如斯，文人的特性仍有賴「書法」（通常的層次只是書寫，還不是純粹意義上的藝術）而得到確證。可以說，大凡文人，都有強烈的「書寫欲」，像孔乙己那樣以指蘸水寫四種「回」字的封建末代文人，他仍沒有擺脫這種古老文化所鑄下的心理定勢。顯然，在漫長的中國古代歷史上，許多文人在超越了「孔乙己」式的窮窘而達至相對自由的境界

[54] 魯迅：《再論「文人相輕」》，載魯迅《魯迅全集：第六卷》，人民文學出版社1981年版，第335頁。

（物質的、精神的）時，他們獲致了「書法藝術」的巨大報償：在創造她的過程中體味著創造的歡樂，在欣賞她的過程中體味著審美的快意。由「書為心畫」勢必導向抒情冶性，以滿足文人們最頻繁也最一般的對藝術的精神渴求。可以說，中國古代文人與書法藝術的因緣之深，在一定意義超過了繪畫、音樂甚至詩文等其他文藝樣式。

　　古代文人在書法藝術的創作方面有優越之處，在其鑑賞方面也同樣如此。所謂「書為心畫」、「陶情冶性」中要有相應的前提條件的。我們知道，中國書法藝術的基礎是文字元號，首先要求創作者必須掌握它，才能在更豐富的知識修養和情感體驗、以及相對充裕的時間和物力等條件下，投入書藝的創作中去；欣賞也幾乎需要著同等的主客觀方面的條件。而僅從對文字元號的駕馭這一點來看，書法藝術就在很大程度上被限制在「識文斷字」的文人圈中了。比較而言，傳說故事、詩歌戲劇、音樂舞蹈等藝術在民間可以自產自銷，比較普及。何況，符號學認為：「只要符號的使用被限定於代碼規定的範圍，就不會創造出本質意義上的新的意義作用。這是因為『美的功能』必然包含著它要超越既成代碼的作用。從文本創造者的角度來講，這是超越既成代碼創造訊息；從文本解釋者的角度來講，這是超越既成代碼解釋訊息。總之，這就要伴隨『把訊息從代碼中解放出來』的活動」[55]。也就是說，即使達到了對文字元號作為藝術的「代碼」進行解讀的水準（在書法還包括對筆墨技巧常識的領略），還距收納「超越」這「代碼」本身的「美」的

[55] [日]池上嘉彥：《符號學入門》，張曉雲譯，國際文化出版公司1985年版，第137頁。

訊息有一定距離。這是因為，創作者在有限的「既成代碼」或表現形式中，寄寓了無限的情思，具有巨大而豐富的「美的功能」，同樣要求欣賞者（解釋者）要具有「超越既成代碼」的能力，才可能探知和充分領略美的奧秘。在這方面，中國古代文人之於書法藝術，無疑具有「天然」的優勢，也正是由此而生的優越感，把他們引向了攀登書法藝術高峰的漫漫長途。

第四節　神州獨秀

　　古老的中國書法，作為藝術的驕子，早已走出了國門，跨向東瀛，衣被東南亞，在日本、南朝鮮、新加坡等國家的藝苑之中，落地生花，墨香萬里；不僅如此，它還躋入了西方藝術聖壇，得到了珍藏展出、師法借鑑的殊遇。歐洲人接觸中國書法藝術雖沒有像日本等國那樣「近水樓臺先得月」，但據有案可查者，早在明末也就有歐西之人開始瞭解並喜愛中國書了。如明末中國著名書法家王鐸就曾手書「贈湯若望詩冊」一件，「湯若望」者，是明末來中國的德意志人，為天主教耶穌會的傳教士。同樣是明末東來的傳教士利瑪竇（義大利人），也由心儀中國書法而至把筆臨池，從頭學起，至今仍有書法真跡留在中國[56]。

　　就追求文字書寫之美而言，實際並不限於中國。幾乎所有有自己民族文字的國家都有所謂書法，書寫者都在一定程度或範圍內，努力把文字寫得「美」一些。甚至學者阿・阿・古貝爾與符・符・

[56] 參見：范敬宜：《利瑪竇的真跡在遼寧》（附照片），《文匯報》1983年1月22日第4版。

巴符洛夫合編的《藝術大師論藝術》這樣一部多卷本的鉅著中，在「近東和中東」一輯裡，就收錄了蘇丹—阿里‧麥什海基的《書法論》和杜斯特—穆罕默德的《論書法家和美術家》等文。這些文章中極盡讚美自己民族書法之「美」。以書寫阿拉伯文著稱的「書法大王」蘇丹—阿里‧麥什海基就在《書法論》中用詩的語言熱烈地讚美道：

> 一個人的能力怎麼能夠達到這樣高的成就？
> 要知道，莫爾塔扎的筆不是一般的筆，
> 莫爾塔扎的手不是一般的手！
> 這個人獻身一切崇高的事業，
> 他那潔淨的蘆筆飽蘸天堂的泉流。
> 他的筆像一把鑰匙，
> 能夠打開財富的寶庫，
> 而他的手則能漫散珍珠。
> 對他的墨水和墨水瓶，
> 我要這樣描述：
> 這是生命之水，
> 潛藏在黑暗之中的泉流！
> 對他的用紙，
> 我要這樣說：
> 這是天使和人的接吻之處！[57]

[57] [蘇]阿‧阿‧古貝爾，符‧符‧巴符洛夫：《藝術大師論藝術：第1卷》，劉惠民譯，文化藝術出版社1987年版，第152-153頁。

　　然而，被他這麼熱烈讚美的「書法」究竟是怎樣的藝術？實際上，它還只不過是一種「美化的抄寫」或建築物的「裝飾」而已。在近東和中東的「書法家」那裡，把抄寫伊斯蘭教的《可蘭經》的手書看得最為神聖，並奉為楷模[58]。這種以「古籍的抄寫和裝飾」為目的的藝術，與西方國家的「書法」，即把字母變形、誇張、美飾一樣，大抵都是一種實用性很強的藝術或一種高級的技藝。高爾泰曾陳述了對這類「藝術」的看法，他說：「任何人類的創造物，如果它不是表現一定的思想感情，它就不是藝術，……這個層次把烹飪、騎射、兵法等技術概念，同作為美學對象的藝術概念區別開來了。由於這個層次的確立，近代美學愈來愈傾向於把實用工藝品如波斯地毯、寶石皇冠之類不表現任何思想感情的作品，以有觀賞價值從屬於使用價值的作品稱之為『次要藝術』（minor arts）。國外還有人寫了一部《次要藝術史》，這是美學研究的一個進步」[59]。大致上說，阿拉伯文的書法以及西文的種種書法就都可以劃歸這種「次要藝術」之中。不過，這並非說次要藝術就沒有價值，而只是說它們的藝術稟性不夠純粹，尚未獲得獨立的藝術品格罷了。或可以從比較寬泛的「書法文化」的視角來理解其存在的價值。

　　比較而言，中國書法藝術便在很高程度上獲得了藝術的品格，但這並不是一蹴即就的，也有一個相當長的過程，其他各種藝術保

[58] [蘇]阿·阿·古貝爾，符·符·巴符洛夫：《藝術大師論藝術：第1卷》，劉惠民譯，文化藝術出版社1987年版，參見書中的「近東和中東」一輯的「緒論」，第133頁。

[59] 高爾泰：《藝術概念的基本層次》，《美術》1982年第8期。

持著各種各樣的關係，形成了層次有異、多元多樣的書法藝術世
界。這裡，讓我們從歷史的煙埃中，看一下中國書法獲得自身藝術
品性的天路歷程。

　　宗白華先生曾說：「中國人寫的字，能夠成為藝術品，有兩個
主要因素：一是由於中國的起始是象形的，二是中國人用的
筆」[60]。或許，這樣說不夠全面，如沒有直接把中國人本身的內在
情感作為「主要因素」之一，但強調從中國文字的源流和書寫的物
質手段來認識中國書法美，畢竟是很有啟發意義的。也就是說，書
法藝術之所以會在世界藝壇上顯現為「神州獨秀」，那是因為伴隨
著中華民族的誕生與發展，中國人以自己的「符號化活動」所創造
出的漢字及其表現的形式，為漢字書寫成為藝術提供了不可或缺的
前提或基礎。卡西爾在他的名著《人論》中說：「最初，語言和藝
術都被歸於同一個範疇之下──摹仿的範疇；並且它們主要功能就
是摹擬：語言來源於對聲音的摹仿，藝術則來源於對周圍世界的摹
仿」[61]。奇妙的是，中國古文字把這兩種「摹仿」集於一身。這就
與西方單純模仿「聲音」的表音文字語言體系有了很大的不同。並
且，我們還要看到，不僅「起始」創造文字時，中國人發揮了「摹
仿」的天性，寄寓了對自然生命的體驗與感情，而且漫漫歷史積澱
下來的東西往往是最不易消失的，它們可以化為集體無意識的血
液，悄無聲息地流淌在一個民族的肌體裡。所以宗白華先生肯定地

[60] 宗白華：《中國書法裡的美學思想》，載宗白華《美學與意境》，人民
　　出版社1987年版，第331頁。
[61] [德].恩斯特・卡西爾（Ernst Cassirer）：《人論》（*An Essay on Man*），甘
　　陽譯，上海譯文出版社1985年版，第176頁。

說：「由開初象形文字所蘊含的這種形象化的意境在後來『孳乳浸多』的『字體』裡仍然潛存著、暗示著。在字的筆劃裡、結構裡、章法裡，顯示著形象裡面的骨、筋、肉、血，以至於動作的關聯」[62]。但是，注意到中國文字初始的「摹仿」性以及其後永未消失的「意象」合一（「形象化的意境」）的基因，並不意味著說書法藝術是摹仿性藝術。因為當遠古先民出於實用的需要，而摹仿自然造字、寫字的時候，儘管已經滲入了一些美的因素，但畢竟尚處在藝術無意識的「原始」階段。這種「前藝術」的狀況在中國書法史上，一般來說，到殷代甲骨文時期已初步結束，其後很長一段時間裡，漢字書寫基本處於「亞藝術」的層次，作為獨立的一門藝術，到漢代才真正實現，其高度成熟的形態則出現於文人活躍的魏晉之間。

　　將近八千年前，中國文明的萌芽就已發生，舊石器時代的初民們在工具製造、圖騰崇拜等活動中就潛含著某種審美的傾向；進到六千年前的新石器時代，先民們創造了燦爛的仰紹文化，從半坡彩陶上的一些刻劃符號看，漢字在這時已有了濫觴。郭沫若先生據此認為：「在陶器上既有類似文字的刻劃，又有使用著顏料和柔軟性的筆所繪畫的花紋，不可能否認在別的質地上，如竹木之類，已經在用筆來書寫初步的文字」，「彩陶和黑陶上的刻劃，應該就是漢字的原始階段。」[63]再經過一段漫長時期的演進，到了殷周後

[62] 宗白華：《中國書法裡的美學思想》，載宗白華《美學與意境》，人民出版社1987年版，第332頁。

[63] 郭沫若：《古代文字之辯證的發展》，載《現代書法論文選》，上海書畫出版社1980年版，第386-387頁。

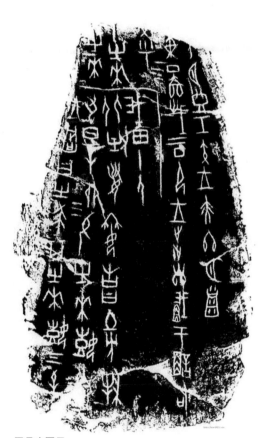

甲骨文圖示

期，進入青銅時代，隨之而來的有甲骨文、金文的問世。但正如李學勤先生所說：「無論甲骨文，還是金文，都不能叫做『書』，因為甲骨文只是占卜的記錄，金文只是青銅器的銘文，它們都是隨屬於有固定用途的器物的」[64]。儘管他這裡說的「書」是指「書本」（book），不是指「書法」（calligraphy），但這裡也不妨理解為「書法」。因為在這一歷史時期中的甲骨文、金文的實用性、依附性極其突出，說明當時的先民們還沒有自覺地把文字書寫當作「書法藝術」創作來看待（至於後世人們把它們看成藝術以及重構甲、金文以寄情趣。則是藝術接受美學與藝術心理學所極感興趣的話題）。但這時的人們又的確有意識地把實用性的文字裝飾化、美化，出現了「鳥蟲書」、「獸書」等，審美意識明顯增強。不過，「這種審美兼實用的文字可以說還只是書法藝術在實用文字中的寄生」，「從書法審美功能的角度看，這還是一個相當低的層次，僅僅透露出要把實用漢字加以美化的慾望，其手段是簡單而外在的，文字靠紋飾裝潢，僅是審美客體的附麗」[65]。這種情形在秦統一文字時，甚至漢初都居主導地位。隨著社會的發展，把文字當作審美對象來觀照的社會心理也在迅速地滋生蔓延開來，對文字書寫的「筆理」更益重視，更多講究，並較為注意書寫後的社會審美效果。據典籍記載，漢臣蕭何深善筆理，為前殿題額時覃思三月方揮毫作書，遂致精妙非常，引得觀者如流水一般。從這裡可以看出書寫者的態度和欣賞者的踴躍都頗不尋常了。至於以書驚人的「陳驚

[64] 李學勤：《古文字學初階》，中華書局1985年版，第53頁。
[65] 周同科：《略論中國書法藝術的起源》，《南京大學學報：哲學・人文科學・社會科學版》1987年第3期。

座」，以書賺酒的「師宜官」[66]以及趙壹《非草書》中提到的那些「十日一筆，月數丸墨，領袖如皂，唇齒常黑，雖處眾座，不遑談戲，展指畫地，以草劌壁，臂穿皮刮，指爪摧折，見腮出血，猶不休輟」[67]的書法迷們，都儼然是地道的「書法家」了。書法藝術由此逐漸獲得了「特立獨行」的品格，趙壹拘執於「致用」的書法觀再也遏止不住書法藝術向更加自由的王國挺進。歷史把一個非常輝煌燦爛而又非常個人化、抒情化的時代推現了出來，這就是魏晉時代。

激蕩的生活暫時打破了「一統天下」和「獨尊儒術」的超穩定，而敏感於人生的文人們從穩定的社會「定格」中抽身出來，始得自由地省察一下自我心靈的顫動。於是藝術風尚為之一變，豁然出現了如魯迅所說的「文的自覺」的時代。在當時，伴隨「人生無常」社會心理而來的是追求個人價值、注重個性發展的人的意識的覺醒，對人生的積極探求，帶來了藝術上的自覺。追求藝術品本身的藝術價值，成為這一時期創作者的自覺意識支配下的自覺行為。與此同時，儒學相對衰弱，佛、道開始盛行。寄情山水、美修服飾，清談自賞、追求自由，成為士大夫文人的特有風貌。曹操酷愛書法，並有「對酒當歌，人生幾何」之慨；王羲之更擅書藝，亦有「死生亦大矣，豈不痛哉」的清醒。也許正是深深感到現實人生的缺憾而轉求美妙的藝術作為精神補償，「在『死生亦大矣，豈不痛

[66] 羊欣：《采古來能書人名》，載《歷代書法論文選》，上海書畫出版社1979年版，第45頁。
[67] 趙壹：《非草書》，載《歷代書法論文選》，上海書畫出版社1979年版，第2頁。

哉』後面的，是『群籟雖參差，適我無非新』，企圖在大自然的懷抱中去找尋人生的慰藉和哲理的安息」[68]。正是由於有這種追求「自然意遠」的自由的王羲之及其同時代的書家們，才創造出了中國書法史上的一個新生代，高高揚起了肇自老莊的「中國藝術精神」旗幟：「莊子所追求的，一切偉大藝術家所追求的，正是可以完全把自己安放進去的世界，因而使自己的人生、精神上的擔負，得到解放」[69]。如果不把「線的藝術」這種說法中的「線」僅作單純的「線條」來理解，而是理解為以「線」為主的中國書法的表現體系，那麼李澤厚的這段話可視為對魏晉書法藝術的極好的概括：「書法是把這種『線的藝術』高度集中化純粹化的藝術，為中國所獨有。這也是由魏晉開始自覺的。正是魏晉時期，嚴正整肅、氣勢雄渾的漢隸變而為真、行、草、楷，中下層不知名沒地位的行當，變而為門閥名士們的高妙意興和專業所在。筆意、體勢、結構、章法更為多樣、豐富、錯綜而變化。陸機的平復帖、二王的姨母、喪亂、奉橘、鴨頭丸諸帖，是今天還可看到的珍貴遺跡。他們以極為優美的線條形式表現出人的種種風神狀貌，『情馳神縱，超逸優遊』，『力屈萬夫，韻高千古』，『淋漓揮灑，百態橫生』，從書法上表現出來的仍然主要是那種飄俊飛揚、逸倫超群的魏晉風度」[70]。當然，書法發展到了魏晉，實用性並未完全消失，也幾乎不可能完全消失，「但被提到了重要地位的卻是書法的美」[71]。

[68] 李澤厚：《美的歷程》，中國社會科學出版社1984年版，第111-112頁。
[69] 徐復觀：《中國藝術精神》，春風文藝出版社1987年版，第194頁。
[70] 李澤厚：《美的歷程》，中國社會科學出版社1984年版，第125頁。
[71] 李澤厚，劉綱紀：《中國美學史：第二卷‧上》，中國社會科學出版社1987年版，第404頁。

陸機《平復帖》

　　由上述我們可以看出這樣一條線條：從初民圖騰崇拜中積澱
了一定的審美因素和民族情感，到了彩陶紋飾的圖案尤其是刻於
彩陶之上的類似文字的記號，已顯現了中國文字的萌芽，並在這幼
芽之中就蘊含了美的質素，進至甲骨文、金文行世。實用性的需
要儘管限制了創造者藝術精神的高揚，但畢竟增加了書寫的審美
因素，為文字書寫的藝術化奠定了基礎。秦統一文字則是一種過
渡，至兩漢書法作為一門藝術始獨立出來，接著魏晉，才以書家創
作的高度自覺和書藝的超凡絕倫為標誌，宣告了中華民族擁有的這
門獨特藝術——書法的地位真正得到了確立。這些可以大略表示
如下：

圖騰崇拜　→　圖案記號　　→　甲、金文等　→兩漢魏晉
（前藝術）　　（亞藝術Ⅰ）　　（亞藝術Ⅱ）　　（藝術）

　　中國書法一旦獲得了自由的藝術性靈，就會翩躚飛舞，創造
出數不清的天下奇觀、人間奇蹟。自漢魏以降，中國書法史上湧現
了難以勝數的書法家。僅就卓然為大家且富影響者，「漢魏有鐘張
之絕，晉末稱二王之妙」，唐有「虞、歐、褚、薛、旭、素、顏、
柳，宋有蘇、黃、米、蔡……。他們不僅創造出了最富民族情調的
無數藝術珍品，並且以其獨特的藝術魅力逐漸影響到異族的人們。
如據有的研究者認為：「以一個外國人影響日本文化，並改變日後
日本國運的，可說沒有比王羲之更重要的了」[72]。

[72] 魏美月：《中華文化東播之要角——王羲之曲水宴》，《（台）故宮文
　　化月刊》1986年第37期。

　　不僅從文字源流與人的創造的角度看，中國書法堪為獨特的藝術，而且也可以從中國古代整個文明或曰文化的發展史中，看到中國書法所根植的深厚的民族土壤。中國已故著名美學家和美術史家鄧以蟄先生曾就書法成熟期魏晉時代作過這樣綜論性的分析：

> 逮魏晉之際，禁止立碑。一方面，特具形式美之篆分書體漸少需要。他方面，絹紙筆墨，製造日見精工，如兔毫鼠鬚之於筆，逾麋盧山松煙之於墨，絹素之外，如晉武帝賜張華之側理紙，蜜香紙，衛夫人之魚卵箋，蘭亭序所書之蠶繭紙，皆名高一世，至此，書所憑藉之工具，無復如笨重之金石類，而為輕淡空靈之紙墨絹素，其拘束之微，得使書家運用自如。加之，一方面漢魏之交書家輩出，書法已完全進入美術之域，筆法間架，講究入神，如衛夫人之筆陣。他方面，魏晉士人浸潤於老莊思想，入虛探玄，超脫一切形質實在，於是「逸筆餘興，淋漓揮灑，或妍或醜，百態橫生」之行草書體，照耀一世[73]。

　　其後代有賡續，在中國文化的母體中，中國書法藝術在多方面還有了長足的發展。譬如鈐印和裝裱的增加，唐「法」、宋「意」、明「麗」、清「氣」的創新，以及詩書畫等多種藝術樣式的有機結合等等，就更是錦上添花，使中國書法藝術更臻精美，更加豐富了。

[73] 鄧以蟄：《書法之欣賞》，載劉綱紀，吳樾編《美學述林：第1輯》，武漢大學出版社1983年版，第52-53頁。

　　但也許有人說，中國書法既是如此重要的藝術樣式；何以在中外的《藝術概論》、《藝術哲學》之類的書中很少見到書家的大名或書學的內容？其實，這種現象本身正反映了中國自現代以來的一種偏見：以西方美學或文藝理論為圭臬，輕視本民族藝術實踐和理論，這也恰好證明了中國書法的「特異以及現成藝術理論體系的某種不足。在西方著作中除蔣彝先生的《中國書法》（*Chinese Calligraphy: An Inrtoduction to Its Aesthetic & Technique*）之外，也還少有專門介紹中國書法的著作。中國書法往往只能在費古森（John C. Ferguson）編著的《中國藝術綜覽》（*Survey of Chinese Art*）、塞倫（Oscald Siren）編著的《中國人論繪畫藝術》（*The Chinese on the Art of Painting*）、格尼特（Jacques Gernet）編著的《中國文明史》（*A History of Chinese Civilization*）之類的著作中得到一些介紹或評論。近年來已出現了較大的改觀，有越來越多的西方人士開始喜愛、學習、研究中國書法藝術了。但我們國內卻仍有人對書法是否堪為藝術以及書法的未來命運表示懷疑和擔憂。其實，這種疑慮之念幾十年前就有人提出來了。1932年，朱光潛先生在《「子非魚，安知魚之樂？」──宇宙的人情化》一文中，就針對這種疑慮從美學角度為中國書法作了有力的辯護[74]。而本書上述的一切，以及下面將論述的內容，也可以說是對這種疑慮的一種解答。歷史已經證明，將來仍會證明，中國書法是藝術，在過去，它在世界藝術上一枝獨秀，鮮有可匹；在將來，也會以自己獨特的風格和不斷更新的藝術生命，在世界藝壇上贏得自己的地位。

[74] 朱光潛：《藝術雜談》，安徽人民出版社1981年版，第10-11頁。

第二章 | 抒情冶性

古代善書的文人雖非人人皆為「情種」，但卻必為有情感、有性格之人，社會角色和文人本色使然，他們的「從文」人生無疑都需要借翰墨以抒情，借書藝創作和鑑賞以冶性。這似乎也是他們的一種宿命和日常生活的方式。

第一節　文人二重性

　　中國近些年來持續的「文化熱」與人本主義思潮的交匯，沖盪迴旋，波湧浪翻，既給人以許多「啟蒙」，也給人帶來許多「困惑」。本來，「文化」與「人」一樣，甚至一體，都是生生不息而又複雜萬端的，因而針對這二者的思考與求索也必然是沒有止境的。

　　就世界範圍來說，20世紀以來，學術界就努力把人文科學和對「人」的理解推向進一步深化。卡西爾的《人論》以及薩特（Jean-Paul Sartre）、葛蘭西（Antonio Gramsci）、馬爾庫塞（Herbert Marcuse）、弗洛姆（Erich Fromm）、索羅金（Pitirim A. Sorokin）等人的大量著述都給出了不少發人深思的解答。譬如卡西爾認為：「我們應當把人定義為符號的動物（animal symbolism）來取代把人定義為理性的動物。只有這樣，我們才能指明人的獨特之處、也才能理解對人開放的新路——通向文化之路」[1]，因而他特別強調符號思維和符號活動之於人類生活的重要，由此他進一步強調了「勞作」（Work）在構建「人性」圓周時的重要性，人的勞作如何，人的本質也就如何，人的創造性活動怎樣，人性的面貌也就怎樣，科學、藝術、語言等都是人類文化的一個方面或一部分，它們內在地聯繫著構成了一個有機的整體，即人類文化。很顯然，中國書法藝術也正是「符號思維和符號活動」的產物，是中國人特別是言語人的全部身心所投入的創造活動的結晶。著名文化學家索羅金認為：

[1] [德]恩斯特・卡西爾：《人論》，甘陽譯，上海譯文出版社1985年版，第34頁。

「人類的創造性體現為理性因素與非理性因素的統一，人所以能夠完成最偉大的發現、發明與創造，重要由於人是超意識的大創造者，是具有理性的思想者，是訴諸經驗的觀察者與實驗者」[2]。把創造的能源主要歸結於人的體驗、理性和超意識，也就勢必引起人們對作為文化核心的價值觀念、心理情感等在創造活動中的關鍵作用的重視，進而對最活潑生動而又霧靄蒼茫的人的「內宇宙」開始更為自覺的、全面的探索。可以說這已是一種「全球」的意識與行動。中國許多學者也積極地加入了這一探索的行列，劉再復先生就是很突出的一位。他的《性格組合論》、《論文學主體性》等著述雖不盡完善，卻富於很強的理論魅力。那初春寧靜之夜的遐思，把人的「內宇宙」和人的內在構成（「二重組合」）奇蹟般地閱歷了一遍，魯迅直覺把握到的關於人是複雜的觀念，在劉氏那敏於探索而又充滿激情的心靈裡，獲得了一次真正的理論上的昇華[3]。當我們面對中國古代歷史上那眾多的文人墨客時，首先感受到的，也就是他們內宇宙的「二重性」構成。

　　中國文人階層的形成，初在先秦。彼時曾有一個非常有名的「百家爭鳴」時期：春秋戰國。文化思想的高度活躍當然不是偶然發生的，它有賴社會本身的發展和累代先哲的積極宣導和推動。不過一旦發生，就以其特定的文化傳播方式，塑造、培養出一批批的知識份子。譬如孔子，在官場失意、徒事奔波後，不僅沒有喪失自己的信念，反益發悟出了文化影響人的深刻道理，以一己之識，開千人之

[2]　索羅金（Pitirim A. Sorokin）：《整合哲學的信念》，載羅素（Bertrand Russell）等著《危機時代的哲學》，臺灣志文出版社1981年版，第139頁。
[3]　劉再復：《性格組合論‧自序》，上海文藝出版社1986年版，第8頁。

竅，更能有效地影響人生與社會。所以他廣收門徒，賢者七十，弟子
三千。他的弟子再孳滋傳承，便形成了中國特有的儒生學士階層，把
讀書與從政有機地結合了起來，從而對中國文化和社會歷史產生了極
為重要而又深遠的影響。而由老子開創、莊子承繼並創造性地予以發
展了的道家學說，雖然從未像儒家那樣耽於「傳道授業解惑」，以廣
收門徒的方式傳播自家學說，但卻以其獨特的精神文化的魅力，吸引
和培育了無數的文人的心靈。後來自西漢始，天竺東漸而來的佛教文
化，很快地被道家所吸收、同化，所形成的一脈精神浸淫了包括眾多
儒士在內的文人。在魏晉六朝，隋唐之交，明清時代，都曾非常顯豁
地表現出了這種與正統儒家文化相乖離而又相統一的道家精神。如果
說儒家文化主要塑造了中國古代文人「理性」的性格，引導文人們走
「入世」之路的話，那麼，道家文化則主要塑造了中國古代文人「非
理性」的性格，引導文人們走「出世」的道路。而這兩種文化效應
的有機組合（即所謂「儒道互補」），便模塑了中國古代文人最基
本的人格，構築了一種帶有共性的、相對完整的、層次較高的二重組
合的性格世界。所謂「達則兼濟天下，窮則獨善其身」與「身在江
海之上，心居魏闕之下」，也許正是對儒道兩家學說內在互補結構的
準確把握，也是對儒生與道家心態的「互見」性的一種深刻揭示。幾
乎縱貫整個古代的這兩大流派，從各自主要趨向看彷彿南轅北轍，各
有其獨特的面目，但在兩歧分化的同時，則又出現了內在歸趨於互補
的心路歷程：用種種方法維持心身、內外、言行的適度與平衡。這也
許正是事物運動的辯證法所致。正如蔣孔陽先生所說：「中國封建宗
法社會中的知識份子，一般是達則兼善天下，窮則獨善其身。當他
達的時候，講究禮樂教化，要當忠臣，『致君堯舜上』。當他窮的時

候，他就混跡江湖，過著隱逸自適的生活，與漁樵為伍，崇奉老莊。這時，他要自由和自然。各門藝術，不再是『經國之大業』，而只是他個人消閒遣興的玩藝。閒情詩、山水詩是這樣，山水畫、花鳥畫也是這樣」[4]。這「兼善」「獨善」的雙「善」，既可以是人生不同階段的主旋律，也可以是日常生活中相偕共鳴的「和聲」。如力主駸駸入世的孔聖人，也說「仁者樂山，智者樂水」，表示與學生曾點的志趣相投。《論語》就有這樣的記載：「『點，爾何如？』鼓瑟希，鏗爾，舍瑟而作，對曰：『異乎三子者之撰！』子曰：『何傷乎？亦各言其志也。』曰：『莫春者，春服既成，冠者五六人，童子六七人，浴於沂，風乎舞雩，詠而歸！』夫子喟然歎曰：『吾與點也！』」這裡非常生動地表現了孔子唯情的另一面。他的弟子顏回就是能夠既存濟世之志又能獨善其身的楷模。所謂「孔顏樂處」就包涵了精神性格的二重組合。那位著名的「採菊東籬下，悠然見南山」的五柳先生，似乎已絕塵欲，達到了「心遠地自偏」的超然境界，然則仍有「金剛怒目」的另一面，外在的悠然也就掩蓋著他對世事最強烈的不滿。王瑤先生曾對歷史上文人的「希企隱逸之風」作過很透徹的分析：「原則上說，隱士如果完全是遺世的，那就應該沒有事蹟流傳下來，正因為他們對現實不滿，才有了逃避的意圖，但『不滿』本身不就表示他們對現實的關心嗎？真正遺世的人對現實應該是無所謂『滿』與『不滿』。因為不滿才隱逸的人，實際上倒是很關懷世情的人，所以『身在江海之上，心居魏闕之下』，並不是一件可怪的事情」[5]。

[4] 蔣孔陽：《中國藝術與中國古代美學思想》，《復旦學報：社會科學》1987年第3期，第9頁。

[5] 王瑤：《中古文學史論集》，上海古籍出版社1982年版，第50頁。

　　注意到文人的二重性，即意味著承認文人精神世界的複雜性。作為宋代書壇四大家之一的蘇軾，就是一個非常獨特傑出，同時非常複雜微妙的人物，林語堂在其名作《蘇東坡傳》中認為：「由一個多才多藝、多采多姿人物的生平和性格中拋出一組讀者喜歡的特性，這倒不難。我可以說蘇東坡是一個不可救藥的樂天派，一個偉大的人道主義者，一個百姓的朋友，一個大文豪，大書法家，創新的畫家，造酒試驗家，一個工程師，一個憎恨清教徒主義的人，一位瑜珈修行者，佛教徒，巨儒政治家，一個皇帝的秘書，酒仙，厚道的法官，一位在政治上專唱反調的人，一個月夜徘徊者，一個詩人，一個小丑。但是這還不足以道出蘇東坡的全部。一提到蘇東坡，中國人總是親切而溫暖地會心一笑，這個結論也許最能表現他的特質。蘇東坡比中國其他的詩人更具有多面性天才的豐富感、變化感和幽默感，智慧優異，心靈卻像天真的小孩──這種混合等於耶穌所謂蛇的智慧加上鴿子的溫文」，又說他「……為人父兄夫君頗有儒家的風範，骨子裡卻是道教徒，討厭一切虛偽和欺騙」[6]。錢鍾書先生也曾論及蘇軾其人複雜性的一種重要表現：在審美觀上既有「正統見解」，又有「異端情緒」「蘇軾《書吳道子畫後》、《王定國詩敘》、《書唐民六家書後》反覆推杜甫為『古今詩人之首』，那是平常的正統見解。他的《書黃子思詩集後》卻流露出異端情緒：『予嘗論書，以謂鍾、王之跡，蕭散簡遠，妙在筆墨之外。至唐顏、柳始集古今筆法而盡發之，極書之變，……而鍾、

[6] 林語堂：《蘇東坡傳・原序》，宋碧雲譯，遠景出版公司1970年版，第1-3頁。

王之法益微。至於詩亦然。……」這種集於一人身上的複雜性，
表明蘇東坡在政治上、用世方面，是尊儒的，即所謂「臣儒政治
家」；在藝術上，用情方面，則偏重於崇尚自由，即所謂「酒仙」
「月夜徘徊者」。如其所撰並書的《前赤壁賦》，道─禪的氣息
比較濃厚，於穩健而流麗的墨跡中，寄寓著一種超然物外，與天地
同化的情趣。然而這時候也正是他貶官黃州之時，與他未貶之前所
撰並出的《表忠觀碑》的氣宇軒昂、方整俊偉，有著不小的差別：
由熱烈而趨淡泊了。這在蘇東坡一生中可以說是反覆重現著的生命
樂章。總的為，蘇東坡的豪放與細柔、抗爭與慎靜、樂天與憂患，
構成了他恆常的心理情緒結構。既發「大江東去，浪淘盡千古風流
人物」之豪情，同時又發「人生如夢，一樽還酹江月」之歎息；在
《赤壁賦》中雖以曠達灑脫為基調，但亦有「哀吾生之須臾，羨長
江之無窮」的人生空漠感。

再拿宋四大家中的另一位米芾來說，也如蘇軾一樣，是一個
「內宇宙」呈現風雲際會、複雜多變的特異人物。正如有的研究者
指出的那樣：「米芾在政治上有過抱負。他一生做過浛光尉，雍
丘、漣水、無為、淮陽等小縣的縣官，雖然職微位卑，但他希望利
用手中微薄的權力為社會出力，落得的卻是『白簡逐出』、『仕數
困躓』的結局。他只得吟著『掩簿叱胥無恩我，冒風踏雪作清遊』
的詩句，玩忽公事，最後沉浸到書畫之中作他的『逍遙遊』。無
可奈何的情緒之中，分明是一種不甘失落和自我完善的精神勝利的
心態。並且，他不得不以自嘲嘲人、韜晦放浪的反常言行周旋於官

7 錢鍾書：《七綴集》，上海古籍出版社1985年版，第22-23頁。

場和社會，並將這種心理狀態傾瀉於自己的書畫藝術，以期求得心理的平衡」[8]。他有時清醒如神明，有時狂顛若怪漢；有時自視極高：「一掃二王惡札」，時而口吐諛詞：「照耀皇宋千古」，一方面醉心於研習古時書跡，一方面又崇尚著率性任意的揮灑；狂顛之勢理應導向浪漫式的情緒宣洩，但他的書作又表現出驚人的理性控御的力量，儘管結體常常左傾右斜，同時卻又時時注意救正，像《苕溪詩卷》、《提舉帖》等均給人「志氣和平、不激不厲，而風規自遠」的較為周正的印象。米芾的繁複多樣的「自我表現」或許恰好說明了：「真正的個性實在太豐富了，它的確是無法用明確的概念加以界定和規範的。而唯其不可能明確地加以界定和規範，個性才有無限的豐富性」[9]。

　　這種「豐富性」甚至也表現在那些「小人」書家身上。有的甚至是惡貫滿盈者，如蔡京、嚴嵩，但他們的心靈是否完全「醜惡」透了呢？魯迅曾稱讚陀斯妥耶夫斯基能從醜惡的靈魂中榨出「清白」來，也能從「清白」的靈魂中拷問出「醜惡」來，主張看人、評人應「美醜並舉」。人格的污濁確使上述的歷史罪人在書法上累受影響，敏察歷史的人們總感到他們的字裡行間似有臭氣、媚氣、殺氣。但從實說來，情形並非全部為此，甚至從他們一些精心而又真誠的書作中（如蔡京《頌跋》、《宮使帖》、《節夫帖》等），也可以看出他們靈魂中並未消失殆盡的「清白」來。如果說他們的書法的確還有美的方面，那也只能從創作者本身去解釋才較

[8]　沈培方：《論米芾的心態及其書法藝術》，《中國書法》1987年第3期，第28頁。
[9]　劉再復：《性格組合論》，上海文藝出版社1986年版，第344頁。

恰切。傅山在評趙孟頫時，以其「變節」釋其「軟美」的風格，有
一定道理。但卻籠統地否定了趙氏欲借書法藝術補救人格之虧的追
求。認為「小人」欲以好字「補救」實乃枉費心機。其實，這恰恰
說明了傅山並沒有充分注意到人的內心世界的複雜性。豈不知他自
己書論中的「寧醜毋媚」等等，就反映了他對美醜辯證法的一種真
切體悟，可惜不能徹底。

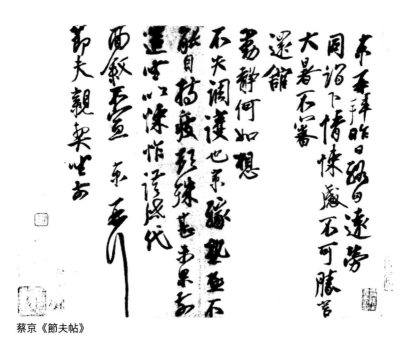

蔡京《節夫帖》

歸去來兮田園將蕪胡不歸

既自以心為形役奚惆悵而

獨悲悟已往之不諫知來者

之可追實迷途其未遠覺

今是而昨非舟遙遙以輕颺

風飄飄而吹衣問征夫以前路

恨晨光之熹微乃瞻衡宇

趙孟頫書《歸去來辭》局部

　　的確，書論作為與書法實踐相伴而生成的結晶，時或直白地表露，時或曲折地透示了書法家們「內宇宙」的氣象。就是上面提到的那位米芾，他在《評草書帖》中的「快人快語」，也突出地顯示了一種獨到的眼力和相應的侷限。他說：「草書若不入晉人格，輒徒成下品。張顛俗子，變亂古法，驚諸凡夫，自有識者；懷素少加平淡，稍到天成，而時代加之，不能高古；高閒而下，但可懸之酒肆……」。從這裡可以看出，米氏既尚古而尊晉人，又對弘揚了晉人精神的張旭、懷素加諸微詞，既看到了晉人把書法提升到真率自然，抒情寫懷的境界，又忽略了唐人技藝成熟有自家時代風神的長處，既崇尚自由創造，且自視遠逾前人，而又對顏柳改革古法、創出自己面目施以苛責，直指顏柳「為後世醜怪惡札之祖，從此古法蕩無遺矣」（《書史》）。真真是一個從感性到理性都充滿著矛盾的、充溢著智慧而又夾雜許多混亂的「米顛」！可以說，中國書法史上眾多的書家（多也是書論家）都程度不同地顯現了自身的二重性。最明顯的一種，是他們作為士大夫文人的人性化與貴族化的二重組合，這在下面將專有相關分析，此處姑且從略。

第二節　書藝的補償

　　不僅像「米顛」這樣的文人需要藝術，需要書法，沉迷以至於由酷愛硯山而延及怪石，面對嶙峋的怪石長拜而呼為「兄」，抱著心愛的硯山可以「眠上三日」，似乎不這樣發「顛」就不足以補償幼年的「寄人籬下」和成年的「仕數困躓」所造成的心靈損傷；而

且像虞世南這樣官運亨通、極得皇寵，幾乎無往而不趁心如意的文人也需要藝術，需要書法。試問，像他這種典型的「御用文人」是否會與聖潔的藝術女神絕了緣分呢？

這要據具體情況如何來判定。就虞世南說，則明顯與書法藝術有著至密的關係。這不僅由於唐太宗本人即有些藝術家氣質，酷愛王書，並臨習不輟，與虞世南有曠世知音般的精神交流，而且由於恪守儒臣之規所帶來的心靈疲累，也必須多多少少要求得藝術女神的撫慰。在一定程度上，可以說虞氏把自己嚴謹的儒臣生涯藝術化了，一方面克盡職守，忠義雙全，一方面寄意翰墨，陶情冶性。而這兩方面又始終「互補」在一起，構成了維持心身、內外平衡的優化的調節機制。一位學者說：「中國過去的文人，過著兩種生活：一是為公的生活，也就是通過科舉，取得一官半職，謀取朝廷的俸祿。二是為私的生活，也就是公餘之暇，寄情風月；或者靠著祖宗的遺產，過著隱逸的清閒生活。在謀取朝廷俸祿的時候，道貌岸然，唯恭唯謹，滿口聖賢文章；在過著清閒生活的時候，則又以清高狂放自許，嘯傲山林，彈琴賦詩，信筆作畫，自得其樂。封建知識份子，有的在朝，有的在野，但大多數是兩種生活交錯著過，甚至同時過，上朝的時候，是官，公字壓頂；下朝的時候，則民，私字快樂。……中國古代的水墨畫和文人詩詞，大多數是在士大夫知識份子私生活中滋長和繁榮起來的」[10]。可以說古代書家也大多過著這樣兩重的生活，書法藝術也多與士大夫文人私生活（尤其是個人感情）密切相關。謹於政治的虞世南，也有忘情於藝術的另一

[10] 蔣孔陽：《中國藝術與中國古代美學思想》，《復旦學報：社會科學版》1987年第3期，第9頁。

繼絕期之會昌大唐攢
露霞闢里麦秀鄍鄉修文
淪亡樽俎弗習干戈載揚
山河已絕隨風不競龜王
交馳星分地裂蘋藻莫奠

虞世南《夫子廟堂碑》局部

面：「世南性沉靜寡欲，臨池作書未嘗以榮辱為念，故其書有靜疏澹之趣」[11]。他的傳世書作《夫子廟堂碑》可為明證，他的長壽也當與多借書藝陶情冶性有關。

這是兩種文人：失意文人與得意文人，由此也可以看出兩種由書藝而帶來的心理補償。著名心理學家阿德勒的「個體心理學」體系的中心思想，就是「補償作用」說。認為「補償作用」發生的前提是人面對生活難題、一籌莫展而產生的「自卑情結」，由於「自卑感總是造成緊張，所以爭取優越感的補償動作必然會同時出現」[12]。阿德勒所說的「自卑」不是通常所說的「自己瞧不起自己」，至少不只如此，而是對「心理需求」的一種廣義的概括，所以他說「我們每個人都有不同程度的自卑感，因為我們都發現我們自己所處的地位是我們希望加以改進的」，「依我看來，我們人類的全部文化都是以自卑感為基礎的」，「在每件人類的創作之後，都隱藏有對優越感的追求，它是所有對我們文化貢獻的源泉」[13]。從這裡也可以同時看出心理需求（由痛苦、不滿、疲累、失敗、本能等所激起的願望）引起了相應的「補償作用」，它首先帶來的是個人的心理滿足，但又不侷限於此，在追求這種「補償」的過程中，實際導入了「超越」的奮鬥之中，其所創獲的產品（精神的、物質的）也就具有了社會的意義與價值。也唯其為此，才能

[11] 楊再春：《中國書法工具手冊：上冊》，北京體育學院出版社1987年版，第357頁。

[12] [奧]阿爾弗雷德・阿德勒（Alfred Adler）：《自卑與超越》（*What Life Could Mean to You*），黃光國譯，作家出版社1986年版，第48頁。

[13] [奧]阿爾弗雷德・阿德勒：《自卑與超越》，黃光國譯，作家出版社1986年版，第46；50；61-62頁。

真正贏得一種優越感，體現出自我的價值，得到心靈的最大撫慰。由此看來，米芾的人生經歷所產生的自卑感較虞世南重得多，因之其心態的緊張程度和追求超越的意志都較虞氏強烈得多，所以他「一日不書，便覺思澀」，同時又恃才傲物，常常口吐狂言，就都與他內潛的心理活動（追求超越的意志、付諸實踐的衝動與虛幻怪誕的想像）等相聯繫著。強烈的個性受到壓抑、摧殘，往往會激發起正面的反抗，而這在封建社會中卻很少有文人能夠如此，但他們會曲折間接地表現自己的不滿，很多情況下便是把心中的鬱積通過藝術的管道發抒出來，借用佛洛伊德（Sigmund Freud）的概念說就是「昇華」[14]。米芾諸多書作的率意放縱的筆法，奇詭逸縱的結體，淋漓盡致的氣象，也就是他那難抑的衝動、不滿、豪邁、自強的情感世界的「符號化」，借此他獲得了遠較仕途得失大得多的精神安慰。相形之下，由於虞世南心態相對平和得多，需要補償的心理潛能就缺少更強烈的光和熱，因而儘管他也日日心摹手追書聖，並有了自己書法的蕭散、平和、沖淡的獨特面目，但給觀賞者的情感衝激力量則較米氏為弱。

　　不過從更大的範圍來看，中國古代文人所追求的藝術格調恰恰不在米氏的沉沉焉若風雷般的「顛」，而在虞氏的熙熙焉山水般的「和」。徐復觀先生把主要由這後者所體現出的藝術精神稱之為「內省性的反映」，並預言這種由中國山水畫所表現出來的「沖和淡遠」的藝術，對於調節現代人由過度緊張而來的精神病

[14] 即使就弗氏「昇華」說的本意來看，也並非完全荒謬。如書法藝術有時亦可淨化情慾，養性適魄，以雅與美的昇華慰平本能衝動的情焰，調控身心的適暢而致健朗。但弗氏本意畢竟過於拘執促狹，以偏概全。

患，會有更大的意義[15]。這種以「和」為貴的藝術的確在歷史上起到了巨大的心理補償作用，無論是創作者還是鑑賞者，都在中國書法的創作與欣賞活動中，把陶情冶性推向了極致。這當然相對侷限於那些士大夫文人的圈子裡，尤其是那些真正寄情山水的文人，在失意時是自覺地向大自然索取美的補償，在得意中亦心縈意回，把大自然之美作為自己心靈的真正寄所。中國古典哲學作為民族文化心理的精華，就集中體現了中國古代文人「與天地精神相往來而不傲睨於萬物」的特有心態，而與大自然的這種經常性的精神交流，「本來就能在無形中使人恬靜曠遠，維護精神與心理的健康和平衡。傅雷指出：『在眾生萬物前面不身居為『萬物之靈』，方能祛除我們的狂妄，打破紙醉金迷的欲夢，養成澹泊灑脫的胸懷，同時擴大我們的同情心』。而藝術家也只有借同情之心才能深入自然之中，與之化為一體，而生活於其中。這就是所謂形象地（更確切地說是「情感地」——引者）把握世界」[16]。

中國書法雖然經過了人為的抽象，但卻是感性的提純，仍潛存著與大自然息息相通的血脈。據古代傳說，「倉頡造字而天雨粟，鬼夜哭」[17]；「頡首四目，通於神明，仰觀奎星圓曲之勢，俯察龜文鳥跡之象，博采眾美，合而為字」[18]。可見，造字伊始就表現為，只有人與自然的神奇的遇合，才會產生美感的震顫，才會凝

[15] 徐復觀：《中國藝術精神・自敘》，春風文藝出版社1987年版，第7頁。

[16] 呂俊華：《藝術創作與變態心理》，生活・讀書・新知 三聯書店1987年版，第31-32頁。

[17] 《淮南子・本經訓》。

[18] 張懷瓘：《書斷》，載《歷代書法論文選》，上海書畫出版社1979年版，第157頁。

為「集美」的文字，具有「三美」的功能：「意美以感心，一也；音美以感耳，二也；形美以感目，三也」[19]。也就難怪後世書家總是耽於以自己的心靈諦聽大自然的聲息，以自己的心窗收攝著自然界生動的物象，經由自己心意的濾化，然後心手雙暢地「流美」於外。懷素觀夏雲變化而得筆意；黃庭堅「觀長年盪槳，群丁拔棹，乃覺稍進」；王羲之由鵝之昂首撥蹬，亦體驗到生命運動的和諧有度對書法的重要性。倘沒有天朗氣清、惠風和暢，流觴曲水、蘭亭風物，也許就沒有那「永和九年」所發生的平和暢意的書寫活動，也就不會有書法史上那一次空前絕後的藝術產兒的降生。王羲之《蘭亭序》之美幾乎是徹裡徹外的美，從自然到人，從序文到書法，無不充溢著令人心醉的美的氣息。至於趙子昂寫「子」字時，擬取「鳥飛」之態，寫「為」字時，著迷地觀察老鼠的形態，「習畫鼠形數種」[20]也許帶上了刻意為之的鑿痕，但亦是借對自然界生命現象的捕捉來間接地表達自身生命的搏動。由此，古代文人們悟出了所謂「書外學書」的深刻道理，把自然視為自己體驗生命、激發創造欲的對象（也有另一方向的「書外」，即學養、人格的鑄煉）。李陽冰喜古篆，臨習古跡之餘，兼師造化，「復仰觀俯察六合之際」，以求「備萬物之情狀。」遂致「於天地山川得方圓流峙之形，於日月星辰得經緯昭回之度，於雲霞草木得霏布滋蔓之容，於衣冠文物得揖讓周旋之體，於鬚眉口鼻得怒慘舒之分，於蟲魚禽

[19] 魯迅：《漢文學史綱要‧自文字至文章》，載《魯迅全集：第10卷》，人民文學出版社1973年版，第521頁。

[20] 宗白華：《中國書法裡的美學思想》，載宗白華《美學與意境》，人民文學出版社1987年版，第330頁。

王羲之《蘭亭序》

永和九年歲在癸丑暮春之初會
于會稽山陰之蘭亭脩禊事
也羣賢畢至少長咸集此地
有崇山峻領茂林脩竹又有清流激
湍暎帶左右引以為流觴曲水
列坐其次雖無絲竹管弦之
盛一觴一詠亦足以暢叙幽情
是日也天朗氣清惠風和暢仰
觀宇宙之大俯察品類之盛
所以遊目騁懷足以極視聽之
娛信可樂也夫人之相與俯仰
一世或取諸懷抱悟言一室之內
或因寄所託放浪形骸之外雖

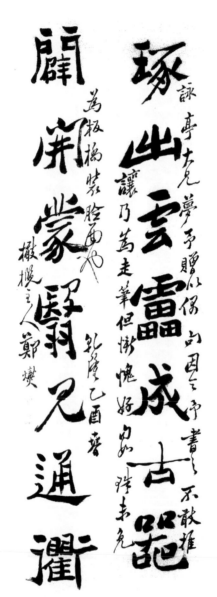

鄭燮《行書七言聯》

獸得屈伸飛動之理，於骨角齒牙得擺抵咀嚼之勢……」[21]。其所書《棲先塋記》等書作就匯融了他精審自然與社會所獲致的特有意象，表達了一種古雅而微妙的情趣。更有甚者，有些於繪畫特別精善的書家，揚己之長，有意識地把畫意融放書法之中，從而獲致更其明朗而又豐富的藝術效果。如鄭板橋就主張「以畫之關紐透入於書」。所謂「板橋作字為寫蘭，波磔奇古形翩翻」[22]就是對板橋書法美的一種絕好的概括。

　　美，既可以成為失意者的天使，也可以成為得志者精神疲累時的慰藉；藝術，既可以成為創造者最忠誠不貳的抒情對象，也可以成為鑑賞者最慷慨、最寬厚、最溫馨、最親切的摯友。中國書法藝術在古代文人那裡，就成了這樣的「天使」與「摯友」。甚至可以說，就在書法藝術中他們找到了「自我」，從而獲得了一種無上的精神滿足。這種尋找到的「自我」是通過創作與欣賞活動中的「移情」實現的。從里普斯的「移情」說看來，「審美享受是一種客觀化的自我享受。審美享受就是在一個與自我不同的感性對象中玩味自我本身，即把自我移入到對象中去」[23]。「移情作用所指的不是一種身體感覺，而是把自己『感』到審美對象裡面去」[24]。正是藝術創作與欣賞中的「移情」功能把創作者和欣賞者雙雙領至物我同

[21] 李陽冰：《上李大夫論古篆書》。

[22] （清）蔣寶齡；（清）蔣茝生：《墨林今話》，明文書局1985年版。

[23] [德]W・沃林格（William Wallinger）：《抽象與移情》（*Abstraction and Empathy*），王才勇譯，遼寧人民出版社1987年版，第5頁。

[24] [德]里普斯（Theodor Lipps）：《移情作用、內摹仿和器官感覺》，朱光潛譯，載伍蠡甫；林驤華《現代西方文論選》，上海譯文出版社1983年版，第13頁。

一的美的境界，這是人類藝術最具有「菩薩」靈光的表現。中國古代文人由此獲得了無量的心靈撫慰。他們在蕩蕩不息、「流美」不已的書海之中，揚起了「潔白」的心帆，也許這並不足以超度他們到功成名就、幸福無涯的彼岸，但無可否認的是，書法藝術成了他們最善解心意的密友，最常憩息安魂的生息地之一。

這裡不妨再從欣賞的角度看一下古代文人與書法藝術的關係。

首先是自賞。像上面提到的鄭板橋，他那「如寫蘭」的「六分半」，被書壇盛譽為「板橋體」。而他的自我感覺如何呢？他曾寫過這樣一幅對聯：「琢出雲雷成古器，闢開蒙翳見通衢」，寫成之後又在字的兩邊用小些的字寫道：「詠亭大兄夢予贈以偶句，因今予書之，不敢推讓，乃為走筆，但慚愧好句如珠，未免為板橋裝臉面也。乾隆乙酉春，橄欖主人鄭燮」，下鈐二印。此書寫得相當成功，在板橋書作中堪稱上乘，雖不似廣為傳拓的「難得糊塗」那樣有奇趣，卻也篆隸雜糅，行楷交合，結體有長有扁，上下參差，乾濕濃淡也恰到好處。然而他卻要說「慚愧……」，表面上的自謙自抑，其實在他注明的「詠亭大兄夢予贈以偶句」中早就透露出了他內心的得意：有人為此喜愛自己的書法，夢中亦渴盼得到自己手書的偶句，這如何能夠拒絕呢？當好好地寫一幅給他。這完全可能就是他當時的心理活動。書成之後亦得意非常，自賞性的評語，實際就彰然寫在書作之上，並與書作合為一體，更增添幾分情趣，觀看那「裝臉面也」與「橄欖主人」等輕巧靈動、伸展自如甚至略帶誇張的筆致，不難想見鄭氏自賞心理的微妙。類似這樣自得的「自賞」，在米芾、唐寅等人那裡，有時便成了明顯的「自誇」。這都說明忘情於書、陶醉於書的書家，常能在書作中觀照自我，體味著一種自我

實現的滿足感。這種現象用心理學來解釋，就是馬斯洛所說的，通過主動的「表現自我」來滿足「自我實現」的深層心理需求，就是個人興趣得到了充分的滿足。心理學認為：「人對他所感興趣的事總是使他不知不覺地心向神往，表現出注意的趨向」，「任何一種興趣都是由於獲得這方面的知識或參與了這種活動而使人體驗到情緒上的滿足而產生的」[25]。書家一旦培植了興趣，反過來就會受興趣的牽引而見墨思紙，見筆思書，情不能遏，把筆縱橫，就會得到「直接興趣」的巨大滿足，而滿足感是最容易使人「得意」的。

其次是他賞。這又大致可分三種情形：一是「知音」型欣賞；二是「創造」型欣賞；三是「錯誤」型欣賞。「知音」型欣賞其例甚多。如果說秦時李斯、程邈之被秦始皇所稱賞，還含著與藝術欣賞的隔膜，那麼唐太宗之喜王羲之、虞世南、褚遂良等人的書法，則頗有伯牙子期的味道了。而「揚州八怪」的「怪」味相投，互相砥礪、揄揚，則是情味志趣投合的藝術小圈子。這種「知音」型欣賞，有時還表現在對某人書作的恰當評估上。褚遂良曾向虞世南徵詢對自己書作的看法：「嘗問虞世南曰：『吾書何如智永？』答曰：『吾聞彼一字直五萬，君豈得比？』『孰與詢？』曰：『吾聞詢不擇紙筆，皆得其志，君豈得比？』『然則何如？』曰：『君若手和筆調，固自可尚』。遂良大喜」[26]。書家欲比肩他人，超越他人的「比比看」，已屬可貴，再能得到恰當的指點和鼓勵，當然會「大喜」了。「創造」型的欣賞是更為重要的欣賞活動。譬如

[25] 高玉祥：《個性心理學概論》，陝西人民教育出版社1985年版，第49頁，50頁。
[26] 呂思勉：《隋唐五代史：下冊》，中華書局1959年版，第1341頁。

「帖」的發現，準確地說，首先不是書家書寫時「發現」的藝術，而是欣賞者（也可能是書家）在欣賞時的一種發現。歐陽集古錄跋法帖云：「所謂法帖者，率皆弔哀候病，敘睽離，通訊問，施於家人朋友之間，不過數行而已，蓋其初非用意，而逸筆餘興，淋漓揮灑，或妍或醜，百態橫生，使人驟見驚絕；守而視之，其意態愈無窮盡。至於高文大冊，何嘗用比」[27]。自於欣賞中發現了「帖」竟有如此美好的「意態」即意象美之後，遂促使「帖」書大盛。發展的極致，則由一般的行草上升為狂草。面對張旭，懷素的狂草藝術，能以「知音」與之相「和」者已經很少，能更進一步，發現其奇偉瑰麗之境而出人意志令人嘆服者，就更稀少了。有人談了由自己欣賞草書的經驗總結得來的看法：欣賞草書「第一步是：知書者，觀章見陣」；「第二步是：審藝者，心領神會」；「第三步是：鑑賞者，精意玄鑑」[28]。顯然這裡所談的，還主要是以追尋書家「本意」為鵠的的「知音」型欣賞。此雖已屬難得，然而多少忽視了接受主體的能動性，況且，藝術品隨代而傳，必然會為不同時代的人們，作更合乎自己時代風尚和審美趣味的鑑賞。從接受美學或闡釋學的觀點來看，要求鑑賞者對書法藝術品尤其像草書那樣的具有相當朦朧性的藝術，作出具有創造性的鑑賞，是完全可以理解的。但是這就容易導入「錯誤」型的鑑賞，即書家創作的藝術本體與鑑賞者的「期待視野」產生了過大的懸殊，造成了「視野融合」的嚴重錯位或失調。這種錯位或失調既可以體現為一個胸無點墨或

[27] 鄧以蟄：《書法之鑒賞》，轉引自劉剛紀，吳越《美學述林：第1輯》，武漢大學出版社1983年版，第53頁。

[28] 趙子久：《草書藝術的欣賞》，《書法研究》1984年第2期，第99-101頁。

別有用心者對藝術本身的褻瀆，也可以體現為一個書法內行過於受到自己藝術趣味的支配，而對不同流派風格的隔膜。前者可以表現為對書作的出奇的冷漠或詆讚，後者可以表現為「米顛」式的罵式評論和書史上南北派的互斥。然而，即使是這樣的「錯誤」型欣賞（拒絕欣賞的「書盲」除外），也在一定意義上充實了古代文人的生活，使他們多少獲得了精神上的充實與滿足。

倘從時序著眼，書法鑑賞還可以分為「同步鑑賞」和「間隔鑑賞」；倘從空間著眼，還可以分為「現場鑑賞」和「距離鑑賞」等等，無論是怎樣的書法鑑賞，對古代文人來說都可能成為一種日常化的需要，甚至鑑賞超越書寫，佔有他們更多的時間和精力，也給他們帶來更多的愉悅和享受。

第三節　墨舞與境界

美學家李澤厚先生曾在《舞蹈美學研究會成立祝辭》中充滿激情地寫下了這麼幾行：「舞蹈，與音樂一起，是整個遠古中華藝術的魂靈，正如書法（那紙上的舞蹈）是中國造型藝術的魂靈一樣。祝願這源遠流長的偉大國魂伴隨著今日的民族振興而重新煥發，大放光芒，在藝術中，在生活中」[29]。如果說，李澤厚這裡還只是在比喻意義上把中國書法與舞蹈聯到了一起，那麼就在剛剛過去不久，即1986年的春光爛漫的時節，中國推出了一部電視專題藝術片《墨舞》，其中已把書法與舞蹈盡可能完美地結合在一起，作了一

[29] 李澤厚：《走我自己的路》，人民出版社1979年版，第108頁。

次創造性的、令人振奮的綜合「表演」。也許，關於這次創舉的文字報導可以給我們帶來一些遐想和回味，特錄如下：

　　那是什麼？是字？是畫？「徘」字在上，用正楷，「徊」字在下，用草書，「彳」和「回」用圓潤的筆法一筆相連而又遙相對峙，百轉千迴，最後在螺旋形中部形成一個濃重的墨點。作品一氣呵成，叩擊著人們的心靈，使人們重新體驗和回味「徘徊」的感情：那感情的激流有如閃電旋風，又如緩緩細流。在人生道路上曾經驗過「徘徊」的人，怎能不在這幅作品前駐足留連，回味再三呢？這就是美著名華人書法家王方宇教授的新體書法。他把水墨繪畫的技法引用到書法上，「以畫作書」，「以書為畫」，是「畫字」，也是「寫畫」，形神兼備，意境深邃，顯出飛揚、閃爍、噴流、浮動及多層次的效果——一種大膽敏銳、異端又傳統的書法藝術。

　　既然王先生的書法裡有那麼多的象外之意，那麼這種象外之意的外化又是什麼呢？唐代大書法家張旭偶觀公孫大娘的劍舞竟如醉如癡，那氣勢、那神韻使他的書法由此得到靈感和啟示，成就了獨樹一幟的草書藝術。也許這麼個古代墨與舞相通的故事，使一個極富開拓性的想法在一個人的心中萌生了。

　　這個人就是余琳。

　　四年以前王先生那恣肆放任而又情酣意濃的走筆，那質樸雄渾而又韻雅欲流的墨態，使這位十幾歲就跳舞、酷愛中國文學藝術的女導演進入了一種神奇的藝術境地。在那

或濃或淡、亦書亦畫的墨跡面前，她再也無法使自己平靜下來。

然而，究竟以怎樣的形式來體現呢？她開始了對中國傳統書法和舞蹈史的研究探討，接觸到了從春秋戰國到西漢隋唐的各種「袖舞」形象，從梅蘭芳先生表達複雜細膩感情的水袖，到舞蹈家趙青那令人陶醉的長綢舞……從中她更深深地領會到王先生書法裡那飄然欲動的意象和韻律。「長袖善舞」，古已有之。長袖在舞臺上是人手線條的伸屈，而以線質知覺和筆法為主的書法也是線條的藝術。這兩門形態各異而氣韻相通的藝術，在中國傳統舞蹈上得到那般和諧完美的統一，這正是余琳所要尋求的。

帶著這些想法，余琳走訪書家啟功、黃苗子和徐邦達等，在得到他們的肯定後，她又走訪了中國著名舞蹈教育家吳曉邦先生。吳老興奮不已，他鼓勵余琳：「要再大膽一些。《墨舞》要舞出線條，舞出筆情」，「要使舞蹈意到，形到、情到、神到，像畫一樣」。

余琳滿懷熱情地投入了《墨舞》的構思創作。功夫不負有心人，今年四月，她終於完成了電視專題藝術片《墨舞》的構思和文學創作工作，並在其後的錄製中擔任了導演。她曾說：「做為一個文藝工作者，我有責任讓觀眾瞭解和享受中國的傳統文化的精妙。」如今，她的願望終於實現了。遠在美國的王方宇先生還專為這組舞蹈書寫了詩題和詩句。有趣的是，余琳恰是王先生的侄媳。也許正因此，她更有條件理解王先生新體書法所涵容的情感和韻律。《墨舞》的錄製

可以說是太平洋兩岸親人之間的合作，也是海內外龍的傳人的合作。[30]

這真是藝術勝境的創造！然而，這畢竟主要是由舞蹈家創造的，並帶著當代人所特有的某種浪漫。在漫漫的中國書法史上，雖未曾有這樣以舞出「筆法、筆情」為目的的「長袖善舞」，卻有過無數次精彩絕倫的「長鋒善舞」，已經表演了無數次動人心弦的「紙上的舞蹈」！由此造就的藝術勝境，今天的人們，仍然可以盡情地領略與享受。[31]

王國維曾借前人詞作形象地表述了治學的三個境界：「昨夜西風凋碧樹，獨上高樓，望盡天涯路」；「衣帶漸寬終不悔，為伊消得人憔悴」；「眾裡尋他千百度，驀然回首，那人卻在燈火闌珊處」[32]。有人則把這推廣為藝術創作心路歷程的三種境界，即充分體驗人生並作好多方面知識的準備；執著追求，千曲萬折不回頭；藝術靈感爆發，昇華而至藝術的殿堂。或許，以此來形容歷代書法家成長的歷程或創作心理的過程也是貼切的吧。然而我們這裡所要論及的，則是由中國古代文人們那千姿百態的墨舞所造就的不同的藝術境界。有人曾以畫竹為例，由主客體「遇合」的情形的程度的

[30] 張為民：《「墨」「舞」的神奇結合》，《人民日報：海外版》1986年10月27日，第7版。

[31] 如今，墨舞已經成為舞蹈的一個「品種」，一些舞蹈團體甚至以「墨舞」命名；在網路上，不少名之為「墨舞」的視頻也顯示出中國書畫藝術與動漫及特效技巧的結合，昭示著與時俱進的發展前景。

[32] 王國維：《人間詞話》，載《王國維文學美學論著集》，北嶽文藝出版社1987年版，第355頁。

不同，區劃了三個藝術層次：「見一叢修竹精妙絕倫，悉心摹寫，生動逼真，可謂第一層次；滿腔塊壘無從宣洩，且展紙磨墨，灑脫執筆，寫竹數枝，以表挺拔氣節，瀟瀟情懷，可謂第二層次；而像蘇東坡的朋友文與可那樣，畫竹時已達到『其身與竹化』的程度，作為藝術家的人已隱然不見，他就是竹，竹就是他，可謂第三層次」[33]。這裡所謂的三個層次，實際也是藝術的三種層遞而上的境界。第一種境界是偏於寫實的，第二種是虛實相生的，第三種則是純然幻化了的空靈以致難以言說的藝術妙境。我們說，在書法藝術中，也存在著類似的三種藝術境界，儘管各境界之間有種種交叉、互滲的複雜情況，但畢竟可以相對地作一區分。為了簡明扼要地體現書法藝術的特徵，大致可以概括為：俗、雅、玄。

所謂俗，有類「俗文學」之「俗」，是基本屬於藝術範疇的「俗」，而不是指非藝術的作品或俗人俗事的「俗」。但此種境界的書法藝術畢竟帶有濃厚的塵俗氣。也就是說，這類書作是指那些「沾沾於用」的黏著實用的大量書作。我們前面說過，在藝術與非藝術過渡性的中間開闊地帶，有著大量帶有「亞藝術」或「次要藝術」特徵的作品存在，斷然地把它們視為非藝術是不公平的。不僅在它們誕生時發揮了一定的審美作用，而且其後也未消失。「古者造書契，代結繩，初假達情，浸乎竟美」[34]；魯迅也曾說：「嘗聞藝術由來，在於致用，草昧之世，大樸不雕，以給事為足，已而漸

[33] 余秋雨：《藝術創造工程》，上海文藝出版社1987年版，第9頁。

[34] 竇眾：《述書賦》，載《歷代書法論文選》，上海書畫出版社1979年版，第236頁。

見藻飾……」[35]。「藻飾」的增加使書法愈來愈增多了美的質素。秦時李斯曾奉命撰、書的《泰山刻石》、《嶧山刻石》、《會稽刻石》等，其黏著於功用是非常明顯的：「《日知錄》盛稱秦始皇《會稽刻石》。其辭曰：『飾省宣義，有子而嫁，倍死不貞。防隔內外，禁止淫佚……』」[36]。然而，除其明顯的實用價值（弘揚功德、宣諭教化）之外，卻也有一定的審美價值。如《泰山刻石》，其字體筆力勁秀，圓健，結構嚴謹莊重，世稱「斯篆」或「玉筋篆」。其莊嚴之相，勁健之美，均較明顯。在中國書法史上，即使在書法藝術的自覺時代——魏晉之後，以實用性為主的書法或模式化較重的書法均大量地存在著，「俗」是它們的主要特徵，但要把它們摒出書苑，似似失之偏激，而實際上也很難做到。

最為人們經常道及的，則是「雅」型書法藝術。把書法與「雅」或「風雅」、「古雅」、「博雅」之類的概念聯繫在一起，以抒情冶性而非實用為鵠的，可以說在古代文人那裡，是最普遍的一種觀念了。有人曾對「雅」作過專門研究。認為「雅」是「美與崇高的仲介」，實際也就是藝術境界的中間形態，較一般美高出一籌，較「會當凌絕頂」的崇高美（即「玄」的一種境界）略遜一籌，但又與這二者密切相關[37]。古代文人慕雅鄙俗，有一套推崇「雅」的理論，而這理論又衍化形成了一種文藝理論，樹立了一種「美的標準」，「這標準也就一直是後來中國文藝批評的標準：

[35] 魯迅：《〈蛻龕印存〉序（代）》，載劉運峰編《魯迅全集補遺》，天津人民出版社2006年版，第371頁。
[36] 呂思勉：《中國制度史》，上海教育出版社1985年版，第350頁。
[37] 參見：張首映：《雅的本質與特徵》，《北京大學學報：哲學社會科學版》1986年第5期，第60-66頁。

『雅』、『絕俗』」[38]。宋代郭若虛極崇謝赫「六法」，以為「氣韻生動」的先決條件是創作者自身之「雅」：「竊觀自古奇蹟，多是軒冕才賢，岩穴上士，依仁遊仁，探賾鉤深，高雅之情，一寄於畫。人品既已高矣，氣韻不得不高；氣韻既已高矣，生動不得不至；所謂神之又神而能精焉」[39]。由於「雅」成了人內在素質優劣、文野、精粗的一種社會尺度和美學標準，乃至引得非文人也要「附庸風雅」，這在書法史上或日常生活中是並不少見的現象。

　　在書法藝術中，要達到「雅」的境界，很講求書家的「移情」入書，並把主觀情感的抒發與相對完美的形式創造結合起來。古時文人多欣賞王維詩畫，就因為王維能在「規範」或「法度」之中自由地抒情寫意：在「舞池裡跳得嫻熟自如，雅意迭出」。欣賞趙孟頫的書法時，也會得到這種「雅意迭出」的感受。他童少年時即酷愛書畫，後來仕元朝而屢得升遷，但他始終無法忘情於藝術。在其「榮際五朝，名滿四海」時所寫的詩中，就流露出了對書畫藝術的深深眷戀：「齒豁頭童六十三，一生事事總堪慚；唯餘筆硯情猶在，留與人間作笑談」。他於政務之暇，樂以筆情墨趣自娛，在書畫方面卓然成家，博雅大觀，其書如「儀鳳沖霄，祥雲捧日」，流麗圓潤，法度謹嚴。兼擅多體，每臻佳境，為世人稱道。其書風的「溫潤嫻雅」、「妍媚纖柔」與其個人性情的隨和（這也使他不能「守節」而仕元朝）頗有關係，是他「一生事事總堪慚」的心理

[38] 宗白華：《論〈世說新語〉和晉人的美》，載宗白華《美學與意境》，人民文學出版社1987年版，第194頁。
[39] 北京大學哲學系美學教研室：《中國美學史資料選編：下冊》，中華書局1981年版，第22頁。

所導致的另一種追求：希求以平和秀媚之藝術來撫慰隱然自慚的心
情。再如清代書家張裕釗，康有為在《廣藝舟雙楫》裡對他極加讚
賞：「其書高古深穆，點畫轉折，皆絕痕跡，而意志逋峭甚」。其
書之雅得之於他對前輩古雅書作的刻意繼承，他所主張的「書法就
是功夫」，與王國維所說的「古雅之能力，能由修養得之」[40]是很
一致的。的確，他的書作功夫過人，深得「碑」意，每有所作，點
畫均為綿中裹鐵，筆筆不苟。平正中極有內勁，從容中溢出精神。
古雅而又有自己面貌，睹之令人肅然。

　　也有一種不失其「雅」的書作，一般不宜掛諸廳堂、隨意示
人，但作為書寫者和欣賞者卻會感到一種充滿「雅意」的牽引。如
一部名為《筆中情》電影中所示的，書法藝術成了古代才子佳人傳
遞情愛資訊的媒介；又如傳說中某文人以白箋充家書而妻深會其思
歸之心、濡墨為詩，書於其上。不難設想，古代才子淑女於詩書往
來之間，即使互不見面，又怎能不從這充盈雅意的書作中感到某種
純情的吸引呢？在中國古代文人與他們知遇的異性間，可以說經常
是借詩書之「雅」來傳情達意的，優雅地表現生命追尋自由的意
欲。如唐伯虎，如柳永，如晚清情僧蘇曼殊等等，也許其書藝還有
虧缺，但就中也確有不少雅意迭出的書作[41]。

　　在講求「雅」的創作中，較為人稱道的是那種貫注自我生命感
而又富有特色的書作。如元代書壇上與趙孟頫相頡頏的鮮于樞，倘

[40] 王國維：《古雅之在美學上之位置》，載《王國維文學美學論著集》，
　　 北嶽文藝出版社1987年版，第41頁。

[41] 古代文人還多有與名妓交往者，詩書琴畫，友誼親情，不傷大雅者不在
　　 少數，如宋代書壇四大家，乃至范仲淹、歐陽脩等，亦書寫過詠妓或贈
　　 妓的詩詞，對此不應一概否定或斥之為「俗」。

不早夭，抑或更逾趙書之上。他奇才異能而不得志，養成了豪放不羈的文人「病」：每酒酣鶩放，輒吟詩作字，奇態橫生。他常把自己對境遇的不滿訴諸翰墨之中，所書的行草《海棠詩》，草書《高適七絕詩軸》，淋漓酣暢，凝重堅實，抒發了鬱憤而又超然的感情。明代「吳中四才子」之一的文徵明，家境貧寒，三十年不第，塑出的卻不是「范進」式的怯懦，而是錚錚有聲的傲骨。其書畫雖多秀媚，但其間亦蘊含了一種飄逸不群的韻致。崇「雅」的書家們，是特別珍視飄逸書風的，能臻此境，皆須向「自然」「自由」貼近，而又能遺貌傳神。「由於有天人合一的思想作根底，雅士便以為宇宙即我，我即宇宙，自滿自足之情不禁油然而生；由於這種沉澱在作家頭腦中的理想審美化，我的表現便成為宇宙精神的表現，宇宙精神須由我來表現，所以，一種在天人合一的最高觀照中的格調『雅正合一』的雅趣便出現了，一種在最高理想中的陶然灑脫之感亦隨之產生。這是一種主體對象化和對象主體化的融合，是一種『有』與『無』的連接，乃至最後臻於空靈幻化之中」[42]。而這，也就由「雅」進入了「玄」的藝術的境界，中國水墨造就的藝術世界由此也帶有了若有若無的神秘氣息，其魅性也由此而來。

準確些說，在書法藝術中，是以「雅」為主體部分，與它交叉的下層是「俗」的部分，而作為「雅」的極致——「玄」，則構成了「雅」之上層的突出部分，有如凸圓的突出部分那樣。這就是「神采之至，幾於玄微」[43]的境界。

[42] 張首映：《雅的本質與特徵》，《北京大學學報：哲學社會科學版》1986年第5期，第64-65頁。

[43] 張懷瓘：《玉堂禁經》，載《歷代書法論文選》，上海書畫出版社1979

左：文徵明詩書《七律》
右：鮮于樞書《高適七絕》局部

　　劉若愚在《中國的文學理論》中，用全書的近一半的篇幅來論述「玄學論文學觀」。這是因為他發現在中國文論中，極富玄理性色彩的古代文論佔有極突出的地位，非為此不足以恰當地反映和說明傳統文論的這一特色。他認為：「在同西方的理論進行比較時，它們顯示出不少令人神往之處，很可能中國最終對具有普遍意義的文學理論做出的顯著貢獻就在於此」[44]。可以說，古代書論和與此密不可分的畫論，在探索玄理幽微方面，更較文論有過之而無不及，在創作上則亦有同樣的表現。的確，追求「雅」的極致即「玄」的妙不盡言、韻味無窮的境界，是古代書家常常為之神魂顛倒、矢志不渝的。所謂「外師造化，中得心源」「韻外韻，味外味」「寧靜致遠」等等，皆要求書家博雅能匯，方能得至妙境，即所謂書法乃「玄妙之伎也，若非通人志士，學無及之」，[45]這就與一般以功力修養達至的雅境有了不同。也就是說由天才、性靈和勤奮共築的藝術境界，非一般的學習所能獲致。徐復觀曾為「玄」正名，對編出「玄學鬼」的人不乏譏評，他說：「就人生上的所謂『玄』，乃指的是某種心靈狀態、精神狀態。中國藝術中的繪畫，係在這種心靈狀態中所產生、所成就的。⋯⋯假定談中國藝術而拒絕玄的心靈狀態，那等於研究一座建築物而只肯在建築物的大門口徘徊，再不肯進到門內，更不肯探討原來的設計圖案一樣」[46]。徐先生探索的結果是，中國的藝術精神，肇自老莊，至魏晉「才在文

[44] [美] J・劉若愚：《中國的文學理論》，趙帆聲，王振鐸，王慶祥等譯，中州古籍出版社1986年版，第20頁。

[45] 王羲之：《書論》，載《歷代書法論文選》，上海書畫出版社1979年版，第28頁。

[46] 徐復觀：《中國藝術精神・自敘》，春風文藝出版社1987年版，第4-5頁。

化中有普遍的自覺」；而崇尚「性情的玄學」的竹林名士，才是
「開啟魏晉時代的藝術自覺的關鍵人物」，是他們漸次把藝術引向
與大自然的真正融合[47]。這和宗白華先生的看法很一致：「晉人藝
術境界造詣的高，不僅是基於他們的意趣超越，深入玄境，尊重
個性，生機活潑，更主要的還是他們的『一往情深』！……」[48]。
魏晉風度衣披書壇，遂致出現了力戒燥、火、厲、浮而極其崇尚忘
我、高雅的審美傾向，蘊而不躁、飄逸空靈似更合乎士大夫文人的
脾胃。王羲之書法之所以成為書壇的驕傲，就在於他充分體現出了
這種雅的極致，具有濃郁的「玄」的況味。譬如他那被譽為天下第
一行書的《蘭亭序》，雖然真跡已被唐太宗帶入了墳墓，但它那動
人的神韻，永恆的魅力仍然借一些摹本而得到相當的留存。《蘭亭
序》是魏晉風流之風大盛，天地人、心眼手無不和諧的最佳創作環
境心境中誕生的。即或羲之再書，也無由企及。當時即東晉永和九
年的暮春之初，任會稽內史的王羲之與同僚好友及兒子等四十一
人，在山陰（紹興）蘭亭舉行修禊之禮。天朗氣清，惠風和暢，時
光美妙；山青水秀，茂林修竹，勝景無限；群賢畢至，少長咸集，
其情融融；一觴一詠，寵辱皆忘，快決無比。於是把筆抒懷，心手
交暢，書祖興會更無前，遂有神品降人間，從《蘭亭序》的無限和
諧的生命樂章中也可以諦聽到一點噪音，如序文中所說：「固知一
死生為虛誕，齊彭殤為妄作」，可知他對於「死」的悲觀[49]；也能

[47] 徐復觀：《中國藝術精神》，春風文藝出版社1987年版，第128頁；第
129頁；第192頁。

[48] 宗白華：《論〈世說新語〉》和晉人的美》，載宗白華《美學與意
境》，人民文學出版社1987年版，第188頁。

[49] 王瑤：《文人與藥》，載王瑤《中古文學史論集》，上海古籍出版社

從他「雅好服食」、崇尚女性美中悟出他書法秀美風貌的成因，然而這又只是書家個性世界的一部分。即或在以和融、秀美為主的書作中，也隱然現出王氏的另一面：「以骨鯁稱」[50]。在濟世的壯志難酬的情況下，寄情山水，「求仙」學書，聊慰生平，其慷慨之氣也就融入書作，遂得「勁健」的風骨。前人評王書跡顧及到王氏個性與書法自身的多樣化。梁武帝謂：「羲之書字勢雄逸，為龍跳天門，虎臥鳳閣，故歷代寶之，永以為訓」；袁昂書評：「右軍書為謝家子弟，縱復不端正者，爽爽有一種風氣」；李嗣真說：「右軍……草行雜體，如清風出袖，明月入懷」；劉熙載所評更為剴切：「右軍書不言而四時之氣亦備，所謂中和，誠可經也。從毗剛毗柔之意學之，總無是處」，又云：「右軍書……力屈萬夫，韻高千古」[51]。王羲之的人生追求的軌跡大致是：濟世──求仙──書聖，其書「暮年方妙」，正是他從有限到無限的追求所獲得的最佳報償，即「濟世」不得而「求仙」（雅好服食等），「求仙」不得而精妍書藝，寄託情懷，遂臻說不完、道不盡的藝術勝境，乃有「書聖」之譽，不朽的生命由是得以實現了。正如潘伯鷹所說：「一個書家是以其全生命的全副生活皆溶冶於書法之中，因之託賴了他所專精的書法，建立了他的不朽生命」[52]。這說明，書法實際成了書家「自我實現」的一種重要方式或途徑。

1982年版，第6頁。

[50] 《晉書・王羲之傳》。

[51] 馬宗霍：《書林藻鑒：卷六》，載《書林藻鑒 書林紀事》，文物出版社1984年版，第48-50頁。

[52] 潘伯鷹：《中國書法簡論》，上海人民美術出版社1981年第2版，第76頁。

　　歐陽脩曾在「書如其人」的意義上評顏公書為忠臣烈士。認為：道德君子，其端嚴尊重，人初見而畏之，然愈久則愈可愛也。其見寶於世者不必多，然雖多而不厭也。故雖其殘缺，不忍棄之。也許，這種只從倫理單一角度所作的評論是不全面的，但這裡揭示了人們欣賞顏魯公書法時帶有的普遍性審美心理。顏氏書作多不以秀媚之姿引人一見鍾情，而以其深沉的意味、奇崛的筆勢、充盈的情感「抓人」。如他那著名的「三稿」（《祭姪文稿》、《祭伯文稿》和《爭座位稿》），即是極盡筆底造化所譜出的生命樂章。其傳輸的濃郁深沉的情感洪流，迄今仍沖蕩著欣賞者的心扉。《祭姪文稿》是書家見到歿於戰禍的姪兒的頭骨之後，情不能抑，奮筆直書的。他懷著同仇敵愾的義憤，又深感著家族「巢傾卵覆」的切膚之痛。臨書情腸百結，順管奔流，遂致奇崛縱橫，驚心動魄，全無絲毫矯揉造作之跡，譽為「天下第二行書」實不為過。《爭座位稿》（又稱《爭座帖》、《爭座位帖》等）是顏氏憤怒於某官諂媚謀求進職而寫下的尺牘稿本，全篇正氣磅礴，勁挺豪宕，沉鬱蟠曲，耿然正氣，充溢字裡行間。《祭伯文稿》與前二稿突出表現的「痛」與「怒」不同，在這裡突出表現了「哀」。宋代錢勰恰當地指出：《祭伯文稿》「初不用意，實為奇蹟」。這實際也道出了顏氏「三稿」及其它一些作品共同的創作特色。在顏氏許多書作中，皆能睹見其宏偉的人格，似有凜然可敬可畏可親的「抒情主人公」屹立於書作之中，使人為之感佩動情。如果說顏魯公書法主要以一種「崇高美」儸人心魄，而又餘味無窮，則完全是成立的、合乎實際的。

　　充滿奇趣與畫意的鄭板橋書法，也是一種雅的極致，「玄」的佳作。有的研究者認為：「如果說書、畫有一個『同體』時期，

左：顏真卿《祭侄文稿》局部
右：顏真卿《祭伯文稿》局部

那後來它們還是分道揚鑣了，但是這對『恩愛夫妻』卻是藕斷絲連」[53]。誠哉，斯言。縱不說書畫這對「分道」的「夫妻」又有可能自由「重婚」，即使就板橋所創造的書法藝術世界而言，也可以給人帶來奇妙怪異、新鮮清淳的審美感受和很豐富的藝術啟示。在「板橋體」的書作中，不求形似而求神似的藝術精神，不求工穩秀雅但求新巧別緻而以有書畫樂舞的綜合情趣的審美傾向，對於神往於墨舞佳境的人們來說，是彌足珍視的。

至於說到佛家子弟懷素與被譽為「草聖」的張旭，他們的書法則明顯帶上了「玄」秘的色彩，在他們的書作中可謂是「禪意盎然」的。所謂觀夏雲、觀劍舞而頓悟書道、書法大進等等，皆與禪宗思維、意境相通。中國古代士大夫文人與禪宗有著非常密切的關係。《書林藻鑑》中開列了好一批身為釋家子弟的書家，王羲之的嫡孫智永和尚也是其中之一。這已透露了文人與釋家進一步融合的消息。蘇軾、黃庭堅等宋代書家，多與禪宗保持密切的關係。他們之所以「尚意」而為，以神奇自然為美，就都與禪意體悟有關。

第四節　風格種種

藝術的世界最忌單調劃一，書苑亦然。我們回首稍顧，就會發現，中國的書法藝術的確呈現一派風格萬殊、姚黃魏紫的動人景象。書法藝術風格在書法文化傳播過程中發揮著重要的作用。進行書法審美或書法文化價值判斷，是否具有鮮明的書法藝術風格，便

[53] 高銘路：《「倉頡造書」與「書畫同源」》，《新美術》1985年第3期，第44-45頁。

是行家裡手經常需要進行的考慮。有人曾將中國歷代書法作品的藝術風格進行了大致的概括，歸納出工巧、天真、自然、方正、圓熟、豐潤、瘦硬、緊結、寬博、雄渾、剛健、秀逸、古樸、瀟灑、文靜、清雅、端莊、沉著、爽利、老辣、醇和、險勁、獷野、怪奇、獰厲等二十五種典型的個體書法藝術風格。其實，熟悉書法藝術的人們知道，在古今書法評論中，可以用許多意象或形容詞來描述書家書法的藝術風格，其千變萬化之狀常常令人感到語詞的侷限，常常感到巧妙無窮而又難以言傳。因此，這裡也只能略從幾個方面，簡要探討一下中國文人書法的藝術風格。

首先，我們注意到的是書法藝術的民族風格。此前我們曾有「神州獨秀」之說，在相當大的意義上，那正是對中國書法藝術民族風格的闡釋與說明。這裡從原因方面，再強調一下民族文化對形成民族藝術風格的重要性。近年來有人拿中國書法與西方抽象藝術（主要是抽象繪畫）作比較，其結果恰恰證明中國書法藝術凝結著很強的民族審美情感，積澱著豐富的民族文化心理內容，於形式上則以「先從視覺上感人」[54]的文字為基礎，以特有的書寫工具和操作方式完成的藝術創造，與西方抽象藝術雖有某種精神上的類似，但作整體觀則不可同日而語。如果從民族文化的形成方面來看民族藝術的各個不同，那麼這樣的解說是有道理的：「族群或地域的文化特性、文化本身以及血緣民族文化組織的巨大變遷，都說明存在著無數種文化類型。怎麼會產生如此眾多的類型呢？簡言之是由於適應性變異：地球為人類生存所提供環境的多樣性

[54] 劉麟生：《中國文學八論第一種：中國文學概論》，中國書店1985年版，第2頁。

使文化呈現出千姿百態」[55]。民族的發生發展當然會有更多的原因，而這些偶然的、必然的原因促成的民族差異一經形成，則具有很大的穩固性，表現在中國書法上，如從民族深層意識的追尋上，就可以探析到中國書法的骨血中悄然流溢著的，主要是「土產」的、具有很大同化力的儒道精神；如從所謂「有意味的形式」的品鑑中，就可以領略到中國書法尚簡崇韻的「寫意」及「白描」特徵等等。

其次，書法藝術在整體看來也有鮮明的時代風格。孫過庭《書譜》云：「夫質以代興，妍因俗易。雖書契之作，適以記言；而淳醨一遷，質文三變，馳騖沿革，物理常然」[56]。從中國書法史上看，甲骨文雖然只是原始先民的創造，但已顯示了中國文字的天然風韻——象形美；商周以至春秋戰國，大篆的和諧莊重，彷彿就象徵著貴族階級對禮教秩序的癡情，他們渴盼繁複有序而又神聖莊嚴的律條，來有效地維護自己的統治；秦朝君臨，嚴謹整飭的小篆也就成了大一統的「指示性符號」，李斯的「頌書」也開了「御用」書風的先河，更因公務緊迫的需要，而產生的「隸書」，這種書體原本來自於下層文人的自由創造，由此增殖了書法美的魅力；「漢篆多變古法」[57]，漢隸更趨多樣，書法在實用中鍛煉和豐富了自身美的靈魂，當然還時時感到「寄植」的苦惱，如東漢大興碑刻，好名成風，弘揚祖蔭，都借書法鐫入碑石希圖永存，因而書法還未

[55] [美]湯瑪斯・哈定（Thomas Harding）、大衛・卡普蘭（David Kaplan）等著：《文化與進化》（Evolution and culture），韓建軍，商戈令譯，浙江人民出版社1987年版，第19頁。
[56] 孫過庭：《書譜》，載《歷代書法論文選》，上海書畫出版社1979年版，第124頁。
[57] （元）吾丘衍：《學古篇・三十五》。

進入真正自由、自覺的時代；魏晉時代，「人」的覺醒相偕著藝術精靈一起飛升，筆墨紙張俱有改良，尤其是重玄學、尚清談、慕老莊，把書家從沉重的現實功利中超度出來，遂催生了王羲之這樣傑出的書家；隋唐承續南朝舊規，「初唐四家」（歐虞褚薛）是當時承續前人的典範，但略傷於平板，盛唐以後，書法方陡起旋風，「顛張醉素」以狂縱的筆情墨意，把草書這種最擅抒情的藝術提升到了一個新的高度，前人把張旭草書與李白歌行、公孫大娘劍舞並稱「三絕」，表徵了大唐文化的盛景；宋書尚意，不甚拘於法度，儘管蘇黃米蔡各各有所師承，但都竭力「自出新意，不踐古人」，這是受了當時「禪意盎然」，更求意志自由的風氣影響所致；明清以來，一方面是因襲而來的「館閣體」上升為所謂「正統」，另一方面則是激起決絕的「逆向運動」：黃道周、傅山，王鐸等人各自樹立了反叛館閣體的旗幟……由此可見時代嬗遞，書風丕變，應和著時代的脈搏，才會成為書壇上的時代驕子。

　　再次，書法史上還有地域風格的不同。或者，這也可視為上述「民族風格」的一種縮微。書法史上的所謂南北派即是如此。有些更小的地域也有書法流派的雛形或很有影響的流派存在，如江浙、晉豫有書派雛形，「吳中四才子」、「揚州八怪」在書壇上亦有重要影響。尤其是南北書派，特別引人注目。所謂「南書溫雅，北書雄健」，儘管尚有人提出異議，其實在歷史上是存在的。大致在魏晉南北朝就逐漸形成了南北書派。就「南派」的形成而言，當時由於三國爭雄以至魏晉期間的戰亂頻仍，使上層文人萌發了強烈的憂患感，但憂患無及，生死無常，遂只好寄性莊佛、山水，崇尚灑脫、幽逸的情致，與文人須臾難離的詩文書法便深深打上了這種

意趣、情致的烙印，「衛夫人書如插花美女，低昂美容」，王羲之書如其人，亦是「飄若浮雲，矯若驚龍」，稽康書「得之自然，意不在乎筆墨」，無不遒媚婉妍、內蘊縹緲，溫雅灑脫，飄然欲仙。此後，流風所披，南人多師，非一代也，遂有書法史上著名的書法流派「南派」。就「北派」的形成而言，南北朝時期的北魏，承接並弘揚了漢魏多數書法所具有的質樸雄強的書風，同時也強烈地表現出北魏鮮卑民族的威武強悍的精神和遊牧生活的粗獷、豪放的性格。北魏書法，主要是石窟刻造佛像的碑文，如《比丘慧成造像記》、《鄭文公碑》、《楊大眼造像記》等，書體大都恭謹莊嚴，厚實剛健，刀鋒峻厲之中透出幾分粗獷豪放之氣。這就與南方文人名士的飄灑秀婉不同，別有情趣。北碑書風在中國書法史上亦有久遠的影響。在清代就有人力倡北碑書風，以救館閣體之弊。如康有為在《廣藝舟雙楫》中就說魏碑有「十美」，即「魄力雄強」、「筆法跳越」、「興趣酣足」、「骨氣洞達」等等，除大力提倡之外，他還身體力行，卓然成家。趙之謙、何紹基、吳昌碩、章太炎等人也特別注重碑刻，致使北派（尚碑刻，故又稱碑派，與南派尚帖學相對並稱）占了上風，大有異軍突起、領導書壇之勢。魯迅先生曾談及「北人」與「南人」的話題，說：「據我所見，北人的優點是厚重，南人的優點是機靈。但厚重之弊也愚，機靈之弊也狡」，「缺點可以改正，優點可以相師。相書上有一條說，北人南相，南人北相者貴。我看這並不是妄語。北人南相者，是厚重而機靈，南人北相者，不消說是機靈而又能厚重。昔人之所謂『貴』，不過是當時的成功，而現在，那就是做成有益的事業了。這是中國

《楊大眼造像記》局部

人的一種小小的自新之路」[58]。這裡雖不是說的書法藝術，但亦可通向書苑，並指示著書法風格創新的一種途徑。

又次，書體的不同，往往也會呈現出特有的風貌。書法有真行草篆隸等各種體式，亦如小說、詩歌、散文、戲劇等文學體裁的區分，常常各有其獨擅之處。陸機《文賦》中說：「詩緣情而綺靡，賦體物而瀏亮，碑披文以相質，誄纏綿而悽愴，銘博約而溫潤，頓挫而精壯……」。在中國書法中，也往往是書體各異、神采不同的。如張懷瓘《書斷》即就古文、大篆、籀文、小篆、八分、隸書、章草、行書、飛白、草書諸體，縷述其特徵風貌，以為均有可「贊」之處，如對隸書和行書的「贊」是這樣的：「隸合文質，程君是先，乃備風雅，如聆管弦，長毫秋勁，素體霜妍，推峰劍折，落點星懸，乍發紅焰，旋凝紫煙，金芝瓊草，萬世芳傳」；「非草非真，發揮柔翰，星劍光芒，雲虹照爛，鸞鶴嬋娟，風行雨散，劉子濫觴，鐘胡瀰漫」[59]。書家選擇書體常受所欲抒發表達的情感內容的支配。如書「大雄寶殿」的題額，就多擇雄渾厚重、嚴謹大方的楷行，而抒情遣興的詩作、經事文稿，卻常借流暢輕捷的行草來表現；激昂慷慨積愫噴發，卻宜狂縱筆墨，像「顛張醉素」或岳飛書「還我河山」那樣。值得注意的是，古代文人多能兼擅許多書體，在不同的情況下，均能應變而進入「角色」，以相應的體式表現相應的內容。這就說明書體的不同，往往「表現」的功能也有所

[58] 魯迅：《北人與南人》，載魯迅《魯迅全集：第5卷》，人民文學出版社1973年版，第494頁。

[59] 張懷瓘：《書斷》，載《歷代書法論文選》，上海書畫出版社1979年版，第162頁；第164頁。

不同。這也就是書體風格的由來。即或同一書體，也會再行細分，如草書就又有章草、今草、狂草之別，各有其特有的筆情墨意。一般說來，草書有五種主要風神：其一曰「淡」，包括簡淡、蕭散、清真等種種風致。蘇東坡《書黃子思詩集後》：「予嘗論書，以鍾王之跡，蕭散簡遠，妙在筆劃之外」。魏晉草書，多擅此種風骨。其二曰「雄」，包括雄強、剛勁、豪宕種種風致，為顏真卿之草，雄姿煥發，獨開異境；五代楊凝式的草書，雄強堪追魯公，同時又別開生面。其三曰「狂」，包括狂放、狂逸、奔逸等種種風致。「顛張醉素」是此路的著名代表；明代祝枝山的狂草也有類似的特色。其四曰「厚」，包括深厚、蘊藉、質實等種種風致。如明代傅山、王鐸的草書，縱橫鬱勃，骨氣渾厚。其五曰「媚」，包括妍媚、婉麗、秀麗等種種風致。元代趙孟頫、明代董其昌的草書，發展了二王柔美的一面，欣賞時亦感春風拂面[60]。由此可見，書體既有其特有的風格特點，但又會因為書家個性的不同，而促使同一書體亦會呈現出「因人而異」的獨特的藝術風貌。

復次，這就涉及到了書法的個人風格問題。無疑，書法藝術是由「人」創造的，風格種種，莫不歸到「人」的「各師成心，其異如面」[61]這點上來。也就是說，書法的民族風格、時代風格，地域風格，書體風格等，莫不由「人」即書家來體現。這諸多的帶有「共性」特徵的風格都要統一於書家藝術個性的世界之中。這就彷彿沒有活生生的具有「個性」的人存在，也無從言說所謂階級性、

[60] 參見：李志敏：《論書法的神韻》，《鄭州大學學報：哲學社會科學版》1985年第1期。
[61] 劉勰：《文心雕龍·體性》。

民族性、人性一樣，這些儘管有著層次上的不同，但又必須統一並、體現在「個性」上。因而，「書格」與「人格」有著十分緊密和豐富的聯繫。

在中國書法史上，為了創出自家面目，達到藝術的高峰，磨穿了多少硯山，築起了多少筆塚，體味到多少悲歡！東漢時的張芝，是今草的先驅，而他之所以能在變章草而為今草方面作出卓越貢獻，就與他苦攻精研書藝密切相關。傳說他家門前有一池塘，他每日練筆不輟，屢在池塘中洗滌筆硯，年復一年，池塘的水都變黑了，成了「墨池」。唐代的懷素迷上了書法，家境貧寒，遂種萬餘株芭蕉，以葉充紙，苦練不止；蕉葉寫完，又在漆盤上寫，年日既久了磨穿了；他還把用廢的禿筆集了幾籮筐，然後埋為一塚，名之曰「筆塚」……。而這些書家不僅苦練書功方面不辭艱辛，在所謂「書外學書」、培植個性方面也都作出了驚人的努力。之所以能夠為此，也就在於如上所說的，書法藝術能夠陶情冶性，給古代文人帶來很大的精神補償。

從下引的一段書評中，我們可以看出古代書壇的個人風格是怎樣的繁富多樣：「王右軍書如謝家子弟，縱復不端正者，爽爽有一種風氣。王子敬書如河、洛間少年，雖皆充悅，而舉體逞拖，殊不可耐。……蔡邕書骨氣洞達，爽爽有神。鍾會書，字十二種意，意外殊妙，實亦多奇。邯鄲淳書應規入矩，方圓乃成。張伯英書如漢武帝愛道，憑虛欲仙。索靖書如飄風忽舉，鷙鳥乍飛。梁鵠書如太祖忘寢，觀之喪目。皇象書如歌聲繞樑，琴人舍微。衛恆書如插花美女，舞笑鏡臺。孟光祿書如崩山絕崖，人見可畏。李斯書世為冠蓋，不易施平。張芝驚奇，鍾繇特絕，逸少鼎能，獻之冠世，四賢

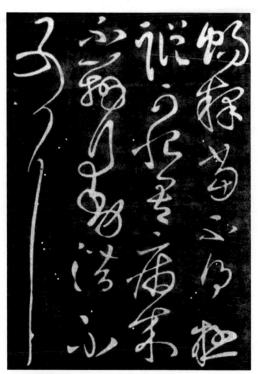

張芝《冠軍帖》局部

共類，洪芳不滅」[62]。這篇書評涉及的書家不過魏晉及以前的二十五人而已，加之評者「輒量江海」，有個人愛惡的侷限，所以還只能從這裡略窺古代書壇眾相萬殊、風格各異的奇瑰景象之一斑。

另外尚須注意，傑出的書家還往往呈現出複雜的「自我」來，在藝術表現上則是「不失本調而兼得眾調」。即由於創作心境的遷移及其它原因，在諸多的書作中表現出不同的抒情格調。如孫過庭《書譜》中就具體分析了王書抒情風格的多樣化：「情多怫鬱是《樂毅》，意涉瑰奇是《畫贊》，怡懌虛無是《黃庭經》，縱橫爭折是《太師箴》，思逸神超是《蘭亭》」[63]。應該說，書家的藝術個性是一種多側面、多層次的風格體系，不能作單一化、機械化的理解。這種抒情的多樣化，也體現在顏真卿的創作中，前人評他著名的「三稿」說：「三稿皆公奇絕之作，《祭侄》奇古豪宕，《告伯父》淵潤從容，至《論座》則兼有《祭侄》、《告伯父》兩稿之奇，情緒不同，出隨以異，所以直入神品，足為《蘭亭》後勁也」[64]。有風格而又多有變化，誠為書法藝術家所嚮往、所追求的藝術至境。

[62] 袁昂：《古今書評》，載《歷代書法論文選》，上海書畫出版社1978年版，第73-75頁。

[63] 孫過庭：《書譜》，載《歷代書法論文選》，上海書畫出版社1979年版，第128頁。

[64] 王澍：《虛舟題跋》卷七。

第三章 藝苑奇葩

凡是有文字的民族都有書寫行為，凡是有書寫行為的人們都希望能夠寫得漂亮，但這樣的普適性判斷對於中華民族而言，顯然太過於一般化了。在中國，基於各種原因，書寫可以昇華為美術，由此書法藝術成為了藝苑奇葩，書法文化獲得了重要的文化地位，書法世界與民族文脈息息相通……

第一節　動靜的守衡

　　動與靜之關係，既是哲學沉思不已的命題，也是藝術極感興趣的話題。從哲學看來，動靜之間，必合乎對立統一的辯證法，從藝術看來，動靜符契，常能創造出令人心旌搖盪而又寂然為樂的富於美感的藝術世界。無怪乎卡西爾也說：「藝術作品的靜謐（calmness）乃是動態的靜謐而非靜態的靜謐。藝術使我們看到的是人的靈魂最深沉和最多樣化的運動」[1]。中國書法可謂正是保有「動態的靜謐」之魅力的藝術。

　　我們此前曾介紹過「墨舞」登臨現代銀屏的事情，這種把凝固於紙上的造型藝術與運動於舞臺的時間藝術相組合或相提並論，是否有充分的根據呢？公孫大娘的劍器舞是「來如雷霆起震怒，罷如江海凝青光」的，張旭的書法也具有同樣的「舞意」，這既是古代大文豪杜甫的「觀後感」，也是現代人們依然會強烈感受到的一種審美體驗。所謂「紙上的舞蹈」（李澤厚），「節奏化了的自然」（宗白華），「大師的書法不是拼湊聚合一些書面符號來傳情達意，而是運動中的冒險，它恰似技藝精湛的舞蹈」（蔣彝），「每捉筆作書，總覺字形奮動，如舞臺人物起舞」（蕭嫻）。一位文化學的研究者也說：「書法藝術介於動靜之間……與舞蹈一樣，書法不僅是一種藝術，還是一種有益於身心的體育活動」[2]。無論是美

[1] [德]恩斯特‧卡西爾：《人論》，甘陽譯，上海譯文出版社1985年版，第189頁。

[2] 張祥平：《人的文化指令》，上海人民出版社1987年版，第60頁。

學家、書法家，還是文化研究者，都在這裡作證：書法與運動的藝術舞蹈有著極為密切的關係。

這密切的關係即根源於生命之命脈的搏動，而「『生命』本身是一個過程，一個無休止的變化」[3]。作為同有著古老歷史的舞蹈和書法藝術，就都導源於先民活潑的生命運動。一般來說，舞蹈是用人體動作來表達情感意味的藝術，無論古典舞蹈，還是現代舞蹈，均以生命之「動」來塑造可視的形象，來牽動觀者的心腸。書法活動也有書家形體動作，親睹書家操作，或可作一種四維性舞蹈藝術觀也未嘗不可，但這本身似乎不就是書法藝術。不過，書家的這種「舞態」卻不可避免地要或多或少地融入書作之中，致使「書法點畫在二維空間作有節律的書寫位移，欣賞者的視線追隨點線書寫位移的軌跡所產生的審美效果，即現實直觀的空間與心理的時間相統一的似動感，在審美意義上，顯示了點畫運動的時間性，即空間藝術的直觀向觀賞藝術美的時間的知解中滲透，具有心理主觀時間的特徵，所以又可以說它是審美意味上的時間性藝術，寓動感於靜態的藝術」[4]。這就是說，二維空間的書法藝術從審美心理的「格式塔」（完形）效應來看，動和靜在藝術中是共存並相輔相成的。

著名畫家葉淺予善畫戲劇舞蹈人物，墨筆揮運之間，他體悟到這樣的妙諦：「不畫目中之舞，而畫胸中之舞」[5]。書法亦然，是書法家「胸中之舞」亦即生命情感流動的外化，即使如王羲之內模

[3] [美]蘇珊・朗格：《情感與形式》（*Feeling and Forms*），劉大基，傅志強，周發祥譯，中國社會科學出版社1986年版，第79頁。

[4] 陳方既：《書法藝術組合機制兩論》，《中國書法》1987年第2期。

[5] 石梅：《〈淺予畫舞〉寄深情》，《大眾電影》1982年第2期。

仿式的「悟入鵝群行水勢」（包世臣語），究其實質，也是自身生
命運動的體驗。無怪美學家高爾泰認為，書法與舞蹈的內在聯繫即
在於「表現著人類情感的力的運動形式：力的變幻莫測的動向及其
強勁迅疾的運動節奏，和由這個節奏以及與之相適應的許多小節奏
所組成的、生氣貫注的活的形象」[6]；也無怪林語堂會有這樣的看
法：「中國藝術的基本韻律觀是由書法建立的，中國批評家欣賞書
法並不注重靜態的比例或調和，而是暗中追溯藝術家從第一筆到末
一筆的動作，如此看完全篇，彷彿觀賞紙上的舞蹈」[7]。這裡所說
的「力」、「節奏」、「韻律」，恰好揭示了書法藝術「運動」特
性得以表現的三個層面：胸中的情感成為內在的動力，形成了亟待
濡毫揮運的心理定勢；繼之揮運操作，講求用筆的疾澀、行留、輕
重，佈局的大小、疏密、向背等，由此追尋著生命運動過程中的節
奏感；而隨著這種節奏的行進展開，最終就會構成完整的韻律，時
時扣擊著人們的心弦。提及書法的「節奏」「韻律」，也就自然會
使人想起那聲音的藝術——音樂。藝術史告訴我們，「樂」「舞」
在原始藝術中就經常結合在一起了。是否也就在遠古的時候，那簡
單的「劃道道」就溝通了「樂」「舞」？應該說正是這樣；也許是
古代文人更深切地體悟到書法的恆久性，不似舞蹈易於在空間消
失，音樂易於在時間中彌散，而自覺地把「樂」「舞」之意收攝於
腕底墨跡之中？有的研究者把「永」字八法的「側」「勒」「努」
「鉤」……與樂音音階「1」「2」「3」「4」……聯繫了起來[8]，

[6]　高爾泰：《美是自由的象徵》，人民文學出版社1986年版，第167頁。
[7]　林語堂：《蘇東坡傳》，宋碧雲譯，遠景出版公司1970年版，第243頁。
[8]　參見：葉秀山：《書法美學引論》，寶文堂書店出版1987年版，第111頁。

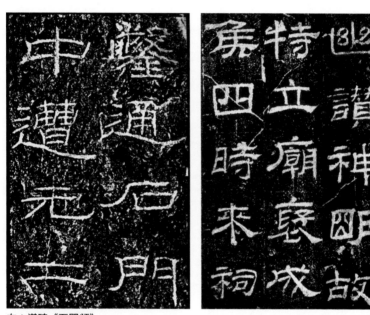

左：漢碑《石門頌》
右：漢碑《乙瑛碑》

也許是一種神悟？無論怎麼說，書法藝術具有記憶體「樂」的節奏、韻律是不成問題的。本來在纖細而激蕩的情感領域，發生「通感」是非常自然的事情。視覺與聽覺的關係向來極為密切。捕捉意象的「線條」猶如縷縷情絲，是很容易搭上那動輒發聲的心弦的。書法的粗細縱橫、輕重疾徐，與音樂的長短變化、強弱高低是很類似的。相傳張旭「聞鼓吹而得筆法意」，宋人雷簡夫也曾自述：「余晝臥聞江瀑漲聲，想其翻騰掀蓋高下奔逐之狀，起而作書，心中之想皆出於筆下矣」。心物的旋律共振，可以激起強烈的創作衝動；在書法的字裡行間，確可以領略到音樂的種種風韻。有的婉約，如董其昌、唐寅的行書，彷彿有妙齡女郎在輕啟小櫻桃，手拍紅牙板，曼聲吟唱；有的雄麗、奔放，如祝允明大草、釋懷素狂草，則彷彿有關西大漢，彈著銅琵琶，敲著鐵綽板，揚聲高歌。書法的旋律美是書藝深一層的韻味，沈尹默把這稱為「無聲而有音樂的和諧」。

誠然，書法的墨跡以二維空間形式固化在宣紙或其他物表上，但在這表面的靜謐之中，卻無時不在暗示著一種運動感。成公綏在《隸書勢》中，便把隸書常具的動態美作了生動的概括：「或輕指徐振，緩按急挑，挽橫引縱，左牽右繞，長波鬱拂，微勢縹緲」。這在《石門頌》、《曹全碑》、《禮器碑》、《華山碑》等著名漢碑中都可得到印證。而《石門頌》的「挽橫引縱」、豪宕不羈，與《乙瑛碑》的「輕拂徐振」、規整入媚、情文流暢顯然還有著不近相同的韻律美。通常的情況，體式不同，運筆的節奏與韻律也有差異，如篆書特別講求圓轉徐運、婉曲通暢；楷書特別講求平穩鎮定、提按分明。而最富於運動感或韻律急遽強烈的，當然莫如草

書、尤其是狂草了。下面便著重談一下草書的動態、節奏以及與靜謐、和諧的關係。

從表情的角度看，墨黑的書跡直可以看作書家心泉的噴流。從噴泉中噴出的都是水，從血管中流出的都是血，優秀的書作顯然是書家用壽命久遠而多富變化的墨跡來追攝情感流動的產物。而情感的「流速」是不會固定在一個常值上的，快而猛者，人們常謂為「激情」，緩而平者，人們常謂為「情調」。古人云：「喜怒哀樂，各有分數。喜則氣和而字舒，怒則氣粗而字險，哀即氣鬱而字斂，樂則氣平而字麗。情有重輕，則字之斂舒險麗，亦有淺深，變化無窮」[9]，今人也說：「書法史上有許多僅僅表現情調的作品，也有一些書體（如楷書、篆書），通常只能表現情調，這些都是歷史的遺產，其中不乏珍重的佳作，但是《喪亂貼》、《祭侄稿》這一類表現激情的作品所傳達的律動，更符合人們對感情運動的真切體驗，更容易進入那節奏同樣變幻莫測的情感世界」[10]。比較言之，草書是最適宜於表現書家激情的。「忽然絕叫三五聲，滿壁縱橫千萬字」。對這點，劉熙載說得挺清楚：「書家無篆聖、隸聖，而有草聖，蓋草之道千變萬化，執持尋逐，失之愈遠，非神明自得者孰能止於至善耶？……」[11]。就草書藝術創作而言，明代的祝允明是頗為出色的，奔放豪邁，奇姿絕俗，古人譽贊曰：「驚鴻遊龍、徊翔自若」；今人亦有把祝氏草書比之於貝多芬交響曲的，字

[9]　馮武，夏文彥：《書法正傳 圖繪寶鑒》，中國書店1983年版，第12頁。
[10]　邱振中：《運動與情感》，《書法研究》1985年第3期，第59頁。
[11]　劉熙載：《藝概・書概》，載《歷代書法論文選》，上海書畫出版社1979年版，第689頁。

裡行間具有一種「壯美的旋律」。不過，在「動感」的強度上，還是唐代張旭的狂草更強烈些。韓愈在《送高閒上人序》中充分強調了「張顛」抒情的豐富性，同時也指出「故旭之書，變動猶鬼神，不可端倪，以此終其身而名後傳世」。韓愈不從「變動猶鬼神」之中看到張旭之「心」的「有道」，即源於感受生命而來的「情炎」對狂縱筆觸的內在制約，顯然是很深刻的。但他似乎過於專注於草書之「動」，故未能就張旭草書「靜美」方面作出合理的判斷。

事實上，即使是像草書這種最以「動勢」「動感」見長的書體，也同時必須講求「靜感」，「靜謐」。所謂「草書居動以治靜」[12]，就指出了草書藝術動靜之間的密切關係。從書寫運筆的過程看，草書無疑是以「動」為主的，幾乎毫無淹留、滯澀之處，但就整幅草書作品而言，卻必然呈現為「靜態」的內在結構也必須有相應的「重心線」，並由此構成字與字、行與行之間的互相呼應和諧的基本框架，否則難免雜亂無章、亂草叢生之譏。古人總結的「奇中有法，狂不失理」，就道出了草書藝術「動」的因素與「靜」的因素相反相成的關係。

另外，還必須看到，書法「靜美」終必是來自書家心中腕底的意象，來自處於「文化圈」中的書家的能動創造。而中華文化的主靜特徵是盡人皆知的，崇尚大和諧的大靜謐成為中華文化的核心部分。英國歷史學家湯因比就以「和諧」二字來概括中華文化的特徵，並驚歎古老的中華文明源遠流長與這「和諧」之間的至密關係。從現代生理心理學的研究來看，以為「要『大動』，最

[12] 劉熙載：《藝概·書概》，載《歷代書法論文選》，上海書畫出版社1979年版，第691頁。

好先『大靜』；以靜制動，比以動制動效果不知高多少倍」[13]，因而從延續文化的意義上說，中國主靜文化心理特徵無疑具有獨到的長處。古代書法家多主張以靜勢（近於一種禪定的心態）入書的創作心理特徵，追求虛實、枯潤、濃淡、剛柔、縱斂、動靜等等對立方面的守衡，以及傾慕古雅，玄遠的藝術境界等，就都是中華民族「和諧」型文化的生動體現。作為「和諧」的文化觀念對美學的強力滲透，顯見者就有儒家的「中和」審美意識、道家的「物我同化」的審美觀念，以及《易經》中倡揚的陰陽互補的守衡思想，即使佛家思想，也通過與「老莊」的接觸融和，打進了中國古代許多文人的心魂。談空說無，聲氣相投，高僧支道林講《莊子‧逍遙遊》，能「標新義於向、郭（向秀、郭象，當時莊學權威）之外」，精義入微，使得名書法家王羲之聽了，也為之「披襟解帶，傾服不置」，佛道融和的思想結晶之所以有征服古代文人的魅力，就在於它有一種「以不挑戰為挑戰的實質和奧妙」[14]。所有這些，對古代文人文化心理和審美理想的影響都是至為深切的，如鹽入水，無處不顯其味。

　　表現在書法實踐方面，除上述的外，不妨再從「筆力」的講求上，來看書藝的動靜守衡。古今書家皆重視「筆力」美。所謂「力在字中」「下筆用力」[15]，「多力豐筋者聖，無力無筋

[13] 魏凌雲：《東西文化合流》，載魏凌雲《文化、科學與人生》，中華書局1986年版（中華民國七十五年），第49頁。

[14] 嚴北溟：《論佛教哲學在思想史上的挑戰》，《哲學研究》，1982年第12期。

[15] 蔡邕：《九勢》，載《歷代書法論文選》，上海書畫出版社1979年版，第6頁。

者病」[16]，皆尚點畫的內在「骨力」。近人胡小石先生也說，書法中的線條「須如鐘錶中常運之發條，不可如湯鍋中爛煮之麵條」[17]。在這裡強調筆劃的「力」，實際也就強調了「動」；強調了「動」，也就突出了「活」。所謂「氣韻生動」，生氣貫注，無不有賴「筆力」，有賴書家書功的培養和生命的搏動。正是凝注著書家生命力的筆觸達到和諧、平衡的有機構成，才使書法獲得了動人的藝術力量。一點一畫在運筆的「時間運動」和「生命運動」中誕生了，就彷彿生命之水流入了沙漠，滋生了一片綠色的世界，而這個綠色世界既生機盎然，卻又「靜謐」得令人心醉！那位「梅妻鶴子」的宋代名士林逋，筆力清勁、瘦硬，意象雅靜、超然，存世書跡《雜詩卷》，就渾然是這位「和靖先生」的自我寫照。明代沈周詩贊曰：「我愛翁書得瘦硬，雲腴濯盡西湖淥。西台少肉是真評，數行清瑩含冰玉。宛然風節溢其間，此字此翁俱絕俗」。柔者欲靜，剛者顯動，但優秀的書家總是把這二者結合起來。所以劉熙載說，書法要「兼備陰陽二氣」、「陰陽剛柔不可偏陂」[18]。藝術心理學也認為：「在大多數藝術形式中，靜態喚情結構與動態喚情結構是共存的、相輔相成的。就是說，很多藝術形式不僅由線條、色彩、聲音及其靜態關係組合而成，它同時還具有動作、表情、動態關係等等。這是一種很複雜的形式」。中國書法就具有這樣的由

[16] 衛鑠：《筆陣圖》，載《歷代書法論文選》，上海書畫出版社1979年版，第22頁。

[17] 胡小石：《書藝略論》，載《現代書法論文選》，上海書畫出版社1980年版，第39頁。

[18] 劉熙載：《藝概·書概》，載《歷代書法論文選》，上海書畫出版社1979年版，第713頁；第714頁。

「靜」、「動」兩種喚情結構相輔相成的「複雜的形式」，既有形式美，又有深層的「意味」。

第二節　意象的營求

前此曾討論了書法藝術的具象、抽象、意象問題，認為具象與抽象是書法藝術所兼具的因素，但同時又是不可完全抵達的兩極（如傳真照相和科學抽象），而「意象」就生成於這兩極之間，隨著書家情感、構思的變化，富有彈性或張力地在具象、抽象的兩極之間位移遊動。因之，具體的書法作品有的具象程度較高，有的抽象程度較高，但因其始終保有「意象」之魂，所以也就始終不會是完全或純粹的具象或抽象。從這種意義上說，書法藝術總是處在「具象、抽象、意象」的彈性結構之中，但又以「意象」為其核心因素。

不過，「意象」本身也有個「度」的問題，即「意」和「象」的結合程度越高，藝術便越完美。有人對「度」的進程作了進一步的研究，認為「度」的進程中還有「勢、佳、極」三階段。引入藝術之中，也不妨認為由「意象」而獲得藝術性質的定勢之後，還要努力達到「最佳化」，維持「最佳化」，倘不能，則會向藝術「弱勢」變化，達到「極限」，便成為非藝術了。因而，即使在同屬於藝術的範圍之內，仍然有「意象」圖式上的種種不同和變化。

這樣，書家的潛心攻書而欲致成功時，就必須潛心於「意象」的營求，力求使書法情意與符號（點畫）水乳交融。中國古代文人就早已這樣做了，並且他們所營求的「意象」也絕非單一化。前此我們強調過「書為心畫」的合理性。如果說「心畫」跡近心靈的夢

幻，或者說二者有相通之處，那麼這「心畫」或「夢幻」無疑是富於變化的：有完整的，也有零散的，亦如心中會出現渾融一體的廣宇和閃閃耀耀、明滅無已的星星；有美麗的，也有醜陋的，亦如夢幻中有花前月下、青山綠水和虎豹豺狼、深壑敵兵。而作為「心畫」變式或代碼的「意象」，在書法創作中，大致說來有這樣幾種類型：比較外觀地看，有霰性意象與整體意象；比較內在地看，有美的意象和醜的意象。

　　所謂霰性意象，亦可稱為細部意象，是書家在創作過程中比較專注於對一筆一劃及個別文字的意象的營求，而作為一個個細部意象之間的關係則較鬆散。這種情況多在真書（楷）與篆隸等比較規整而又多字的書作中出現。這樣的書作在大致求得整體和諧一致的情況下，書家的注意力主要集中於一筆一劃的謹慎把握，主要體現著書家理性的本質力量：高度的自覺和習得的技藝。因而其情感意象就比較隱微，生命運動變化之感也相應不是那麼強烈，通常缺乏整體的象徵意味，給人的感受也比較平穩、雅正和靜謐。這樣的書作由於其美主要在於一點一畫、一個字一個字本身，「意象」主要體現為書家理性的有序展開，常缺乏貫通全篇以使之成為有機整體的「氣脈」，亦即由於氣脈不盛，沒有把局部意象組構成整體不可分割的意象體系。所以，即或只睹其局部，亦不感到有怎樣大的缺憾。因為在這種類型的書作中，把握住了局部也就差不多等於把握住的整體。譬如篆書，古人以為：「篆者，傳也，傳其物理，施之無窮」[19]；郭沫若通過考證認為：「篆者掾也，掾者官也，漢代官

[19] 張懷瓘：《書斷》，載《歷代書法論文選》，上海書畫出版社1979年版，第158頁。

制，大抵沿襲秦制，內官有佐治之吏曰掾屬，外官有諸曹掾史，都是職司文書的下吏。故所謂篆書，其實就是掾書，就是官書」[20]。可見，篆書主要的兩種特徵——「傳其物理」和「官書」都突出地表現了人本身的理性力量：認識自然，把握自然，方能以線條的類比「傳其物理」；職司文書，嚴謹不苟，方能以規整的書寫傳其「官書」的威嚴。在較大的程度上，工穩、平正的篆隸真行，都容易流於機械的書寫，和被降低到「工具」的地位上，所謂「此言繕寫墳籍，方以楷正為善」（盧文紹語），就表明了這點。而古代文人所作的大量的「官書」，少有臻於藝術之上乘者[21]。古云「官告不如私告，私告不如簡札」，的確合於審美的判斷。這主要是因為「官告」、「官書」之類的書作較少展示人的自由本性，理性抑制了情感。其間如霰如粒的意象之美給人的感動也往往是片斷的，不夠強烈的。即其藝術的「喚情結構」不夠完善，因而審美的完形效果也就較為薄弱。

所謂整體意象，亦可稱為完形象徵意象，是書家在創作過程中比較專注於整體性地表現心中的意象，把深心裡升騰而起的情意與想像及時地攫住，加以完形地表現，或書家的意象體系相對完整，具有突出的完形審美效果。顏真卿曾頗為生動巧妙地寫過一個「回」字[22]，旋轉繚繞，水波一般擴展，能很快從整體上吸引觀

[20] 郭沫若：《古代文字之辯證的發展》，載《現代書法論文選》，上海書畫出版社1980年版，第401頁。
[21] 但後世文人懷古遣興而創作的「篆書」與「楷書」不在此列；時易世移，物我變遷，不同時代的人對古代書跡的「接受」情況也會有所不同。這裡做的只是一種客觀分析。
[22] 古干：《現代書法構成》，北京體育學院出版社1987年版，第70頁。

賞者的注意，激發起迴腸盪氣般的情感波動，同時也能引發對世事滄桑、人生命運的哲理性思考。這一獨立成幅的「回」字，似與前面曾介紹的王方宇先生所書的「徘徊」在神韻上有明顯的相通之處。一般說來，古代書家所喜書的那些單字「龍」、「虎」、「壽」、「鶴」和少字數書法如韓愈的「鳶飛魚躍」、岳飛的「還我河山」、鄭燮的「難得糊塗」等，皆容易構造成一幅意象完整和諧的佳作。這種少字數或單字，也易於「精心」地作較大的變形和誇張，甚至是分解，以達到對心中意象的準確表現。日本學者池上嘉彥曾在《符號學入門》一書中介紹了山中良二郎書寫的「風」──這是一種為追求對意象的把握而能達到的極化表現：「將漢字『風』分解，並表現成向四面八方飄舞的動態；又將幾個從小到大的『風』的鉛字按順序排列，暗示風從遠到近吹來的動態。……」[23]。像這樣大幅度變形乃至分解在中國古代文人這裡是極少見的，顏真卿的「回」字，褚遂良的「為」字、「顛張醉素」的狂草都有變形，但較山中良二郎的「風」還只能算是很有限的變形。這也表明了古代文人「守法」不失常度的一種精神。在少字數的書寫中，最多見的是古代文人自題或延請師友題寫的齋名、碑額，或贈人的橫匾，和古代文人在廟堂建築、山川名勝之處的「逞才使能」。這方面的書寫活動一般都是心境舒暢時所為，想像活躍，故而多有表現生動的整體意象美的書作。如杜工部曾在《薛稷慧普寺詩》中稱讚薛氏為慧普寺題寫的寺名：「鬱鬱三大字，蛟龍岌相纏」；米芾也曾盛讚葛洪的題名：「葛洪『天臺之觀』飛白，

[23] [日]池上喜彥：《符號學入門》，張曉雲譯，國際文化出版公司1985年版，第97頁。

剎那斷送十分春富

貴園林一洗貧借問

牧童應沒酒試嘗梅子

又生仁若為軟舞欺

唐寅《落花詩卷》局部

為大字之冠，古今第一」[24]就長幅多字的書作而言，前面曾分析過的那些臻於雅之極致、「玄」的境界的精品，莫不有其整體的意象，有其情感的基調，意態紛然，而又極為嚴整和鮮明。若僅取局部觀而遺其他，則失其神，喪其味多矣。如包世臣所言：「古帖字體大小頗有相徑庭者，如老翁攜幼孫行，長短參差，而情意真摯，痛癢相關」[25]。這就說明，充溢著感情的古人之「帖」或文稿之類，其中個別的意象之間大都存在著痛癢相關、不可隨意分拆的密切關係。即或《祭侄文稿》中橫塗豎抹的「瞎筆」，也分明是書家當時心意紛亂、情緒激動留下的「心畫」，構成的整體意象的有機組成部分，倘若刮去，整體意象反會受到損害。

所謂美的意象，意指由情意美好、筆跡優雅所形成的一種以優美為主要風神的意象。如祝允明的《草書落花詩卷》，唐寅的《落花詩卷》；褚遂良的「美人嬋娟，似不勝乎羅綺」，蔡襄的「如少年女子，體態嬌繞」；明人書風多呈現這種內外偕美的優美意象，如董其昌，其書風雅麗，推許者頗多，雖曾被一些人刻意模仿導向了別一種「模式化」，其實本身書法不失其優美。他曾書唐代詩人王維詩「君自故鄉來，應知故鄉事，來日綺窗前，寒梅作花未」條幅，清麗內雅，草而近行，柔情如絲，濃淡相宜。這樣的書作就不是簡單地、模式化地抄錄前人詩文，而是在感情上喚起了與詩歌同構對應的「意象圖式」之後才行著筆的。王羲之那令人說不完、

[24] 沙孟海：《沙孟海論書叢稿》，上海書畫出版社1987年版，第135頁；第136頁。
[25] 包世臣：《藝舟雙楫》，載《歷代書法論文選》，上海書畫出版社1979年版，第665頁。

道不盡的《蘭亭序》，有人把它稱作美妙的輕音樂。「山陰道上行，如在鏡中遊」（王羲之句），美妙的意象使書家神融志和、書興盎然，良辰美景，賞心樂事，彷彿都「大形無跡」地化入了書作之中，並使人情不自禁地想起了魯迅著名的散文詩《好的故事》：「……這故事很美麗，幽雅，有趣。許多美的人和美的事，錯綜起來像一天雲錦，而且萬顆奔星似的飛動著，同時又展開去，以至於無窮」，「彷彿記得曾坐小船經過山陰道……諸影諸物，無不解散，而且搖動，擴大，互相融和；剛一融和，卻又退縮，復近於原形。……」[26]。這樣「好的故事」——如「蘭亭」墨事，幾乎沒有「情節」可言，但卻充滿著詩情畫意，使人流連忘返，從而澡雪精神，獲得美的享受。

　　像這類以優美見長的書作在古代文人那裡，可以說出產是極多、極豐富的。除上述的外，元代大書家，中興書史的代表人物趙孟頫，其書風也傾向於「溫潤閒雅」的「優美」書路，他書的《歸去來並序》就體現著他特有的書風，超然塵表，心儀佛老和五柳先生，但又不忍捨去功名，和人間的溫馨，故而他書《歸去來並序》，「閒雅」之中亦必見出「溫潤」；宋代的那位號為「翠微居士」的薛紹彭，其書藝成就幾可與「宋四家」媲美，他的書法，結法內在，筆勢圓逸，清俊遒麗，精研端雅，書風蕭散虛和，給人以行雲流水之感。其作《通泉帖》便風流秀逸，較「宋四家」，可謂別擅勝場。趙孟頫曾評他的書法「如王謝子弟，有風流之習」。如果以「類」的概念來看，這類「優美」型書作，往往是由「軟化」

[26] 魯迅：《好的故事》，載《魯迅全集：第2卷》，人民文學出版社1981年版，第185頁。

左：董其昌書《王維詩七絕》
下：蔡襄《與杜長官帖》局部

的內容加上柔美的形式合成的，欣賞這樣的書法作品，往往易於感到輕鬆和愉快。而由古代文人大量製作書法「小品」，尤能體現這樣的審美特點。明清趨盛的扇面書法就是典型的「小品」，抒情寫意，陶陶然樂此不疲。由於它便於抒發性靈，很合文人口味，故具有很強的生命力。

　　所謂醜的意象，則是指書家不專注於字形表象的優美，而「寧醜毋媚」，以貌「醜」的筆觸來表現書家的崇高、悲壯、激憤、窘窮、悲哀等內在的情感的審美意象。因而這裡所說的「醜」是藝術中的「醜」，歸根到底也是一種審美中的「美」。藝術心理學認為：「藝術知覺必然地伴隨著情感的活動，情感又是極富有魔力的，它可以用自己的光照使任何對象都不同程度地改變顏色、改變形狀甚至改變性質。這樣，由情感輝映的藝術知覺也就必不可免地要在這魔光之下扭曲變形了」[27]。就是那位力倡「寧醜毋媚」的書家傅山，自己所書便貴「正拙」，亂頭粗服，不假雕飾，崇尚自然天成，流露人的真性情，而這真性情與他對現實的強烈不滿、對異族治漢懷有的抑壓的憤懣有關。他同時還說過「寧拙毋巧」、「寧支離毋輕滑」、「寧直率毋安排」[28]，構成了他獨特的書學表現說。比較明顯的是，傅山所選擇的「拙」、「醜」、「支離」、「直率」皆以所謂「心正」為前提，理性化的倫理氣味很濃，與近現代西方所謂「醜學」[29]的內涵似有較大的距離。但是在創作與欣

[27] 高楠：《藝術心理學》，遼寧人民出版社1988年版，第119頁。
[28] 楊再春：《中國書法工具手冊：上冊》，北京體育學院出版社1987年版，第604頁。
[29] 這是一種論證藝術表現孤獨、恐懼、顫慄、冷漠、絕望、荒誕等等人生感受的合理性的學說。參見：劉東：《西方的醜學：感性的多元取

賞上提倡一種「審醜力」，二者卻有相似之處：一者要面對的常常是扭曲變形、拙醜支離的書跡，一者要面對的是類於薩姆沙那樣的「大甲蟲」。中國書法常常推崇那些「大巧若拙」、「反醜為妍」、「流而又澀」、「醜到極處也美到極處」的書作；也常常用「屋漏痕」、「蛇行」、「戰掣」、「澀勢」等概念來說明書作點畫、運筆的一些生「醜」的特徵；有時也在情感內涵方面承認書家亦可以把「怒」、「窘窮」、「憂悲」、「怨恨」、「酣醉」、「無聊」、「不平」等不入「優美」之格的情感自由地抒發出來[30]。這就無怪顏真卿書稿中的「瞎筆」（塗抹處）亦可為審美（準確說是「審醜」）的對象；也無怪徐渭在其代表作《墨葡萄圖》上的題詩，筆跡儘管有些歪歪斜斜，怪怪奇奇，艱澀粗拙，卻因其生動地體現的創作者心中焦灼、抑鬱、憤懣之情的意象，體現了書畫家鮮明的個性氣質，而成為人們激賞的藝術對象。正所謂「粗服亂頭，方得其真」[31]。中國古代文人對那些「寧醜毋媚」、「大巧若拙」、「人書俱老」的通常帶有「醜」之特徵的書作，所採取的曠達、欣賞的態度，大概正是由於要崇尚精神自由、信仰肇目「天倪」的自然之美的緣故吧！

由此，也就使我們想起了中國書法經常具有的「朦朧」意象。

這種意象悠遠縹緲，只可意會不可言傳。有時甚至難以「意會」，而只感到一縷縷莫可名狀的情味在繚繞，在彌散，「此中

向》，四川人民出版社1986年版，第210頁。

[30] 參見：韓愈：《送高閑上人序》，載《歷代書法論文選》，上海書畫出版社1979年版，第291-292頁。

[31] 王衡：《緱山集》二十七卷。此語原為前人評說蘇東坡的精彩語錄，明代王衡移來評說徐渭當更為貼切也。

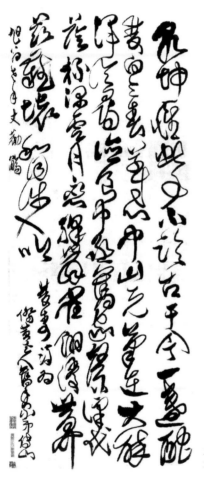

左：傅山《草書五言詩》
右：徐渭《題〈墨葡萄圖〉》

有真意，欲辨已忘言」。這在以上諸種意象的書作中都可以程度
不同地存在著。從文化心理的原因上探尋，這首先是基於中華民族
家業文明所導致的與大自然必須保持「親和」關係的心理定勢，舉
國上下樂聞喜作田園牧歌；文人亦可與漁樵、農夫為伍，文野在符
契「自然」的律動方面出現了驚人的一致。因而蔣孔陽先生認為：
「自然，這是中國古代最高的美學理想，儒家講，道家也講，但道
家講得最為徹底」[32]。

　　而一旦這種把自我寄歸自然的審美理想與佛禪文化融和起來之
後，本來就含有模糊因素的意象就因禪機而更其率微縹緲了。然而，
惟其玄妙不可道，便更刺激了古代文人無窮無盡的想像力和興趣。

　　除了直捷遁入空門的懷素、智永、智果、亞棲、鑑真這樣的
飽學能書者之外，如前提到的王羲之、梁武帝、蘇軾、黃庭堅、林
逋……也都與佛禪有著密切的關係。這裡再略以明代書家為例，說
明禪意盎然對於書法意象營求的影響。明中葉之後，禪風大盛，文
人士大夫多所趨之，董其昌「為諸生時，參紫柏老人，與密藏師
激揚大事，遂博觀大乘經，力究竹篦子話」，深深地被禪世界吸
引著，他在《古禪寶自論》中述學書得悟「神理」；在《畫禪室
隨筆》中也說「蓋書家妙在能合，神在能離」，「以勁利取勢，
以虛和取韻。」包世臣評其書「能於姿致中出古淡」[33]。也就在對
「神」「淡」的追尋上，董書形成了自己獨特的面目：「書家神品

<hr/>

[32] 蔣孔陽：《中國藝術與中國古代美學思想》，《復旦學報：社會科學版》1987年第3期。
[33] 包世臣：《藝舟雙楫》，是論廣有影響，被收入很多版本。形美意豐的版本是《歷代書法精論・清代卷》，其上卷即收錄包氏《藝舟雙楫》，仿製線裝本，書為楷書，有原文，有注釋和點評。中國書店2007年版，第80頁。

張瑞圖《草書五律詩軸》

董華亭，楮墨空元透性靈」[34]。另一位明代書家張瑞圖，也曾由對晉為之風的欣賞而進入禪意盎然的心境，他說：「晉人楷法，平淡玄遠，妙處都不在書，非學所可至也……假我數年，撇棄舊學，從不學處求之，或少有近焉耳」[35]。他對禪宗的體悟化作率意舒展的點畫，「我心即佛」、「直指本心」的內向引發，反使書家更增強了表現自我、實現自我的慾望（儘管是虛妄的想像性的實現）。由於他的悟禪與董其昌不同，加之生命體驗的有異，他的書作如《草書五律詩軸》雖也意象朦朧，不便直說，但卻滲入了更多的怪味和陽剛之氣。

　　從上述可以看出，古代書家對意象的營求又呈現為多元化，儘管還不夠充分和徹底，但這種營求本身卻也具有豐富的啟迪意義。

第三節　複調的藝術

　　赫爾德（Johann Gottfried Herder）曾說：「詩是人類的母語；以此方式類推，花園比耕種的土地、繪畫比書寫、唱歌比朗讀、易貨比貿易更為古老。一個較深的睡眠是我們最早的先人的休息；喧鬧的舞蹈是他們的動作。在反應和驚奇中度過七天之後，他們張開

[34] 王文治：《論書絕句》，載洪培方，洪丕謨《歷代論書詩選注》，上海書畫出版社1987年版，第73頁。

[35] [日]神田喜一郎編：《書道全集》，日本平凡社，1932年版，第58頁。晚年的張瑞圖歸隱山林，學禪定而求心安之道，由此將禪道和書道貫通，進入了別樣的精神空間。這也就是說，當他感到以往的世俗慾望意趣全無之後，他在書法文化天地寄託了他的情感和夢想。這樣的「移情」或「寄託」範式可以洗滌塵埃，心手雙暢。用佛家說法，這便是他心靈覺悟後的寄託及昇華。

嘴發出快速的聲音，他們談的是感覺、情慾和意象，如果不談意象，他們是不會理解別的東西的。人類知識和幸福的財寶正是由意象構成的」[36]。

　　這裡陳說的都是歷史的真實。遠古「文明」的萌芽，就帶有濃厚的藝術色彩；越來越繁鬧的藝苑，呈現著愈加分化和多樣化的歷史趨勢。但同時，人們也越來越清晰地看到，綜合、互滲也成了藝苑越來越普遍的現象。中國書法，在既已獲得獨立的性格之後，也並未拒絕對其他藝術營養的消納，致使在書法藝術肌體之中，具有著多樣的藝術質素。它所吐露的，往往是格調繁複的美的資訊；它對眾多姊妹藝術營養的吸收，使它成了具有一定綜合性的複調藝術[37]。

　　書法與舞蹈的關係很密切，這在前面論及生命與藝術以及書法動靜守衡的規律時，已經作的闡發。這裡再附帶提一下，在強調中國書法內在的運動感時，赫伯特・里德（Herbert Read）認為是這樣造成的：「它是藝術家心中的意象與藉以『表達』或『投射』該意象的由肌肉支配的筆觸間本能的契合」[38]。這種說法就抓住了書法與舞蹈在生理、心理上的記憶體聯繫，是很有見地的。

　　書法與繪畫的關係歷來為人們所重視。因而前人在這方面談得很多。書畫同源說即或不很科學，但至少已經盡量地發掘了遠古時期書畫相通、相近的種種關係。在原始圖騰、巫術的創造中，就在

[36] 轉引自：[意]貝尼季托・克羅齊（Benedetto Croce）：《作為表現的科學和一般語言學的：美學的歷史》（As the performance of the science and the General Linguistic Aesthetics History），中國社會科學出版社1984年版，第94頁。
[37] 在複合、多調式這一特徵上，與所謂「複調小說」相類似。
[38] [英]赫伯特・里德：《中國書法・序》，[美]蔣彝：《中國書法》，白謙慎，葛鴻楨，鄭達等譯，上海書畫出版社1986年版，第12頁。

表現先民主觀情感的同時，「繪畫」與「書寫」的基因都得到了最
初的建構。而從後來書法的藝術實踐和欣賞來看，自覺地把書法、
繪畫放到「同品」的審美位置上去，也早已成為普遍的事實了。以
致劉熙載肯定地說：「書與畫異形而同品」[39]。為何能夠「同品」
呢？蔣彝先生作過專門的探討，他說：「中國的書法和繪畫都源於
古代中國的書契，並且都使用同樣的筆墨和紙絹」，「中國畫家不
說『畫畫』，而說『寫畫』，這不足為奇。從技法上看，中國畫家
的運筆用墨與書法家毫無區別」[40]。在古代文人那裡也有近似的看
法，如唐寅就說：「工畫如楷書，寫意如草聖，不過執筆轉腕靈妙
耳」[41]；清代道濟亦云：「字與畫者，其具兩端，其功一體。一畫
者，字畫先有之根本也」[42]。

　　不僅技法相通，就視覺顏色而言，雖然中國文人畫與文人書
法均以「黑白」美見長。有人認為，中國文人之所以尚「黑白」
二色，與地理環境（有特有的仙鶴、熊貓、喜鵲等生態方面的黑
白美）和人造的墨、紙（人創造的黑白美）都有聯繫，以此形成
的文化心理所孕化出的精神產品就有書法、水墨畫以及圍棋等，
這些再反過來，又培植了東方特有的審美情調[43]。的確，中國人十

[39] 劉熙載：《藝概·書概》，載《歷代書法論文選》，上海書畫出版社
　　1979年版，第713頁。

[40] [美]蔣彝：《中國書法》，白謙慎，葛鴻楨，鄭達等譯，上海書畫出版
　　社1986年版，第163頁。

[41] 轉引自：張安治：《中國畫與畫論》，上海人民美術出版社1986年版，
　　第11頁。

[42] 沈子丞：《歷代論畫名著彙編》，世界書局1984年版（中華民國七十三
　　年），第373頁。

[43] 參見：郭不：《從黑白世界中看書法藝術美》，《書法研究》，1985年

分欣賞簡約而有韻味的「白描」或大寫意，喜愛黑白相間的造物
（無論是自然界的還是人為的），覺得這黑白之中有畫，有詩，
有情，有意，有理智，有無意識，從清晰通向模糊、神秘，又從
模糊、神秘通向清晰和明白，這其間顯然積澱了很豐厚的文化心
理內涵。

　　古代文人受著這種文化心理的薰陶與制約，常能修煉到自由地
出入這東方特有的「黑白」世界，從書法到繪畫，從繪畫到書法，
自在地往返，甚至乾脆把它們冶於一爐。清朝盛大士《溪山臥遊
錄》云：「唐人王右丞之畫猶書中之有分隸也。小李將軍之畫猶書
中之有真楷也。宋人米氏父子之畫猶書中之有行、草也。元人王叔
明、黃子久之畫猶書中之蝌蚪、篆、籀也」[44]。清代曾衍東曾作過
一幅字畫渾融一體的作品，滿紙縱橫的書跡被巧妙地嵌入人物畫之
中，被蔣彝先生稱為是「一幅動人的書畫並用的範例」[45]。而鄭板
橋、黃山谷的筆跡同時宛若竹影蘭葉，則更為人們所熟知了。

　　這種關於中國書畫的技法、造境相通、互用的現象，西人也
較早就有所領略了，如說：中國唐代大畫家吳道子曾「從張旭那裡
學習了筆法，由此我們可以更加認識到，書法與繪畫的用筆是相同
的。……」[46]。更加極端化的說法是美學家高爾泰的「如果可以說
一切西方藝術都可以歸本音樂的話，那麼我們不妨說，一切中國繪

第2期。

[44] 轉引自：龍協濤：《藝苑趣談錄》，北京大學出版社1984年版，第265頁。

[45] [美]蔣彝：《中國書法・前言》，白謙慎，葛鴻楨，鄭達等譯，上海書
　　畫出版社1986年版，第9頁。

[46] Osvald Siren. The Chinese on the Art of Painting: Texts by the Painter-Critics,
　　from the 4th Through to the 19th Centuries, Henri Vetch, Peiping. 1936. p.229.

畫都可以歸本為書法」[47]，「繪畫，是另一種形式的書法」[48]。這從一定意義上說，也正是一種適度的強調與誇張。

　　書法與音樂的關係也很引人注意。從表面上看，書法以形跡訴諸視覺，音樂以旋律訴諸聽覺，二者似風馬牛不相及。其實，正如康定斯基所認為的那樣：哪怕只是一個簡單的三角形，也具有其特殊的、精神上的芳香；造形必須強調通過視覺所造成的精神效果——像內在的音樂、內在的音響，以此，日常司空見慣的物象才會成為精神的宇宙[49]。中國書法藝術可說就具有濃郁的「精神上的芳香」，具有激發「世界響了」的內在機制。這主要就是書家生氣鬱勃的心靈和嫻熟的技藝的「雙暢」。「音樂是通過樂句的選擇和結合來表現或激起內心的情感和情調的藝術」[50]；書法通過點畫線條的選擇（抽象與具象）和組合，同樣也是為了表現或激起內心情感與情調。

　　在康定斯基看來，音樂無處不在：「世界在迴響，它充滿了活躍的精神存在」[51]，「色彩好比琴鍵，眼睛好比音槌，心靈彷彿是繃滿弦的鋼琴，藝術家就是彈琴的手，他有目的地彈奏各個琴鍵來使人的精神產生各種波瀾和反響」[52]。中國唐代書學大家孫過庭

[47] 高爾泰：《論美》，甘肅人民出版社1982年版，第303頁。

[48] 高爾泰：《美是自由的象徵》，人民文學出版社1986年版，第294頁。

[49] 參見：戴士和：《畫布上的創造》，四川人民出版社1986年版，第23-24頁。

[50] 上海文藝出版社：《音樂欣賞手冊》，上海文藝出版社1981年版，第679頁。

[51] [俄]康定斯基：《論藝術的精神》，查立譯，中國社會科學出版社1987年版，第89頁。

[52] [俄]康定斯基：《論藝術的精神》，查立譯，中國社會科學出版社1987年版，第35頁。

也早就指出，書法藝術與人本身生命律動有著至密的關係。他說：
「書之為妙，近取諸身……而波瀾之際，已濬發於靈台……像八音
之迭起，感會無方」[53]。如果你潛心傾聽，就會情不自禁地為古代
書家所譜就的「八音迭起」、聲韻各異的樂曲所陶醉——

　　有時彷彿契入生活大協奏曲之中的華彩段落，如王羲之所書的
《蘭亭序》；

　　有時又彷彿是跡近自吟、旋律自由的宜敘調，如蘇軾所書的
《赤壁賦》；

　　時或倏忽一變，成了節奏很強、迴環往復的詠歎調，如懷素所
書的《自敘帖》；

　　有時是牧歌，有時又是進行曲，浪漫曲；

　　有時是小夜曲，有時又是交響樂，協奏曲；

　　自己靈魂中有琴弦、有音樂的人，當他第一眼接觸到優秀的書
作時，就會感到心靈的劇烈顫動，那就是生命樂句的魅力所致；

　　一幅好的行、草書，在其開始部分，彷彿就構成了整部樂章
的呈現部或序曲，以下則通過各種變奏，充分抒情寫懷，以形成展
開部，已而，迴旋曲式則把整部樂章帶入了再現部，構成一種「熱
烈」的結束，即或題款、鈐印，也彷彿成了一部完整動人樂章的漸
弱……漸弱終至休止的部分。如顏真卿《祭侄文稿》、米芾《苕溪
詩》、黃庭堅《松風閣詩》等莫不有這樣內在的音律。

　　篆隸楷行草，一點一劃，彎彎繞繞，你寫他也寫，平平常常，
但在那些優秀的書家筆下，「在它們重新出現時就發生了變化，好

[53] 孫過庭：《書譜》，載《歷代書法論文選》，上海書畫出版社1979年
版，第130頁。

花懶傾惠泉酒
半歲依偹竹三時看好.
景載与謝公遊

川夜關箕斗插
依山築閣見平

左：米芾《苕溪詩》局部
右：黃庭堅《松風閣詩》局部

像我們聽見一個樂句用另一種樂器演奏出來，或轉成另一個調，或與另一個樂句揉合在一起，或以某種方式轉化、變換一樣」[54]。是的，多少人在寫《蘭亭序》、《赤壁賦》，但總要注入自己生命的機運，露出自己的面貌。

　　中國書法與雕刻藝術、建築藝術的關係也相當密切。蔣彝先生說：「幾乎所有的中國雕刻品都是模仿古體字的圖形」；而刻字、治印「實際上它就是書法的一種形式」；「我可以肯定任何類型的中國建築物——亭、台、樓、閣或房舍——它們的和諧和形態無不來源於書法」[55]。也許這裡有牽強誇大之處，但說書法與雕刻建築藝術有「互見」的某些方面則無疑是中肯的。

　　還有必須予以重視的，就是書法與詩（文學）的關係。蔡元培說：「中國之畫，與書法為緣，而多含文學之趣味」[56]。書法較畫在「含文學之趣味」方面更有過之而無不及。一個很明顯的事實是，古代文人大量的書作皆是詩文，即使是單字、少字數，也往往有文學背景（神話傳說、文學典故等）。而那些最膾炙人口、動人心弦的名作，也大都是文字內容的藝術風味與書法的風格極為和諧一致的書作，如王羲之的《蘭亭序》、顏真卿的《祭侄文稿》、懷素的《自敘帖》、蘇軾的《赤壁賦》等等。文學與書家之情的契合、渾融，對創作動機的發生和書作藝術風貌的形成，往往有著根本性的意義。在優秀的書作中，「言為心聲」的語言符號（詩文，

[54] 張隆溪：《比較文學譯文集》，北京大學出版社1982年版，第127頁。
[55] [美]蔣彝：《中國書法》，白謙慎，葛鴻楨，鄭達等譯，上海書畫出版社1986年版，第191頁；第196頁；第194頁。
[56] 文藝美學叢書編輯委員會：《蔡元培美學文選》，北京大學出版社1983年版，第53頁。

多自作，亦有他作），往往充當了辨識書法意象、書作情感傾向的
「謎底」。如蘇軾所書《醉翁亭記》中「流水聲潺潺」句，恣情地
拖長了「聲」字的尾筆，彷彿是書家極為興奮的一揮，然而為何會
這麼情趣盎然呢？文字內容即把「忘情於山水之間」的謎底揭示了
出來。再者，這幅書作集真、行、草數體於一身，變奏甚多，這種
藝術上的奇觀並非書家刻意為之，而是書家書寫過程中不由自主地
沉入該文意境之中所致。從審美心理的角度看，「心窗」對審美對
象的收攝往往是「全息」性的，神經的「聯覺」功能總是促使審美
者趨向綜合地把握審美對象。書家創作心理是這樣，觀賞者接受心
理也是這樣。正如李澤厚指出的那樣：「中國人的審美趣味卻總是
趨向綜合……在各種藝術的恰當的彼此交送中，可以獲得更大的審
美愉快。書法何不然？……人們不唯觀其字，而且賞其文，品其
意，而後者交織甚至滲透在前者之中，使這『有意味的形式』一方
面獲得了更確定的觀念意義，另方面又不失其形體結構勢能動態的
美。兩者相得益彰，於是乎玩味流連，樂莫大焉」[57]。

　　因而要排除書法中的「文章學問之氣」而單純欣賞書法的線條
美，至少說還是不夠全面和深入的。仍以蘇軾書作為例。他的《黃
州寒食二首》，其參差錯落的章法，應和著情感的節奏，生動、
灑脫而又沉鬱的筆調，把書家遭橫禍或不幸而「總是微笑接受」[58]
的寬闊胸懷透示了出來，在第二首詩的運筆中，突然抬高天頭，
放大字形，恰與「春江欲入戶」的興奮吻合，而「但見烏銜紙」中
「紙」字的伸長的一筆，把感情轉換的消息流露了出來，接下「君

[57] 李澤厚：《走我自己的路》，人民出版社1979年版，第107頁。
[58] 林語堂：《蘇東坡傳・原序》，宋碧雲譯，遠景出版公司1970年版，第3頁。

蘇軾《黃州寒食帖》局部

門深九重」、「死灰吹不起」等句，筆勢收斂，感情的抑鬱顯然支
配著書家的運作，最後的「起」字略略放大，彷彿是書家「積愫」
得以渲泄而感輕鬆的表示。正由於書家「心手雙諧」，「喜則氣和
而字舒，怒而氣粗而字險……」，[59]才顯得心手相應、自然感人，
終於臻至書藝的佳境。

　　為何在古代文人的書法作品中會涵容著這許多的藝術成分呢？
這當然只有從創作主體本身的文化心理尋找原因。其實很簡單，就
是古代士大夫文人乃至村野秀才，都在講究識字、讀經的同時，
又注意琴棋書畫的學習。陳寅恪曾對「文人畫」作過分析，認為：
「文人畫之要素，第一人品，第二學問，第三才情，第四思想；具
此四者，乃能完善。蓋藝術之為物，以人感人，以精神相應者也。
有此感想，有此精神，然後能感人而能自感也」[60]。「文人畫」的
這「四要素」在文人書法中也是同樣存在的。尤其在宋代，極講求
書家要以「學問文章之氣」入書，不可淺薄流俗。最有代表性的蘇
黃米三氏，莫不知識廣博，能文能詩能詞能畫能書，尤以東坡居士
更其突出。黃庭堅評之云：「余謂東坡書，學問文章之氣，鬱鬱芊
芊發於筆墨之間，此所以他人終莫能及爾」[61]。正是中國文化的多
方面陶染，加之書家的天賦，個人心理素質，以及生活的體驗、技
巧的訓練等等，才使古代文人的優秀書藝涵泳著無窮的意味和情
趣，不致流於單調乏味、蒼白無力。

[59] （元）陳繹：《翰林要訣》。

[60] 轉引自：張安治：《中國畫與畫論》，上海人民美術出版社1986年版，
　　 第26頁。

[61] 侯鏡昶：《論蘇黃米書藝》，轉引自侯鏡昶《書學論集》，華東師範大
　　 學出版社1982年版，第107頁。

第四節　多元的功能

　　古代文人既然攝取了那麼多姊妹藝術的營養以豐富自身，當然也就包含著多方面的表現功能。「無色而具畫圖的燦爛，無聲而有音樂的和諧」（沈尹默），優秀的書作，可以使人感受到「內在的音響」、舞蹈的儀態、雕刻的力度、詩文的飄逸、建築的穩定等「眾美」。這些，顯然把書法藝術的審美功能格外強化、突出出來了。

　　是藝術，就必須首先是審美的對象。也就是說，藝術最突出的功能不是別的，而是陶情冶性的審美功能。在這個範疇內，還可以作層次上的分析。但是，還應該看到，審美並不就是書法藝術的全部功能。卡岡曾以「作為系統的藝術文化」、「文化系統中的藝術」等宏觀分析的角度，切入藝術功能的肌理，作了多方面的發掘。他認為，總是強調藝術單功用的觀念頗為流行，即使是「審美功用」的單說者，在興高采烈以為找到了「藝術特有的、本身的功用」時，也還是忽視了對藝術多功能的系統把握。他於是從「藝術──社會」、「藝術──人」、「藝術──自然」、「藝術──文化」、「藝術──藝術」等子系統中，從更多的方面來闡釋藝術的眾多功能，進而認為「藝術功用的多樣性不是它的各種效用簡單的堆積，雜亂的『獺陳』，而是複雜地組織起來的多水準系統，在這種系統中活動著的既有不同的具體功用的協調關係，又有這些功用的從屬聯繫」[62]。他這裡的論述，繁複雜多，有些說法也近於傳統

[62] [蘇]卡岡：《藝術的社會功用》，載中國社會科學院哲學所美學室編《美學和系統方法》，凌繼堯譯，中國文聯出版公司1985年版，第190頁。

觀念的重新組合，但他所強調的藝術多功能，而且這功能是有機、有序的系統這一觀念，對我們還是很有啟發意義的。中國書法藝術的功能也顯然不能僅僅理解為單一的審美功能，它的功能多種多樣，這裡不可能盡說，只就幾種主要功能略予陳說如次。

　　還是先談書法藝術的審美功能。林興宅在《藝術魅力的探尋》中曾用系統分析的方法談至藝術的「意趣」、「情趣」、「諧趣」，認為「意趣，即藝術形象（意境）中的思想內容所產生的審美趣味，主要作用於欣賞者的理智，它是文藝作品的認識性因素。所謂情趣，即藝術形象（意境）中的情感內容所產生的審美趣味，主要作用於欣賞者的情感，它是文藝作品的感染性因素。所謂諧趣，則是文藝作品的形式技巧所產生的趣味，主要作用於欣賞者的審美感官。它是文化作品的娛樂性因素」[63]。這裡所說的「情趣」在此前我們講書法表情作用時已作了不少論述；所說的「意趣」，其實主要指藝術的「認識作用」、啟迪教育的作用，這於下面再談。現在單講「諧趣」。書法諧趣，分而有三，即人們常說的「墨趣」、「墨香」和「墨舞」。

　　「墨趣」，實際是書家對「墨色」的考究而生成的情趣。潘伯鷹先生曾說：「初學寫字時，只注意到筆劃的起落、轉換與字形的結構，至於墨色是無暇顧及的。漸漸學得有些程度了，認識也深起來，要求也高起來。這時方有精神注意到墨色，方知墨色之中大有奧妙。它不僅能助長書法的美，並且它自身幾乎也是一種美。這就叫作墨趣」[64]。在古代文人那裡，這「墨趣」本身往往「濃得

[63] 林興宅：《藝術魅力的探尋》，四川人民出版社1985年版，第14頁。
[64] 潘伯鷹：《書法雜論》，載《現代書法論文選》，上海書畫出版社1980

化不開」（徐志摩語），使這些愛「墨」之人體驗到種種奇異的快樂。蘇軾頗喜濃墨，他曾寫自己的詩贈給他的妻子留存，固然這是因「愛」而書，但從其書作後面的「跋」語中卻注明，是適逢有好紙佳墨才欣然命筆的；他還曾主張墨色應「如小兒眼睛」，黑亮亮的，空明剔透，可愛無比。從古代傳下的墨跡中，有濃有淡，一幅之中也往往如此，從中生發出「墨色」的妙味。如董其昌喜用濃墨在「泥金紙」、「宣德紙」等不太留墨的紙上寫字，呈現出來的卻往往是淡墨的效果：墨色清疏淡遠，筆劃中常有近於「褐色」、「灰白色」的部分，筆毫轉折平行絲絲可數。其「墨趣」之佳「真是一種『不食人間煙火』的味道！」（潘伯鷹語）甚至還有書家喜墨已近變態了，如北宋呂行甫，不僅從磨墨中獲得一種悠然神往的趣味，而且往往剛磨好，自己便啜點吞了！

再說「墨香」。古墨通常是有香味的，香型也多種多樣。書家接觸墨硯天長日久，有的竟嗅著墨香，不啻如撫情人一般。蘇軾詩云：「小窗虛幌相嫵媚，令君曉夢生春紅」；趙孟頫詩云：「古墨輕磨滿幾香，硯池新浴燦生光」。然而在前人傳下來的書作中，餘香隨著時日的推移勢必漸漸消失，但為何敏好書法的人仍能感到書作的「墨香」？這主要是由生理心理方面的「通感」造成的。錢鍾書先生說：「在日常經驗裡，視覺、聽覺、觸覺、嗅覺、味覺往往可以彼此打通或交通，眼、耳、舌、鼻、身各個官能的領域可以不分界限。顏色似乎會有溫度，聲音似乎會有形象，冷暖似乎會有重量，氣味似乎會有體質。」[65]因有「墨香」的心理積澱，見到墨以

年版，第58頁。

[65] 錢鍾書：《通感》，載錢鍾書《七綴集》，上海古籍出版社1985年版，

就易同時喚起「墨香」的感覺；見到綽約多姿的墨跡，「體質」似乎也帶上了「氣味」。古代文人之所以總感到書藝有「味」，品之無已，「墨香」應該說是他們最耽於歆享的一種味道了。

這裡要談的「墨舞」與前此所談的略有不同，就是增多了「不用之用」或娛樂作用的內涵。所謂「不用之用」，是指書家並未自覺地意識到書藝的實用性，但當他們忘情地日日揮運、歲歲濡翰之時，卻因了書法活動而使自己的生理心理得到很好的調養或調節，產生了微妙的「養生」功效。在這種情況下，有類流轉翻動、姿態萬變的舞蹈的書法，成了促進書家長壽健康的手段。嚴復曾致書其子說：「臨帖作書，可代體操」[66]。這種「體操」功用已與審美功用實際正是審美中的「淨化」、「諧謔」效應的一種具體結果。書家沉浸於書法藝術境界的時候，能夠引起本身原始情慾的昇華和社會功德觀念的中止，一方面是「忘我」，同時另一方面卻是「益我」[67]。宋代秦少游喜愛書家政黃牛（即惟政禪師，也稱政禪師或黃牛禪師）的書法，曾求其授「法」。政曰：「書，心畫也，作意則不妙耳。故喜求兒童字，觀其純氣」[68]。他自己的字就頗有孺子書寫之態，奇拙成趣，被認為有「純美之韻」。其實，這種「純美之韻」也就是藝術審美中的「諧謔效應」：「這是一種類似兒童遊戲的滿足所產生的生理－心理快感」[69]。李贄著名的「童心

第54頁。

[66] 鄭逸梅：《藝林散葉》，中華書局1982年版，第8頁。

[67] 林興宅：《藝術魅力的探尋》，四川人民出版社1985年版，第15頁。

[68] 黃綺：《書中五要：觀、臨、養、悟、創》，轉引自《現代書法論文選》，上海書畫出版社1980年版，第76頁。

[69] 林興宅：《藝術魅力的探尋》，四川人民出版社1985年版，第15頁。

說」，就符合人類文化的「天真指令」，而許多書家也有所謂「戲墨」之說。正由於古代書家能夠進入真趣盎然的「童年」世界，他們才會保其童心，保其青春。這樣也能較好地調控「原始情慾」，保持身心的節律自如、寧靜康泰。據王瑤先生研究，魏晉文人多雅好服食（吃一種藥以求長生），而服食的作用之中，也有激發情慾之效。這樣，在亢進過頻之際，書畫、詩文等藝術活動也就產生了具有廣泛意義的陶情冶性的作用。因而，即使僅從這樣的「墨舞」效用來說，中國書法藝術也彷彿就是一種有著悠久歷史的「藝術體操」，「它類似於體操比賽中的規定動作——按照一定的模式（字的筆劃）完成一定的技能；而草書在某種程度上與自由體操中的自選動作相似」[70]。既有大雅之美，又具健身之效。相比較，從事文學（詩歌、小說等）的作家往往身心交瘁，溘然早逝者較書家就多得多。有統計材料證明，書家多壽星，古來如此；明清的書畫名家比高僧還要平均長壽十二點七歲！醫學、心理學都為書畫家何以會長壽提供了一些說明，並說書法有氣功療效。周星蓮《臨池管見》也認為：「作書能養氣，亦能助氣。靜坐作楷書數十字或數百字，便覺矜躁俱平；若行草，任意揮灑，至痛快淋漓之時，又覺靈心煥發」[71]。書法的「墨舞」竟還有這種奇功異能，怪不得古來「君子樂之」了；僅從這單方面的意義看，也可以說，中國書法藝術是中國人（主要是文人）對人類奉獻的一株奇葩！

[70] 張祥平：《人的文化指令》，上海人民出版社1987年版，第60頁。
[71] 周興蓮：《臨池管見》，載《歷代書法論文選》，上海書畫出版社1979年版，第730頁。

　　自然，書法藝術的功用遠不僅是「健身之道」，它還有著重要的認識、教育和啟迪的作用。

　　在古代文人創制的大量書作中，一般都具有審美與實用二重性。偏於實用方面的書法，其宣傳教化的功用自不待言，即使後世已不再領受這種宣傳教化的「教條」，實際的功用似已消失，但它們仍具有歷史文化的認識價值。如歷朝歷代的書作，哪怕是斷碑殘簡，也往往能「反映」出當時時代的面貌，如秦時刻石、魏碑、乾隆滿天飛的題字，許多墓誌、造像記等等，就通過書寫活動，為歷史作了這樣那樣的「紀錄」。由此來說，書法具有「認識」歷史的價值當是無疑的。諸如政治風雲、經濟掠影、風俗人情等等的歷史價值、文化價值，往往使那些斷碑殘簡越發為後人所珍視。當以「科學家」「歷史家」的眼光來看這些古代文人留下的書跡時，審美的心理活動往往會受到抑制，估量「文物」價值可能會代替審美評價。這也應視為一種正常的藝術「接受」。因為藝術本身的構成往往就不是單元的，而是多元的。但這種以科學認識為目的的「接受」（不否認在其接受活動中亦可能有「美感」因素存在），也僅僅是一種「接受」藝術的方式，而且是相對次要的方面，不能凌駕於審美「接受」之上。

　　與認識功能相聯繫的，還有教育功能。書法當被視為一種「知識」體系，文字、字體的源流，以及它所負載的生活、歷史的資訊，都對「接受」者有「教育」作用，提高文化修養的作用。但尤其不可忽視的，是書法作為藝術對人（包括作者）的「美育」作用。喚起接受者對美好事物的嚮往和追求，提高他們的思想情操與審美趣味。蔡元培和魯迅都曾論述並提倡過「美育」。蔡元培曾

提出了著名的「以美育代宗教說」，並強調「文化運動不要忘了美育」，在他看來，藝術「皆足以破人我之見，去利害得失之計較。則其明以陶養性靈，使之日進於高尚者，固已足矣」[72]。書法藝術以其濃郁的民族情調的豐富的文化訊息，對於美化提升中國人的心靈，起過並將繼續發揮其重要的作用。自然，古代文人尤重書品與人品之間的關係，認為「書如其人」，如果不是侷限於對書家作簡單的倫理判斷，而是把書法藝術看成是書家的生命形式，那麼就會從中獲得不少關於人生命運的種種啟迪。古代文人把書法看得那麼高貴（在藝術自覺之後尤其如此），關鍵就在於他們從中深切地感到了自我的存在，生命的律動和滿足的享受。生命的存在與發展這種人的基本需求，在一個充滿創造性的活動中得到補償、滿足。「字有骨肉筋血，以氣充之，精神乃出」（姚配語）。通過對書法藝術的神、氣、骨、血、肉的創造，來展示自身的「本質力量」，從生機盎然的「對象化」世界中尋覓著自我的身影與靈魂，從而確證自我、補償自我，發展自我，實現自我。儘管這在古代文人那裡還有種種侷限與不足，但畢竟由此導向了人性昇華之路。

[72] 文藝美學叢書編輯委員會：《蔡元培美學文選》，北京大學出版社1983年版，第72頁。

第四章

書道彎彎

在中國大地上有黃河、長江這兩條長河橫貫東西，它們猶如巨龍舞動，給人帶來無盡的線條美感和精神滋養。天地化育使然，代代創化使然，中國書法文化的生成和發展也走過了漫長的彎彎道路。在這個漫長的過程中，人們習慣上領略的是美麗景觀，卻也要關注書道彎彎的曲折及其難以避免的種種遺憾。

第一節　兩歧之極端

中國書法，是地地道道的「國粹」。

民族文化的菁華和糟粕皆備於一身。

它宛若百囀千聲的百靈，卻經常受拘於無形的牢籠；

它遞代嬗變，卻又有驚人的「宗古」保守的品性。

這位躑躅於漫漫而又曲折之「書道」[1]上的「書法老人」，一面是精神矍鑠，一面是衰容頽顏。

如果說筆墨紙硯只是中國文明為書藝提供了「工具」，那麼操作者在利用它們時，卻受到各種條件，尤其是主觀意識、情感的支配而發生了兩種「異化」的現象：耽於實用和趨向空靈。這也是最明顯的書藝兩歧分化的現象，其極端往往表現為：把實用限於「御用」，將空靈導向「虛妄」。從一定意義上說，前者是封建時代文人「命運」的必然，後者則恰是「反抗」這種命運的精神現象。二者雖趨兩極，卻又密切地聯繫在一起。在這種情況下，書藝便「往往被用作文人追求名利的手段，或用為消遣工具」[2]，失去了藝術應有的自由精神和聖潔的光彩。

[1]　通常，人們認為「書道」只是日本人對書法的稱謂（しょどい），而中國人則不這樣稱謂。其實，在古代書論中，「書道」作為獨立的概念或語詞屢屢可見，在張懷瓘、包世臣、周星蓮那裡，就使用得很頻繁。這裡所使用的「書道」概念，顯然是對書史的一種形象化的比擬，與古人和日人都有所不同。

[2]　商承祚：《我在學習書法過程中的一點體會》，載《現代書法論文選》，上海書畫出版社1980年版，第67頁。

　　這實際正是封建文化儒道分歧而又互補的表現。儒學思想意識在漫長的封建社會裡，始終佔據著正統的地位，它對古代文人有著極大的制約性。至高的人生理想通常均定型為「忠臣」，由是也決定了書藝的「命運」──效命皇室王業的工具。「書非小道，本以助人倫，窮物理，神化不能以藏其秘，靈怪不能以遁其形」[3]。書藝的現實命運塑造了書寫者的心理結構，生活的邏輯把書寫者放到了「依附」的位置。於是，躋身仕途的文人們常常唯「上」是好，把皇帝、上峰的愛好充作自己的愛好；企望早登「龍門」的文人亦以仕途功名之需定「日課」，練功夫。在這些以功名為鵠的文人們的心理天平上，書藝似乎顯得很重、很重，超過了繪畫，但卻摒棄了心靈的自由。以外在的功利需要為理性選擇的尺度，於是造成了皇帝垂愛和嘉許便是最高的藝術獎賞的畸形現象。如所周知，「御用」也包括著這樣兩種用途：「官書」和消遣。前者是「經世致用」，與「經國之大業，不朽之盛事」的文章一體化，皆為維護封建專制統治所必需；後者往往表現為奢侈淫靡之生活的點綴，或百無聊賴之時光的消遣。在這種情況下，書家就形同優伶、舞女，其書藝也就難免不被視為「小道」、「末技」了，太宗嘗謂朝臣曰：「書學小道，初非急務，時或留心，猶勝棄日」[4]。柳公權曾為夏州掌書記，穆宗即位，入奏事，帝遂召見，曰：「我與佛寺見卿筆跡，思之久矣」，即拜右拾遺，充翰林侍書學士。然而，就是這位

[3] 張彥遠：《法書要錄‧附錄‧張彥遠本傳一》，上海書畫出版社1986年版，第303頁。
[4] 李世民：《論書》，載《歷代書法論文選》，上海書畫出版社1979年版，第120頁。

強調「心正筆正」的儒臣，其藝術的良知也曾與「御用」的「理性」發生矛盾。平時，他深心中的苦悶是難得有所披露的，我們只能從他的兄長柳公綽給宰相李宗閔的一封信裡略窺一斑：「家弟苦心辭藝，先朝以侍書見用，頗偕工祝，心實恥之，乞換一散秩」[5]。

　　崇尚「載道」的藝術觀念，對古代文人有著極為普遍而深刻的影響。就比較顯在的事實看，這種源於孔孟學說的藝術觀念，由於和封建政治有至為密切的關係，遂占居了正統的地位。誠然，以柳公權所處的中唐時代為轉捩點，中國漫長的封建社會分而為前後兩個階段，經濟政治、文化藝術都有新的變化。但就藝術觀念而言，卻不過是以儒家入世的功利主義為中軸上下有所波動罷了。正如有的研究者指出的那樣，中唐的書法思想有「尚實尚俗」的特點，積極入世是藝術（包括書法）的基本精神，「但是，這種功利主義的藝術觀走向極端，卻捨棄了前此時期對書法藝術獨立價值的認識，重又回到政教與藝術不分的老路上去……用『道』即儒家的倫理說教或經世致用來取消書法藝術，使書法僅僅作為傳達『道』或『及物』的工具。這就走入了儒家的魔障」[6]。我們不能否認講究功利實用的藝術也是別「一種」藝術，也不能否認儒學有其特色獨具的「人文」精神，但歸根結蒂，它是以封建「皇權」為本位的，是主張一切文藝（包括書法）皆應為所謂「仁政」鳴鑼開道的，是為了「實用」而不是為了「藝術」的。正由於有這種「極端」意識，便不能不編織一套帶有神聖光環的倫理化的網路，來牢籠那欲自由飛翔鳴囀的藝術百靈。

[5]　呂思勉：《隋唐五代史：下冊》，中華書局1959年版，第1342頁。

[6]　王崗：《中唐尚實尚俗的書法思想》，《書法研究》1987年第4期。

柳公權《玄秘塔》局部

　　很有趣的是，中國書道上的最初一塊「理論」形態的碑石，就大書著「非草書」的字樣。作者趙壹論證的邏輯起點就是「實用」或「御用」。他說：「……且草書之人，蓋伎藝之細者耳。鄉邑不以此較能，朝廷不以此科吏，博士不以此講試，四科不以此求備，徵聘不問此意，考績不課此字。善既不達於政，而拙無損於治，推斯言之，豈不細哉？」在嚴厲指責當時「草書之人」「慕張生之草書過於希孔顏焉」，「背經趨俗，非所以弘道興世也」的同時，直接宣諭著、變奏著這樣的聖人之聲：「……興至德之和睦，宏大倫之玄清。窮可以守身遺名，達可以尊主致平，以茲命世，永鑑後生，不以淵乎？」[7]顯然，趙壹的書論參照系只有一個，就是儒家經世致用的學說，由於他的武斷和簡單化，他所奠下的書論碑石客觀上成了書道上的一塊「絆腳石」。「其時草書漸行，趙壹欲仍返於蒼頡、史籀，此事勢所不許。故其文雖傳，其說終不能行」[8]。當然，如果趙壹所「非」的草書是指那些「草本易而速」、「匆匆不暇草書」的潦草而又拙劣的文稿墨跡，也不是完全沒有道理的，但是他明顯太偏執於「尚用」，以致把智慧和思辯的強力施於反藝術的方向上，使人既覺遺憾亦感滑稽，彷彿看到中國書道上也曾奔馳過「唐吉訶德」的坐騎，並看到那位勇敢的騎士在向飛轉的風車宣戰。可是，當我們正在覺得趙壹「其說終不能行」的時候，卻又同時覺得其說是他據以立論且「行之甚遠」的觀念，孳蔓著的「尚用」意識實際構成了古代文人深層心理的「岩層」。

[7]　趙壹：《非草書》，載《歷代書法論文選》，上海書畫出版社1979年版，第3頁。

[8]　同上，第1頁。

　　當你看到古來歷代文人在功利場上競技顯能，為裝潢「門面」
而含辛茹苦的時候，當你看到那些與威嚴、神聖，凜凜然令人生畏
的故宮群體建築相配合的「某某門」、「某某宮」、「某某殿」之
類的題字的時候，當你看到字因人貴，人賤字卑等現象在書苑中投
下那等級社會的陰影的時候，當你驚訝於柳公權的「心正筆正」、
朱和羹的「立品是第一關頭」等經典之論竟是簡單的線性結論的時
候，當你更驚訝於今人仍多有「認為古人之書都是實用書，寫得好
就是藝術品」[9]的「成見」的時候，你就會深深感到儒家文化意識
對書法藝術及其理論的巨大滲透，儘管這種滲透並非沒有其積極的
意義，但當其偏至「極端」時，就會產生嚴重的消極影響。譬如真
書（正書），向來多以「平正」為善，以通儒的「理性」見長，以
「官書」行天下，然而姜夔《續書譜》說：「真書以平正為善，此
世俗之論，唐人之失也。古今真書之神妙，無出鍾元常，其次則王
逸少。今觀二家之書，皆瀟灑縱橫，何拘平正？良由唐人以書判取
士，而士大夫字書，類有科舉習氣。顏魯公作《干祿字書》，是其
證也。矧歐、虞、顏、柳，前後相望，故唐人下筆，應規入矩，無
復魏晉飄逸之氣」[10]。據實說來，唐人講究楷法模式有「失」亦有
「得」，姜氏這裡所評過苛。然而他敏感地察覺到了應規入矩的唐
人真書有股「科舉習氣」，其後的書史證明，這股習氣終於像癌細
胞似的，把真書引向了「狀如算子」、呆板單調、毫無生氣的「館

9　陳方既：《書藝正躁動在多樣化發展的抉擇中》，《藝術廣角》1987年
　　第4期。
10　姜夔：《續書譜》，載《歷代書法論文選》，上海書畫出版社1979年版，
　　第384頁。

閣體」，使書法藝術蛻變為機械的「寫字」，從而失去了「創作」的真趣。

　　與儒家講求入世、理性、倫理，導向社會和群體不同，道家「看破了紅塵」，只樂以向大自然微笑，同時由「社會群體」的一極滑向「自我個體」的一極，把對「自由」的真誠嚮往，寄託在空靈縹緲的「自然」之中。蔣孔陽曾說：「中國古代社會，除了宗法禮教的一面之外，還有小家經濟的一面。如果宗法禮教產生了以禮樂為中心的儒家的美學思想，那麼，小家經濟則產生了以無為、自然為中心的道家的美學思想。道家的美學思想，主要有兩點：一是自由，二是自然」[11]。對自由、自然的追求，無疑給道家文化浸染的藝術帶來了「超形」的靈性，中國書法藝術也在本性上更接近這種崇尚自由、自然的藝術精神。

　　然而，如眾所知，道家走向自然、追求自由的途徑是「無為」、「以虛無為本」、「獨任清虛」，在藝術上以空靈縹緲為至美，以物我偕忘為至境。這是對現實社會的精神上的反抗，既是軟弱的也是超然的反抗。「子美志於功名……**既廢，遊吳，以泉石自適……**」[12]。這種由儒轉道或外儒內道的精神世界，顯然屬於古代大多數的文人，並不限於蘇子美（舜欽）一人。黃庭堅就一面強調「學書須要胸中有道義，又廣之以聖哲之學，書乃可貴。……余嘗言，士大夫處世可以百為，唯不可俗，俗便不可醫也」，一面又引

[11] 蔣孔陽：《中國藝術與中國古代美學思想》，《復旦學報：社會科學版》1987年第3期。

[12] 朱長文：《續書斷》，載《歷代書法論文選》，上海書畫出版社1979年版，第335頁。

至莊禪造境：「字中有筆，如禪家句中有眼，直須具此眼者，乃能知之……心意閒澹，乃入微耳」[13]。閒澹無為、清虛空靈的「心意」及其孕化的藝術，往往以其非理性的自由和不假修飾的自然而顯示出別樣的光彩。

然而，一旦把道家文化及其藝術置諸封建文化的整體系統中來考察，就會看到儒家分歧對立的道家的歷史侷限性：在維護封建統治，鞏固封建文明「超穩定結構」上，具有「異構同能」的性質。由此也不難體會到，魯迅先生對莊子哲學的辛辣嘲諷不無深刻的道理。

這不僅表現在道家信徒往往很難清靜無為，超凡脫俗，而且表現在道家信條對藝術亦有不可忽視的消極影響：空靈的藝術在生活中很容易幻變為麻痹精神的鴉片。精神的佳釀成了醉心迷志的藥液。中國書法藝術的構成，往往耽於這種空靈、飄逸的境界，虛無和靜穆成了古代文人最樂於享用的「致幻劑」。不敢正視現實，寧願在虛妄的幻想中討生活，古代書家在不知不覺中把書苑變成了精神的遁逃藪。即使如米芾這樣很富個性的書家，在藝術追求上的癡迷和執著，也與他對不合理現實缺乏正視的勇氣和改造的信心是聯繫在一起的。

自然，在相當多的情況下，道家崇尚自由與自然的初衷，往往變形扭曲，從而與儒家有了默契。譬如道家泛神的自然觀本來具有反正統、尚個性的意義，但當它匯入對「天人合一」的理想之流時，儒家卻從社會理性的通道上，也高舉起同樣的理想旗幟。儘管

[13] 黃庭堅：《論書》，載《歷代書法論文選》，上海書畫出版社1979年版，第355頁。

「天人合一」是很高的人生理想，但它畢竟是「基於農業小生產上由『順天』、『委天數』而產生的」精神現象[14]，有脫離具體歷史條件和進步要求的傾向。所以也就不奇怪，當「外師造化、中得心源」的書藝把「大和諧」的美感傳達給文人雅士時，他們彷彿被導入了一種妙不可言的仙境，七寶樓臺的幻影使他們「心安」、「沉靜」，從而對民族歷史滯重的足音「失聰」了。再如「龍」，作為中國文化的結晶與象徵，從「龍」的一切造型藝術中（包括「龍」的臂膊大字），都隱隱傳達出積澱在中國人心目中的這一神聖意象：冥冥之中有這威力無窮的「龍」作為我們民族的「圖騰」。書藝鍾情的「龍」，其實是玄想的產物，把子虛烏有的與現實功利糅合在一起，成為儒道互補最典型的藝術原型之一。這種儒道互補的藝術原型在各種藝術中顯現的時候，既可以強化民族驕傲之情，又夾雜著「瞞和騙」的因素，「『儒道互補』成了相對貧乏而低級的『原始的圓滿』」[15]，尤其當國勢衰頹之際卻處處自炫「龍」威的造作，更能表現出這一點。

第二節　尺幅之天地

書法藝術受限於一定的物質載體，以有限的「面積」負載創造者無盡的情思；尺幅天地，彷彿洞開著一扇扇心靈之窗，使人如面古人。然而在心靈諧振之餘，我們亦能察覺到他們的「情思」在實質意義上的某些侷限。

[14] 李澤厚：《中國古代思想史論》，人民出版社1985年版，第320頁。
[15] 李澤厚：《中國古代思想史論》，人民出版社1985年版，第316頁。

偏傾於「御用」和「空靈」這逆反的兩極「心向」，反映了作為書家的古代文人在人格上的一種矛盾：現實的依附性或奴性與空幻的心靈自由的矛盾，造成了這些文人性格世界的一種二重性。這種現象在唐宋之後更加明顯，「儘管表面上仍在大講儒學，但實際上的內在生活情趣卻在向禪宗靠近。內心追求的自然適意的生活理想與他們在社會事務上表現的功利主義、入世精神，在人際關係上表現的克制精神、倫理觀念彼此分裂，使他們好像具有雙重人格」[16]。這種人格表現在書法上，即在大量的古代文人意匠經營的尺幅之間，卻隱伏著創作主體的狹隘的忠君意識，圓滿和諧的觀念與自由意欲的矛盾，透示著古代文人人格依附、自欺欺人的真象。值得注意的是，與此密切相關，他們在書法藝術上還表現出一種人性化與貴族化的矛盾傾向。

人性化的內涵很豐富，其基本的傾向應予肯定。如由書作中體現出來的對現實的不滿，祈望和實現心靈的補償，以及博大的同情等。表現在書法美學風格上則是尚柔（柔韌）。誠然，中國書法很講求「骨力」或「風骨」，但正如一位日本學者指出的那樣：「無論在書法理論中，抑或是在文論中，提倡『風骨』、『氣骨』、『骨力』的背景，無非是由於當時文壇和藝壇上缺乏這種健康素質，這大概不成問題」[17]，因而從實際看來，中國書法表現最多的，還是柔性精神，或陰柔美，「百煉鋼」也要化作「繞指柔」。

[16] 葛兆光：《禪宗與中國文化》，上海人民出版社1987年版，第205頁。

[17] [日]釜谷武志：《六朝時期的書法理論和文論──中心談「骨」》，盧永璘譯，載劉柏青、張連第、王洪珠《日本學者中國文學研究譯叢：第一輯》，吉林教育出版社1986年版，第40頁。

這是禮義之邦「溫柔敦厚」的士人品格「對象化」的表現。一般
說來，「在封建制度下，文人、士大夫只須不犯上，不忤物，便可
不勞而獲，過悠閒安逸的生活」[18]，於是形成了一種溫文爾雅的情
調。這種情調不可避免地要滲入書法作品的字裡行間，柔性的毛筆
和柔性的精神渾融出一片充滿人性、人情意味的世界，因而它能給
人帶來很大的情感慰藉。也許正是因為「人性化」在王羲之的書
作中得到了充分的體現，他才會被推上「書聖」的寶座；也許正由
於趙孟頫、董其昌在溫秀柔美方面格外顯著，才會在書史上產生
很大的影響。儘管從藝術哲學的意義來說，這種「尚柔」的藝術
情趣本無可厚非，然而歷史卻告訴我們，中國藝術的柔性精神與
創作主體受抑的現實境遇有著至為密切的關係。胡適曾做過這方
面的探源窮究，認為尚柔是「殷人在亡國狀態下養成的一種『隨
順取容』亡國遺民的心理」[19]，以後漫長的封建專制社會，平穩而
緩慢的生活節律，固化了這種「隨順取容」的心理特徵，這尤其
突出地體現在依附於封建皇權的士大夫文人身上。他們的「柔」
既是對自我心理損耗的補償，又能給他人帶來精神上的慰藉。顯
然，這正是封建統治本身所需要的。由於無法超越封建文化的整體
規定，「柔」或「人性化」也就只能在封建社會的「尺幅天地」中
存在和延續了。而當社會亟需變革之際，這種「隨順取容」的社會
心理及相應的藝術也就顯得特別軟弱無力，所以有志變法的康有為
曾說：「香光（董其昌）俊骨逸韻，有足多者，然局束如轅下駒，
塞怯如三日新婦，以之代統，僅能如晉、元、宋之偏安江左，不失

[18] 伍蠡甫：《伍蠡甫藝術美學文集》，復旦大學出版社1986年版，第346頁。
[19] 胡適：《胡適論學近著：第1集：上冊》，商務印書館1935年版，第75頁。

舊物而已」[20]。

如果據列寧的每個民族都有兩種文化的學說來看古代文人的書藝，其「貴族化」的特徵無疑十分明顯。這種書藝傾向與「人性化」相反，是精神貴族的自我排遣，與廣大人民常常有著驚人的隔膜。這種「貴族化」的藝術傾向既可以表現為驕矜威嚴、孤高自許，也可以表現為窮奢極欲，慵懶無聊地「玩弄」筆墨。無論是利用書法為封建統治服務（由此表現出一種人格依附、夤緣而上的特殊心態），還是高蹈自娛，逃避到「自我完善」的狹小天地（不敢正視現實而耽於幻想的精神勝利），都與人民群眾和歷史進步的要求有著不小的距離。如果說李斯之篆的莊嚴法相透露著上升的貴族氣象，那麼董其昌的「軟美」，就夾雜著較多的腐敗的貴族氣息。無怪傅山嚴厲地指斥董書「尚暖暖姝姝，自以為集大成，有眼者一風，便窺見室家之好」。如果據董氏縱子魚肉鄉里，自己為人又常獻媚取寵、隨波逐流，傅山指斥其為「小人」，並把書風與人品聯繫起來分析，當不無道理。然而傅山所憑以立論的，不過是另一種「貴族化」的意識罷了，就是由所謂「綱常叛周孔，筆墨不可補」所體現出來的恪守綱常名教的觀念；他的書作體現了他的「四寧四毋」的審美觀，恰與董氏書風成一反照，然而他的拙怪、峻厲，摒棄「俗氣」，又何嘗不透露著一種「精神勝利」的沒落貴族的氣味呢？

書藝淪為御用的工具或無聊生活的點綴，都是貴族化傾向的突出表現。而這又莫過於臺閣體。這種有類「八股文」的「八股

[20] 康有為：《廣藝舟雙楫》，載《歷代書法論文選》，上海書畫出版社1979年版，第777頁。

書」，是欽定的科舉用字，是由此訓化出來的千人一面的僵化書
體。在脫去功利的服飾之後，這種書體在臺閣、宮廷文人手裡就以
定型化的刻板面目，表現著他們那了無生機、缺乏創造的生活。書
法活動於是成了單純為了「消日」、「為樂」[21]的事情。有時，無
聊也會引起打破無聊的內心衝動。古代文人留下的大量齋號、字
型大小、別名的書跡，就中也烙有無聊的痕跡，翻弄花樣，繁瑣不
堪，名不符實就都是這無聊的表現。有的文人齋號別名莫不聖潔，
書亦端莊，而日常行為卻多齷齪或悖於人情，如善書大字的朱熹，
字元晦，一曰仲晦，號晦庵，去谷老人，滄州病叟，別稱紫陽，晚
稱遁翁。學問之道淹博且多有發揮，但也造就精神枷鎖有術，其
「字型大小」標榜彷彿誠樸忠厚，謙恭忍讓，其實也時或奸猾嫉
妒，追名逐利，以致難逃「偽君子」之譏。有的文人為文作書則常
與「酒神」親近，如古籍所載：「張旭嗜酒，每大醉呼叫狂走乃下
筆，或以頭濡墨而書，既醒自視以為神」，「賀知章性曠夷，晚節
尤誕放，遨嬉里巷，自號四明狂客，每醉輒屬辭，筆不停書，咸有
可觀」[22]。連陸放翁也有詩為證：「酒為旗鼓筆刀槊，勢從天落銀
河傾」（《自題醉中所作草書》）；「醉草今年頗人微，捲翻狂墨
瘦蛟飛」（《醉中作草書》）。這詩酒與書畫結合的文人「生態」
儘管頗具自由、奔放的色彩，但卻不免有憑藉外力的矯情，甚至分
寸或「度」把握不好即有心理變態之嫌。而這樣的「浪漫」本身也

[21] 歐陽脩：《試筆》，載《歷代書法論文選》，上海書畫出版社1979年版，
　　第308頁；第307頁。
[22] 馬宗霍：《書林紀事：卷二》，載《書林藻鑒　書林紀事》，文物出版社
　　1984年版，第303頁。

顯然是與士大夫文人的社會地位相一致的，並非任何一個階層的人都可以如此「浪漫」和放誕。

　　有的學者還從文化學價值參考系的角度，仔細分析了書法史上「貴族化」的傾向，認為：「迄今為止的中國書法發展史，幾乎是一個形態學因素日益完善定型而價值學因素日益偏狹僵化的怪圈。……農業社會傳統價值體系的產物……造就了寥若晨星的光輝偶像，同時又生產出鋪天蓋地的盲目信徒，在這些偶像和信徒的交互作用下，書法成為一種既是高度完美的又是極端封閉的符號系統，從而逐漸抹煞了偶像和信徒的根本性區別。說得通俗一點，即書法這種應該屬於全民的藝術語言，被少數有教養的人貴族化，為大部分人難以接受的深奧術語」[23]。書法是民族文化的產物，理應為作民族主體的人民大眾所擁有，然而中國書法史卻告訴我們，古代文人以精神貴族的身份享有並基本壟斷了書壇，這無形中又縮小了書法作為民族文化成分的文化價值。

第三節　自我的封閉

　　「自我」有大有小。「大我」，一般指集體（如民族）；「小我」，一般指個體。「大我」規範、制約著「小我」，「小我」也影響、作用著「大我」。古代文人是參與中華民族文化創造的極為重要的方面軍，他們自身的特點與整個民族文化的特點是非常一致的。這種一致性既表現在「優質」方面，也表現在「劣質」方面。

[23] 盧輔聖：《歷史重負與時代抉擇》，《書法研究》1987年第2期，第24-25頁。

　　我們民族傳統文化本身帶有很明顯的封閉性。有人從地理環
境來說明，認為華夏文化圈的最初形成，便是基於相對獨立與隔絕
外世的生存環境，宜於耕作的黃河流域發育了華夏的農業文明。
也就是說，「華夏文化，是在沒有廣泛吸收其他古代異質文化資
訊和文化營養的特殊歷史條件下，以獨創的方式萌發並成熟起來
的」[24]。就拿傳統書藝的前提文字本身來說，「人們發現，除了華
夏文明採用了自己獨特的象形方式文字外，希臘、羅馬、埃及和印
度後來都不約而同地走上了拼音化的道路」[25]。獨特而又封閉的生
存環境塑了特有的文化心態，即使是那些飽讀前賢著作、縱橫千里
遊宦的文人墨客，在他們的心目中也缺乏那種開放性的多元共存的
文化觀念，並極易形成民族自我中心主義。魯迅曾把這叫做「集體
的自大」。這種以「集體」為本位的文化心理與西方重自我尚個性
的文化心理不同。必然導致對個人、自我價值的貶抑或忽視。在漫
長的封建社會裡，總是單方面地強調個體隸屬於集體，並且在「文
人」群體中找出了堪為楷模的「聖人」，在最宜於伸展個體自由天
性的書藝天地中，也要自覺或不自覺地推「書聖」作為評判價值的
標準，以各種各樣的方式來抑制眾多書家的創作個性。事實上，在
那數不盡的古代文人墨客之中，只有很少的天賦既高、又勇於表現
自我的文人，能在書藝上形成自我的面貌，並產生積極的影響。
大批大批的文人，包括馬宗霍《書林藻鑑》列示的2817人中的許多
人，都停步在對「書聖」或其他前輩書家的刻意效顰上，「狀如運

[24] 蕭功秦：《儒家文化的困境——中國近代士大夫與西方挑戰》，四川人
民出版社1986年版，第8頁。
[25] 同上，第7頁。

算元」的佈局定式，處處以「法度」規約的用筆，以及書寫內容的陳陳相因等等，致使模式化的傾向很為嚴重。由此不知泯滅了多少文人學書者的個性！而真正富有強韌個性的書家，也常常只能假借「顛」、「癡」、「狂」等心理變態的霧罩，來較多地展現「真我」，渲泄真情！

我們知道，中國傳統文化人文精神的價值觀念體系的核心是集體主義，具體表現為家族本位主義（在奴隸社會則是宗族本位主義）、皇權本位主義、國家本位主義等。正統的儒家把「我」看得「鄙」「賤」；輔異的道家把「我」看成「無」，力主「喪我」；外來的佛家把「我」看成「空」或是彼岸世界的現世寄植物。三者表述雖各各不同，但其指歸卻都在於鄙視個人，取消自我。科恩曾說：「文化史的自我中心主義往往會使一個學者把他那個時代所特有的人的形象絕對化，把它當作普遍標準：如果我們非常重視個人的獨特性和積極性，並且認為到處都應該是這樣，那麼東方的『無為』和『無自』原則就會顯得非常奇怪」[26]。的確「奇怪」，道佛兩家作為東方文化的重要精神現象，對文藝的影響主要體現為浪漫主義的張揚，而浪漫主義通常是崇尚自我表現的，是強化自我的，然而在中國特有的文化氛圍之中，道佛融合而成的莊禪及其對文人藝術的影響，卻專在「忘我」、「無我」上下功夫。這原因，有人把它歸之於中國人對自然的「空間恐懼」、「對人的智心的限制，對人為的公式化系統化的思維和結構的排斥態度，自然使得中國藝術家對外物事象的空間關係表現出把握不定的困

[26] [蘇]伊・謝・科恩：《自我論》，佟景韓、范國恩、許宏治譯，生活・讀書・新知 三聯書店1986年版，第4頁。

惑和恐懼，不敢或不願再現摹仿對象的外在形象」；「他們就遵
從了莊子的指引：『無知』、『無為』、『無我』、『心齋』、
『坐忘』。有恐懼，有苦惱，是因為『有我』，……」[27]。中國
書法藝術的非再現性，或保留具象因素的程度不同的抽象性，就
最充分地表現了這種「忘我」的中國藝術精神，惟其是「獨特」
的，也就是有「侷限」的。客觀上，「忘我」、「無我」的心態
及藝術，順應了中國傳統文化中的惰性。亦如李澤厚先生指出的
那樣：「莊子哲學的確給中國文化和中國民族帶來許多消極影響，
它與儒家的『樂天知命』、『守道安貧』、『無可無不可』等等觀
念結合起來，對培植逆來順受，自欺欺人，得過且過的奴隸性格起
了十分惡劣的作用」[28]。下面即以書法史上的一個高峰期——宋代
為例來說明這點。

宋代是莊禪大興的一個時代，似有「儒門淡泊，收拾不住，皆
歸釋氏」（北宋張方平語）之勢。許多文人如前面提到過的蘇軾、
黃庭堅、歐陽脩、米芾等等，莫不沾染了禪門的清風。就普遍的情
形看，宋代文人境遇與唐代大有不同：「整個國家形成了一個封閉
的結構，統治者滿足於殘缺一塊了的天下而紙醉金迷；整個士大夫
階層形成了一個封閉的結構，特殊的背景割斷了他們與邊塞、與軍
事、與生活、與人民的聯繫；每一個士大夫內心也成了一個封閉性
結構，他們常常在內心裡調節感情的平衡，尋找美的享受和悲哀的
解脫，在內心世界裡蘊藏一切喜怒哀樂，細細地琢磨著有關宇宙與

[27] 蘇丁：《「空間信賴」與「空間恐懼」》，《學術月刊》，1986年第1期，第43頁。
[28] 李澤厚：《中國古代思想史論》，人民出版社1985年版，第191頁。

社會的哲理。因此，宋人比唐人要細膩、敏感、脆弱得多」[29]。就拿性格世界極為複雜、豐富的蘇東坡來說，向以豪放激越著稱於世的，但與唐代大書家顏真卿比起來，至少在書法方面還是顯得細膩得多、柔和得多。如果把蘇東坡《表忠觀碑》、《祭黃幾道文》與顏真卿的《顏家廟碑》、《祭侄文稿》放在一起觀照比較，當會發現蘇東坡墨跡還是收斂、內秀得多，不若顏魯公的書跡那麼渾厚、雄壯和宏放。這是由於蘇軾的實際生活境遇較顏氏更為坎坷多變，所處的時代文化氛圍又頗有不同，尤其是佛禪對蘇氏的吸引，促成了他的專注於內心世界的尚意書風。由唐至宋，文人「從向外追求到向內探尋，從開放到封閉，從粗獷到細膩」[30]。準確地說，這只是對藝術史或人文風貌的籠統描述，宋代文人只是在社會功利等方面，相對於唐人趨於「封閉」，對大自然，他們卻常常是敞開心扉的。但宋代文人這種帶有泛神色彩的情緒，卻無疑帶有虛幻滿足的精神特點，在現實生活中，他們卻不得不謹守禮教、王法，克盡人臣之職，在災難降臨時亦不敢或不願作決絕的鬥爭，而寧可採取所謂「超脫」乃至忘卻（忘掉自我是最徹底的「忘卻」）的妙術來保持身心平衡。蘇軾的曠達固然可以帶來一己的慰安，但在一定的意義上可以說，與當時「歷史的必然要求」拉開了一定的距離。而所謂「蘇門四學士」如黃庭堅、陳師道等，更少東坡居士曠達豪爽之氣，似有更多的奴性氣質，他們忌諱、非議東坡藝術創作中那有限的「好罵」和「怨刺」的成分，便是明證[31]。

[29] 葛兆光：《禪宗與中國文化》，上海人民出版社1987年版，第54頁。
[30] 葛兆光：《禪宗與中國文化》，上海人民出版社1987年版，第57頁。
[31] 葛兆光：《禪宗與中國文化》，上海人民出版社1987年版，第59頁。

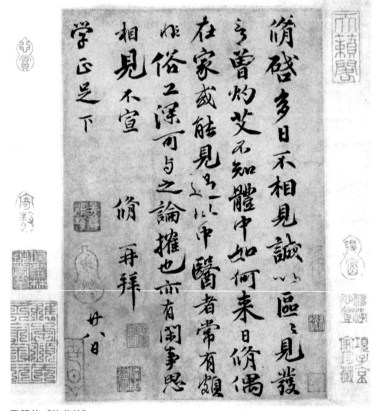

歐陽脩《灼艾帖》

　　總之，宋代文人在苦難時代所採取的「莊子」式的「超越」或酷尚「中和」之美，都有壓抑自我個性的一面。把自由的「自我」完全送給了「自然」或「理念」，可以說仍是「人」的悲劇。這也就像一首詩中所說的那樣：

　　　　害怕自己，逃避自己，
　　　　猶如逃出燃燒的屋門，
　　　　世界上再沒有比他更不幸的人。
　　　　活著卻早已沒有靈魂，
　　　　周圍的一切他都不聞不問，
　　　　他對一切都那樣陌生，
　　　　世界上再沒有比他更不幸的人。[32]

　　雖然這種悲劇在眾多的中國古代文人墨客身上頻頻發生，但亦有一些精英人物，以「自我」整個生命的感性與理性的「合力」，對這種悲劇作了頑強的抗爭，艱難而又悲壯地把「自我」的形象浮雕般地刻印在東方文化的巨碑之上，使後人得以「瞻仰」和「師承」。即如陸游，這個陸放翁以對命運的抗爭聞名於世，他謳歌生命，吟唱愛情，豪情寄語社稷，翰墨傾訴萬物，非常善於調節心態，詩書常能並在同輝，如他的傳世不朽之作《自書詩卷》就堪稱是詩書合美的豐碑之一。

[32] [蘇]伊・謝・科恩：《自我論》，佟景韓、范國恩、許宏治譯，生活・讀書・新知三聯書店1986年版，第432-433頁。

陸游《自書詩卷》局部

第四節　歷史的惰性

　　沒有人能一口否認中國書法藝術的傳統，但卻必須承認它自身也確實積澱著許多弊病，存在著相當嚴重的惰性。

　　這從橫的方面看，可以明確地察覺到，籠罩在儒學編織的倫理型文化網路中的古代文人，把書法與實用、書藝與人品、書學與理性緊緊地聯繫在一起。「儒家學說、科舉制度和宗法綱常這三張大網將知識份子的身心緊緊籠罩起來，使之成為黏附於官僚政治的人格化的工具」[33]。人格如斯，「書如其人」的書法也就難能擺脫「工具」的命運。不僅書法的美學風格與整個中國藝術的正宗「韻味」——節制性很強的「中和」之美完全一致，而且相應的鑑賞心

[33] 許紀霖：《中國知識份子群體人格的歷史探索》，《走向未來》，1986年第1期。

理也沉積著厚厚的尚「用」、尊「古」、崇「聖」的岩層，這從前
述的古代書家兼書論家的藝術的、理論的「表現」中均可得到充分
的證明。

　　正如一位研究者指出的那樣：「儒家以禮義為旨歸而又將禮
義規範一收購價在情感結合起來，並輔之審美活動，是古代書論倫
理化的流露」[34]，在這種情況下，書法的藝術性只不過是實用性的
附庸，目的不過是為了更好地傳達或表現封建正統的文化意識，
諸如「尊卑有別的隸屬觀，謙恭禮讓的處世態度，重心輕利的價值
判斷，求同的思維方式，知足的文化心理」[35]等。這種重人倫秩序
的文化意識轉形為書法美學理想，就是通過書家「心正」、「立
品」，而致「筆正」、「品高」，外化為井然有序、無不和諧的書
法作品：「用筆不欲太肥，肥則形濁；又不欲太瘦，瘦則形枯；
不欲多露鋒芒，露則意不持重；不欲深藏圭角，藏則體不精神；不
欲上大下小，不欲左高右低，不欲前多後少」[36]，以及書壇非常普
遍的「人書俱老」的尚「老」與「人貴書貴」的尚「權」傾向等
等，就是內化了的倫理綱常折射出來的投影。由此書法藝術被限制
在不能逾「禮」越「矩」的法度之中，書家的心理負荷加上了禮教
的沉重砝碼，真正的自我、個性、熱情在這裡失去了充分表現的自
由，作為「創造」的書法藝人受到了人為的箝制。「述德」、「銘

[34] 胡傳海：《中國古代書法理論的幾大民族特色》，《書法研究》1986年
　　第4期。
[35] 胡傳海：《中國古代書法理論的幾大民族特色》，《書法研究》1986年
　　第4期。
[36] 姜夔：《續書譜》，載《歷代書法論文選》，上海書畫出版社1979年版，第
　　386頁。

功」、「紀事」、「纂言」[37]的碑刻，宮殿、廟宇、官誥、經書的題額或書寫，大都以「正書」（端莊的楷、隸、篆等）為之，抑或就是「儒」式書風最易顯能的表現，同時也最易流於雷同化。換言之，儒家文化的一些弱點如規範、經典的「神性」——凜然可畏、崇祖崇上的「文化指令」，使奴性（工具意識服從意識等）潛滋蔓長，表現在書法上，是嚴整的規範化、師法化，膜拜書聖而反對獨特的創造，耽於實用而忽視形式的創新等等，成為書史上最突出的一種惰性表現。

佛、道文化對古代文人及其書法的影響，也有不可忽視的消極面。著名歷史學家侯外廬曾對莊子作過這樣的剖析：「我們知道，『自由是必然的把握』，在中國古代社會的演進史中，因了一系列舊氏族傳統的束縛，必然是難於把握，厭倦於歷史的必然，放棄把握而自願地謂得到全自由，本質上卻是自由的否定，莊子的學說就是假像上獲得絕對自由，而在真實上否定了一點一滴的『物自身』之把握，否定了全自由。東方社會的變革難產性，產生了神秘主義的回歸自然的不變歷史，是它的特殊法則」[38]。這裡也許把複雜的「莊子」單一化了，但「莊子」精神確有銷蝕人的能動性、阻礙歷史前進的一面。表現在藝術上的虛靜與超脫，實際恰好符合封建文化心理的大靜謐、大和諧。而當「莊子」精神輔翼「孔孟」或被儒化之後，本色的「莊子」所包涵的懷疑精神、批判精神卻被濾化掉了。這在前述的一些書家如王羲之、蘇軾、黃庭堅等所受莊禪的影

[37]（清）葉昌熾：《語石》，上海書店，1986年版。
[38] 侯外廬：《中國古代思想學說史》，國際文化服務社1950年修正版，第184頁。

響中，便可看出，每當他們迴避現實的痛苦而求助於莊禪時，他們
便在虛幻的知覺世界中獲得了滿足，他們諸多書作的飄逸、超脫和
靜穆就恰好完善了「精神貴族」的自我畫像。僅從藝術自身的參照
系看，往往看不到這種缺陷，只有從文化功能的剖視中，才能驚悟
到「莊子」精神的歷史侷限性。而克服這種缺陷或侷限，只能在更
高的文化層次即現代文化的建構中，才能逐漸地得到實現。

　　從縱的方向上來考察，顯然，中國書法走過的道路是起伏不
定、坎坷崎嶇的。一方面遞代有所發展或昇華，另一方面也積弊重
重，歷久層迭的惰性力量把書法拖入了僵化甚至氣息奄奄的地步。
「書道彎彎」不僅表現為整體上的非現代化，而且表現在縱向延伸
中的曲折和艱難。

　　書史告訴我們，當先民還未獲得藝術的自覺之時，他們的藝
術創造反倒沒有人為的束縛。彩陶上跡近文字的刻符和姿態各異的
甲骨文字，都透露著自由創造的資訊。至秦統一而為小篆，人為約
束書藝的種子便已破土而出；至漢末魏晉，書壇捲起颶風，書法藝
術有了長足的發展，但同時恪守「法度」、推崇書聖的意識也在滋
長，至唐而達巔峰。帝王喜好「二王」，於是「王」字便成為趨之
若鶩的臨習書寫的範本；暗合著封建秩序、禮法觀念的「唐法」，
一方面凸現出超越前人的巍峨雄姿，另一方面也顯現了一種僵化
凝固的趨勢。當唐太宗欣慰地說「天下英雄盡入吾彀中」的時候，
科舉之制也就把僵化的枷鎖悄悄地套到了書藝的頸上，於是漸漸趨
至極端，產生了有類「八股文」的「八股書」——臺閣體（一名館
閣體）。儘管有尚意的宋人對「唐法」的衝擊，有明清志在創新之
士對臺閣體的破除，然而已與封建政體建立了同構對應關係的臺閣

體，還是死死地把書法藝術拖向了難以自拔的泥潭。這種書體從各個方面都趨向定型化、模式化：大小需一律，墨色需黑亮，結體需方正，書風需「二王」、「香光」……。不是出自書者內心情志的自然外露，而是出自外在社會功利或他人審美趣味的誘惑與強制。可悲的是，古代文人除致力科舉仕途之外，竟至「別無選擇」，於是多少士子的自由意志、創造天賦都被欽定的標準模式扼殺於萌芽之中。只有很少的文人方能在「入彀」之後又能竭力煥發創造的精神，程度不同地逸出欽定的模式而有所成就。在明代，明成祖曾命黃淮選了二十八位穎慧之士專習「二王」，其他如仁宗、孝宗、神宗甚至外蕃諸王也多喜「二王」，作為藝術愛好本無可怪，但當把「二王」書法定為不可更易的「樣板」、而眾臣為投皇上所好又賣力地臨習之時，就幾乎喪失了藝術所應有的生機，流於一種庸俗的臺閣體或單純的「寫字」了。祝嘉先生曾在《書學史》一書中說：明代書學「承宋代之末流，崇尚帖學，天下靡然從風，自唐至此，碑學廢弛久矣！……小楷書，亦有可觀；然皆館閣之體，僅足為干祿之資，尚未夢見六朝勝境也。……是代書學，真所謂江河日下，不足觀者矣。……書學之廢，未有甚於此時也！」[39]。清代，尤其自清高宗弘曆以後，館閣霸佔書壇，給書法藝術帶來了一大厄運，使「書道」墮入了千人一面的惡道。

物極必反，把「二王」書法推至極端，藝術美也會轉化為平板僵化、令人煩膩的醜物。魯迅曾說：「我本來不大喜歡下地獄，因

[39] 祝嘉：《書學史》，成都古籍書店複製本1984年版，第275-276頁。 祝先生此書和楊再春編著的《中國書法工具手冊》，對歷代書法家與書史均有概述與分述，可參。本書限於篇幅，故對此從略。

為不但滿眼只是刀山劍樹，苦痛也怕很難當。現在又有些怕上天堂了。四時皆春，一年到頭請你看桃花，你想夠多麼乏味？即使那桃花有車般大，也只能在初上去的時候，暫時吃驚，絕不會每天做一首『桃之夭夭』的」。單調重複是藝術的天敵和一種無形的禁錮。而禁錮的結果，也激起了一些具有強烈創造慾的文人的「反抗」。如明代的文徵明，少年時曾因書法不合考官胃口，在他參加生員考試時，被列為三等，以致不能參加更高一級的考試。於是發憤學書，苦臨前人書帖，「入殼」並致成功之後，方漸悟隨人腳踵的「奴書」之弊，轉求自家面目，經過刻苦努力，才得擺脫臺閣體書風的影響，卓然成家。再如清代揚州八怪之一的鄭板橋，也吃過書法不夠「標準」的虧，大半生追求仕途，四十四歲方取進士，且因書體與館閣體不夠吻合而外放知縣，不平的待遇終於激起他滿腔的牢騷和憤懣，遂在書體上更求怪異，自號「六分半書」，暗含著他對當時流行的世風和館閣體的諷刺。不過，還必須看到，儘管有文徵明、鄭板橋這類書家的「反叛」，但館閣體亦即模式化、宗古化的書風仍然為害書壇，曠日持久，其由漫長歷史積澱而成的正統價值觀念和陳舊的思維方式等等，至今在書壇上還有著消極的影響。

第五章

展現新姿

近現代的中國，經過無數先賢的探索和奮鬥，中國新文化運動風起雲湧，促進了中國文化的艱難轉型。我們從梁啟超呼喚「少年中國」、魯迅吶喊「救救孩子」、胡適宣導文學改良等時代話語中，領略了中國及其文化「前途似海，來日方長」（梁啟超語）的現代願景，同時也領略了這些先賢的「新三立」人生境界。他們在「立人（說新民、搞啟蒙、倡個性等）、立家（立國家、愛本家、覓家園等）、立像（新文學、造美術、喜書法等）」的「新三立」追求中業績顯赫，足可不朽，也給書法文化帶來了新的氣息、新的風貌。

第一節　反思者的心理時空

我們正處在一個革故鼎新的時代，這時代最大的一個特徵就是在深沉的歷史反思中尋求新路，伴隨著全方位的變革，走向未來。作為反思者的我們，站在歷史與未來的臨界點上，無疑要從創建、衛護現代文明的立場出發，向過去和未來擴展我們心馳神往的心理時空。

考察中國書法，向過去，要儘量像柯林伍德（Robin George Collingwood）所要求的那樣，設身處地地從心靈的律動上「復演」古代文人特有的文化心理，並從中有新的感悟。據此，我們的確可以發現中國書法藝術，及其連袂而行的繪畫等藝術，確像徐復觀先生所說的那樣是「反省的」藝術，但這只有在西方躁動失去控制而傾斜的藝壇面前能這麼說，只有在清醒地反思我們古老的藝術傳統之後能這麼說，只有在清醒地反思我們古老的藝術傳統之後能這麼說。值得強調的是，「反省的」藝術亦有自身的侷限或弱點，相對於「現實的」藝術、「理想的」藝術或「自由的」藝術，它具有更多的返顧古老的過去和自然的特點。在我們以上的論述中，既闡揚了中國書法藝術的諸多美點，也在文化傳統的系統中考察了它的侷限或弱點。這一切，可以說就是我們對中國書法初步反思的結果。

現在的問題不在於要不要反思歷史，而在於以怎樣的觀念作指導去看待歷史。愛因斯坦認為，從對象身上能發現什麼，取決於有什麼樣的理論；海涅（Heinrich Heine）也說過，思想走在行動之前，就像閃電走在雷鳴之前一樣。因而，觀念更新是我們反思歷

史、創造未來的關鍵。觀念更新也就是要獲得現代意識。在書法藝術的範疇內，至少涉及到這樣幾個方面：

首先是崇個性，唯有具有鮮明個性的書法作品才是真正的書法藝術；同其他許多品類的藝術一樣，書法藝術創作（不是一般書法應用）在本質的意義上是表現自我，是創作主體情思意象的外化。

其次是求變化，也就是要有強烈的創新意識，相應的也就要求書家必然具有求異的思維定勢，勇於探索，敢於出新，同時不怕失敗和物議，真切地體驗著時代的生活，傾聽著來自真實生活感受的聲息，從而獨到地融合時代與自我，推出新穎別緻的佳作。

其三是尊藝術，尊藝術不是「唯藝術」，因為後者常常失之於「畫地為牢」的偏執與狹隘，這裡所說的尊藝術不是因為它是先輩所創造或享有的「國粹」之譽，而主要是因為它是真正的藝術，並且相信它是屬於整個人類的，它的前途也在於逐漸走向世界，至於怎樣走向世界而不囿於民族的門戶，正是我們所要不斷探索的重大命題。

其四是多元化，這是目前最亟待確立的藝術觀念，儘管在書壇上已出現了宣導書法多樣化，並有一些人從事「現代書法」的嘗試，但實際上古典（正統）的書法觀念仍占主導地位，這也就是說，「愛因斯坦」的光環還未輝映到現代書法的中場位置，古典的「牛頓」（Isaac Newton）還未從正宗的顯位退而為普通的一員，充分多元化和豐富多彩、百花齊放的書壇盛景，還依然是理想的未來。顯然，沒有充分自由的藝術創造，書法藝術是難以真正繁榮並走向世界的。

當我們立足於我們的時代，並初步獲得了這樣一些（當然不止這些）有異於傳統觀念的新意識時，我們又會重新發現傳統，從而

獲得更大的創造衝動和信心。馬克思（Karl Marx）曾對海涅這樣
的觀點表示贊同，即每一個時代，在其獲得新的思潮時，也獲得了
新的眼光，這時，他就在舊的文學藝術中看到了許多新精神。馬克
思還補充說，絕不應該把這種新的解釋看作「歪曲」。以新的目光
回顧中國書法傳統，我們可能會驚奇地發現，上述的所謂「現代意
識」，彷彿在古代文人那裡也均有所體現。在肇自老莊而後形成的
中國藝術精神中，就包含著張揚個性、追求創新、注重形式創造和
藝術多元化的因素。不過，只有那些傑出的書家對此才有所神會和
體現。譬如張旭，法國學者熊秉明在《張旭與狂草》中，就充分
闡釋了張旭草書藝術體現出來的「現代的」藝術精神：「追求自
動和即興創作，喜愛殘缺與未完成，追求製作的速度，探討非理
性，還有其他一些與此有關的特徵，譬如形象的抽象性，取消科
學的透視學，重視點與線，等等」，他還指出：「張旭在探求非
理性的時候，在酣醉與迷狂之中把筆縱橫的時候，把由傳統和習俗
建立的模式也拋棄了。最後還可以說，浸透了老莊意識的他，否認
一切由外部所強加的價值標準」[1]。也就是說，在封建專制社會壓
抑性的文化氛圍中，張旭憑著酒神和生命的力量，還是讓個性頂
破了理性的硬殼，他的《古詩四帖》就鮮明地體現著他那聳峙豪
宕的性格，蘊含著深刻的思想，真摯的感情和崇高的精神，那淋漓
酣暢、瀟灑不拘的筆跡鎔鑄了他自我的個性，這個性充溢著恢闊而
高翔的自由精神。

[1] [法]熊秉明：《張旭與狂草》，羅芃譯，《中國書法》1987年第1期。

張旭《古詩四帖》局部

　　而且應該說，在追求自由創造的藝術之路上，「張旭」並不孤
獨，他之前已有「二王」，尤其是「小王」那童稚般的聲音「大人
宜改體」，尤難使人忘懷；他之後的蘇東坡、黃山谷、米元章、祝
允明、金農、鄧石如等人，也皆是銳意創新的著名書家；他所處的
唐代，亦有褚遂良、顏真卿、釋懷素、柳公權、李陽冰等一批具有
鮮明自我藝術個性的書家。

　　至於強調書法必須通變、創新的理論，在古代文人那裡也有不
少。如釋亞棲的「凡書通即變。……若執法不變，縱能入石三分，
亦被號為書奴，終非自立之體」[2]；董其昌的「書家未有學古而不
變者也」[3]；康有為的「凡書貴有新意妙意」[4]；劉熙載的「書貴入
神，而神有我神他神之別。入他神者，我化為古也。入我神者，古
化為我也」[5]……自然，相對於無數的來去匆匆、湮沒無聞的古代
文人墨客，這些有見地、有成就的書家或書論家顯得太少了，但畢
竟也綴聯形成了一種書史上的優良傳統。在這種重估傳統、發現傳
統、繼承傳統的特定意義上，美國學者潘諾夫斯基的提示是可以為
我們接受的：「人文主義者也是反對權威的，但是，他們卻尊重傳
統，把傳統看作是真實、客觀的，人們必須對它進行研究。可以用
愛拉斯謨的話來表示這種觀點：『沒有古老的創世人，新的星辰如

[2]　釋亞棲：《論書》，載《歷代書法論文選》，上海書畫出版社1979年
　　版，第297-298頁。
[3]　董其昌：《畫禪室隨筆》，載《歷代書法論文選》，上海書畫出版社
　　1979年版，第543頁。
[4]　康有為：《廣藝舟雙輯》，載《歷代書法論文選》，上海書畫出版社
　　1979年版，第788頁。
[5]　劉熙載：《藝概・書概》，載《歷代書法論文選》，上海書畫出版社
　　1979年版，第715頁。

鄧石如《篆書・孔子》

何能夠出現？』」[6]。

　　所以，作為反思者的我們，在當今思考與奮進併發的時代大潮中，不應忘記前人，尤其是那些堪稱書法巨匠、藝術忠臣的文人們，他們的書作、書論可以給我們許多有益的啟示，從而使我們邁出扎實而矯健的前進步伐，把書法藝術引向更美麗、更豐富的勝境，引向未來和世界。

　　那麼，書法的未來怎樣？我們當然期望對此有個明瞭的答案。但似乎很難有這樣的預約性的答案，不過，我們還是可以作一點「合理」的推測。

　　書法作為藝術而滿足人們日漸增長的精神需要，這是它在未來能夠存在和發展的首要條件，與它「出身」並較多地黏著於實用的歷史不同，書法的審美特性將愈益得到強化，相應的表現形式勢必更加自由和多樣化。隨著科學技術、物質文明的高度發展，實用性書寫的「使命」可以交付忠實的「機器人」去完成，而變化萬端、情波蕩漾的抒情性書法藝術卻仍必須由大寫的「人」來創造；自然，新的科學成果和物質文明當會為這種藝術的創造提供新的書寫工具與材料，從而不斷推出新的書作形式，抑或產生似書非書的派生藝術或邊緣藝術；同時，也不反對出於情感表現的需要，而在新的文化層次上來精製仿古的碑帖，抑或把未來可能出現的拼音漢字充分藝術化……。也許書法的未來隨機性很強，也太豐富，超過了我們現在的一切想像，但有兩點是可以斷定的，書法只有通過不斷地改變和豐富自身，才會有美好的未來；書法必須衝破民族

[6] [美] E・潘諾夫斯基（Erwin Panofsky）：《視覺藝術的含義・導言》（The meaning of visual art），遼寧人民出版社1987年版，第5頁。

傳統文化怪圈的纏繞，才能真正地走向世界，成為人類共用的精神財富。

第二節　驅逐「阿Q」之魂

對傳統文化進行深刻反思，在中國近現代有一位最具代表性的人物，就是魯迅。就傳統文化的惰性方面，他更是著力探察，並施以無情的鞭撻。「阿Q」，就是他「摸索」國民魂靈、尤其是國民劣根性所凝化的藝術結晶。「阿Q」精神或文化心理結構是中國傳統文化生態圈所塑造的文化心理結構的活標本；「阿Q」既是一位戴著氈帽、身為雇工的紹興人，又絕不僅此，從他身上也可以看到眾多的身著長衫官服、舞文弄墨的讀書人的影像。其二者內在相通的地方，就是民族共性文化塑造的心理意識，要使古老的書法藝術煥發新的生命，就要首先變革「文人」們的「阿Q」心態，驅逐缺乏反思與理智精神的「阿Q」之魂。

在現代書壇上，總的來說，書家與書法愛好者已不能與古代文人墨客相提並論。但在許多方面，尤其是文化心理的深層部分，還有很明顯的一致之處。而有些現象，如對書法的推崇之中隱含著「阿Q」式的自尊自大，對書藝傳統的恪守也彷彿就是「阿Q」處處要「合乎聖經賢傳」的變異性表現等等，就顯示著現代文人對書法藝術這塊古老的「黃土地」，還缺乏更徹底的開墾、更精細的耕耘。

「阿Q」的幽靈在現代書壇上遊蕩，大致說來有以下幾種表現。

其一，妄自尊大。古老的文明大國，以其對世界文化的封閉（基本事實或傾向如此）為方式，使酷愛自己民族的子民們，反

倒生成了一種「中央之國」的自大心理。什麼「外國的書法是從
中國學去的」，「我們是老師」，「書法的優勢在中國」，「書學
吾國第一」，包括我們前述的「神州獨秀」以及報載的「書壇青年
珍惜自己的國粹，冷靜地對待『創新』」等等說法，在一定意義上
說，固然合乎情理，都有事實作依據。然而就在這樣一些觀念的背
後，卻可能深潛著狹隘、虛妄的文化心理，就是缺乏或根本沒有
人類共同的文化意識，看不到世界文化愈來愈加速交流、互滲的
大勢，而只是一味地盲目自大。魯迅曾譏刺過梅蘭芳的「男人扮
女人」，那鋒芒所向並不是藝術本身，而是深潛的「第一」、「國
粹」的自大意識。書人對於中國書法的觀念，常常也潛隱著這種
傳統的封閉心態。人們記憶猶新的是，在所謂「文化大革命」時
期，這種封閉而又自大的心理意識擴張到了無以復加的地步，書
法（這究竟是鬥爭工具還是書法藝術？）也被濫用到了無以復加
的地步。因而可以說，文化封閉與妄自尊大，事實上對藝術尤其
是現代藝術有極大的損害。至今猶有對異族書法藝術長足的發展視
若不見者，「那像什麼東西？」就與「阿Q」曾對王胡所持的不屑
態度相彷彿。

　　其二，精神勝利。這是一種轉化心理感受的方法。中國文人
的「酸腐」就是這種特殊的方法製造出來的產物。如前所述，古代
文人的人格依附是極為嚴重的，但他們又最善於在精神幻想世界中
獵取補償與滿足：「依附」時可以把人格降得很低、很低，但「幻
想」時卻可以想得很高、很高。這種「文人性」積澱在末代代表人
物「孔乙己」身上，他那件脫不去的長衫就是其「幻想」的象徵，
斷了的腿則是「現實」的寫照。這種兩歧分裂而又奇異地整合在一

個性格世界中的現象，實際也就是「阿Q性」的一種變式。甚至可以說，在耽於虛幻的精神滿足這點上，「文人」往往更過於帶毯帽的「阿Q」[7]。這點頗帶有悲劇的意味。然而這種可悲的心態——在虛幻中得到滿足——卻與審美的心理狀態很接近。這也就是古代文人的書畫世界是那般美妙、和諧、靜謐的一種心理根據。這種「知足者常樂」的民族文化心理儘管帶有審美的特點[8]，卻與現代生活與藝術多元化的歷史要求，有著明顯的矛盾。

其三，恪守古法。這種現象是中國人尤其是相當多的文人最經常表現出來的意識傾向。古今文人在這點上聯繫得比較密切。魯迅曾認為不少頭腦僵化的「滿腹經綸」的文人，往往比愚昧的村民更為保守和頑固。書苑中亦不乏這種恪守古法、唯古是尊的文人。在現代書壇眾多的書展評選活動中，就經常表現出這樣的尚古傾向。而對書作，總是苛求這一筆不像《九成宮》，那一筆不及顏真卿，這幅字有「漢魏風骨」，那幅字有上古之韻。致使許多學書者只知照帖複製，「見一個菩薩磕一個頭」，剛到集字成幅、酷像顏柳歐趙的時候，就心花怒放、自炫自足了；而對諳於古法卻又能夠擺脫、別出新意的書作，不少已有相當造詣的書家也難以容忍，就彷彿以「聖經賢傳」為行為規範的「阿Q」，起初認為「革命」就是造反，造反就是與他為難那樣。

[7] 據說，著名的清代書法家傅山曾發明一種「名吃」——「清和元頭腦」。筆者雖未有幸吃到，但想見它的發明者借此來實現自我精神上的勝利——吃掉「清」（人）和「元」（人）的頭腦！這種「伯夷、叔齊」式的心理現象又何限於民族「自尊」感情的域限呢。

[8] 梁漱溟曾認為中國文化有「非藝術亦藝術」的特點，參見：梁漱溟：《東西文化及其哲學》，里仁書局1985年版，第182頁。

　　其四，程式化。這也是恪守古法、單向選擇的必然結果。古代文人作書漸漸形成的書寫程式，如用筆有八法，筆必是毛筆；用墨是正宗，其他不當用；書寫右至左，豎行最合度等等。這些程式並非沒有合理性的優點，藝術史的藝術範式（或程式）是存在的，常常是某種藝術樣式成熟的表現。但把它絕對定型化、單一化，成為書法創作活動的必須恪守的律條，就會由原來的經驗結晶轉化為創新之路上的障礙。比如使用毛筆作書本是優化選擇的結果，但當其成為不可移易的定則之後，反會限制書法創作的自由。其實僅就書寫工具而言，古代文人興之所至，也不光是用毛筆作書，用袖、指、頭、草代筆的事，也時有發生[9]。在現代用硬筆、毛刷、油畫筆、手指作書的，大都不被視為真正的書法藝術，這也就是程式化的觀念意識在作怪的表現。由於程式化的巨大限制，書法創作也難以出新，就如一位研究者所指出的那樣：「白紙黑字，老形老式，顏柳歐蘇，舊體詩詞，自我限制，自我禁錮。日復一日，年復一年，能不單調麼？」[10]。正所謂「世人盡學蘭亭面，欲換凡骨無金丹」，程式化必然導致書法驚人的雷同與重複，就彷彿阿Q頻頻使用的「精神勝利法」那樣，雖有效，但亦有限，很容易蛻化為桔亡生命的無形鎖鏈。

[9]　如清代嶺南宋汀，在湖北為官時曾用竹葉書寫琴台題壁詩，有時他還用草刷、毛巾寫，亦酣暢淋漓，雄健古拙。有一些敘述作品中，更是發揮文學想像，用各種順手的東西進行書寫。在金庸筆下的古人甚至可以用武器進行書寫，還有了「武功書法」一說。

[10]　陳方既：《書法藝術創新與書法觀念僵化瑣議》，《文藝研究》1985年第6期。

　　其五，無個性與庸俗化。「阿Q」作為一個封建文化環境中的活生生的人物，其顯著的特徵便是「無個性」，或謂沒有真正個性就是他的「個性」，無我就是他的「自我」。他的存在在文化進化的意義上，嚴格說來不是正數或貢獻，而是負數或障礙。在藝術的自由王國裡，最為人忌諱的，便是沒有任何特異之處的無個性的「藝術」，最受人崇拜的，恐怕莫過於卓越的藝術個性。書法藝術的傳統包袱較之其他的民族藝術樣式更重些，要建樹新的藝術個性的難度也更大些。正因此，有的人畏難而退，有的人卻輕而易舉地獲得了「家」的頭銜——靠庸俗的吹吹拍拍，靠粗淺的臨摹和「探索」，靠攀緣名人和擴展尺幅。如果說古代文人常有以集古字、以假亂真的模仿「見長」的作偽者（古代的著名書作多有偽作），那麼這種不求自己創作個性而專事模仿的人，在現代書壇也並未絕跡。諸如矯飾、模仿和草率等，便都是書法藝術個性形成過程中的障礙，都是書苑中經常出現的庸俗現象。如果「革命」真像阿Q想像的那樣庸俗化、簡單化，書法創作或創新也就形同兒戲了。

　　針對上述存在的種種現象，顯然強調學書者的主體建設至關重要，只有真正獲得現代意識，從文化修養和審美觀念都不再是「阿Q」式（「阿Q」既是「文盲」，也幾乎是「美盲」），才能儘快地促使傳統色彩極濃的書法，發生創造性的轉換，真正地走到現代生活中來，充分地發揮其多元的功能。中國近期引起世界影壇轟動的影片《老井》的導演吳天明，曾在《〈老井〉斷想》中說：「好一座山，山那邊還是山，要命的水，多少代了，打井，找水。山不轉，水也不轉，這就是老井……我們希望山轉水也轉，轉出個好世界來，轉出個中華民族的好日子來，轉出個舒舒展展的當代中國人

來！」[11]書法，也就正是中國的一口「老井」，曾經噴過甘泉，給不知多少文人墨客以精神的慰藉；然而也屢屢廢弛，並以有害健康的礦物質，侵蝕過我們民族的肌體。願它能被更新裝修，煥發新姿，為現代人（不僅僅是中國人）帶來更多、更美的精神享受。

第三節　古典美的現代新姿

　　著力從書法內容的更新上，和著力從藝術形式的更新上來對古典書法進行改造，是現代書法兩種較為明顯的傾向。前者如魯迅、郭沫若這樣的現代文人，毛澤東大抵也可歸入此類，他們主要是把新的思想感情注入古老的書藝形式之中即所謂「舊瓶裝新酒」。這類書家較多，代表著一條書法現代化的書路。後者如潘天壽、古干等人，主要是把新的書藝形式作為刻意追求的目標，對傳統的書法技巧有所師承，但更講求自我的獨創。潘氏的書作曾被譏為帶有「霸悍」之氣，不合傳統的平和超逸的書風，但潘氏卻執意要「一味霸悍」；古干說來還彷彿是書壇新人，竭力提倡「現代書法」，其書作最顯明的特點是以意象為骨幹，以畫法入書。如果不以國界為限，1987年4月在北京中國美術館展出的《啟功宇野雪村巨匠書法展》，就基本體現了上述這兩種書法創作的路向[12]。

[11] 吳天明：《〈老井〉斷想》，《電影畫刊（上半月刊）》2004年第6期。
[12] 改革開放以來，國際間的書法交流活動日益頻繁，除國際性的書展和書家互訪切磋技藝之外，還有大批的外國留學生來華攻讀書法，僅浙江美術學院就接受了來自奧地利、加拿大、美國、法國、西德、哥倫比亞、澳大利亞、荷蘭、瑞士、希臘、巴基斯坦、新加坡、比利時、日本等國的留學生，他們畢業後把書法帶向各自的國度，可以儘快地促使中國

　　不過同時也要注意到，這兩類書家儘管各自藝術構思的心理場的側重有所不同，但他們又有著共同的審美理想，就是總要揚棄傳統，推出具有古風新意或新風古意的新作，使人感到既有一種古老遙遠的藝術氣韻，又有一種當代藝術的嶄新風度。孟偉哉曾在《古干畫舞》一文中說過這樣的話：「它們有古味，更有新意，在古風中透視著當代氣息，能引起當代人的神往，滿足當代人的某種審美要求」[13]。這雖是評一人之畫，其實也可以視為對追求書法現代化的書藝的一種總的把握或界說。

　　現代書法在成長，但絕不只是沿著某一條創作的路線。現代書家的藝術選擇已愈來愈呈現出多元、多樣化的趨勢，這是很令人振奮的。劉再復曾說，在現代個性解放的時代，「天底下沒有一個人與另外一個人的精神需求是完全一致的，……人類的多方面精神需求，就要求社會給予他們多方面的精神滿足，而只有精神界的生態平衡，才可能實現這種滿足」[14]。他所宣導的「精神界的生態平衡」，現在愈來愈成為國人包括書人的自覺意識，這怎能不令人欣喜呢！現代書人對書藝的理解和要求，主要體現在抒情化和個性化的充分自由，力求「法以表意」而不是「筆筆有出處」，處處要「適我性情」而不是拘泥於成法。上述兩類書家所選擇的路向，僅是大體的概括，倘更具體些考察，就會看到許多具有新意的創造。

　　書法走向世界。參見：陳振濂：《外國留學生來華攻讀書法》，《青少年書法》1988年第2期。如今，伴隨中華民族的和平崛起，伴隨「孔子學院」的世界化，中國書法的國際化交流以及作為中國的一個文化「符號」，都更加「經常化」或「正常化」了。

[13] 古干：《現代書法構成·序》，北京體育學院出版社1987年版，第2頁。

[14] 劉再復：《文學的反思》，人民文學出版社1986年版，第141頁。

　　有的人大膽引進了工藝製作的一些技藝，追求書法載體的新的質感，藉以豐富書法意象世界；有的人在操作上「雙管」齊下，全身和諧運動，書作呈現了一種奇異的對應效果；有的人追求更加豐富的變化，章法布白隨機變換，尺幅之間書體多變，故意打破和諧而獲得強烈的躍動感；有的人自覺地以畫入書，突出水墨作用，試圖更勝於前人飄逸的神韻；也有一些書家保持對古代文人更多的欽慕，但不是欽慕他們的時代、生活和陳腐的觀念，而是欽慕他們對藝術的忠誠，法度的謹嚴，站在現代文明的立場上，抒發自己對民族文化的深沉而熱烈的戀情；與此相反，也有人更多地關注西方現代派造型藝術的審美理想、造型規律和表現手段，把更大的審美驚奇感注入書作之中，奇怪生焉的筆墨，幻化為迷人的朦朧之美，但作為「書法」藝術，似不應取消文字（將來也許會出現真正的拼音文字的書法藝術），即使書法中的文字元號淡化、變形得很厲害，但也必須「有」，倘沒有，則可能是其他藝術或其他藝術的變式，而非地道的書法藝術了。

　　如今，縱向的延伸，橫向的移植，多元雜交，自由結合，給書苑帶來了從未有過的新的生機。有人認為，中國書法藝術已經進入了一個新的發展時期，具體表現在以下十個方面：一是書法創作隊伍的群眾化；二是書法家的年輕化；三是藝術表現手法的拓展化；四是書法審美意識的多層次化；五是書學研究的科學化；六是書法展覽的多樣化；七是書法競賽的經常化；八是書法教育的普及化；九是書法刊物的多樣化；十是書法交流的國際化[15]。所有這些都表

[15] 田旭中：《中國書法藝術進入一個新的發展時期》，《書法報》1987年
　　12月30日，第1版。

明，中國書法藝術也和其他姊妹藝術一樣，在「新時期」也有了歷史性的轉變和長足的發展。

當然，要使古老的書藝為沸騰而多樣的現代生活增光添彩，還有許許多多的工作要做。首先當是認真地進行歷史的反思，對前人書藝「不識不知」的「史盲」，無異於盲牛瞎馬，即使有闖勁，也終不過是蒙昧的衝動，與建設現代文明無助。其次是現代意識的培養，而現代意識的來源既可以是現實生活的啟示，也可以是從異域和古人那裡「拿來」，這就要像魯迅那樣，雖有自己獨特的藝術趣味，卻又有巨大的包容意識，既愛珂勒惠支（Kaethe Kollwitz）、麥綏萊勒（Franz Masereel）的戰鬥的藝術，也不鄙棄蔣谷虹兒和比亞茲來（Aubrey Beardsley）的纖細的、甚至有些病態的作品。有的書評家苛評啟功、舒同等人的書法，以為無個性或無功力云云，究其實質，是自我審美情趣的單調化所致。忠實於自己的審美知覺與感受是對的，但作為書法評論，則需具有寬容精神。我們認為，只有充分的自由創造和相容並包的大度，才合乎當今的現代精神，任何貌似以「新」代「舊」的偏激，都與這種精神相衝突。

又次是勤於探索，勇於創新，不怕失敗，要獲得文藝繆斯的青睞，沒有足夠的殷勤、忠誠和勇氣、膽識，那是很難奏功的。複次，必須重視書法理論的探討，講觀念更新，講創新豐富，沒有理論的深入研討和富有成效的指導，是很難實現的。理論之樹只要與實踐之樹進行經常的嫁接，也會「常青」，也會結出獨具風味的碩果的。再次，還必須重視書法教育，更新教學的觀念，改進教學的方法等等。而這一切，仍主要依賴現代文人來做。李澤厚先生曾說：「中國知識份子，如同古代士大夫一樣，確乎起了引領時代步

伐的先鋒者的作用。由於沒有一個強大的資產階級，這一點在近現代中國便更為突出。中外古今在他們心靈上思想上的錯綜交織、融會衝突，是中國近現代史的深層邏輯，至今仍然如此。這些知識份子如何能從傳統中轉換出來，用創造性的歷史工作，把中國真正引向世界，是雖連綿六代卻至今尚未完成的課題。這仍是一條漫長的路」[16]。中國思想文化、政治經濟的變革如此，中國書法藝術的變革與發展也是如此，書壇文人任重道遠，因此絕不可掉以輕心。

[16] 李澤厚：《中國現代思想史論‧後記》，東方出版社1987年版，第344頁。

結束語

　　書法是一種藝術，但更是一種文化現象。它是中華民族文化之母的一個驕子；它的點線面構成，並不是單純的形式或筆劃再現，而是整個民族文化隱微曲折的表現。書法及其創作主體，無疑都要受到文化的制約或影響。因而研究書法及其衍生的書法文化，絕不能限於討論技藝和開列書家名錄，更重要的則是從文化心理的視角，來探討創作主體精神世界及其在文化哲學、藝術哲學上的意義。而這就直接涉及到書法研究者的文化觀念和研究方法的更新，可以說，這還是書法界迄今依然注意不夠的一個課題。從個人情感抒發的意義上說，「在古代中國，文人書畫藝術是一些孤獨者的藝術，⋯⋯他們不但創造了這種奇特的藝術，這種藝術也創造了他們奇特的個性和人生。」[1]

　　這裡做的，還只是這方面的初步努力。筆者試圖在大量歷史文獻和前人一些學術成果的基礎上，來較為系統地探討古代文人與書法及以此為仲介而與傳統文化的關係，來較為細緻地探討古代文人與書法文化的關聯性，以及借書藝抒發情感和陶冶性情的精神現

[1] 陳滯冬：《中國書畫與文人意識》，四川美術出版社2006年版，第264頁。

象。儘管這種初步的嘗試或涉獵借重了文化學和藝術心理學的一些觀念，但還難說是真正意義上的書法文化學研究或書法心理學研究，而只是這二者綜合的一個雛形。這本身似乎也就表明，書法研究的領域是多麼廣闊！對書法本質及其美學特徵的形而上思考，對書法現象的歷史反思與當代評論，對書法心理學、符號學、未來學的構建，對書法的宏觀分析尤其是文化性的系統分析，以及對書法比較學（包括與其他姊妹藝術的比較、國際間書法的比較等）、書法教育學、書法接受美學、書法文化學的探討等等，都是有待深入或加以開拓的研究命題。同時，這些單側面的研究，又為更高層次的綜合研究打下了基礎。

書法藝術有著美好的未來，書法理論也同樣有著美好的未來。書法理論存在的意義，似乎並不侷限於與創作對應的回饋關係之中，它還有著作為理論本身的獨立性和更多方面的價值。當然這首先有賴書法理論自身的豐富。譬如當意識到書法理論的讀者對象可以並不侷限於學書者和一般的書法家，還可以有著其他眾多的讀者時，也就會產生一種「前饋」效應：書法理論工作者就可以主動地適應這些隱在的讀者（如文化史工作者、大學生、美術愛好者、旅行家、外國漢學家或留學生等等）的需要，而撰寫出重心不同、形式各異的有關書法、書法文化的著作來，並由此逐漸形成理論工作者的「研究個性」。

即使筆者不能達到這樣的理論境界，但心卻嚮往不已；即使以上的初論還存在淺薄不足之處，但筆者依然為曾經付出的努力而感到欣慰，也由衷期待讀者的理解和批評指正，期待中國書法文化能夠健康發展，期待文人作家對書法文化作出更加突出的貢獻。

附
録

附錄1　主要參考書目

（包括本書正文及附錄論文參考的所有主要著作書目，
未包括論文，在此向所有相關作者致謝！）

一、譯著

[美]K·T·斯托曼：《情緒心理學》，張燕雲譯，遼寧人民出版社1986
　　年版。

[英]李斯托威爾：《近代美學史述評》，蔣孔陽譯，上海譯文出版社1980
　　年版。

[美]J·劉若愚：《中國的文學理論》，趙帆聲，王振鐸等譯，中州古籍出
　　版社1986年版。

[美]蘇珊·朗格：《藝術問題》，滕守堯，朱疆源譯，中國社會科學出版
　　社1983年版。

[英]特倫斯·霍克斯：《結構主義和符號學》，翟鐵鵬譯，上海譯文出版
　　社1987年版。

[日]伊藤虎丸：《魯迅與日本人》，李冬木譯，河北教育出版社2000年版。

[日]池上嘉彥：《符號學入門》，張曉雲譯，國際文化出版公司1985年
　　版，第97頁。

[美]S·阿瑞提：《創造的秘密》，錢崗南譯，遼寧人民出版社1987年版，
　　第359頁。

[美]雷・韋勒克，奧・沃倫：《文學理論》，劉象愚，邢培明，陳聖生等
　　譯，生活・讀書・新知三聯書店1984年版。

[蘇]阿・阿・古貝爾，符・符・巴符洛夫：《藝術大師論藝術：第1卷》，
　　劉惠民譯，文化藝術出版社1987年版，第152-153頁。

[美]蔣彝：《中國書法》，白謙慎，葛鴻楨，鄭達等譯，上海書畫出版社
　　1986年版。

[德]恩斯特・卡西爾：《人論》，甘陽譯，上海譯文出版社1985年版，第
　　176頁。

[奧]阿爾弗雷德・阿德勒：《自卑與超越》，黃光國譯，作家出版社1986
　　年版。

[德]W・沃林格：《抽象與移情》，王才勇譯，遼寧人民出版社1987年版。

[美]湯瑪斯・哈定，大衛・卡普蘭等著：《文化與進化》，韓建軍，商戈
　　令譯，浙江人民出版社1987年版。

[日]神田喜一郎編：《書道全集》，日本平凡社，1932年版。

[義]貝尼季托・克羅齊：《作為表現的科學和一般語言學的：美學的歷
　　史》，中國社會科學出版社1984年版。

[俄]康定斯基：《藝術的精神》，查立譯，中國社會科學出版社1987年版。

[蘇]伊・謝・科恩：《自我論》，佟景韓，範國恩，許宏治譯，生活・讀
　　書・新知三聯書店1986年版。

[保]基・瓦西列夫：《情愛論》，趙永穆等譯，三聯書店1984年版。

二、中文著作

梁漱溟：《東西文化及其哲學》，里仁書局1985年版。

王元化：《文心雕龍創作論》，上海古籍出版社1984年版。

劉再復：《文學的反思》，人民文學出版社1986年版。

上海書畫出版社編：《歷代書法論文選》，上海書畫出版社1979版。

上海書畫出版社編：《現代書法論文選》，上海書畫出版社1980年版。

古干：《現代書法構成》，北京體育學院出版社1987年版。

唐蘭：《古文字學導論》，齊魯書社1981年版。

錢鍾書：《管錐篇》，中華書局1979年版。

劉綱紀：《書法美學簡論》，湖北人民出版社1982第2版。

馬宗霍：《書林藻鑑・書林紀事》，文物出版社1984年版。

宗白華：《美學與意境》，人民出版社1987年版。

李學勤：《古文字學初階》，中華書局1985年版。

李澤厚：《美的歷程》，中國社會科學出版社1984年版。

李澤厚，劉綱紀：《中國美學史》，中國社會科學出版社1987年版。

李澤厚：《走我自己的路》，人民出版社1979年版。

徐復觀：《中國藝術精神》，春風文藝出版社1987年版。

劉綱紀、吳橒編：《美學述林》，武漢大學出版社1983年版。

趙鑫珊：《科學・藝術・哲學斷想》，生活・讀書・新知 三聯書店出版
　　1985年版。

楊再春：《中國書法工具手冊》，北京體育學院出版社1987年版。

朱光潛：《藝術雜談》，安徽人民出版社1981年版。

劉再復：《性格組合論》，上海文藝出版社1986年版。

王瑤：《中古文學史論集》，上海古籍出版社1982年版。

林語堂：《蘇東坡傳》，宋碧雲譯，遠景出版公司1970年版。

錢鍾書：《七綴集》，上海古籍出版社1985年版。

呂俊華：《藝術創作與變態心理》，生活・讀書・新知 三聯書店1987年版。

魯迅：《魯迅全集》，人民文學出版社1981年版。

（清）蔣寶齡、蔣茝生：《墨林今話》，明文書局1985年版。

伍蠡甫、林驤華：《現代西方文論選》，上海譯文出版社1983年版。

高玉祥：《個性心理學概論》，陝西人民教育出版社1985年版。

呂思勉：《隋唐五代史》，中華書局1959年版。

王國維：《王國維文學美學論著集》，北嶽文藝出版社1987年版。

余秋雨：《藝術創造工程》，上海文藝出版社1987年版。

劉運峰編：《魯迅全集補遺》，天津人民出版社2006年版。

北京大學哲學系美學教研室：《中國美學史資料選編》，中華書局1981
　　年版。

潘伯鷹：《中國書法簡論》，上海人民美術出版社1981年第2版。

劉麟生：《中國文學八論第一種：中國文學概論》，中國書店1985年版。

張祥平：《人的文化指令》，上海人民出版社1987年版。

高爾泰：《美是自由的象徵》，人民文學出版社1986年版。

林語堂：《蘇東坡傳》，宋碧雲譯，遠景出版公司1970年版。

葉秀山：《書法美學引論》，寶文堂書店出版1987年版。

馮武、夏文彥：《書法正傳‧圖繪寶鑑》，中國書店1983年版。

魏凌雲：《文化、科學與人生》，中華書局1986年版。

沙孟海：《沙孟海論書叢稿》，上海書畫出版社1987年版。

高楠：《藝術心理學》，遼寧人民出版社1988年版。

劉東：《西方的醜學：感性的多元取向》，四川人民出版社1986年版。

中國書店編：《歷代書法精論‧清代卷》，中國書店2007年版。

張安治：《中國畫與畫論》，上海人民美術出版社1986年版。

沈子丞：《歷代論畫名著彙編》，世界書局1984年版。

龍協濤：《藝苑趣談錄》，北京大學出版社1984年版。

張隆溪：《比較文學譯文集》，北京大學出版社1982年版。

文藝美學叢書編輯委員會：《蔡元培美學文選》，北京大學出版社1983年版。

侯鏡昶：《書學論集》，華東師範大學出版社1982年版。

中國社會科學院哲學所美學室編：《美學和系統方法》，凌繼堯譯，中國文聯出版公1985年版。

林興宅：《藝術魅力的探尋》，四川人民出版社1985年版。

鄭逸梅：《藝林散葉》，中華書局1982年版。

文藝美學叢書編輯委員會：《蔡元培美學文選》，北京大學出版社1983年版。

張彥遠：《法書要錄》，上海書畫出版社1986年版。

葛兆光：《禪宗與中國文化》，上海人民出版社1987年版。

劉柏青、張連第、王洪珠：《日本學者中國文學研究譯叢》，吉林教育出版社1986年版。

伍蠡甫：《伍蠡甫藝術美學文集》，復旦大學出版社1986年版。

胡適：《胡適論學近著》，商務印書館1935年版。

蕭功秦：《儒家文化的困境——中國近代士大夫與西方挑戰》，四川人民
　　出版社1986年版。

侯外廬：《中國古代思想學說史》，國際文化服務社1950年修正版。

祝嘉：《書學史》，成都古籍書店複製本1984年版。

陳書良編：《梁啟超文集》，北京燕山出版社2009年版。

余秋雨：《文化苦旅》，東方文化中心1997年版。

李一、劉宗超：《共和國書法大系・書史卷》，江西美術出版社2009年版。

王海龍：《視覺人類學》，上海文藝出版社2007年版。

陳建功主編：《中國現代文學館館藏珍品大系・書畫卷》（共四輯，文化
　　藝術出版社2006至2007年版。

林語堂：《中國人》，郝志東、沈益洪譯，浙江人民出版社1988年版。

上海書畫出版社編：《二十世紀書法研究叢書》（共七冊），上海書畫出
　　版社2000年版。

宗白華：《中國現代美學名家文叢・宗白華卷》，浙江大學出版社2009
　　年版。

豐子愷：《人間情味》，北京大學出版社2010年版。

劉燦銘：《中國現代書法史》，南京大學出版社2010年版。

楊義等：《中國新文學圖志》，人民文學出版社1996年版。

姚志敏主編：《中國新文學作品系列書影》（上、下冊），上海遠東出版
　　社2003年版。

張澤賢編：《民國書影過眼錄》，上海遠東出版社2004年版。

唐文一等：《20世紀中國文學圖典》，四川人民出版社2001年版。

孫郁：《魯迅書影錄》，東方出版社2004年版。

陳子善：《發現的愉悅——人蹤書影文叢》，湖北人民出版社2004年版。

唐文一等：《消失的風景——新文學版本錄》，山東畫報出版社2005年版。

陳振濂：《中國現代書法史》，人民美術出版社2009年版。

孫洵：《民國書法史》，江蘇教育出版社1998年版。

張紅春：《手札100通欣賞》，上海書畫出版社2010年版。

崔樹強：《筆走龍蛇——書法文化二十講》，北京大學出版社2009年版。

管繼平：《民國文人書法性情》，漢語大辭典出版社2006年版。

林語堂：《八十自敘》，寶文堂書店1991年版。

王冬齡主編：《中國「現代書法」論文選》，中國美術學院出版社2004年版。

孔海珠：《聚散之間——上海文壇舊事》，學林出版社2002年版。

余秋雨：《問學‧余秋雨‧與北大學生談中國文化》，陝西師範大學出版社2009年版。

安廷山主編：《泰山詩聯集墨》，山東友誼書社1989年版。

馮驥才：《文人畫辨》，中州古籍出版社2007年版。

吳泰昌：《藝文軼話》，安徽人民出版社。

倪文東編：《啟功談書法人生》，上海書畫出版社2009年版。

尹默：《書法論叢》，上海教育出版社1979年第2版。

騰沖縣旅遊局編：《歷代名人與騰沖》，雲南民族出版社2007年版。

都梁：《榮寶齋》，長江文藝出版社2008年版。

夏曉虹：《覺世與傳世——梁啟超的文學道路》，上海人民出版社1991年版。

許宏泉：《管領風騷三百年：近三百年學人翰墨‧初集》，黃山書社2009年版。

冀亞平、賈雙喜編：《梁啟超題跋墨跡書法集》，榮寶齋出版社1995年版。

陳方既、雷志雄：《書法美學思想史》，河南美術出版社1994年版。

丁文雋：《書法精論》，京城印書局1939年出版。

許俊雅編注：《梁啟超與林獻堂往來書札》，臺灣萬卷樓圖書公司2007年版。

金玉甫：《梁啟超與中國書法》，河南美術出版社2010年版。

王富仁：《中國文化的守夜人——魯迅》，人民文學出版社2002年版。

上海魯迅紀念館編：《魯迅詩稿》（手跡），上海人民美術出版社1991年版。

李繼凱：《全人視境中的觀照》，中國社會科學出版社2003年版。

王嶽川主編：《中外書法名家講演錄》（上），北京大學出版社2008年版。

易嚴：《毛澤東與魯迅》，河北人民出版社1998年版。

魯迅博物館等編：《魯迅回憶錄・專著》，北京出版社1999年版。

金開誠、王嶽川主編：《中國書法文化大觀》，北京大學出版社1995年版。

歐陽中石主編：《書法與中國文化》，人民出版社2000年版。

劉正成主編：《中國書法鑑賞大辭典》，大地出版社1989年版。

郭沫若：《郭沫若遺墨》，河北人民出版社1980年版。

龔繼民等：《郭沫若年譜》，天津人民出版社1992年版。

陳思和：《牛後文錄》，大象出版社2000年版。

劉熙載：《劉熙載集》，劉立人等點校，華東師範大學出版社1993年版。

王訓詔等編：《郭沫若研究資料》，中國社會科學出版社版1986年版。

高莽：《文人剪影》，武漢出版社2001年版。

茅盾：《我走過的道路》，人民文學出版社1981年版。

茅盾：《茅盾全集》第38卷，人民文學出版社1997年版。

唐金海、劉長鼎主編：《茅盾年譜》，山西高校聯合出版社1996年版。

閻正主編：《中國當代書法大觀》，文化藝術出版社1988年版。

斯舜威：《學者書法》，中國美術學院出版社2002年版。

沈從文：《沈從文全集》，太原北嶽文藝出版社2002年版。

吳振鋒：《書法發言》，太白文藝出版社2010年版。

李繼凱等：《20世紀中國文學的文化創造》，中國社會科學出版社2009年版。

王培元：《抗戰時期的延安魯藝》，廣西師範大學出版社1999年版。

張澤賢：《現代作家手跡經眼錄》，上海遠東出版社2007年版。

陳晉：《文人毛澤東》，上海人民出版社2005年版。

魯迅博物館等編：《魯迅回憶錄》，散篇下冊，北京出版社1999年版。

武德運編：《外國友人憶魯迅》，北京圖書館出版社1998年版。

錢理群等選編和注評：《二十世紀詩詞注評》，廣西師範大學出版社2005年版。

陳滯冬：《中國書畫與文人意識》，四川美術出版社2006年版。

劉再復：《人文十三步》，中信出版社2010年版。

沃興華：《中國書法》，上海古籍出版社1995年版。

王嶽川：《中國書法文化精神》，新星出版社2002年版。

董橋：《故事》，作家出版社2007年版。

胡風：《胡風全集》，湖北人民出版社1999年版。

儀平策：《美學與兩性文化》，春風文藝出版社1994年版。

張京媛主編：《當代女權主義文學批評》，北京大學出版社1992年版。

潘岳：《王羲之與王獻之》，上海書畫出版社1992年版。

劉小晴：《書法藝術的創作與欣賞》，上海人民出版社1991年版。

張京媛主編：《當代女性主義文學批評》，北京大學出版社1992年版。

附錄2　書法文化與中國現代作家

　　對於中國現代文學（西元1919-1949年）的研究，至今已取得了令人矚目的成就。不要說研究成果的豐富多彩，也不說具體研究的深入細緻，只從研究隊伍的壯大來說就讓人歎為觀止。據中國國內統計，時間跨度只有三十餘年的中國現代文學，卻彙聚了近萬人的研究隊伍。不過，也應該看到，這種壯觀的格局尚存有較大的隱憂，即趨於「飽和」的研究狀態。基於此，開拓和發現中國現代文學研究新的增長點，成為學界近年來的共識和趨勢。有學者將目光放在中國古代文學和文化上，於是探討它與中國現代文學的關係；也有人將中國近、現、當代文學打通，試圖在三者的聯繫中尋找新路；當然也不乏站在世界文學和文化的背景，從跨學科的角度來考察中國現代文學的價值意義，於是被人們目為身處困境的中國現代文學研究又煥發了新的生機。然而，即使在這樣的情勢下，也仍有一些領域並未引起學界的高度重視，如「書法文化」與「中國現代文學」的關係就是其一。本文擬從「書法文化」的角度探討中國現代作家，既展示作家對於書法、書學的貢獻，又反觀書法文化給予作家的深刻影響，並由此對文學創作和書法創作的一些深層問題進行反思，以便有助於新世紀中國文學和文化的進一步發展。

一、一個新視域

眾所周知，中國現代文學是在反對、批判中國傳統文學和文化的基礎上建立起來的，像打倒「孔家店」，用白話文代替文言文，只做白話新詩而不做舊體詩，有人甚至提出取消漢字，所有這些都成為那個時代啟蒙者的強烈心聲。於是，中國文學和文化開始步入了現代化轉型的軌道。不過，由於文化無意識的巨大影響，即使現代作家陷於文化心理的矛盾中，在理智上努力傾向激進，在情感和審美層面卻也難以拒絕傳統文學藝術的魅力。當時的人們恐怕都沒有意識到，啟蒙觀念和文學趣味可以突然大變，但書寫工具——毛筆卻並未隨之變易，它仍成為眾多作家的主要書寫工具，而以毛筆為載體的書法文化也一直與作家如影相隨。

因為中國現代作家自小就接受傳統書法教育的薰陶，不論他們是不是書法家，卻大都與書法文化有著天然的情緣。就如葉秀山所言：「書法藝術是文化的一種概括性的表現……我們的文化傳統教育我們從小要把『字』寫『好』，我們當然不是『書家』，但我們不可避免地是『書者』。」[1]如俞平伯深得其曾祖父俞樾之教誨，親沐其教澤，傳承其衣缽，對書法文化多有體會；茅盾幼年從酷愛書法的祖父那裡受到了很大的影響，童年即將臨帖練字作為日課；臺靜農的父親頗工書法，且喜收藏，更願教子，在耳濡目染和耳提面命中便養成了他喜愛書法、練寫書法的習性；梁實秋「幼時

[1] 葉秀山：《書法美學引論》，寶文堂書店1987年版，第224頁。

上學，提墨水匣，捧硯臺，描紅模子，寫九宮格，臨碑帖，寫白摺
子」，確實下過苦功，其父即使在他進入清華後也常鼓勵其盡情練
字，這使成名後的梁實秋仍感念不已，他說：「因此我一直把寫字
當作一種享受。我在清華八年所寫的家信，都是寫在特製的宣紙信
箋上……包世臣的《藝舟雙楫》，康有為的《廣藝舟雙楫》成了
我的手邊常備的參考書。」[2] 葉聖陶四五歲時即開始識字描紅，八
歲時開筆作文，即用小楷書寫，這些練習對其後的書法起到了關鍵
性影響。[3] 即使如沈從文那樣富於「野性」的童年，也還是在湘西
山野和軍旅生涯中接觸到中國書法文化的薰陶，並培養了他對書法
的興趣愛好，並使他受益終生。[4] 錢鍾書學識淵博，興趣廣泛，尤
其熱衷於多語種的外文原著，但他對中國書法的興趣終其一生，即
使在抗戰期間極其艱苦的條件下，也對「二王」、蘇、黃等古代文
人書帖時或閱讀揣摩，有時也練習一番。事實上，像中國現代文學
史上的魯、郭、茅、巴、老、曹這「六大家」，都曾在青少年時代
接受過書法教育，且多在書法上有相當的造詣。其他文學史上的名
家，如陳獨秀、李大釗、胡適、周作人、沈尹默、林語堂、郁達
夫、豐子愷、邵洵美、鄭振鐸、趙樹理、張恨水、艾青、聞一多、
無名氏等對書法也有濃厚的興趣，並有不俗的表現。而晚清民初即
享有盛譽的文學家和學者，像康有為、梁啟超、王國維、章太炎、
林紓、李叔同、蘇曼珠等在書法上也頗有成就。還有如趙叔雍、曹

[2]　梁實秋：《梁實秋散文》第一集，中國廣播電視出版社1989年版，第227-
228頁。

[3]　張香還：《葉聖陶和他的世界》，上海教育出版社1995年版，第4-7頁。

[4]　參見[美]金介甫（Jeffrey C. Kinkley）：《鳳凰之子‧沈從文傳》（*The Odyssey
of Shen Congwen*）第二章，符家欽譯，中國友誼出版公司2000年版。

聚仁和徐志摩等人，都曾師從晚清著名的書法家鄭孝胥。不僅如此，即使像冰心、趙清閣、凌叔華、馮沅君、林徽因這樣的女作家也一直未放下手中的毛筆，並以秀美、瀟灑、自然的書法見長。可以說，由於中國現代作家是中國古今文學和文化之變的橋樑式人物，自小又受過書法文化的薰染和教育，之後又沒有放棄毛筆書寫，故而，他們並沒有割斷與書法文化的血脈關聯，他們的書法及手跡也是一筆相當寶貴的文化遺產。可喜的是，近些年來，對此遺產已經有學者開始搜集整理。

　　然而，面對這筆文化遺產，長期以來學界卻少有關注，造成一個被忽視的學術視域，即使有所涉及也多是吉光片羽，多屬於知識介紹和個別作家評述，[5]並未形成宏觀、系統、深入的學理性探討，更沒有將之作為一種文學和文化現象加以研究，從而使中國現代這筆寶貴的文化遺產被厚厚的歷史塵埃淹沒了。那麼，何以會形成這一狀況呢？我認為，有以下幾個方面的主要原因：

　　第一，與中國現代文學、作家和學者的價值觀與思維定勢有關。既然現代新文學是在對傳統舊文學的批判、揚棄甚至否定，也

5　在這方面有代表性的著述有：賈兆明的《閒話作家書法》（《萬象》1944年1月第七期）；張宗武的《孫犁的書法與〈書衣文錄〉》（見孫犁《書衣文錄》，山東畫報出版社，1998年）；孫洵的《民國書法史》在評介「民國時期書法研究的發展」時說：「林語堂的研究，獨領一代風騷。」「他的論書觀念最為新穎。」（孫洵：《民國書法史》，江蘇教育出版社1998年版，第133頁）；古遠清的《臺靜農：傳承文化，功不可沒》（見2008年8月6日第32期《書法導報》）一文對臺靜農在書法實踐上的貢獻以及傳承中國傳統文化給予充分肯定；李繼凱的《郭沫若：中國現代書法文化的創造者》，（《陝西師範大學學報》2007年第3期）等。值得說明的是，對於康有為的《廣藝舟雙楫》有不少研究，並取得了巨大的成就，但可惜不是從「作家」角度展開的。

是在向西方現代性文學和文化學習的前提下產生的；那麼新與舊、中與西、先進與落後的優劣得失就不言自明了。而作為中國傳統書法當然也在被忽視和超越之列！因之，談到中國現代作家和現代文學，人們自然更關注其對外國文化的接受和白話文學本身的貢獻，卻忽視甚至有意避開它與本土傳統文化包括舊體文學、書法文化的密切關係。因為承認了書法文化之於現代作家的影響，就無疑於說他們缺乏現代性。關於這一點，即使到了20世紀九十年代，有人還這樣認為：「過於迷戀承襲，過於消磨時間，過於注重形式，過於講究細節，毛筆文化的這些特徵，正恰是中國傳統文人群體人格的映照，在總體上，它應該淡隱了。」[6]作為著名學者和作家的余秋雨在20世紀末尚有這樣的看法，即要為中國書法祭奠，而長期以來學界疏於思考和研究中國現代作家的書法情結，也就是情理之中的事了！

　　第二，與學科間的壁壘森嚴、學術研究缺乏整體感不無關係。近現代以來，中國學術思想和文化向西方學習，逐漸走向了嚴密、細化和實證，這是有意義的；但另一方面，消解中國傳統學術的整體性通感，越來越追求學科的分野甚至碎片化，這是不利於學術發展的。對於文學和書法也是如此，在中國古代這二者是相得益彰的；而到了近現代則分而治之，甚至可以分道揚鑣。作為書法家，他可以將別人的詩文作為書寫對象，而他自己不一定成為文學家；一個作家往往僅將書法視為書寫工具，對於書法的精進並無過高的熱情和要求，這就造成了書法與文學的分離。難怪書法界往往看不起現代作家的書法，有人據此提出「書法在民國就已經遭冷遇」的

[6] 余秋雨：《筆墨祭》，載《文化苦旅》，東方文化中心1997年版，第246頁。

看法。[7]書法界對於民國以來包括作家的書法評價不高,而文學界和學術界對作家書法的忽視也就不足為奇了。

第三,與長期以來對於「作家和書法文化關係」研究的匱乏直接相關。學術需要積累,也需要啟發和引導,更需要觀念、價值和方法的確立。當百年來整個中國現代作家一直缺乏「書法文化」視角的關注,學界對於它的忽略也就不可避免。也是在此意義上說,有了一個好的開端也就成功了一半,學術研究最可寶貴的是探索精神、獨立品格和創新意識。另外,由於中國現代作家的「書法文化」散佈於各種舊報刊、回憶錄、日記或傳記等資料中,迄今尚無專題資料彙編,只能通過各種管道搜集,還要辨其真偽,這無疑又為研究的快速發展設置了障礙,因為現在願意下大功夫做研究尤其是甘於發掘第一手資料的學者並不多見。

第四,與20世紀尤其是當代中國學者知識結構的欠缺也是密切相關的。在20世紀上半葉,由於時代較近的關係,許多學者雖精於書法,但難以對同代作家進行「書法文化」的審視;而在20世紀下半葉,雖然時代拉開了距離,可以進行超越時空的審美觀照,但學者對於書法的隔膜又成為一個天然的屏障。試想,當學者沒有「書法文化」的知識結構與審美自覺,中國現代作家的書法文化創造也就很難引起他的共鳴。生於「文革」時代的學人是如此,而扔掉鋼筆、手敲鍵盤的八〇和九〇後學者更是如此!

令人欣慰的是,如今中國現代作家與書法文化的歷史塵封已被打開,以往以西方價值為圭臬、視中國傳統文化為「保守」的觀念

[7] 李一、劉宗超:《共和國書法大系・書史卷》,江西美術出版社2009年版,第3頁。

也得以修正。近些年,有人開始探討《紅樓夢》對中國現代作家的
深刻影響,認為除了西方文學和文化,它也是中國新文學產生的一
個源頭。[8]也有人將中國現代舊體詩詞作為自己的研究對象,並探
討其中包含的現代性因素。[9]從此意義上說,探討「書法文化」與
中國現代作家的關係,也具有觀念和方法論的意義,它將開啟一個
久被忽視的新的學術視域。

二、現代作家的貢獻

　　由於有了先入之見,即中國現代作家的書法水準不高,更不
能與中國古代書法相提並論;因之,在書法界看低甚至無視中國現
代作家書法的情況就在所難免。如果站在純書法藝術尤其從技巧的
角度觀之,這樣的看法也許不無道理;然則,如果從歷史發展、現
代思想以及評斷標準的變化審視,或許會有新的認識和結論。我認
為,中國現代作家在「書法文化」尤其在「書學」上的貢獻不可低
估,理應給予足夠的重視和高度的評價。

　　熱愛中國書法藝術,注重書法收藏,在中國傳統文化的傳承
上,中國現代作家的努力可謂功不可沒。最有代表性的是由近代
進入現代的梁啟超,他將收藏碑刻拓本作為重要的書法活動,一
生共收藏歷代金石拓本1284件,其中各朝代的幾乎都有,書體和碑

[8] 詳參王兆勝:《〈紅樓夢〉與20世紀中國文學》,《中國社會科學》2002
　　年第3期。
[9] 陳友康:《20世紀中國舊體詩詞的合法性和現代性》,《中國社會科
　　學》2005年第6期。

刻的種類也相當齊全。魯迅的書法收藏也很有代表性,他的碑帖收藏甚富,年輕時還潛心臨摹碑刻,從而打下了扎實的書法功底。另外,郭沫若、鄭振鐸、阿英、林語堂、臧克家、冰心、老舍等人也都收藏了不少名家書法,如冰心收藏和保護了梁啟超的書法「世事滄桑心事定,胸中海嶽夢中飛」,於是使這一傑作得以流傳。還值得一提的是劉半農的書法收藏,他曾格外有心收藏「五四」前後的白話詩稿,後來彙編一冊並於1933年由北平星雲堂書店影印,書名為《初期白話詩稿》。內中收李大釗一首,沈尹默九首,沈兼士六首,周作人一首,胡適五首,陳衡哲一首,陳獨秀一首,魯迅二首。[10]所收雖不夠豐富,既無郭沫若、劉大白等人的,連劉半農自己的也沒有,可謂缺憾不小;但賴此卻保存了早期的部分白話詩稿。從書法文化保護的角度看,作家收藏自己或他人的書法,由此才會促成中國傳統書法與中國現代作家書法的延續和增值,並通過這種具有人類學意味的視覺作品「所誘發的聯想」和產生的「對位性的啟迪」,[11]為當代社會文明建設提供一種精神文化資源。當代著名作家陳建功在《中國現代文學館館藏珍品大系・總序》中說:「難得的是,不少作家——特別是老一輩作家,多是國學功底深厚、藝術修養全面的飽學之士,有的本身就是藏書家和書畫家,更多的人,則由於聲名顯赫,或得以廣交書畫界朋友,常得遺贈丹青;或自身喜愛書畫賞析,不惜重金持購。聚沙成塔,集腋成裘,於不知不覺間成了藝術珍品的持有者。另有作家之間的唱和、贈答、翰墨往來等,也在不經意間成了寄寓著文壇佳話的珍

[10] 劉半農《〈初期白話詩稿〉序》,《新文學史料》1979年第3期。
[11] 王海龍:《視覺人類學》,上海文藝出版社2007年版,第117頁。

品⋯⋯」[12]從此意義上說，不要小看中國現代作家的書法收藏，也許可以這樣說，正由於他們的努力，中國書法這條長河才不至於斷流。

中國現代作家的書法創作對於中國書法史來說，也具有增光加彩之功。我認為，中國現代作家的書法有鮮明的時代感和個性特點，具體表現有三：一是強烈的社會責任感和使命意識。在中國古代，書法往往具有個人性、閒適情調和隱逸意識，不論是王獻之、顏真卿等人的信札，還是王羲之的《蘭亭集序》，抑或是米南宮的《淡墨詩帖》和劉墉的「寶鼎長和霄露滿，瓊枝早結蕊珠新」等都是如此。而中國現代作家的書法則大為不同，它們身肩重任，將國家民族的生死存亡放在心頭，如李大釗的「鐵肩擔道義，妙手著文章」，魯迅的「我以我血薦軒轅」和「橫眉冷對千夫指，俯首甘為孺子牛」，郭沫若的「公生明偏生暗，智樂水仁樂山」都是如此。二是視野比較開闊，世界眼光、宇宙意識、個性思想、自由精神都比較突出，如林語堂的「兩腳踏東西文化，一心評宇宙文章」，其胸襟和眼界就不是古人書法所能達到的；郁達夫的「曾因酒醉鞭名馬，生怕情多累美人」，可謂自由放任、衝破了中國傳統書法的正統，思想的解放和個性的鮮明簡直無與倫比。接到魯迅饋贈的自作詩書法，郁達夫也給魯迅回贈了一幅書法「醉眼朦朧上酒樓，彷徨吶喊兩悠悠。群盲竭盡蚍蜉力，不廢江河萬古流！」其詩、書之瀟灑自由令人驚歎。三是章法、結構與筆法的自由表達。中國古代書

[12] 詳參陳建功主編：《中國現代文學館館藏珍品大系・書畫卷》（四輯，文化藝術出版社，2006年至2007年），其中，數百幅書畫精品皆為作家收藏並捐贈（或家人饋贈）。

法雖然豐富多樣，但卻有一定的規矩和定式。而中國現代書法則要隨意和自由得多，像陳獨秀、胡適和沈尹默等都用書法寫新詩，章法比傳統更自由；郁達夫的書法我行我素，一如不修邊幅、東倒西歪的醉漢；魯迅等現代作家的書法竟加上了現代的標點符號，有的在漢字書法中加入了日文、英文等毛筆字跡，居然也化合而成別緻的「新帖」，有的還將行距自右向左、字距自上而下，改為行距自上而下、字距自左向右，也是一種形式創新，這在作家用毛筆寫成的文稿中表現尤其突出。當然，就個體書法而言，中國現代作家也不乏創新，如在郭沫若眼中，魯迅是一位「融冶篆隸於一爐、聽任心腕之交應」的書法家；又如五四詩人、《新青年》編委沈尹默，是中國現代公認的書法大家；再如聶紺弩曾這樣讚賞現代著名學者、詩人、書法家謝无量：「平生字與詩，增光此世紀。字尤口皆碑，瀟灑絕塵鄙。」[13]林語堂曾將中國書法歸結為「一筆線條」，並說：「在研習和欣賞這種線條的魅力和構造的優美之時，中國人就獲得了一種完全的自由。」[14]倘從書法文化或「大文學」的視野來觀照中國現代作家，即可發現仍有較多的作家將書法書寫與文學書寫結合了起來，其中部分作家在書學上亦頗有造詣，從而與書法文化建立了密切而又複雜的關係，並對社會文明、當代作家及書法藝術仍具有持久的影響。由此也表明，現代作家不僅代表著「新文化的方向」，而且也代表著「弘揚優秀傳統文化的方向」。從宏觀角度看，現代作家「增光此世紀」的書法業績也成為「中國創造」

[13] 寓真：《聶紺弩詩輓謝无量》，《山西文學》2005年第4期。
[14] 林語堂：《中國人》，郝志東、沈益洪譯，浙江人民出版社1988年版，第286頁。

的藝術文化可持續發展的一股重要力量與一種活力資源；微觀細
察，也可領略現代作家與書法文化的深切融合，體現著文學介入書
法、書法傳播文學的文化特徵以及多種文化功能。總之，中國現代
作家的書法絕不是可有可無的，無論在思想內容、藝術形式還是審
美格調方面，它都無愧於其時代，也為整個中國書法史做出了自己
的貢獻。

　　在書法理論即「書學」上，中國現代作家也有不俗的表現。
近現代以來，有不少作家、學者談及書法，都有相當的理念突破和
創新，其中，康有為的《廣藝舟雙楫》、梁啟超的《書法指導》、
沈尹默的「執筆五字法」最有代表性。除此之外，郭沫若的古文字
及書法研究，林語堂的書法文化評述，于右任的草書研究，宗白華
的書法美學，臺靜農的書藝細說，以及李叔同、沈從文、錢鍾書、
駱賓基、趙清閣等的相關言論，大都是可圈可點的書論成果。他們
關於書法的美學、價值、技巧、文獻、鑑賞、評論和傳播等方面
的論述，理應得到重視和必要的整理研究。[15]概言之，中國現代作
家的書學理念有三個方面的重要意義：一是革命和創新意識。早在
康有為時，他就力倡碑學，以克服數千年帖學一統的局面，他認為
碑刻有「十美」，這主要表現在魄力雄強、氣象渾穆、筆法跳越、
點畫峻厚、意志奇逸、精神飛動、天趣酣足、骨氣洞達、結構天
成、血肉豐美等方面（他在書法實踐上也努力為之）。他在書學上

[15] 如在《二十世紀書法研究叢書》七冊（上海書畫出版社，2000年）之一
的《文化篇》中就收有梁啟超的《論書法》、魯迅的《論毛筆之類》、
林語堂的《中國書法》、梁實秋的《書法》、臺靜農的《我與書藝》、
沈從文的《談寫字》等多篇談論書法文化的文章。

尚「變」，認為：「蓋天下世變既成，人心趨變，以變為主，則變者必勝，不變者必敗。而書亦其一端也。」[16]與此相關的是，魯迅也酷愛碑學，曾在民初時「寓在這屋裡鈔古碑」。[17]這反映了他與康有為的一脈相承。另外，魯迅還主張毛筆、鋼筆可以通用，不必固守不變，他自己就是二者兼用的，在私塾和家中用毛筆，而在學校裡用鋼筆，他的理由是：「假如我們能夠悠悠然，洋洋焉，拂硯伸紙，磨墨揮毫的話，那麼，羊毫和松煙當然也很不壞。不過事情要做得快，字要寫得多，可就不成功了，這就是說，它敵不過鋼筆和墨水。」[18]這種大膽宣導改革用筆工具的認識，也是富有革命意義的。二是以美和宗教的方式看待書法藝術。20世紀初，蔡元培曾提出「以美育代宗教」的看法，而有不少中國現代作家也受到這一思想的影響，即從美和宗教的角度來看待書法。像宗白華、林語堂、豐子愷、朱光潛等人最有代表性，他們承前繼後，其探討亦漸趨深入。如林語堂指出：「中國書法在世界藝術史上的地位實在是十分獨特的。毛筆使用起來比鋼筆更為精妙，更為敏感。由於毛筆的使用，書法便獲得了與繪畫平起平坐的真正的藝術地位……書法標準與繪畫標準一樣嚴格，書法家高深的藝術造詣遠非凡夫俗子所能企及，如同其他領域的情形一樣。」「也許只有在書法上，我們才能夠看到中國人藝術心靈的極致。」「書法提供給了中國人民以基本的美學，中國人民就是通過書法才學會線條和形體的基本概

[16] 康有為：《廣藝舟雙楫》卷三四。
[17] 魯迅：《吶喊·自序》，載《魯迅全集》第1卷，人民文學出版社1981年版，第418頁。
[18] 魯迅：《論毛筆之類》，載《魯迅全集》第6卷，人民文學出版社1981年版，第393頁。

念的。因此，如果不懂得中國書法及其藝術靈感，就無法談論中國
的藝術。」林語堂甚至認為，詩歌藝術在中國已經代替了宗教的作
用。[19]宗白華也認為，中國人寫字，能成為藝術品，「中國字若寫
得好，用筆得法，就成功一個有生命有空間立體味的藝術品」，就
會化為一脈生命之流、一回舞蹈、一曲音樂。[20]這種書法美學思想
在他後來的《中國書法裡的美學思想》中表現得更為清晰明白。三
是中西比較的方法。因為時代不同了，作家的眼界也更開闊了，所
以他們談論中國書法就能夠站在中西的比較中互相參照，如林語堂
認為，西方藝術總是到女人體裡尋求最理想、完美的韻律，把女性
當作靈感的來源，而中國人對韻律的崇拜卻是從書法藝術中發展起
來的，書法代表的韻律是最為抽象的原則，書法是抽象藝術，可把
中國書法當作一種抽象畫來解釋其特性，它是抽象的構圖和自然的
律動。[21]運用中西比較的方法，就避免了中國傳統拘囿一地，甚至
妄自尊大的自我中心主義。四是辯證的眼光與思維方式。由於時代
的關係，也由於眼光的限制，中國古代書法家很難有世界視野和辯
證的思維，而中國現代作家多周遊世界，對於中西文化能夠借鑑融
通，所以他們的書學思想也就容易獲得解放。如林語堂一面高度讚
揚中國的書法藝術，但另一面他又說：中國傳統的書寫方式「對中

[19] 林語堂：《中國人》，浙江人民出版社1988年版，第257、258、285、
240頁。
[20] 宗白華：《中西畫法所表現的空間意識》，載《中國現代美學名家文
叢·宗白華卷》，浙江大學出版社2009年版，第256頁。
[21] 林語堂於1936年發表的這個觀點對近20年來中國的「現代派」書法也產
生了重要影響。參見劉燦銘的《中國現代書法史》（南京大學出版社
2010年版，第200頁）。

國來說是一把雙刃劍⋯⋯這種追求漂亮書法的練習消耗了難以估量的時間。它也限制了文化在民眾中普及。讀寫能力成為知識階層的特權。」[22]豐子愷也說過：「宇宙是一大藝術。人何以只知鑑賞書畫的小藝術，而不知鑑賞宇宙的大藝術呢？人何以不拿看書畫的眼光來看宇宙呢？如果拿看書畫的眼光來看宇宙，必可發現更大的三昧境。」[23]當然，中國現代作家的書學貢獻遠不止於此，由於篇幅所限，在此就不一一贅述了。

　　由於中國現代作家處於古今中外文化的轉折期，他們多承續了中國古代文人精通書法的傳統，所以不論在書法實踐還是書法理論上都有自己的堅守、探索和思考，著名作家是如此，一般作家也不例外，而且這些內容散落於作家的文學創作、理論研究、日常生活之中，需要進一步的發掘、整理和研究。如果站在文學的角度探討，中國現代作家的書法貢獻往往不為人重；但從「書法文化」的角度觀之，中國現代作家往往處處閃爍著耀眼的光芒，這與整個中國書法藝術的發展是一脈相承的。

三、對文學的滋養

　　除了中國現代作家對於「書法」的貢獻，反過來，中國現代作家和文學又受到「書法」的哪些滋養呢？換言之，因為書法的影響和滲透，中國現代文學有何獨特的風貌，尤其有哪些不為人重的內

[22] 林語堂：《中國人的生活智慧》，陝西師範大學出版社2005年版，第52-53頁。

[23] 豐子愷：《人間情味》，北京大學出版社2010年版，第3-4頁。

容呢？理解了這一點，我們就容易理解中國現代作家和文學並非孤立的存在，而是具有豐富內蘊、多元性的一個存在。

　　書法裝幀藝術改變了中國現代文學書刊的樣式，從而成為藝術美和作家心靈的重要載體。由於現代印刷業的發達和便捷，中國現代文學的書刊裝幀豐富多彩，美不勝收！其中，「書法」的參與不可忽略，可以說它改變了書刊的形式。以中國現代文學著作的封面裝幀為例，有許多書名都是用毛筆題寫成，如徐枕亞的《玉梨魂》、魯迅的《吶喊》、胡適的《嘗試集》、陳衡哲的《小雨點》、聞一多的《紅燭》、徐志摩的《翡冷翠的一夜》、茅盾的《子夜》、林語堂的《大荒集》、葉聖陶的《西川集》、老舍的《駱駝祥子》、王魯彥的《柚子》、朱自清的《蹤跡》、陳西瀅的《西瀅閒話》、梁實秋的《雅舍小品》、丁西林的《一隻馬蜂》、蔣光慈的《紀念碑》、凌叔華的《花之寺》、白朗的《我們十四個》、張愛玲的《傳奇》、蘇青的《浣錦集》、施蟄存的《上元燈》、章克標的《蜃樓》、盧焚的《江湖集》、錢鍾書的《人・獸・鬼》、靳以的《殘陽》、臧克家的《罪惡的手》及卞之琳的《三秋草》等，都是如此。[24]這對於彰顯作品的意涵和審美取向作用很大。在文學期刊中用書法進行裝飾者更不在少數，可以說比比

[24] 可以參見楊義等《中國新文學圖志》（人民文學出版社1996年版）；姚志敏主編《中國新文學作品系列書影》（上、下冊，上海遠東出版社2003年版）；張澤賢編《民國書影過眼錄》（上海遠東出版社2004年版）、《民國書影過眼錄續集》（上海遠東出版社2006年版）等系列書籍；唐文一等《20世紀中國文學圖典》（四川人民出版社2001年版）、孫郁《魯迅書影錄》（東方出版社2004年版）、陳子善《發現的愉悅——人蹤書影文叢》（湖北人民出版社2004年版）、唐文一等《消失的風景——新文學版本錄》（山東畫報出版社2005年版）等。

皆是。其中，林語堂創辦的《論語》雜誌用的即是鄭孝胥的字體，在《人間世》雜誌創刊號上，翻開刊物首先映入眼簾的即是周作人的「五十自壽詩」書法，以及蔡元培、林語堂等人的「和詩」書法，從而產生了極為強烈的視角衝擊效果。另外，《大公報・文藝副刊》、《晨報副鎸》、《小說畫報》、《小說月報》、《創造季刊》、《語絲》、《莽原》、《淺草》、《宇宙風》、《太白》、《七月》、《希望》、《詩創造》等，都曾用書法題名來寄託某種文化寓意，或求鋒芒，或求穩重，或求創造，或表自謙，或寄希望，因為書法比印刷體或美術字更能表達某種編輯意向，更加別緻美觀和富於意趣變化。尤其值得注意的是，有的是由作家自題，這就很能契合作家本人的心緒，也容易與作品的風格和美學意蘊合拍，如魯迅早年曾示賀《天覺報》，畫一松，配篆隸體「如松之盛」四字，他熱愛繪畫熱愛美術且時或在畫面及照片上題字，似乎樂此不疲。又如魯迅的《吶喊》由北京北新書局出版時，「封面由魯迅自行設計繪製，自寫黑長方框中的『吶喊《魯迅》』隸體字樣，顯得大方而雄渾，較好地契合著蒼勁悲涼、富有風骨的審美格調」。[25]《野草》也是魯迅自題的書名，書法採用的是隸、篆結合，又有新的創造，在迴旋圓轉、交織纏繞的線條中，體現了魯迅複雜、微妙、堅韌、神秘的內心圖景。對於文學書刊來說，「書名」、「刊名」、「刊頭」等猶如一個人的名片，它具有相當重要的作用，用書法這種形式裝幀好了，一定具有畫龍點睛的作用，從而構成「大文學」的一部分。

[25] 楊義、中井政喜、張中良：《中國新文學圖志》上，人民文學出版社1996年版，第119頁。

作家的手稿改變了現代文學的存在方式，從而使其成為集文
學與書法於一身的複合體。這也就是說，眾多現代作家用心用力
所留下的手跡文稿，在筆者看來大都是具有複合特徵的「第三種
文本」，即作家手跡文稿是文學與書法的合成合金。從文學與書法
結合的角度看，這當是獨特、獨立的一種文化形態，也是現代作家
對中國現代文化的傑出奉獻。從眾多現代作家存世的手跡可以直觀
文學與書法的相通，並由此可以認定：作家書法的總體優勢或最大
優勢及特色其實就在於手稿書法，書札藝術，而非一般書法家所精
通的中堂、對聯、條幅、斗方、橫幅等特別講究的書法藝術形式，
因為專業書法家更諳熟於此，具體操作也較作家更加規範化和精緻
化。從傳播與接受角度看，讀者通常關注鉛字印刷的文學文本，書
家通常看到的是線條墨色構成的書法文本，自然各有侷限。但從宏
觀角度看，作家主體和書法文本亦為歷史文化的「中間物」，文學
文本與書法文本化成「第三種文本」，並成為「中國創造」的藝術
文化可持續發展的一股重要力量與一種活力資源；微觀細察，亦可
領略現代作家與書法文化的融合，體現著文學介入書法、書法傳播
文學的文化特徵以及多種文化功能。還應該說，由於歷史久遠和戰
爭頻繁，中國古代文學原作很難得以保存，就目前的作家手稿來
看，所剩無幾，一旦有存，便價值連城。王羲之的《蘭亭集序》如
今真跡已無，只能靠摹本留存；即使是離我們不遠的曹雪芹的《紅
樓夢》也無真跡手稿，只有靠手抄本進行研究。而中國現代文學的
眾多手稿則不同，許多都是以毛筆書法的形式創作而成，是一種真
正意義上的書法文學或文學書法，因為其中有作家增刪修改的痕
跡，也有作家書寫的書體，還有作家的章法結構，因而成為一種有

生命體溫的活化石，其價值意義也就顯得彌足珍貴。即使是現代作家隨手隨意書就的篇幅較小的手札，亦如文學中的「小品」，也往往在法無定法、心手兩忘的舞文弄墨之中，書文交融而又臻至化境，從而於字裡行間蘊含著如詩的情懷，如詩的意境，因為「手札書法是書法史詩中極為曼妙的篇章」[26]，存留著作家最真切的生命氣息。有人曾這樣認為：「文學本身的美感和書法筆墨的美感結合在一起，相得益彰，千百年來共同為中國人生存的心靈空間，應構出一種濃濃的詩意和獨特的美感。」[27]如果說，在中國古代這種文學與書法的結合，至今流傳不多，尤其是小說和散文存世更少；那麼，中國現代文學手稿包括小說和散文則相當豐富，可謂汗牛充棟、比比皆是。就目前情況看，不僅在中國現代文學館珍藏著大量的現代作家手稿，[28]而且僅從《現代作家手跡經眼錄》、《民國文人書法性情》、《滄海往事：中國現代著名作家書信集錦》、《舊墨二記・世紀學人的墨跡與往事》等正式出版物所附的圖版中，也可管中窺豹，看到現代作家手稿的豐富多彩和意趣盎然。如僅魯迅倖存的文稿就被文物出版社編為60卷出版，規模不可謂不宏大。[29]

[26] 張紅春：《手札100通欣賞》，上海書畫出版社2010年版，第168頁。

[27] 崔樹強：《筆走龍蛇——書法文化二十講》，北京大學出版社2009年版，第158頁。

[28] 據中國現代文學館官網介紹，現有各類館藏文物文獻資料五十多萬件，作家手稿珍藏庫現藏有作家珍貴手稿、書信、字畫等文物近4萬件。又據2009年10月21日《中華讀書報》「資訊」版報導，該館館藏已有60多萬件。筆者以為，這還只不過是世間相關實物包括書畫中的很小部分。

[29] 目前能夠看到多種版本的魯迅手稿方面的書，從上世紀70年代末開始，文物出版社陸續推出了《魯迅手稿全集》（全60冊），堪稱翹楚。但出版界對其他著名作家或文化名人手稿的忽視則應該儘快加以補救，學術界和國家有關部門也應在這方面給予高度重視。起碼也要像保護民間非

不過，筆者建議，隨著社會發展和現代老作家的辭世，搶救手稿等文物的意識應該加強，以便更多、更好地保存這些以「書法」形式寫成的文學作品。[30]

　　書法文化對於中國現代文學的滲透，直接影響了文學的內涵、形式、境界和品質。詩人陸游在《示子遹》中曾說：「我初學詩日，但欲工藻繪；中年始少悟，漸若窺宏大。……汝果欲學詩，功夫在詩外。」胡適也表示過，讀書要博大，多一份知識也就多一個參照系。由此可見，打通學問人生的重要性！我們雖不能說，精通書法一定能創造出優秀的文學作品；但可以說，「書法文化」有助於作家的修養和文學創作的豐富與提升，這也是古人所言的「腹有詩書氣自華」的道理。清代劉熙載在《藝概》中指出：「書者，如也；如其學，如其才，如其志，總之曰如其人而已。」這與「文學是人學」、「個性即風格」、「文如其人」等經典文論的思維方式無疑是相通的。這種著眼於創作主體的文藝觀在現代作家的文學與書法的創作實踐中也得到了很好的繼承，相關的文論與書論話語也足可以集為專書的。而從創作主體書法素養與文學表達的貫通角度看，書法自具面目的作家在文學文本中也往往會有相應對、相映襯的特點。如有人這樣認為：「魯迅校勘碑文的方法，是先用

物質文化遺產那樣去保護文人作家身後留下的手稿以及他們費心收藏的書畫作品。

[30] 臺灣著名學者、出版家蔡登山先生對現代文人的命運特別是情感歷程進行了大量的考察，撰寫了很多文章，也出版過不少專書，大陸也有一些學者關注這方面的史料搜集和研究，受此啟發，似乎應該進一步細化研究某些方面，比如，可以對現代文人的情書手札、日記手稿等進行文學與書法文化相結合的專題研究和系列研究，多多搜集資料，多多開掘分析，圖文兼備，肯定會有新的發現和收穫。

尺量定了碑文的高廣，共幾行，每行幾字，隨後按字抄錄下去，到了行末，便畫上一條橫線，至於殘缺的字，昔存今殘，昔殘而今微的形影的，也都一一分別注明。（從前吳山夫的《金石存》，魏稼孫的《續語堂碑錄》，大抵也用此法。）這樣的校碑工作，不僅養成他的細密校勘修養，而且有積極的一面。」[31]而這細密校勘的修養和積極的一面，在魯迅的文學創作中也有影響。如魯迅的小說結構和章法嚴謹，都讓我們想到他校勘碑文的細密，他一絲不苟和嚴整劃一的書法風格。最典型的是《狂人日記》，它的構思可謂細針密線，其中有校勘碑文的功夫。還有魯迅的擅用細節描寫，都可作如是觀。魯迅曾說過這樣一段話：「我翻開歷史一查，這歷史沒有年代，歪歪斜斜的每頁上都寫著『仁義道德』幾個字。我橫豎睡不著，仔細看了半夜，才從字縫裡看出字來，滿本都寫著兩個字是『吃人』！」[32]這樣的筆法和思維方式很有點校勘碑文的細密，且有入木三分的功力。也令人想起魯迅書法的特點，那就是有人稱賞的，魯迅書法「筆力沉穩，自然古雅，結體內斂而不張揚，線條含蓄而有風致，即便是略長篇的書稿尺牘，也照樣是首尾一致，形神不散。深厚的學養於不經意間，已洋溢在字裡行間了。所以，賞讀魯迅書法，在你不知不覺的時候，書卷氣已經撲面而來。就好比鹽溶於水，雖有味而無形」。[33]茅盾從清人陸潤庠的楷書入手，進而上溯晉唐，尤其受柳公權、歐陽詢、褚遂良以及《董美人墓

[31] 曹聚仁：《魯迅評傳》，東方出版中心1999年版，第46頁。
[32] 魯迅：《狂人日記》，載《魯迅全集》第1卷，人民文學出版社1991年版，第425頁。
[33] 管繼平：《民國文人書法性情》，漢語大辭典出版社2006年版，第74頁。

誌》碑的影響很大，心追手摹，轉益多師，逐漸形成個人書風。其
內緊外鬆、節制含蓄、中規中矩的書風讓我們想到他的長篇小說
《子夜》，亦是理性和嚴謹的典範。難怪有人說，從手稿上「不難
看出茅盾當年創作《子夜》時的態度是何等嚴謹認真，無絲毫隨意
性，真是深思熟慮、胸有成竹後，方從容落筆，一氣呵成」。[34]從
手稿文本中還可以窺見作家的文風和人格特徵。如周作人、汪曾祺
的字秀澹閒雅，一如其文，更似其人。而作家們多喜行草，利弊
互見；擅長寫楷書者則少見。相比較，惟有周正嚴謹如老舍、俞平
伯、葉紹鈞、王統照諸人最擅寫楷書。早在上世紀40年代就有文學
編輯發現了這種字跡與心跡、書風與人格的契合：如「俞氏的詩
集《憶》，是他自己繕寫了影印的，有平原之剛，而複兼具鍾繇
之麗，精美絕倫。與俞氏同以散文名於時，且為俞氏好友之朱自
清，他的字拘謹樸素，一如其人。《憶》後之跋，也是他親筆手
稿。」[35]這也表明，在書法與文學的思維方式或藝術精神方面，確
實存在著深切的契合。因為在中國藝術文化系統建構中原本存在
著「複合」或「相容」的審美傾向。尤其是書法，可以與其他很多
藝術樣式進行程度不同的結合。比如詩書畫印的水乳交融就被許
多作家文人視為最有意趣的複合性藝術創造。可以說，書法與文學
的關聯，尤其是具有互動性的關聯體現在許多具體方面。作家既可
以把藝術靈感、意象帶入文學文本，也可以帶入書法藝術世界；而
書法審美經驗和創作體驗也可以化為文學寫作的營養。如書法講究
的靈動、佈局、意象、虛實、疏密、濃淡、直曲、節奏以及優美、

[34] 劉屏：《茅盾的〈子夜〉手稿》，《人民日報海外版》1997年11月04日。
[35] 徐調孚（署名貫兆明）：《閒話作家書法》，《萬象》1944年1月第七期。

豪放、龍飛鳳舞等等，其實也為作家所追求。比如林語堂，就曾認定通過書法可以訓練國人對各種美質的欣賞力，如線條的剛勁、流暢、蘊蓄、迅捷、優雅、雄壯、謹嚴與瀟脫，形式的和諧、勻稱、對比、平衡、長短、緊密，有時甚至是懶懶散散或參差不齊的美。他還認為，單純的平衡勻稱之美，絕不是書法美的最高形式，而在一高一低的「勢」中方能產生一種「衝力的美」。[36]這種對於書法的理解，令人想到林語堂的文學觀，他說：「我寫此項文章的藝術乃在發揮關於時局的理論，剛剛足夠暗示我的思想和別人的意見，但同時卻饒有含蓄，使不致身受牢獄之災。這樣寫文章無異是馬戲場中所見的在繩子上跳舞，亟需眼明手快，身心平衡合度。在這種奇妙的空氣當中我經已成為一個所謂幽默或諷刺文學家了。」[37]很顯然，「在繩子上跳舞」，追求「身心平衡合度」，林語堂這種文學觀與他宣導的書法「一高一低」、富有「勢」的「衝力的美」，是有著內在關聯的。這也正是林語堂所謂的「通過書法可以訓練國人對各種美質的欣賞力」。另外，宗白華格外強調書法藝術要「有感情與人格的表現」，筆力或風骨作為書法家內心力量的外化，要求「筆墨落紙有力、突出，從內部發揮一種力量，雖不講透視卻可以有立體感，對我們產生一種感動力量。」[38]這與他重視內在生命情感的文學觀也是一致的。聞一多於詩、書、畫、印皆有較深的造詣，他在《字與畫》中提出書與畫「異源同流」，[39]這對他影響

[36] 林語堂：《中國人》，浙江人民出版社1988年版，第286、289頁。

[37] 林語堂：《八十自敘》，寶文堂書店1991年版，第111-112頁。

[38] 宗白華：《中國美學史中重要問題的初步探索》，《中國現代美學名家文叢·宗白華卷》，浙江大學出版社2009年版，第171頁。

[39] 見《二十世紀書法研究叢書·品鑒評論篇》，上海書畫出版社2008年

甚大的「三美」新格律詩學原則也有影響，因為聞一多的書法、篆刻也是將韻律、繪畫和建築（結構）三美同流作為自覺追求的美學目標的。現代偵探小說家程小青甚至將自己喜愛並擅長書畫的特點「對象化」為筆下的人物，塑造了江南燕這一膾炙人口的藝術形象。還有郭沫若、毛澤東的「詩性書法」與文學都具有浪漫主義的情懷，二者也是相互映照、相得益彰的。

應該說，如果細細探究，在中國現代文學中可隨處找到書法文化精神的薰染，只是有的方面較為明顯，有的方面比較隱含罷了。而正是這些滋養，使文學作品煥發更熾熱的光芒和感人至深的力量。

四、「書寫」的文化生態

研究「書法文化」與中國現代作家的關係，一面是有學科意義的，因為通過開拓這一新領域，我們會發現中國現代文學生態原來是如此豐富，而其中隱含的書法史和文學史以及二者的交互融通又是意義非凡的；另一面又是立足當下，展望未來，即通過對這一關係的把握來觀照中國當代文學，思考新世紀中國文學的發展方向及其命運。

就中國當代作家而言，我們仍能看到「書法文化」的承傳，這在自「五四」以來的老生代作家中表現得最為明顯，而在深受「五四」文化精神薰陶的十七年作家身上也有薪火相傳。就前者而言，像毛澤東、郭沫若、茅盾、巴金、曹禺、老舍、周作人、冰心、葉

版，第15-17頁。

聖陶、豐子愷、朱自清、沈從文、臧克家、孫犁、趙樹理、錢鍾書、端木蕻良、臺靜農這些跨越兩個時代的作家，他們直接將書法文化帶到當代，這就豐富了中國當代文學的風貌；[40]就後者而言，像秦牧、劉白羽、楊朔、鄧拓、陳白塵、汪曾祺、周而復、姚雪垠、徐光耀等人，因為他們也沒有放棄毛筆，所以他們與書法文化還保持一定的聯繫。然而，進入新時期，尤其是當老一輩作家漸漸去世後，更年輕的一代作家卻面臨著「書法文化」的沙漠，除了賈平凹、莫言、馮驥才、張賢亮、熊召政、汪國真等有數的作家與書法有緣外，更多的作家則與書法相當隔膜甚至無知，有的作家不要說為作品題字，也不要說寫出書法論著，就是連贈書的簽名也寫不成樣子，這是作家無「文化」的一個典型例子。更令人擔憂的是，70後和80後的作家完全拋棄了「筆」，更不要說「毛筆」，而只用鍵盤和滑鼠進行創作，對於「書法」他們更是相去更遠了。試想，西方作家可以不問書法而進行文學創作，而作為有著數千年書法文明，並以象形漢字為工具的中國作家，完全放棄毛筆和書法文化是不可思議也是難以想像的。

　　從「書法文化」與中國現代文學的關係來看，拋棄「書法」和「書法文化」也就意味著與中國傳統文化割斷了血脈聯繫，書法

[40] 這裡將毛澤東也列為作家，是因為他的一生也有著名詩人和政論散文家的「身份」，其書法與文學的關聯至為密切，其對20世紀中國文藝發展的巨大影響都是難以迴避也不應迴避的。著名學者黎活仁先生認為，要學習和研究中國現代文學，就不能因「政治」意識等原因而不顧基本的文史事實，如對郭沫若、魯迅、茅盾等作家的瞭解是必要的，否則就很難在中國現代文學這門學科登堂入室。（參見黎活仁《茅盾回憶錄與現代中國文學》，香港《抖擻》1982年7月號）對毛澤東，這樣的基本判斷無疑也是適用的。

文化的長河就會斷流，而包蘊著書法文化的文學創作也就成為不可能，其中最直接的後果是具有書法意義的作家「手稿」也就成為絕響。另一方面，書法的精、氣、神，以及它的寧靜、超然、平淡等，也就難以對作家起作用。還有，書法與文學具有天然的因緣，是琴瑟的共鳴和知音的心語。沈尹默曾在50年代撰寫了《文學改革與書法興廢問題》一文，探討了文學與書法的深層關聯，強調了二者存在的矛盾與統一的複雜關係，表達了對書法命運的信念及關切。晚年葉聖陶在給丁玲的一首詞中曾寫道：「兔毫在握，賡續前書尚心熱……那日文字因緣，註定今生轍。」[41]讀來真的是耐人尋味，使人總想起文學與書法的難解之緣和作家與書家的會心之意。女作家趙清閣也曾書「詩文謳盛世，翰墨寫春秋」以表情達意；[42]余秋雨也曾從《筆墨祭》中的喟歎者轉型為自我欣賞且名副其實的「書法迷」，並認定「書法藝術遊動不定的抽象黑線，是中國歷史的高貴經緯」。[43]作為炎黃子孫，固然不可能要求每個人都熱愛書法，甚至都成為書法家，但讓更多的中國人熱愛、練習書法，讓更多的作家理解和接受「書法文化」，並從中切實受益，在這個以鍵盤代筆的時代就顯得非常必要，也是相當迫切的一項工作了。基於此，這不僅僅需要文學界的重視和努力，也需要書法界的清醒和自覺，更需要國家訂定一系列的教育、文化政策，只有這樣才有可能逐漸提高中國的文化軟實力，真正實現國家的富強和偉大復興。

[41] 張香還：《葉聖陶和他的世界》，上海教育出版社1995年版，第326頁。

[42] 孔海珠：《聚散之間——上海文壇舊事》，學林出版社2002年版，第71頁。

[43] 余秋雨：《問學‧余秋雨‧與北大學生談中國文化》，陝西師範大學出版社2009年版，第208頁。

　　需要說明的是，我們指出中國現代作家的書法貢獻，只是從一般意義，即站在超越前人的角度來說的。事實上，如果以更高的標準，即馬克思所說的「歷史和審美的標準」進行判斷，中國現代作家的「書法文化」還存在這樣和那樣的不足，具體言之有二：一是世俗化傾向。自康有為以下，中國近現代作家往往寫行、草書者多，能寫楷、隸、篆者少，而能寫石鼓文、甲骨文者就更少了。何以故？追求通俗、隨意、便捷、解放者多，而喜好典雅、含蓄、高古者少。當書法與文學一樣都遠離雅致而走向世俗時，書法文化的含金量也就越來越低了。二是自覺的創新意識匱乏。中國現代文學家除了康有為、沈尹默、魯迅、毛澤東、沈從文等有限的幾個人外，大多沒有書法的創新意識。他們或是將毛筆作為書寫工具，或是將書法看成是寫字，或是將書法當成人際交流的一種方式，或是把創作視為興之所來的一種自我表達，因此，嚴格意義上的書法創作並不突出，而真正能夠成為超越前人的書法經典作品也並不多。而到了當代作家以及新時期作家，就更談不上書法的創造了，有的也只是用毛筆寫字而已。如孫犁就表示：「我本來不會寫字，近年也為人寫了不少，現在很後悔。願今後一筆一畫，規規矩矩，寫些楷字，再有人要，就給他這個，以示真相。他們拿去，會以為是小學生寫字，不屑一顧，也就不再來找我了。」[44]顯然，沒有創新意識的書法創作就必然影響書法的水準，也使其文學手稿的價值大打了折扣。當然，中國現代作家尚且如此，當代尤其是50後的作家就更可想而知了。以書法有名的作家賈平凹和馮驥才為例，他們雖然

[44] 孫犁：《字帖》，載《孫犁散文》，中國廣播電視出版社1996年版，第391頁。

多有書法問世，對延續文人書法傳統上有不可忽視的貢獻，但其格調與創新顯然還是不能令人滿意的。從這個方面來說，新世紀中國文學不僅要突破對於「書法文化」的忽視與隔膜，更要走出中國現代作家存在的誤區，真正能夠樹立書法的創新意識，並創作出超凡脫俗的書法作品。只有這樣，新世紀的中國文學與書法才能與中國古代接軌，以便更上一層樓，並努力建構以當代作家為主體的「新文人書法」格局，對此當代作家可謂責無旁貸。

由「書法文化」與中國現代作家的關係，還可以進一步引伸到對於古今、中西文化的思考，從而有助於建構更為健康合理的新世紀中國文學。如果站在一元化的西方文化角度看，中國書法當然可有可無，它甚至會成為中國文學和文化走向世界的巨大阻力；但如果站在世界文化多元共存、各有優長、取長補短的角度觀之，中國書法又是不可或缺的，它是中國人思考、感悟世界的獨特方式，因為象形方塊漢字本身就是中國文化的偉大創造與象徵，是美好的心靈與天地自然共同育化的結果。我們很難想像像王羲之的《蘭亭集序》與顏真卿的《祭侄文稿》，如果沒有美好的書法藝術表達，它們仍有那麼長久的魅力和感染力。當然，在新的世紀，中國文學和文化不能只拘囿一時一地，用一元的價值觀看待問題，而應有中國立場、世界眼光、人類情懷、宇宙意識，尤其應站在人類健康、和諧、美好發展的角度進行思考，這樣就可以克服長期以來困擾我們的一些矛盾，諸如文學與書法、古舊與創新、東方和西方等的艱難選擇。換言之，儘管書香墨趣與「書卷氣」的深度融合所形成的中國文人書法傳統經過現代作家的傳承，在當代並沒有完全成為「絕響」，但也確實存在著嚴重危機，不少作家世俗化、作品粗鄙化，

其實在文化本體上恰恰反映了他們的文化氣血不足，這也與他們盲
目告別毛筆文化、放逐士子情懷有關；儘管當代文人作家們親近和
創化書法文化與疏離書法文化構成了當代文化發展的一種矛盾運
動，不以人的意志為轉移，但我們也可以在這種運動規律中看出中
國文學與書法的未來與希望，並堅信關於作家書法的相關探討還將
持續下去，特別是對現代書法包括作家書法文獻的整理、研究，理
應得到多方面的支援，搶救資料，規範整理，既要建立現代書法文
獻學，也要致力於「電腦書法」的相關研究……

在19與20世紀之交，當中國與世界的目光一齊朝向西方時，
中國現代作家並沒放下手中的毛筆，而是創造出無愧於時代的文學
與書法藝術；而進入21世紀，當中國也開始吸引世界的目光時，中
國的作家更沒有理由放下手中的毛筆，因為放下甚至捨棄「書法文
化」，在一定意義上也就意味著背離、遠離甚至喪失了中國文化的
血脈與根本。事實上，在實用領域，我們正處於一個「毛筆」迅速
被「鍵盤」取代的時代，基於此，新世紀的中國作家更應保持一份
清醒和自覺，保有一份關切和責任。

這裡且錄諾貝爾文學獎得主莫言打油詩一首，表明「大有作
為」的中國當代作家的「書寫」心態：輕鬆「自嘲」中卻有可貴的
自在和自信——

練字說明人已老，
揮毫可以長精神。
書法有法無定法，
文章樸素貴天真。

多少風華成舊夢，

「無邊光景一時新」，

冷眼懶看文壇事，

是非曲直史中論。

　　此詩以硬筆書法圖片形式呈現，貼於莫言部落格，圍觀者頗多。詩後還有莫言相關說明的話：「打油一首以答觀我博客眾文友。小說正寫著，話劇正改著，閒書正看著，書法正練著，革命進行著。時在庚寅五月七日，老莫隨手。」最後還按書法模式蓋了莫言本人的朱文小印。這件墨寶比較特殊，耐人尋味，對於當今大陸作家而言，確實有「代言」的效果，也生動地呈現了中國當代文學的文化生態及作家的文化心態。其中，對書法文化的理解，也有著較為明顯的現實意義。

（原刊於《中國社會科學》2010年第4期，略有修訂和補充；
本文很快被譯為英文，刊於Social Sciences in China,
Vol. XXXII, No.1, February 2011, 110-126）

附錄3　書法文化視域中的魯迅與日本

　　魯迅先生是「拿來主義」的宣導者，也是「送去主義」的實踐者，在跨國文化交流方面做了很多工作。其中，他與日本結緣過程中留下了許多手稿，包括他為日本友人書寫的數十幅書法作品，整體看即體現出了這兩種「主義」的雙向互動，從一個側面印證著作為文化使者的魯迅所承擔的重要使命。本文主要從文化傳播（包括書法文化傳播、文學文化傳播等）層面，考察一下他與日本的「書法外交」情況，並從中獲取有益的啟示。

　　日本書道與中國書法的關係非常密切。日本書道是日本文化中的有機組成部分，儘管這一部分的「中國元素」（包括唐風書法、漢字筆劃等）很為顯著，但仍然具有日本文化的屬性。每個國家或民族的文化都是不斷建構的，相容發展的，靜止和僵化了，即意味著趨於死亡。書法文化亦然。書法在中國、日本等地域的傳揚，長期的交流互動，使其衍化為東方文化一個重要的符號世界。以魯迅為代表的現代中國文人，也通過對書法文化的關注、創造和交流，為東方文化的賡續和發展，做出了自己應有的貢獻。對此理應給予深入的探討。中國魯迅研究會曾和高校合作，於「五四」90周年之際（2009年5月4日）在西安開了一次「魯迅與五四新文化運動

學術研討會」，會議論文集即名為《言說不盡的魯迅與五四》，事實上，某些關於魯迅的具體話題，也可以說是「言說不盡」的。著名學者孫郁在《日本記憶裡的魯迅》中說：「魯迅和日本的關係，至今還是未完的話題」。[1]誠哉斯言！其中，魯迅書法與日本的結緣，顯然就是這「未完的話題」中的一個久被忽視的子題，一個很值得仔細梳理和探究的命題。囿於個人見聞，本文只是一次初探，倘能拋磚引玉，則幸甚矣。

一、相關的史實

中國與日本有著非常密切而又複雜的關係，從文化上看也是如此，即使僅就魯迅與日本的關係來看，也顯示著某種「剪不斷、理還亂」的情狀。但比較而言，日本的書道和中國的書法卻有著非常顯豁而又相當明確的關係。「漢字俑」（包括其特有的筆劃或線條）影響下的書寫活動，伴隨著無數學子和文人，形成了東方世界相當濃厚的書法文化氛圍。我們迄今從魯迅申請入仙台醫專學習的申請書（用小楷寫成）[2]，當年魯迅在日本留學時所作的筆記[3]，《自題小像》詩稿手跡（存世的為晚年重寫，且曾書贈日本

[1] 鄭欣淼等主編：《魯迅研究年鑒》2006年卷；河南文藝出版社2007年版，第38頁。
[2] 黃中海：《魯迅與日本》，遠方出版社2002年版，第15-16頁。
[3] 參見《魯迅與藤野先生》出版委員會編，解澤春譯《魯迅與藤野先生》，中國華僑出版社2008年版。該書收有魯迅在日本學習期間寫下的「解剖學筆記」影印件的若干照片，以及福田誠等人的相關介紹文章。其中，福田在《「文」人魯迅》開篇即說：「魯迅的字寫得很漂亮。我剛開始參加『解剖學筆記』的解讀和翻印，就有這樣的印象。尤其是謄

友人），仙台東北大學校園裡魯迅塑像上的「魯迅」（魯迅自書體），以及塑像附近樹旁所立之碑上的楷書，相關博物館、紀念館裡的書跡，藤野先生在送給魯迅的照片背後題寫的「惜別」[4]等等，都能夠感受到書法文化的實存，這些手跡或書法，也能給書法愛好者留下深切的印象。這也就是說，即使僅僅從直觀層面，我們也可以在書法文化視域中看到魯迅與日本的某些關聯，其翰墨情緣的種種留痕或吉光片羽，也頗值得後人鑑賞、回味和整理。

　　日本也是書法文化的溫床和傳播之地。魯迅留日時，曾從章太炎學習段玉裁《說文解字注》，1929年曾後又曾計畫編著《中國字體變遷史》；他與日本結下的書緣也包括他和同學的交流，如魯迅與留日同學陳師曾的關係最密切，而陳的書畫修養極其深厚，對魯迅的影響也相當深切，甚至可以說在書法文化方面，不亞於其師章太炎的影響。顯然，日本文化利於書法文化的滋生和發展，促使魯迅不間斷地從事具有審美意味的書寫。總體看，魯迅一生留下的墨跡大致可以分為兩類。一類是魯迅以「正規」或比較規範的書法形式留下來的墨跡。通常要符合書法條幅、橫幅、扇面及印章等方面的形式要求。傳世的這類墨跡在魯迅留存手跡中較少，比較而言，魯迅晚年留下的此類墨跡相對多一些，且大多是應友人之邀或贈答朋友之作，依據這類墨跡的尺幅，書寫樣式，應該算是魯迅有意識

寫的筆記，無論是漢字還是假名，都是一個造型很美的世界。寫字本身像是一種享受，透過字裡行間，魯迅的形象深深地吸引著我。」（該書第104頁）

[4]　為紀念藤野先生，日本在福井足羽山上建立了「惜別」碑。這使人總會想起藤野先生贈魯迅的那張照片，其背後是藤野先生親自用毛筆寫的「惜別－藤野－謹呈周君」，端莊自然，耐人尋味。

以書法形式書寫的作品。後一類系魯迅的各種文稿，包括小說、散文、書信、日記、論著等方面的手稿，相關墨跡的數量極多，北京文物出版社、中國電影出版社等多家出版社都出版過魯迅的這類墨跡影印本。這類墨跡的書寫非以表現文字的書法美為意旨，但由於魯迅整體的文化素養，其墨跡總能映現出作者的氣質稟賦及人格精神。這兩類墨跡大抵都屬於書法文化，即使藝術性有差異，但其文化價值卻毋庸置疑。其中，就有一些書法作品包括手稿等與日本（人）有關。

誠然，書法文化具有重要的交際功能。魯迅的書法作品包括書法也是要通過文化傳播管道來實現的，日常的書法交流也是一種文化傳播。從藝術與人文的視野來看魯迅書法，也應注重他與友人間的翰墨情緣，其作品的「人文」意味常為後人所激賞不已。魯迅與外國人特別是好友的翰墨情緣值得關注，其中，魯迅書法生涯與日本的關聯，則不僅體現在他贈送給日本朋友的書法作品，而且要看到他在日本期間實際從事的書法活動或行為。魯迅書寫一生，書寫尤其是藝術創造性質的書寫成為其生命煥發的生動體現，最後的絕筆也是用毛筆寫給內山先生的便條。我們看到，他給許多人尤其是親朋好友題字相贈，也成為精神交流和增進友誼的重要手段。他有意識地將書法作為媒介，在書法交往中不斷開拓人生。這也體現他和日本友人的書法交往。魯迅曾託內山先生在日本陸續購買了《書道大成》全27卷，幾乎囊括了中國歷代所有時期的重要碑帖；他還曾託內山「乞得弘一上人書一紙」，但更多的情況卻是為日本友人寫詩詞條幅、橫幅等。據不完全統計，如今可以查考出根據的為日本友人或來賓書寫的詩詞作品（包括自作和他人的，未含書信

手稿等）就有近40幅。據《魯迅詩稿》、陳新年《魯迅書法編年考略》[5]以及多種有關魯迅的年譜、傳記和回憶錄等資料，書贈日本友人的主要有以下書法贈品：

　　1923年，書《詩經小雅采薇‧贈永持德一》；1931年，書《贈鄔其山》[6]、《送O‧E君攜蘭歸國‧贈小原榮次郎》、《贈日本歌人‧贈升屋治三郎》、《無題（大野多鉤棘）‧贈內山松藻》、《無題（大野多鉤棘）‧贈熊君旋》、《湘靈歌‧贈松本三郎》、《無題（大江日夜向東流）‧贈宮崎龍介》、《無題（雨花臺邊埋斷戟）‧贈柳原燁子》、《送贈田涉君歸國》、《錢起歸雁‧贈長尾景和》、《老子虛用成象韜光篇‧贈長尾景和》、《李白越中覽古‧贈松本三郎》、《歐陽炯南鄉子‧贈內山松藻》、《書舊作〈自題小像〉贈岡本繁》；1932年，書《無題（血沃中原肥勁草）‧贈高良夫人》、《自嘲（運交華蓋欲何求）‧贈山本勇乘》、《所聞‧贈內山美喜》、《答客誚‧贈坪井方治》[7]、《無題（慣於長夜過春時）‧贈山本初枝》[8]、《一二八戰後作（戰雲暫斂殘春在）‧贈山本初枝》、《李白越中覽古‧贈山本勇乘》；1933年，《贈畫師‧贈望月玉城》、《題吶喊‧贈山縣初男》、《題三義塔‧贈西村真琴》、《悼楊銓‧贈樋口良平》、《贈人

[5] 見《魯迅世界》2008年第1-2期。

[6] 有學者認為，這幅書作「書文合一，大氣磅礴，是一件難得的佳構。」參見黎向群《不朽文章不朽書》，《魯迅世界》，2005年第3期。

[7] 一說書於1931年冬。坪井是日本醫生，曾為海嬰治過病。

[8] 山本初枝擅長寫作短歌，曾在1931年贈魯迅一首短歌，魯迅為她書寫詩幅兩次，她則長期創作關於魯迅的詩歌，多達數十首，與魯迅有著知音般的友誼。參見季樟桂《「山本夫人留詩一枚」》，《魯迅研究月刊》2009年第5期。

（秦女端容理玉箏）・贈山本》、《無題（一枝清采妥湘靈）・贈土屋文明》、《楚辭九歌禮魂・贈土屋文明》；1934年，《無題（萬家墨面沒蒿萊）・贈新居格》、《金剛經句・贈高島畠眉》、《錢起歸雁・贈中村亨》；1935年，《鄭思肖錦錢餘笑（二十四首之十九）・贈增田涉》、《鄭思肖錦錢餘笑（二十四首之二十二）・贈今村鐵研》、《劉長卿聽彈琴・贈增井經夫》；1936年，《杜牧江南春・贈淺野要》；1933-1936年間，曾書《瀟湘八景》贈兒島亨，等等。

上述詩歌書法，都是詩書一體的「第三文本」，非常耐人尋味。其中，某些可以被視為魯迅名句名詩的書法文本，則可以成為複合美的範本，如《題三義塔・贈西村真琴》中的最後兩句：「度盡劫波兄弟在，相逢一笑泯恩仇」，《無題（慣於長夜過春時）・贈山本初枝》最初兩句：「慣於長夜過春時，挈婦將雛鬢有絲」，《自嘲（運交華蓋欲何求）・贈山本勇乘》中的名句：「橫眉冷對千夫指，俯首甘為孺子牛」等等，就都有其豐富的啟示意義。

書法可以愉悅性情、可以契合藝境，更可以交友交流。「魯迅與書法」在某種意義上也可以解讀為「文學與書法」，這是因為在文化創造領域或藝術文化領域存在著交叉共生、相互啟迪的密切關係。從魯迅的文化實踐中便透露出這方面的豐富資訊。他雖無意以書法家名世，但在書法文化創造方面卻有著重要的奉獻。魯迅給日本友人的書法，與文學特別是詩歌的關係就極為密切！在日本，也曾長期這樣的傳統：「以漢詩為中心的文人趣味，是一直包圍著書法藝術的。書家必須作為漢學者或漢詩人也得到人們承認，才能得

其大成，取得支配潮流發展的權威地位。」正是擁有這樣的文化心理積澱，日本友人才會理解魯迅並喜愛其詩書結合的藝術樣式。[9]如果說魯迅從日本文學經驗中多採取了「拿來主義」的話，在書法藝術方面，情形幾乎相反，多採取的是「送去主義」。這是友好的贈與，深切的紀念，情誼的象徵。魯迅與日本友人的書法情緣，突出了跨國的書法交際功能，在此或可名之為「書法外交」——文化傳播的一個古老卻又年輕的交流方式。如1931年2月12日，小原榮次郎在中國購買蘭花將要回日本，魯迅賦詩並寫成條幅相贈；1931年2月25日，為日本長尾景和寫唐代錢起《歸雁》一幅留念；1931年初春，作舊體詩《贈鄔其山》並書寫成條幅贈內山先生；1935年3月22日，為今村鐵研（日本醫生，增田涉的表舅）、增田涉等書寫書法作品相贈。從這些行為看，魯迅書贈友人書作較多的原因，也主要是從「實用」層面進行考慮的。當然，魯迅書贈的日本友人交誼深淺不同，但即使短期接觸，也是印象好才會贈送書法作品。「秀才人情紙一張」，自古以來，除了書信，書畫往來就成了文人交往中出現最多的一種形式（且常和贈詩贈言相結合）。到了現代，這種文化習慣依然存在，只是增多了贈書籍、贈筆硯等更務實的行為。這些情形在魯迅那裡大抵都出現了。包括他與日本友人的交往，也生動體現了這樣的特徵。他曾託日本好友內山君「乞得弘一上人書一紙」。他在日本期間的第一本譯著《域外小說集》，即請陳師曾為之封面題簽。陳亦曾赴日留學，初入宏文學院，與魯迅朝夕相處，相交頗為契合，多切磋書畫藝術。

[9] 榊莫山：《日本書法史》，陳振濂譯，上海書畫出版社1985年版，第97頁。

　　值得一提的是，魯迅於1931年初春書寫的條幅《贈鄔其山》（「鄔其」乃日語「內」的讀音，即書贈日本內山書店東主內山完造），多有意趣。魯迅在這幅書法作品上的題款是「辛未初春，書請鄔其山仁兄教正」，[10] 儼然肅然，但詩歌文本卻幽默、調侃，甚至還有諷刺政客及黑暗現實的意味。當時的魯迅有感於內山完造向他談及生活在中國20年的見聞感想，遂誘發了魯迅的諸多感慨。於是，魯迅把胸中積鬱的情愫化為詩意和書法，相得益彰，妙不可言，興之所至，揮灑自如，結語的「南無阿彌陀」五字，自在放達，情趣盎然。聽說當時魯迅忘了鈐印，後以手指蘸上印泥代章於落款處，由是成就了一則逸聞軼事。而魯迅最為人知的詩句「橫眉冷對千夫指，俯首甘為孺子牛」，魯迅本人多次書寫，傳播極廣，他人也常以此為書法素材，創作出了難以勝數的書法佳作。如果將魯迅的書法作品及其「衍生」的相關書法作品進行大收集並搞一個大型展覽，那情形必然是蔚為大觀、美不勝收的。不僅毛澤東、陳毅、郭沫若、茅盾、周慧珺等人要書寫魯迅的名句名詩，即使日本友人也常常如此。據報導，近年來日本著名書家高橋靜豪就曾創作了許多與魯迅有關的書法作品，並將其捐贈給紹興魯迅紀念館，產生了較大的影響。

　　作為交往見證的書信墨跡，也構成了魯迅生命中一道綿長而亮麗的風景線。魯迅書信有1500餘封保存了下來，其中有手札真跡存世者已彌足珍貴。包括與日本友人的信札手跡，如《魯迅致增田涉書信手稿》，不僅有文史文獻價值，也有手札書法的諸多妙處和歡

[10] 此詩被收入《魯迅全集》第7卷，人民文學出版社1981年版，第427頁。

賞不已的趣味。當魯迅非常嫻熟地書寫日本假名書法時，我們也會感到他對日本文化的諳熟甚至是認同。僅從魯迅與日本友人的可以看到的書信手跡而言，也可以看出魯迅的書法造詣確實不俗：含蓄內斂、溫潤渾厚而又雅趣盎然！

而日本友人對魯迅書法的珍藏和捐獻，也每每傳為佳話，令人心生感慨。如2008年，日本友人古西暘子女士向上海魯迅紀念館捐贈了一幅魯迅書法真跡（魯迅錄寫唐代詩人劉長卿的五言絕句《聽彈琴》贈給增井經夫的條幅）；又如，高良留美子在2010年向日本東北大學捐贈了魯迅寫給其母高良富的親筆詩。來而不往非禮也。日本友人也曾將自己創作的書法贈送給中國，如日本知名書法家、日本書道院副會長高橋靜豪就曾將自己書寫魯迅語錄和詩句的50餘幅作品全部捐給了紹興魯迅紀念館，以此表達對魯迅的敬意。他還說：魯迅是偉大的文學家，也是偉大的書法家，因此能將自己的作品捐到魯迅紀念館是其一大心願。此種翰墨情緣就像宣紙上水墨的洇潤，總會給人留下美好的印象。

二、歷史的記憶

魯迅作為一位書寫者，留下了大量的著述，也留下了大量的手跡，特別是他為日本友人寫下的書法作品，給向來認真心細的日本朋友們，留下了難以忘懷的歷史記憶。這裡擷取若干，並稍加說明或點評，從曲徑通幽處，接近一下這位上世紀30年代即告辭世的歷史名人。

內山完造先生是魯迅最要好的日本朋友。內山先生在《憶魯

迅先生》[11]仲介紹說：1936年10月18日早上6點鐘左右，許夫人帶來了「一封如今已經可悲地成了絕筆的先生的信」。這封絕筆信依然用毛筆寫成，痛苦和急切滲透到字裡行間，內山先生見狀，頗覺詫異：「時常總是寫得齊齊整整的信，今天，筆卻凌亂起來了。」他立即意識到問題嚴重，隨即打電話找醫生。幸運的是，魯迅的這封絕筆信，他一生「最後的手札」被保存了下來，自然可以作為一件獨特的書法文本，見證了深摯的友誼，也見證著筆墨線條與生命掙扎的結合及其悲苦無奈的情狀。內山先生的回憶還涉及：魯迅先生本人的詩並不多，但到了晚年卻喜愛將詩詞與書法進行傳統化整合、創新，作為文人作家無上的禮品贈送他人。內山先生多年後還記得：魯迅曾給他及妻子都題寫過詩歌，對其詩歌內容等也記憶猶新……[12]供職於內山書店的廉田壽在《魯迅和我》[13]介紹說，內山書店編印的介紹新書的刊物《文交》，魯迅題寫了刊名；他曾請求蔡元培為廉田壽寫了一幅字，讓其感動終生；魯迅還曾請魯迅為其去世的弟弟廉田誠一撰寫了碑文，日本新聞界還曾積極予以報導。魯迅之所以能夠為一位早逝的日本青年撰寫碑文，主要是基於他和內山書店的因緣和廉田誠一的優良品性。從書法的筆意可以看出，楷書和隸書的結合，藏鋒和露鋒的照應，端肅與自然的渾融，使這一碑文書法成為魯迅書法世界的精品之一。高良富子《會見魯迅的前前後後》記載：內山曾經給她送來魯迅先生的照片和詩歌條

[11] 《作家》月刊第2卷第2期，1936年11月15日。

[12] 見魯迅博物館等編《魯迅回憶錄》，散篇下冊，北京出版社1999年版，第1500頁。

[13] 同上，第1559頁。

幅，這對她來說是很大的安慰：「我不止一次地想到，不管會見了什麼人，都不如見到了魯迅先生有意義。」魯迅送她的詩幅內容是「血沃中原肥勁草……」，而她則回贈了魯迅一套《唐宋元名畫大觀》，魯迅收到後還專門寫了回信表示感謝。[14]近期有報導說，高良富子的後人將這幅字捐獻給了地處日本的東北大學，這引起了廣泛關注，但有的記者將內容進行了曲解。內山完造的弟弟內山嘉吉及其夫人和魯迅一家也有密切的往來。魯迅還給內山嘉吉夫人寫過兩幀條幅。後來裱好的原件贈給了中國，只保留了複製品。撰寫過《魯迅世界》的日本學者山田敬三認為：魯迅在晚年將喜歡舊體詩和書法緊密結合，為日本友人一再書寫他創作的的舊體詩，借此也表達了對現實的感受。[15]

其他日本朋友，也對魯迅贈字看成一件值得記憶和感念的事情。如長尾景和《在上海「花園莊」我認識了魯迅》[16]：「記得彷彿是二月中旬，先生為我寫了一首義山的詩，說：『在花園莊什麼也沒帶來，這幅寫得不好，將來有機會再用魯迅的名字寫幅好一些的。』……我想，這一定是先生偷偷回到家裡為我寫的，使我深為感動。」當時尚在避難中的魯迅，用周豫山的名義為一位剛剛邂逅的日本年輕人書寫古詩以為紀念，還承諾將來會以「魯迅」的名義為其再寫一幅好一些的書法作品，這樣的為人和話語怎能不感動人呢！至於魯迅當時是否冒險潛回自己原來家中寫的這幅字，也

[14] 參見武德運編《外國友人憶魯迅》，北京圖書館出版社1998年版，第200-201頁。
[15] 同上，第216-217頁。
[16] 《文藝報》1956年第19號。

許只是長尾君的揣測。長尾出於這份感動和珍惜，很快請人裝裱了，還送呈魯迅自賞。當魯迅繼續自謙時，長尾則說：「您的字寫得絲毫沒有矯揉造作之氣，所以我很喜歡，我將永遠帶著它。」山上正義《談魯迅》，提及他對魯迅用毛筆寫楷書從事小說翻譯的深切印象。翻譯是一種獨特的文化創造行為，其複合形態的文本加上書法形態，也是非常值得關注的文本世界。[17]兒島亨《未被瞭解的魯迅》[18]，對魯迅「寫便條也用毛筆」的情況進行了較為詳細的介紹，還介紹說：魯迅「還用毛筆特意給我寫了他愛吟的《瀟湘八景》這首漢詩。如今我把他寫的這首漢詩裱在軸紙上，珍貴地保存起來了。」這幅字「筆跡清秀，一共寫成三行……時常掛起來看，足能追懷出先生生前的面影來。」兒島亨先生還由此大發感慨：「除書法家之外，我們同用毛筆寫字的生活漸漸地疏遠了。那時候，先生不僅在原稿紙上，就連寫給書店的便條之類幾乎全用毛筆寫，而且寫得很工整……世上有寫字好的和寫不好的人。有書法家，有外行及知名人士，但在日本，重其名而不重其字的現象則屢見不鮮。中國卻相反，人雖無名，但字寫的好也能得到很高的評價。幾年前聽說北京魯迅博物館在徵集先生的遺墨。我想像我們這些曾和先生最接近的人，哪怕把那些筆記和便條獻出來也好，可是手頭上卻一份也沒有了。我們那時要先生的字，隨時都能給我們寫的，認為何必那樣著急？想來真是後悔，就連當時的一張便條都沒有保存下來。現在只好把這首《瀟湘八景》視為至寶珍藏起來了。」

[17] 參見魯迅博物館等編《魯迅回憶錄》（散篇下冊，北京出版社1999年版，第1551頁。

[18] 同上，第1573頁。

　　日本友人也曾潑墨濡翰，書寫了關於魯迅的書法作品，如佐藤春夫在魯迅逝世後曾撰寫了一副對聯：「有名著，有群眾，有青年，先生未死；不做官，不愛錢，不變節，是我良師。」坦誠直白而又情真意切，既是對歷史記憶中魯迅形象的生動概括，也是對日中兩國作家心靈相通、書藝呼應的一個歷史見證。

三、有益的啓示

　　魯迅與日本友人的關係，特別是文化關聯，當是中日兩國人民友好往來和文化交流的一個象徵，這是一種基於文化親緣和心靈需求而生成的文化現象，魯迅與日本的翰墨情緣，則可以視為這一文化現象的縮影。從書法文化視域觀照魯迅和日本，可以看到和想到許多文化問題及建設思路，也就是說，從書法文化視域接觸和考察魯迅與日本友人的跨國結緣，以及魯迅和日本友人在書法方面的「外交」實踐，可以獲得一些有益的啟示：

　　其一，在當今東方文化復興的語境中，在世界和諧文化的建構中，以「和諧、自然」為旨歸的中國書法文化必將煥發出更加神奇的魅力。著名學者伊藤虎丸在其名著《魯迅與日本人——亞洲的近代與「個」的思想》曾指出：「魯迅直到死都對日本及日本人始終抱有某種信賴和愛心，但同時，他又對眼前的日中關係幾乎感到絕望。」[19]我們要千方百計超越種種障礙（包括政治、經濟的對抗以及仇恨、猜疑等）並有效化解這種「絕望」。為此，我們要充

[19] [日]伊藤虎丸：《魯迅與日本人》，李冬木譯，河北教育出版社2000年版，第3頁。

分開發和利用文化的化解功能，不斷加深兩國人民的友誼和文化認同。書法文化作為一種語言文化和藝術文化，在文化傳播及影響世道人心方面，具有不可忽視的作用，在這方面，朝野各方應有積極的策劃，努力開展一些相關交流與合作的活動，擴大東方文化的影響力。魯迅的跨國書法情緣包括跨語言的書寫手札等，既可以給我們帶來歷史文化的薰陶，也會帶來現實性的有益啟示。當年魯迅通過書法與日本建立起一種文化紐帶，他的那些與日本有關聯的書法作品，如今如果彙集起來進行展出，將是一道非常耀目的風景線；而他的「書法外交」作為獨特的文化傳播形式，也將啟發我們如何將書法文化與國際漢語教育結合起來。無疑，在全世界範圍內，努力將漢語教育與書法文化緊密結合起來，必然會提升漢語教育的文化含量和魅力。因此筆者建議：中日兩國可以緊密合作，充分收集相關書法作品，搞一個「魯迅與中日（或日中）書法文化」專題展覽，包括魯迅書法、他人書寫魯迅詩文的優秀作品等，都可擇優參展；國際漢語教育教師（尤其是孔子學院、漢學院或國際文化交流學院專任教師）可以在教學中採用魯迅或文化名人手跡作為示範，因其知名度高，容易吸引眼球和加深記憶，必然會取得較好的提示效果，提高教學效率。

其二，魯迅一生中的日本緣及其相關的翰墨緣，也可以引發我們更多地思考中日文化藝術交流及其存在的諸多具體問題。比如，前述的文化交流如何超越種種障礙乃至心理的障礙，就是一個重要的問題。還比如，身為文學巨匠的魯迅，其實他的知識譜系本身就體現出了「交叉共生」的特徵。其藝術興趣相當廣泛。除讀書寫作外，他於金石書畫、漢畫像石、古錢幣、古磚硯、木刻版畫等方面

的收藏和研究也都有濃厚的興趣。這說明，以作家名世者當需要豐富的文化素養。又如，日本科學家木村重的《在上海的魯迅》一文介紹說：他在上海擔任自然科學研究所生物學部長期間，編輯出版了《自然》同人雜誌，請魯迅題字，魯迅很爽快地答應了，並立即在內山書店為其題了字。他當時只贈過魯迅一冊創刊號新雜誌以為紀念，並沒有提供禮物或潤格。[20]魯迅為他人書寫書法作品，從來不是為了「創收」，與當今某些文化名人或知名作家的行為大相徑庭。此外，還要繼續探討一些疑難問題，如魯迅收藏日本書法作品方面的具體情況究竟如何？魯迅對日本書道有過哪些具體接觸和評論？是否有必要儘快開展對魯迅與日本友人翰墨情緣的始末及其書法本事的文獻整理和分析？魯迅的「假名書法」水準到底如何？他的中文書法與假名書法的關係如何？等等，隨著相關問題探討的逐步深入，相信也會帶來更多新的認識。

其三，魯迅擁有「心隨東棹憶華年」的深切情結，從日本留學到長期不斷借鑑，他的收穫可謂非常豐富。誠然，沒有哪個國家能像日本這樣對他的人生和精神產生如此巨大而微的影響，但他在傳統文化修養方面卻有意無意地表現出了某種自信，特別是在書法文化方面。一個值得注意的現象是，他非常熱愛收藏，卻很少收藏日本現代書法方面的東西，包括日本書法家的作品，相反，他倒經常寫書法作品送給日本友人。他是力主「拿來主義」的先驅，在書法方面，居然也可以說是「送去主義」的現代先鋒。從「拿來主義」走向「送去主義」，這是一種過程，也是一種境界。在特定意義上

[20] 參見武德運編《外國友人憶魯迅》，北京圖書館出版社1998年版，第196-197頁。

也可以說，通過這樣的送去行為，「魯迅」送去了一個審美的帶著情誼的「魯迅」。同時，這也啟示我們應從「中國製造」儘快走向「中國創造」的道路，在文化創造的追求方面，永不滿足，既謙虛「拿來」，又自信「送去」，為母國和東方的文化復興或崛起，奉獻一份才智和心力，就像當年魯迅所做的那樣。

（原刊於日本《東亞漢學研究》創刊號，2011年長崎大學出版）

附錄4　兩性文化與中國書法

　　中國書法是一個豐富多彩而又神秘誘人的多維世界，橫跨實用與非實用、藝術與非藝術、傳統與現實、廟堂與民間等不同的界域。惟其是一種涉及面廣、情形複雜的文化現象，才愈加引動了人們探究的興趣。

　　然而人們似乎易於忽略這樣一點，即中國書法也是一種橫跨男性與女性或由兩性參與創造和接受的獨特符號（藝術）體系。因此也就有必要也有可能從兩性文化的背景及文藝性學的角度，來對中國書法文化進行一些研究。所謂「兩性文化」，指的是「以『性角色』意義上的男人和女人為主體所共同創造不斷凝成的一切歷史性成果」[1]。其中自然包括著兩性在「人化」進程中所形成的既親和又矛盾的性際關係，也包括著兩性基於不盡相同的生命體驗所形成的價值觀念和審美意識。譬如在男性中心社會裡所普遍存在的男尊女卑這種兩性文化形態，就對男女的一切活動產生了很深切的影響，藝術活動自然也不例外。據西方女權主義批評觀念可知，女性在男權社會中深受菲勒斯中心文化的壓抑，男權的威力迫使女性

[1] 儀平策：《美學與兩性文化》，春風文藝出版社1994年版，第8頁。

在社會與藝術中扮演被動或邊緣化的角色；女性是被男權文化塑造成的「第二性」，其在事業上的平庸不是她們天性的產物而是她們處境的產物；女權主義應該在揭露男權中心的性權術、消解男權文化弊端的同時，努力弘揚女性文化精神，甚至超越形而上學的男女對立觀念，為建構新型的雙性同體文化及相應的美學觀念而與男性攜手共進。[2]這些來自女權主義的觀點對我們來說的確是有啟發性的，在考察中國書法的歷史形態、美學風貌及書家的創作心態和書論的理論傾向時，都可以引以為有益的借鑑。

筆者曾宣導「文藝性學」，認定它是文藝學與性科學相結合生成的一門邊緣學科——專門研究廣義的性（性際關係中生成的所有心理的、文化的現象）與文藝之間的關係及其內在的規律。它主要以人之「性」在文藝活動中或顯或隱、或直接或間接的存在與表現為觀照對象，力圖系統、深入地研究性與文藝創作主體、作品內涵、接受情況等方面的內在聯繫，其研究的範圍是既相對獨立又相當廣泛的。[3]它可以用來研究文藝的所有門類。而中國書法作為一種藝術，自然也可以運用文藝性學來研究。但正如文藝性學本身是個誘人卻相當艱難的課題一樣，要從文藝性學的角度來對書法活動進行考察分析，卻有比研究文學大得多的難度。因為文學與性的關係表現得比較顯明、突出，而書法與性的關係則比較隱蔽、幽微，但絕對不是絕緣。即就狹義的性愛心理而言，也時或以潛意識的形態對書家創作心理產生微妙的影響。俗謂字是人的門面，寫字寫

[2]　參見張京媛主編的《當代女權主義文學批評》一書，該書由北京大學出版社1992年出版。

[3]　參見拙文《文藝性學初論》，《社會科學戰線》，1994年第2期。

得好到「藝術」化的地步，自然和政治家、軍事家、文學家等等博
取聲名以求「自我實現」的人一樣，不僅可以增加自己作為「人」
的魅力，亦可增加自己作為一個「男人」或「女人」的魅力：不難
想像，當王羲之的精神和書藝都達到了「飄如遊雲，矯若驚龍」的
境界時，對其成為東床快婿的幸運肯定有不小的助益。至於性愛心
理的昇華、移情等現象，在書法藝術活動中也不能說不存在。據王
瑤先生研究，魏晉文人多雅好服食；而服食的作用中，也有激發情
慾之效，文人們每在情慾亢進之際而移情於書畫、詩文等藝術活
動，使其獲得昇華和相應的陶情冶性的作用。蘇軾曾懷著熱愛的心
情書寫自己的詩贈給愛妻，也曾懷著悲哀懷念的心情書寫自己的詞
給亡妻，他甚至在目睹墨硯之時，便生發出如撫愛人一般的感受，
謂「小窗虛幌相嫵媚，令君曉夢生春紅」。筆者曾指出：在某些情
形中，書法藝術成了古代才子佳人傳遞情愛資訊的媒介。在中國文
人與他們知遇的異性間（有時甚至是帝王或大文人與風塵女子之
間），常借詩書傳情達意，見字如見人，優雅地表現著生命追求自
由的意欲，如唐伯虎、柳永、蘇曼殊等等，莫不如此。[4]有時，書
家的愛情心理對書法的內容和體式也會產生影響。如王獻之迫於政
治壓力而棄髮妻郗道茂，做了簡文帝司馬昱的駙馬。為此他終日悶
悶不樂，思念髮妻，多借書法以自遣。既寫有《別妻帖》，更多書
《洛神賦》以寄託對前妻的思念，也正是由於這種刻骨銘心的思念
所致，「連書體亦用郗家法……小王雖無大王八面變化，然筆劃勁
利，態致蕭疏，流便簡易，志在驚奇，與郗家的親緣，亦可見於書

[4]　參見李繼凱《墨舞之中見精神》，國際文化出版公司1988年版，第69頁。

法」[5]。即或獻之因無法與前妻復合而移情於侍妾桃葉，為其作詩作書，亦可見書法與情愛有時確有密切、幽深的關係。僅就這方面對中國書法進行系統的探討，應該說也是一個有價值的課題。不過，本文著意關心的問題卻不在這裡，而是想圍繞著「性差」這一文化現象，在兩性文化的背景上和文藝性學的語境中，就書法世界中的陰陽結合、陽盛陰衰等現象作一初步的探討。

所謂「性差」，是指兩性在生理，心理、社會，文化上的差異。這一概念在性科學、文藝性學或文化人類學中都是一個重要的概念。事實上，無論從日常生活的體驗還是科學理性的分析中，人們都不難看到兩性之間的種種差異。就生物意義而言，兩性的基因構成、色素區別、激素分泌、性腺活動及第一性徵、第二性徵等等，由內而外，都存在著許多差異。1974年美國斯坦福大學出版社出版的一本《性差心理學》，便評述了男女之間存在的50餘種心理特點上的差異。就文化角色而言，兩性的差異在人類文化歷史的延展推進中，不僅沒有被削弱，而且在許多方面都被強化了，使兩性在與生俱來的性差異的基礎上建構了傳統的性別角色和兩性文化，深刻地影響到人類生活的各個方面，文藝生活作為人類精神生活或生命體現的一個重要方面，自然也深受著性差或性差文化的影響。瓦西列夫曾指出：「性的差別深刻地影響著人性，幾乎是影響到人性的各個方面。可以把男人和女人視作生物和社會共同體中的兩個互為補充的變體，」而由此也會形成性別氣質：「男性氣質和女性氣質所表現的乃是人的本質的特定形態，……世代襲傳的男性氣質

[5] 潘岳：《王羲之與王獻之》，上海書畫出版社1992年版第97頁。

和女性氣質豐富著人的內在本質。它們構成了人的生命和美」⁶。
這樣的理論分析已把「性差」上升到了哲學和美學的高度。這在原
理的歸結上顯然也就是「陰陽之謂道」或「對立的統一」。對此，
中華民族的先哲們早有深刻的體認和概括。所謂「玄牝之門，是謂
天地之根」，「萬物負陰而抱陽，沖氣以為和」，「天下之至柔，
馳騁天下之至剛」（《老子》）。這些哲語表明，先人已經看到了
生命孕育發生及相應的女性哲學的重要特徵和普遍意義，看到了來
自兩性生命體驗的「陰」與「陽」、「柔」與「剛」的對立和轉
化；所謂「一陰一陽之謂道，陰陽不測之謂神」（《易》），亦是
哲人在人之自身生命體驗基礎上對宇宙真諦的參悟或把握。在《周
易》的八卦符號中，陽用直橫（——）表示，陰則用中斷的直橫
（－－）表示，以此推衍出六十四卦，以象徵和闡釋一切現象。
這一連一斷的陰陽符號，學術界幾乎公認是男根和女根的抽象。這
意味著先哲在體認世界時，不是靠什麼神靈的指示，而是靠「近取
諸身，遠取諸物」（《易‧繫辭下》）：從陰陽符號所本源的「男
女構精，萬物化生」的生命體驗及其推及萬事萬物的象徵思維中，
我們分明能夠感受到先民與先哲用刻畫符號或線條形狀來認知、把
握世界的強烈而鮮活的生命衝動。陰陽符號所昭示的漢文字元號所
共通的「形象化的意境」或生命意味的潛存，也許正是中國書法能
夠成為真正藝術的一個非常重要的因素。這就是在文字、生命和書
法之間存在著深層的同構性。故而在書壇亦有哲人云：「夫書肇於
自然，自然既立，陰陽生焉；陰陽既生，形勢出矣。」（蔡邕《九

⁶ [保]基‧瓦西列夫：《情愛論》，趙永穆等譯，三聯書店1984年版，第
88頁、103頁。

勢》）「夫物負陰而抱陽，書亦外柔而內剛，緩則乍纖，急則若滅……」（張懷瓘《六體書論》）應該承認，無論是道家、儒家還是書家的先哲，在體認自然與人和藝術的時候，都有渾整而又生動、玄奧而又直白的「根」、「道」和陰陽學說作為一種依據，都不期而然地從生命與自然的發生源中去思考「人」的一切，這使中國先哲和書家都具有相當突出的「陰陽謂道」的觀念，並努力去構建人與自然、人與社會、人與藝術的親和關係，於是陰陽觀念演繹出廣義的兩性文化，在陰陽相克相生、對立互補的動態變化中，來謀求陰陽結合的佳境。蔡邕的書論明確認定書法與大自然的陰陽造化之功密切相關，從而將陰陽概念與書法藝術緊密聯繫了起來。在顯意識中，他表達了書法「形勢」的構成有賴於剛柔、動靜、疾澀、濃淡、起落、偃仰等等陰陽的相應或互補，而在潛意識中，他則於不自覺中將性際關係的體驗或性差印證的陰陽之道悄然引向了書法領域，對書法的形勢與技巧作了富於生命意味的直覺把握。這種「蔡邕式」的書法觀在此後書家的創造與評論中，可謂是綿延不斷的。唐代張懷瓘的有關書論就是一個證明。當代亦有人注重陰陽造化與書法藝術在生命意義上的同構，指出，當代書法家要從鐘繇的「流美者人也」、孫過庭的「書之為妙近取諸身」等古訓中得到啟發，更完整地把握人之生命與書法藝術之間的密切關係。譬如人之形體所體現出的男性的陽剛之美與女性的陰柔之美，就對書法藝術的創造有啟示作用。就男性人體而言，以直線為主造型，線較粗獷，顏色較深，肌理粗糙，反差較大，給人的感覺是嚴肅、雄渾、強壯、敦厚、有力、挺拔、豪放、蒼勁等；女性人體則以曲線為主造型，線較光滑，顏色較淺，肌理細膩，層次微妙，給人的感覺是

溫柔、豐滿、文雅、含蓄、和諧、優美、靈活、嫵媚等。這種比較
直觀的男性美與女性美顯然在書法藝術世界中都有鮮明的體現。甚
至在「男」與「女」這兩個漢字的創造與書法形式美中，就生動地
體現了陽剛陰柔之美。[7]

　　也正是基於性差這種根深蒂固而又孳乳浸多的生物與文化意
義上的演進，使兩性文化在陰陽之道的運作機制的作用下，對中
國書法藝術產生了很深刻的影響。這主要體現在書法審美意識特
別注重陰陽結合而生成的和諧美及相應的書法實踐上。換言之，中
國書法家們本著「和諧」的審美觀念來把握書法實踐中的種種陰與
陽的矛盾，才可能使中國書法發展到極高的水準，成為一種堪入世
界之最（金氏紀錄）的卓越藝術。於是乎中國書法家格外注重書法
藝術剛柔相濟、陰陽互應、內外相諧、動靜相宜的特點，推崇書法
藝術的「中和美」以及由此體現出來的中國傳統文化的特色。對
此，已多有論者涉評。譬如明代的書論家項穆，就曾旗幟鮮明而又
比較系統地論述了「致中和」的書法觀，將其視為中國書法藝術的
最具普遍意義的創作範型。他在《書法雅言》中便集中論述了書法
貴在中和的觀點。指出：「人之於書，得心應手，千形萬狀，不過
曰中和，曰肥，曰瘦而已。若而書也，修短合度，輕重協衡，陰陽
得宜，剛柔互濟。」強調書法操作要「進退於肥瘦之間，深造於中
和之妙」。他亦以兩性的形體之美作為論據，認為「美丈夫貴有端
厚之威儀，高逸之辭氣；美女子尚有貞靜之德性，秀麗之容顏」。
以此作為書法中和之美的一種本源。然而項穆僅從儒家理性的層面

[7]　參見古干《現代書法構成》，北京體院出版社1987年版，第59-65頁。

對「中和」作了相當狹隘的理解，故對書體中的正書、行書給予推崇，卻將亦能契合中和之美的草書大加貶抑。其不知，本諸陰陽結合或兩性諧美的書法造境，其臻至中和的最高審美體驗便是悅情、悅志、悅意、悅神的心身暢美的自由，這也許正是仲尼所謂「從心所欲而不逾矩」的「期待視野」。如果將「矩」理解為正襟危坐的僵化的東西，而不是將「矩」視為能夠契合人心所欲和藝術規律的東西，那只能是冰冷的教條、呆板的規範、人為的枷鎖，恰恰走向了中和之美的反面。

　　相比較，畢竟是今人對中和美有更中肯的理解。如劉小晴在論中和美時，就對中和美的審美觀念的形成、特徵及表現方法等作了較為周詳的論述，對草書藝術的中和之美也作了相當精當的分析。[8]簡言之，在人之兩性文化的背景上，陰陽謂道或陰陽結合的觀念在書法藝術中有著相當深切的滲透，並在審美境界中達成了兩性生命與書藝生命的深微細致的同構。故而使「和諧」或「中和」的審美意識在書壇佔據了相當突出的地位。從性差角度看，在書法藝術上追求陰陽結合，也就是基於陰（女）陽（男）互補稱「道」而來的剛柔相濟、雙美兼具的雙性化「和諧」的審美追求。這種追求在一定程度上削弱了書法世界中性差內在的衝突。借用將女性視為「美好」的性別、將男性視為「崇高」的性別的西哲康德的觀念，也就是正命題（男性：尚力、崇高）與反命題（女性：尚柔、優美）的合命題（雙性化：柔韌有力，化百煉鋼為繞指柔），[9]在

[8]　參見劉小晴《書法藝術的創作與欣賞》，上海人民出版社1991年版，第三章；又可參宋民《中國古代書法美學》，北京體院出版社1989年版第一章。

[9]　參見趙凱《伊甸園景觀》，湖南師範大學出版社1992年版，第35-37頁。

中國書法史上，實際形成了一種主要的藝術傾向，並因其能夠兼得兩性之美而擁有最廣泛的「接受者」。但同時也不排斥相對來說是男性化的書藝方向或女性化的書藝方向。古代那些堪稱一流的書法家，大抵都是以上述的「合命題」為中軸而發展自己的書藝個性的。最能體現雙性合美的典範的書家當推王羲之。前人評他的書法見仁見智，有人崇其雄強，有人崇其姿媚。比較而言，倒是他早年的書法女老師衛夫人說得中肯，謂其深精筆勢，遒媚逼人。[10]「遒媚」兩字的確精當地概括出了羲之作為書聖的兼得兩性之美的風範。這似乎也與他兼有女老師、男老師的精心傳授有關。從女老師所學，易得女性書法之流轉優美的長處；從男老師所學，易得男性書法之雄強有力的長處。二者緊密結合，即易顯出陰陽和合，生機煥發的雙性化的優勢。未離上述「合命題」的中軸而偏勝於男性化的代表書家，顏魯公當之無愧。其書雄強剛勁，渾厚茂密，嚴整端莊，字如其人。然而亦能剛柔相濟，在較多的情形下，能夠化百煉鋼為繞指柔，顯示出其書藝的獨特風神。未離「合命題」中軸而偏於女性化的書家或應以衛夫人為代表，可惜難見真跡，託有其名的零星書跡很難顯示其實有的書法成就，姑且以王獻之、董其昌等人代之。如前所述，獻之在情愛方面的曲折與執著，顯示了他有相當明顯的戀慕女性的情結，對其書法創作產生了不可忽視的影響。他對郗家書法的積極吸收和依己性情的探索追求，對他的書法創新頗有助益，使其能夠不為乃父的書風所籠罩，獻之自稱與父書「故當不同耳」，其重要的一點就是他在追求書法的神俊美趣方面，甚

[10] 潘岳：《王羲之與王獻之》·上海書畫出版社1992年版，第51頁。

於乃父，使妍美多於剛勁。董其昌書法俊骨逸韻、秀色可挹，較獻之更富軟美，書史上每有貶辭。然而從《老子》言「天下莫柔弱於水，而攻堅強者莫之能勝」來看，這也許就是董其昌書作的軟美仍具有擋不住的誘惑的緣故。

　　儘管中國書法在追求陰陽結合方面有很突出的表現，然而這畢竟只是一個方面，而且主要是在審美範疇中展呈的一個方面。落實到書法與社會需要、書法與書家地位等實際的情形中，卻使我們很容易看到中國傳統的書壇上存在的一種景觀，這就是比之文學界似乎更甚的「陽盛陰衰」的現象。在中國數千年的古代書法史中，我們很容易發現，在大量的書家名錄中，女性書家幾乎占不到百分之一，即或提及，也常失其本名，而以某夫人或某妻名之[11]；在大量的碑帖書跡中，女性之作流傳下來的極少，而且不被視為可供摹仿學習的法帖，《碑帖敘錄》集錄歷代著名碑帖，約一千四百種，亦罕見女性碑帖，倒有不少像《李夫人墓誌》、《美人董氏墓誌銘》之類的男性寫女性的書作；在數量可觀的古代書論中，涉評女性書家的文字極少，評價亦低，同時對一些缺乏「丈夫氣」的男性書家也常以「婦氣」，「女郎材」等話語貶之，即或有託名為女性書家言論的記載，其字裡行間也浸透了男性化書法觀的汁液，如託名衛夫人所作的《筆陣圖》便是。綜觀中國書法史上的女性存在，在現實地位上幾乎是微不足道的，連稱其為「附庸」、「點綴」也似乎

[11] 難得有清代厲鶚（1692-1752）編了一本《玉台書史》，分七類：宮闈、女仙、名媛、姬侍、名伎、靈異、雜錄，收211人。從上古到清朝，從善書的皇后到鬼怪都收入了，也才這個規模。費盡心思，也很少有其墨跡著錄、傳世。真正有點業績和公認度的古代女書法家，與浩瀚的男性書海相比，真的只是滄海一粟。

有些誇張。對書家和作家兼美的「傑出」女性，古人留下的正史也沒有給她們留下應有的位置。

那麼，為何會造成如此顯豁的陽盛陰衰的書壇現象呢？

首先，這與女性的現實處境、性別角色有關。如果說中國女性在兩千年文明史上是「歷史的盲點」，是被男權歷史壓迫的性別群體，是恪守「三從四德」、「無才是德」的男性化律令的脂粉奴才的話，又怎能指望她們在書壇上大顯身手、卓有建樹呢？而當中國女性業已習慣於這種男權壓迫、甘為「第二性」或「物化」存在的時候，其女性意識即已被男性意識所強姦、所偷換，又怎能高揚女性的獨立自由的精神旗幟，創造出獨具特色而能出離於男性書法陰影的女性書法呢？不錯，歷史上也記下了一些非同凡響的女性的名字，然而也幾乎無不處在被支配、被異化、被輕視的地位。就書史而言，皇甫規妻與蔡文姬堪稱是漢代難得的女書法家，並被列入正史。然而如《後漢書・列女傳》所載，規妻也僅僅「時為規答書記」而已，說她能草書、工隸書，卻並無真跡行世；文姬作為才女，命運坎坷，全憑男性撥弄，在寫書上也不例外，史載「曹操欲使吏就夫人寫書，文姬曰：『男女有別，禮不親授，乞給紙筆，真草唯命。』」讀歷史，那些得附驥尾的女性總給人一種可憐兮兮、聊加安撫的感覺。也許有人會認為像武則天那樣的女性是種例外。其實，武則天之所以能夠那樣叱吒風雲、大權獨攬、威風八面，這與她向「男性化」的異化密切相關，她畢竟是在潛心學習男權統治術的過程中「成長」起來的。這在書法上也有相應的體現。宋《宣和書譜》（卷一）謂其勤學男性書法，方有「丈夫氣」：「初得晉王導十世孫方慶者家藏其祖父二十八人書跡，摹揭把玩，自此筆力

益進，其行書駸駸稍能，有丈夫氣。」作為女性而必須有「丈夫氣」才會被男權社會所接受，這便是男權社會性權術或性政治中最屬害也最令不甘於默默無為的女性在劫難逃的東西：作為女性異化的典型，慈禧太后乃至江青與武則天有共通之處，然而她們似乎遠不及武氏明智。武氏為自己也是為女性樹起的那塊「無字碑」，恰是中國女性命運的一種象徵：是對女性在男權社會中的境遇與「失語」的象徵，是對女性那種陷於無奈和期待之中的心態的象徵，同時也可以視為女性書法在男性書法籠罩下無從自我表現的有意味的象徵。只有等到女性不再被異化、男權話語被消解的時候，這塊「碑」才會被寫滿誘人的公正文字。

其次，書壇陽盛陰衰的現象與女性書法缺乏社會需要和表現機遇密切相關。由於女性被封閉在「家」的囚籠中，廣泛的社會需要和應世逞才的機會便被男性壟斷了。從書法發生發展的歷史看，書法與實用的關係是極為密切的，既有矛盾的一面，但亦有統一的一面。女性既無廣泛的實用之需，也就少有練字的必要。從中國文明史或文字史的源流來看，政治、軍事、經濟、文化、宗教、教育乃至宗族活動等等社會需要，是男性的用武之地，也是滋生和使用甲骨金文、簡牘帛書、碑刻墓誌、造像題銘、古磚瓦文、刻帖墨跡等書法樣式的機遇。僅從知名於世的秦代書法家李斯的《泰山刻石》來看，就能說明男性對功業與書法的雙重壟斷。試想，足不出戶的女性怎樣去遍覽名山大川並萌發刻石紀功的意念呢？她們又怎麼能夠去開闢石門棧道並有「摩崖刻石」的壯舉呢？她們既然被摒棄於建功立業、取仕入世乃至家庭大事之外，又怎麼能夠浸淫於書藝而求其完美呢？淪為生殖工具而美其名曰賢妻良母的女性，又有什麼

必要去關心和參與浩瀚的「碑林」的建造呢？即或如岳母為子背刺字、薛濤為媚人而練就琴棋書畫，又怎麼能夠成為「書壇大腕人物」呢？即使到了現當代，社會需要與機遇也很少光顧女性書家，對其書法成就也有相當大的限制，至少，這也是現當代書壇仍然缺乏女性書法巨匠或大家的一個重要原因。應當說，造成歷史與現實中女性書家成就微小的原因，不是因為她們天生愚鈍無能，缺乏創造力，而是因為她們在創造機遇及條件上，被人為地限制住了。著名存在主義、女權主義學者、作家西蒙波娃說得好：「問題是很清楚的，男人和女人的處境完全不同，女人的條件比男人的條件差，給予她們的機會要少，因此她們的成就也就會少。」但是「婦女不可被過去所嚇倒，因為在這一領域裡和其他一切領域裡一樣，過去絕不能證明將來」[12]。這些話也可能視為這位著名的女權運動思想家對中國女性的寬解和勸勉，對書壇女性來說，亦是如此。

再次，與中國書壇乃至全社會的男權本位的審美價值觀念有著直接的關係。在古代，那些持有男權本位書法觀的人，上至帝王，下至文士（「臭老九」），大抵都表現出典型的尚力尚法的男性化傾向。酷愛書法的唐太宗曾尖銳地批評齊梁書法的柔麗格調，指斥梁代的代表性書家蕭子雲的書法沒有「丈夫氣」，無筋無骨，「以茲播美，非其濫名耶」（唐太宗《王羲之傳論》）？唐代大書論家張懷瓘，甚至以極大的氣魄把唐太宗推崇備至的王羲之的草書，也納入了女性化的系列而予以否定：「逸少草有女郎材，無丈夫氣，

[12] [法]西蒙‧德‧波伏娃（Simone de Beauvoir）：《婦女與創造力》，郭慶譯，見張京媛主編：《當代女性主義文學批評》，北京大學出版社1992年版，第159頁。

不足貴也。」他心目中的理想草書，要使「觀之者，似入廟見神，如窺穀無底，俯猛獸之爪牙，逼利劍之鋒芒，肅然巍然，方知草之微妙也」（張懷瓘《書議》）。運用這種「肅然巍然」式的男性化審美尺度，書史上南北派之爭的結果便自然是崇尚剛健、雄強的北派（碑派）占了上風。以此來看董其昌之類的書家之作，也自然會用女性作譬來貶之了：「蹇怯如三日新婦」，對整個明代書法的評價，也存在著這種類似的現象。也正是出於男權本位的書法觀，不僅將造字造體的發明權統統置於男性大名之下，而且將女性書家作為教師的身份也要竭力抹煞。如前所說，衛夫人是王羲之早年學書的老師，從書藝發生與建構的角度來看，說衛夫人是羲之這位「書聖」的「書法之母」，並不為過。然而，在男權社會中是不會公認女性書家為書法大師的，其作用勢必會被人為地貶低和消解，於是有了這樣的記載：（羲之12歲時）「見前代筆論於其父曠枕中，竊而讀之。……羲之學功日進。衛夫人一見語太常王策曰：『此小兒必見用筆訣也。近觀其書，便有老成之智。』因流涕曰：『此子必蔽吾書名矣。』」（韋續《墨藪・筆勢傳》）在這裡，「書法之母」的作用與光環消失了，並活像個心眼狹窄、不稱其職的壞老師。其實這段話完全是從男性觀點敘述的，可謂是書壇男性中心「神話」的重構或女性在書壇上全面「敗北」的寓言。杜甫亦有詩謂：「學書初學衛夫人，但恨無過王右軍。」男性書論家不僅重構了這種「神話」，還讓她成了《筆陣圖》的冒名作者，假她之口來傳播男性化的書法觀念。[13] 這昭示了一種女性書家必須認同男性審

[13] 參見《筆陣圖》和余紹宋《書畫書錄解題》；衛夫人在古代書論中雖較被重視，但大抵也只當是三等或三等以下的書家，參見庾肩吾《書

美規範的趨向，否則，就會被貶損或忽視。

　　本著書法有「丈夫氣」則聖且雅、有「婦氣」則俗且賤的男尊女卑式的書法觀，在古代書論中出現了一系列相應的男性化的語詞，如雄強威武、骨力挺拔、如錐畫沙、力士揮拳、金剛瞠目、峭利方勁、剛健有力，古樸雄渾，入木三分、鐵畫銀鈎、長槍大戟、劍拔弩張、長毫秋勁、摧鋒劍折、盤鋼刻玉、力屈萬夫、威風翔霄、怒猊抉石、蒼勁古拙、潑辣痛快、豪放明快、豁達舒展以及土夫氣、丈夫氣、名士氣、山林天、忠義氣等等，難以盡數。這些浸透了男性精神汁液的語詞在當代書壇上也還是慣用語彙。筆者曾在京聽到一位名家（自然是男性）開一講座，大講「中國書法與民族精神」，始終都在強調要以「力」為美，認為寫字要有「穿透力」，力透紙背，寫在鋼板上也給人以刀刻般的感受；字要如黑色駿馬，奔騰有力，不能像墨豬。如是云云，認為這就可以弘揚民族精神。這些話對身處競爭激烈，基本仍是男性中心的時代的聽者來說，自然還是入耳的。然而，這只是強調了中國書法精神的具有男性文化特徵的一面。從性文化學的觀點看，男性文化隨著男性中心社會的確立而獲得了正宗的地位，以力之強，力之爭的剛性鋒刃征服了女性，取代了女性中心社會，建起了男性社會的巍峨雄偉的寶殿，展覽著與之相應的文化成果：劍與劍的藝術。但是源於母權社會而來的崇尚平等、自由、和諧、親情的女性文化精神並未泯滅，而只是被壓抑在人的心靈深處，一方面頑強而又自然地表現在人的生命活動（包括藝

品》、張懷瓘《書估》等。

術活動）中，另一方面則被男性統治者借用為調節社會的「懷柔」策略。[14]這種「借用」在書法藝術領域也表現了出來。如從書論中仍可以看到一些帶有女性化特徵的不一定帶貶義的語詞，如溫柔含蓄、端莊嫵媚、清雅妍美、婉麗婀娜、輕靈俊秀、滿紙雲霞、芙蓉出水、玉潤蘭馨、著花美女、顧盼生姿、低昂美容、妍美流便、清秀溫雅、疏淡空靈等等。這類語詞在書論中的運用不及男性化的語詞頻繁，而且多是移用於那些多少「雌化」了的男性書家身上，即使無意於貶，但讓人覺得也不是多麼了不起的讚美，不那麼「帶勁」！與此相反，如果那些鳳毛麟角的女性書家能夠「雄化」，則會得到一片喝彩聲，覺得非常難能可貴，很「帶勁」!這即使從當今的《少年書法報》（陝西）上刊登的女娃們的習作中，也能夠看到這種審美心理的存在。在這種審美心理中，的確深植著菲勒斯文化的硬核，亦即對雄強偉力的男性崇高美的皈依。當然，在男性中心社會不可避免地到來和存在的時空中，於書壇凸顯和執著於男性化的書法觀念，也是必然的事情。這與整個男權文化的構成有關，也與男性的生理心理特徵有關。男性不是脫離歷史和自體而無緣無故地崇尚偉力、高山、戰車、利劍和英雄的。由此也不免使人想到，難怪在古代書論中有那麼多男性化的語詞和「戰爭」化的術語。在那些兵家式的語言、小說家式的誇張中，分明顯示了一種男性化的思維定勢。據此甚至可以獨具「法眼」，只看取書作合乎男性化審美觀念的一面。如梁武帝在《古今書人優劣評》中指出：「王羲之書字勢雄逸，如龍跳天門，虎臥鳳闕，故歷代寶之，永以

[14] 參見程偉禮《〈老子〉與中國的「女性哲學」》，《復旦學報》1988年第2期。

為訓。」[15]他以「雄逸」來狀右軍字勢，而不用「雌逸」，就像習慣上說「男女」「夫婦」而不說「女男」「婦夫」一樣，其實是男權文化的「傑作」：而帝王之尊與「書聖」名目也不無關係，「永以為訓」的「雄逸」書法也就理所當然地統治了書壇。唐太宗獨尊羲之，為其作傳，實已視其為書聖了，對後世影響甚大。也許他們並未推崇錯，但這種文化現象本身卻有著男權文化的鮮明烙印。

在古代久已形成的男性化書法傳統觀念，經劉熙載的《藝概·書概》、康有為的《廣藝舟雙楫》等「橋樑」和書作碑帖的傳播，過渡到了中國近現代的書壇。其影響之深廣，不僅及於男性書家，而且及於學書的婦孺。最令人感慨的是，為數不多的女書家大都煞費苦心地去認同男性化的雄強有力的書法觀念，終以驚人的勤奮刻苦寫出了一手不讓鬚眉、英氣十足的字來。因為她們知道，不認同、不效法、不如此這般地脫胎換骨，要想在這個男性中心社會中的書壇上成名，則是極其困難或根本不可能的。儘管中國書法有追求陰陽結合的審美特點，但卻仍無法遮蔽陽盛陰衰這種近乎嚴酷的男尊女卑的現實。有鑑於此，似有必要在兩性文化的視野中，自覺地將女權主義文藝觀或文藝性學的觀念引入中國書法的研究中，沖一沖歷久積澱的男性本位的書法文化意識。著意於從新的理論視域中對中國書法作出新的闡釋，努力發掘中國書法中內蘊的女性精神和女性書法創作的成果及其獨特的意義，當然，從發展書法的角度看，書家們無論男女，自應是雙性諧美、各擅勝場、不拘一格、適性而為的。尤其是當代女性書家不能甘於陪襯、點綴的地位，但卻

[15] 見《歷代書法論文選》，上海書畫出版社1980年版，第81頁。此文或為偽作，但借皇權以顯揚書法則是明顯的，很能體現男權文化的特色。

不是以「異化」自我為代價去贏得崇高的地位。而男性書家除了不應抱持男尊女卑的觀念之外，還不妨在發展雄渾、奔放、厚重、險怪、粗獷的男性化書法的同時，也可以從自己的創作定勢中抽身出來，探索一下發展女性書法的途徑。因為從長遠的發展觀點看，女性文化與藝術女神的親緣將使文藝更加「女性化」或「中性化」，並伴隨著男性中心社會危機與解體的逐漸到來，會愈來愈受到重視，甚至會上升為文藝的一種新理想或新方向，進一步促進文藝包括書法的多樣化。

（本文最初以《略談性差與中國書法》為名發表於《書法研究》1993年第3期上，後加工、擴充為《兩性文化與中國書法》長文，被收入上海書畫出版社編的《20世紀書法研究叢書‧文化精神篇》，該書由上海書畫出版社於2000年出版。收入本書時，略有修訂。）

附錄5　筆墨之意

　　總體而言，中國是很注重傳統文化的國家，其維繫傳統文化的主要力量或途徑，則是充分發揮了文人的作用。幸運的是，古代的文壇和書壇幾乎是合二為一的。而這個傳統進入20世紀之後，雖然有了重要變化，但仍然作為文化傳統對現當代作家產生了深刻的影響。以古鑑今，可以使我們看出古今的相通和文化生命的延宕，同時也可以看出文人作家在傳承創新中華民族文化方面的重要作用。

一、將讚美獻給書法

　　我們知道，古人醉心於書法，其崇尚、讚美之辭可謂比比皆是，漢代大文豪與書法家蔡邕在《筆賦》中由「贊筆」而表達了他心目中的書法：「昔倉頡創業，翰墨用作，書契興焉。夫製作上聖，立則憲者，莫隆乎筆。……書乾坤之陰陽，贊三皇之洪勳。」筆之「隆」在於它能揮灑出天地間的「陰陽」秘奧，表敘人世間的「洪勳」偉績。書法之生命既得之於自然，又得之於社會，以此之故，蔡邕才會在《筆賦》、《筆論》、《篆勢》、《九勢》等文章

中連聲不住地稱頌書法。像蔡邕這樣傾心讚美書法藝術的文人，自
漢以後，代不乏人。

　　我們可以以古證今。在古代，詩趣與書趣、詩情與書情、詩
美與書美的相通相融，古人是心領神會的。唐代詩歌大盛，其中
多有以詩頌書的作品。如李嶠的《書》，岑參的《題三會寺倉頡
造字台》，劉言史的《右軍墨池》，張欽敬的《洛出書》，杜甫的
《李潮八分小篆歌》，李白的《王右軍》，劉禹錫的《洛中寺北樓
見賀監草書題詩》，白居易的《紫毫筆》等等，將書法藝術發生的
源流，表現的體式乃至具體的筆法和所用的筆墨，都被視為人所創
造的非凡奇蹟來加以歌頌。值得稱奇的是，唐代詩人對那位遁入空
門而又嗜好酒與書的懷素似乎懷有特別的好感，有不少詩人都專以
懷素書法創作活動為吟詠的對象。如李白的《草書歌行》，戴叔倫
的《懷素上人草書歌》，孟郊的《送草書獻上人歸廬山》，魯牧的
《懷素上人草書歌》，許瑤的《題懷素上人草書》，王邕的《懷素
上人草書歌》等等。在對卓越而有代表性的書家的頌贊中，詩人們
真正體驗到了詩神與書神的相通：生命的藝術自然要以生命的自由
律動與心靈的真誠表現為旨歸。在懷素的自由揮灑中，詩人感到
「恍恍如聞神鬼驚，時時只見龍蛇走」（李白）；「神清骨竦意真
率」（戴叔倫）；「手中飛黑電，象外瀉玄泉」（孟郊），其神奇
之況味實難言傳，而心儀之讚美卻溢於言表。

　　書法的神妙、奇崛自然會產生巨大的魅力。不僅對書家本人，
對那些敏感的詩人有魅力，對那些平頭百姓或一般官員往往也有很
大的魅力。張固《幽閒鼓吹》中記載，張旭曾為蘇州常熟縣尉，有
一老漢投訴，張旭揮毫在其訴狀上加了判語使老漢離去。可是不幾

日這老漢又來投訴，張旭怒而責問道：「你怎麼敢屢以閒事來攪擾公堂呢？」這老漢回答說：「我實不是想判明什麼事，只是看到您筆跡奇妙，欲得而收藏、欣賞，故而想出這個辦法」。這種「不擇手段」的追求，正是生動的「行為」體的「書法頌」。相傳，清代書法家張照曾精心書寫范仲淹的《岳陽樓記》，被鐫刻懸於岳陽樓上。一時被稱為「名樓、妙文、好字」的「三絕」之一。有位地方官卸任即將離去，由於酷愛這件書法珍品，便暗中約高手仿刻，悄悄來個「偷樑換柱」，將真件藏入船中運走。但船過洞庭，風作浪擊，在船兒將傾覆之際，這地方官忍痛將原件投入湖中，稍頃，風平浪靜。後來，湖水有一天近乎乾涸時，有人發現了這原件，重新置於岳陽樓上。至今，遊客每到岳陽樓，總是要欣賞這件精美的書作。像這類以「行為」本身來讚美書法的佳話、軼事，不勝枚舉。當讀者想起唐太宗「不擇手段」弄到《蘭亭序》真跡並最終帶入墳墓時，也許要歎息一番，但當想起「文革」中居然有人「盜取」書法名家書寫張貼的「檢討書」時，則會發出會心的微笑。

現當代作家中就頗有人對古代的這種傳統讚美有加的。如著名學者、作家林語堂就曾在他的名著《吾國吾民》（*My Country and My People*）中，這樣盛讚國人書法：「書法提供給了中國人民以基本的美學，中國人民就是通過書法才學會線條和形體的基本概念的。因此，如果不懂得中國書法及其藝術靈感，就無法談論中國的藝術」，「在書法上，也許只有在書法上，我們才能夠看到中國人藝術心靈的極致」。著名的書畫家、作家與學者蔣彝先生在向西方世界介紹中國書法時，其熱情與細心較林語堂有過之而無不及。他的專著《中國書法》（*Chinese calligraphy: An Introduction to Its*

Aesthetic & Technique）就是證明。經過比較，他指出，很少有國家
像中國這樣高度重視書法，「把它作為藝術來研習，並得到普遍的
承認。可能這就是為什麼『calligraphy』（意即書法）這個詞如今
幾乎只用來稱呼中國書法的原因」。

二、「書迷」的生命寄託

　　愛好書法藝術之人，自古至今在中國確有很多很多，但真正愛
得深切、執著以至達到癡迷的，就要少得多。人道是學藝求知，不
癡迷者難奏功，書史上那些「成名成家」的人自然也不例外。從歷
史遺留下的典籍及傳說中，便有許多這方面的佳話或軼事。

　　漢代的書壇上聳立著兩位大家，即張芝和鍾繇。他二人在勤於
臨池方面都為後世作出了榜樣。相傳張芝家門前有一池塘，他日日
習練，連年累月從不中輟，由於常在門前池塘中洗筆洗硯，後來碧
綠的池塘竟變成了「墨池」。這樣，所謂「臨池」便成了苦練書藝
的代名詞。鍾繇晚年對兒子鍾會說，他勤奮學書三十餘年，鍾愛書
法超過了一切。夜眠於床，以指劃被，時日略久，被子便破了；平
日即便與別人談話，手指也在地上或空中寫字，並且眼中所見，彷
彿都像書法或通於書法；甚至有時上廁所也思慮著怎樣寫字，竟忘
記出來了⋯⋯。但他未便向兒子道出他另一件學書史上的事情，即
他曾向韋誕苦求蔡邕《筆論》而不得，氣急自捶其胸，口吐鮮血。
後來韋誕死了，鍾繇便暗地叫人掘墓覓得《筆論》，精心研讀習
練，遂使自己書藝臻於精妙。可以說，每一位成功的書法家都有自
己的苦學史。

　　其實書家勤奮的真正驅動力主要不是來自外在的名利方面的誘惑，而是來自內在生命體驗的強烈的情感需求。書家忘乎所以地投入書法活動中去，表面上似乎常常與名利相關，但骨子裡卻是在實現對名與利的超越：在迷戀於書法藝術的書家心目中，因遣情寄意、陶情冶性而獲致的美的享受，才至高無上。陶陶然於書海墨浪中的書家遵循的是愉人的原則及情感的邏輯。

　　一般所說的「寫字」，並不一定是在從事書法藝術的創造。學書者認真的臨帖或善書者為了完成指定的任務機械地抄寫都很難成就一幅真正的書法藝術作品。而像張旭的「有動於心，必於草書焉發之」，則很容易被視為真正的書法藝術活動。因為在張旭的「變運猶鬼神，不可端倪」的墨跡中，融入了書家的「喜怒、窘窮、憂悲、愉佚、怨恨、思慕、酣醉、無聊、不平」等等內在而複雜的情感。用比較規範的話說，書法藝術是以「意象」為基本結構、借助特有書寫工具運作的表情藝術，它的結體總是處在「具象、抽象、意象」的彈性結構中，但以「意象」為其核心因素。這裡所說的「意象」，則正是書家情意與符號（點畫線條之象）的有機結合，是書家整個生命的投入與映現。

　　像其他藝術創作一樣，書法藝術的創作須臾離不開創作主體即書法家的情感活動。堪稱書法家的人，大抵是識文斷字、精通文墨的「文人」。據魯迅的說法，惟其是文人，就更其敏感，更具有強烈的愛憎，這從書法藝術活動中也明顯地表現出來。如顏真卿在「安史之亂」時，得悉他的叔兄顏杲卿及侄子顏季明戰死的消息後，將滿腔悲憤的心情傾洩於毫端，寫下了情濃筆酣的《祭侄文稿》，儘管其中有塗抹之筆，因其恰恰是情烈所致，並不影響這件

書法珍品被視為「天下第二行書」。同是唐代的另一位文人賀知章擅長寫草隸，一些愛他書法的人捧著筆硯跟在他後面，但只有當他高興的時候，他才會興致盎然地為索書者寫，並能夠寫出絕好的「世甚珍之」的佳作。

　　書法藝術活動與書家的情感體驗確有十分密切的關係，可是情感體驗往往是因人因事因時因地而異的。就古代文人及其情感體驗的形態看，基本上可分為得意文人與失意文人兩大類型。這兩大「基型」還可衍生出得意與失意交錯或交叉的多種文人形態。這種文人命運的色彩變換必然會「對象化」到書法藝術中去：得意者有得意的筆墨之意，失意者有失意的筆墨之意，情感起伏變化也會在書法藝術中得到微妙的反映。東坡居士是位萬花筒般的人物，他的多色調及命運的得意、失意的轉換，在其書法作品中也表現了出來。如其所著並書的《前赤壁賦》，書作內容與形式渾融一體，道、禪的氣息彌漾其間，於穩健而流麗的墨跡中，寄寓著一種超然物外、與天地同化的情趣。然而這時候也正是他貶官黃州之際，與他未遭貶之前所撰並書的《表忠觀碑》的氣宇軒昂、方整俊偉，有著不小的差別：由熱烈而趨淡泊了。這在蘇東坡此後的生涯中仍然反覆重現著這不同的生命樂章。宋四大家中的另一位米芾，也如蘇軾一樣，是一個「內心世界」呈現風雲際會、複雜多變的文人。他曾心懷大志，躋身仕途，然而「仕數困躓」，世道難予拯救，於是轉而沉浸於書畫之中，且作精神的「逍遙遊」。正是他獨特的情感歷容及其形成的個性，使他的書作具有率意放縱的筆法、奇詭逸縱的結體，淋漓酣暢的氣象等特徵。

　　作為得意文人的典型代表，虞世南官運亨通，極得皇寵，幾

乎無往而不趁心如意。但他也需要書法藝術。從實際情形看，當其入世進取時，必然會受到嚴格的書藝訓練，遂使他與酷愛書法（特別是王羲之書法）的唐太宗有曠世知音般的交流，同時也由於恪守儒法、身為人臣所帶來的精神疲累，必然多多少少要求得藝術女神的撫慰。在一定程度上說，虞氏將自己嚴謹不苟的儒臣生涯藝術化了：一方面克盡職守，忠義雙全，一方面寄意翰墨，陶情冶性，這兩方面又始終「互補」在一起，構成了維持心身平衡的調節機制。因此之故，虞氏竟舒坦地活了八十一歲。像「虞世南」型的「文化名人」近世在中國仍不少見。

　　無論是失意文人，還是得意文人，他們都在書法藝術實踐中追求著實質上是同一個目的，即遣情寄意、抒散懷抱，求得「心安理得」的閒情逸趣、高情雅趣。這也正是被稱為本質上是大和諧、大靜謐的東方文化（特別是中國文化）在書法藝術上的具體體現。林語堂曾以為，西方藝術的精神較為耽於聲色，較為熱情，較為充滿藝術家的自我；中國藝術的精神則較為高雅，較為含蓄，較為和諧於自然。並借用尼采的話說，中國的藝術是太陽神的藝術，西方藝術是酒神的藝術。誠然如此，即使是「身長五尺四」，「誦咒籲可畏」的懷素，也是「銅瓶錫杖倚閒庭，斑管秋毫多逸意」（王邕《懷素上人草書歌》）。儘管懷素少小家貧，出家為僧，困頓如斯，卻仍以全副生命來追求一種蓄於心胸、發於毫端的閒情逸致。那「揚州八怪」中的金農和鄭板橋，在書壇上別出心裁地創造出了「漆書」與「六分半書」，一個用剪去毫尖的禿筆硬「刷」出自己心中的塊壘；一個刻意以隸入行楷，雜以畫法，兼之詩書畫融為一體，高簡古樸，意態瀟灑。然而他們的身世皆屬不幸，現世的失意

惟有促使他們到藝術世界中尋求補償。倘若「玩世」呢，畢竟帶有
或大或小的危險性，與其自戕，不如「玩藝」——還原以兒童般的
天真，在藝術世界中自由自在地遊戲。「文化崑崙」錢鍾書在錐錐
出血的《管錐篇》中也曾「錐」到書法藝術，在《一七九‧全宋文
卷五五》條，就「錐」出了有關「戲」與「書」的一些材料。不妨
援引在此，以饗博雅諸君的嗜好：

> 《論書表》：「遂失五卷，多是《戲學》」。按下文：「孝
> 武撰子敬學書戲習十卷為恢，傳云《戲學》而不題。或真行
> 章草，雜在一紙；或重作數字；或學前輩名人能書者；或有
> 聊爾戲書，既不留意，亦殊猥劣。……或正或草，言無次第
> 者，入《戲學》部」。蓋「戲」、「學」分指，而此「部」
> 兼收。「戲」者、弄筆，任意揮灑塗抹之跡也；「學」者、
> 練筆，刻意臨摹嘗試之跡也；而皆如良工不以示人之璞，遂
> 並歸一類。書法尚有逞狡獪以見奇妙，猶釋氏所謂「遊戲神
> 通」（《維摩詰所說經‧方便品》第二）、「得遊戲三昧，
> （《（五燈會元）卷三南泉普願章次）者，優入能品。如米
> 芾《寶晉英光集》卷八《雜題》之一七：「學書貴弄翰；謂
> 把筆輕，自然心手虛靈，振迅天真，出於意外」，《佩文齋
> 畫譜》卷一五龔開《中山出遊圖》自記：「人言墨鬼為『戲
> 筆』，是大不然，此乃書家之草聖也。豈有不善真書而能作
> 草者？」姚旅《露書》卷三：「洪仲韋謂：『詩須弄韻，畫
> 須弄墨，書須弄筆，亦必能弄韻，能弄墨，能弄筆，始臻
> 佳境』」；則虞氏所未解會。《論語‧述而》曰：「遊於

藝」；席勒以為造藝本於遊戲之天性；近人且謂致知窮理以及
文德武功莫不含遊戲之情，通遊戲之事，充類以至於盡矣。[1]

　　這種「鎮靜安閒」的「生態」孕育了古人的審美理想與最高範
疇，即「閒雅」。能體現閒情逸致、雅意盎然的藝術作品對古人來
說，才值得給予最高的讚美。張旭留下的書跡《古詩四帖》上面，
幾乎蓋滿了「秘玩」、「神品」、「真賞」之類的鑑藏印章；宋代
黃長睿評陶弘景所書《奏事稿》曰：「神韻閒曠，那可以峭快目
之。」細覽古代書論，諸如「風度閒雅」、「觀玩摹擬」、「氣韻
靜雅」、「天真縱逸」之類的話語成了最愜人心意的贊詞。即使是
主張「非草書」的趙壹，也曾說：「夫杜、崔、張子，皆有超俗絕
世之才，博學餘暇，遊乎於斯，後世慕焉。」

　　看來，他不主張書法的「專業化」，而只主張「博學餘暇，遊
手於斯」，即「業餘化」。這倒有趣的很。事實上，書法史留名的
書法家，基本上都可被視為「業餘書法家」，時至今日，大抵依然
如此。既然是「業餘」、「餘暇」時的藝術追求，書法家們自然會
把「閒情逸致」帶入書法活動中了。

三、在「仿生」中體悟自然

　　英國學者L・比尼恩曾從「生命藝術」的角度闡發了東方藝術
的精神。他盛讚古人對大自然採取的「寧靜」的接受態度，認為中

[1] 錢鍾書：《管錐編》，中華書局版1994年版，第1323頁。

國人已經找到自己的生命與大自然的生命之間的一種和諧，一種自由自在互相溝通的管道，並說「這就是中國富於創造力的藝術的關鍵所在」。也許可以把這種將藝術與大自然（包括作者自我生命的「自然」）的契合稱為藝術的「仿生」。在李白的眼中，懷素的「墨池」會「飛出北溟魚」，懷素的「筆鋒」會「殺盡中山兔」。每觀懷素揮灑，就感到「飄風驟雨驚颯颯，落花飛雪何茫茫」；「恍恍如聞鬼神驚，時時只見龍蛇走」。在韓愈的眼裡，張旭極善於「觀於物」：「見山水崖谷，鳥獸蟲魚，草木之花實，日月列星，風雨水火，雷霆霹靂，歌舞戰鬥，天地事物之變，可喜可愕，一寓於書」。就是這位時或「顛狂」自傲的張旭，在虛心師法自然，體悟仿生奧妙方面，卻常能超凡絕倫。如有一次，他見公主與擔夫爭道，就悟出一種筆法；在鄴縣，他見公孫大娘的劍器舞，即悟草書之理，揮灑更生妙趣；他到江島，見海灘上沙平地靜，遽生書寫的慾望，解自佩的利器寫之，頓時體會到「如錐畫沙」的用筆之道。

　　像張旭這樣善於從自然生命的運動變化中體悟出書法的用筆、章法、意境、神韻的書法家，還有不少。或者說，大凡能在書法藝術上有造詣的人，必須學會觀察自然、體驗生命，把握身內身外的自然生命的運動規律，然後在「生命共感」的活躍中，心手雙暢地「流美」於外，寫出得意的佳作來。

　　這方面的事例在古代書法家那裡是很容易找到的：懷素觀夏雲變化、飛鳥出林而悟出草書的筆法；黃庭堅「觀長年蕩槳、群丁撥棹」乃有所悟；顏真卿偶見屋漏水痕，悟出了一種筆法；蘇軾喜觀逆水行舟的情景，從中悟出了很有力度的用筆技巧；王羲之性喜

與鵝作伴，由鵝之昂首撥蹬，亦體驗到生命運動的和諧有度對書法的重要性，筆法遂有所進。倘沒有天朗氣清，惠風和暢，流觴曲水，蘭亭風物，也許就沒有那「永和九年」所發生的平和暢意的書寫活動，也就不會有書法史上那一次空前絕後的藝術產兒的降生。《蘭亭序》墨跡的真偽姑且不論，僅就幾種摹本而言，也較多地傳達了那種與自然契合的和樂之美。至於趙子昂寫「子」字時，擬取「鳥飛」之態，寫「為」字時，著迷地觀察起老鼠的形態，「習畫鼠形數種」，表現出了一種崇拜自然生命的意向。李陽冰喜古篆，臨習古跡的同時，兼師造化，「復仰觀俯察六合之際」，以求「備萬物之情狀」，遂致「於天地山川得方圓流峙之形，於日月星辰得經緯昭回之度，於雲霞草木得霏布滋蔓之容，於衣冠文物得揖讓周旋之體，於鬚眉口鼻得喜怒慘舒之分，於蟲魚禽獸得屈伸飛動之理……」。其《先塋記》、《謙卦碑》等書作就表現了他從自然社會所獲致的書法意象，表達了一種古雅而微妙的生趣與情趣。特別是有些於繪畫特別精善的書家，揚己之長，有意識地把畫意融入書法中，從而獲致更其明朗而又豐富的藝術效果。周星蓮《臨池管見》中介紹說，「自來書畫兼擅者，有若米襄陽，有若倪雲林，有若趙松雪，有若沈石田，有若文衡山，有若董思白。其書其畫類能運用一心，貫串道理，書中有畫，畫中有書。」再有若鄭燮就明白主張「以畫之關紐透入書」。所謂「板橋作字如寫蘭，波磔奇古形翩翻」，就道出了板橋書作涵蓄的蘭性蕙心以及由師法自然而來的怪奇生巧的意趣。這種來自大自然風物的藝術啟示或創新，常常給人帶來一種褻瀆「成法」的異樣的快感。這對那些懷才不遇，憤世嫉俗的失意文人來說，尤其顯得珍貴，幾乎成了必不可少的心理補

償。迷戀於書法藝術的人常常以同樣的癡情迷戀於大自然，甚而對毒蛇猛獸也懷有幾分欣賞的態度，從它們的生命運動軌跡中感悟出書法運作的規律。書法藝術與大自然生機及書家自我生命之間確乎存在著非常深切的聯繫。所謂「頡首四目，通於神明，仰觀奎星圓曲之勢，俯察龜文鳥跡之象，博採眾美，合而為字」的造字神話，就喻示了人與自然、字與自然的永恆性聯繫。可以說，這一造字神話「原型」仍然活在那些「書迷」心中，即使他自己並未意識到。

四、書法的鑑賞

　　「閒情悠悠」，是欣賞書法藝術必要的心理狀態；熟諳「書道」，是欣賞書法藝術必要的修養準備。古代文人大都具有這些條件，品鑑書畫之類的活動成為他們文化生活中一個重要方面。相傳歐陽詢酷愛書法，曾多方搜求碑帖以供品鑑習練。有一次他還以重金購得王羲之教子用的《指歸圖》，遂精心研習，興奮莫名。而他的兒子歐陽通，在書壇上被譽為「小歐陽」，除喜愛購求書帖（有時還用錢到市面上買回自己父親的墨跡）外，對文房四寶也極講究。這些都非有相當的經濟實力莫辦。歐陽詢有一次騎馬途中偶見一碑，下馬細觀，發現是西晉著名書法家索靖寫的碑文，非常喜歡。久久佇立碑前觀賞，後來策馬上路，又數次返回，捨不得離去，最後索性坐臥碑前三天三夜，反反覆覆品賞、體悟碑文書法的風采神韻。這顯然是「有閒」者才會有這般悠然多閒的情致和雅興。

古代文人對書法藝術的欣賞，不僅僅是為了滿足審美與學習的需要，而且在很大意義上說已被納入了「養生」之道。怡然自得，是古今文人心馳神往的心境。

明代高濂所撰的《遵生八箋》中，有《燕閒清賞箋》。在他所介紹的以古鑑賞為「養生」術之中，便真正體現了「東方閒情」的精義與況味，其中也包括對歷代碑帖以及文房四寶的「鑑賞」。他認為：「心無馳獵之勞，身無牽臂之役，避俗逃名，順時安處，世稱曰閒。而閒者，匪徒屍居肉食，無所事事之謂。……閒可以養性，可以悅心，可以怡生安壽，斯得其閒矣。余嗜困，雅好古……故余自閒日，遍好鐘鼎卣彝，書畫法帖，窯玉古玩，文房器具，纖悉究心」。他又引《洞天清錄》云：「人生世間，如白駒之過隙，而風雨憂愁，輒三之二，其閒得閒者，才十之一耳。況知之而能享者，又百之一二，千百一之中，又多以聲色為樂，不知吾輩自有樂地。……明窗淨几，焚香其中，佳客玉立相映，取古人妙跡圖畫，以觀鳥篆蝸書，奇峰遠水，摩挲鐘鼎，親見商周。端硯湧岩泉，焦桐鳴佩玉，不知身居塵世，所謂受用清福，孰有逾此者乎？」

一般說來，書法家的「墨舞」確具有一種「不用之用」的娛樂功能。所謂「不用之用」，是指書家雖未自覺地意識到書藝的實用性，但當他們忘情地日日揮運、歲歲濡翰時，卻因了書法活動而使自己的生理心理得到很好的調節，產生了微妙的陶冶性情以及如高老夫子所期待的那種「養生」功效。嚴復說：「臨帖作書，可代體操」。當書法愛好者沉浸在創作或鑑賞的特定情景中時，通常便可以引起本身原始情慾的昇華和社會功德觀念的中止，一方面是「忘我」，同時另一方面卻是「益我」。這樣既有大雅之美、又有健身

之效的「好事」，自然會具有無窮無盡的魅力，所以自古以來「君子樂之」，沒有已時。有充分的材料證明，書家多壽星，而在古代的「重生」、「尊老」的文化氛圍中，「老」而有「閒」的人才更明白頤養天年的重要，也才更具備把玩字畫，品鑑墨趣的條件。

　　古人喜愛書法，不僅因為書法藝術活動具有審美與養生的功效，而且因為它還具有著認識、教育和啟迪的作用。古代大量的書法作品，從其內容看，原都出於宣傳教化的目的。即使後世已不再領受這些書作中宣傳教化的條文或道理，實際的功用似已消失，但它們仍具有歷史文化方面的認識價值。如歷朝歷代的書作，哪怕是斷碑殘簡，也往往能「反映」出當時時代的面貌，如秦時刻石、漢魏碑碣、墓誌題字、造像銘記等等，就為歷史做了這樣那樣的「紀錄」。故而書法藝術具有「認識」歷史的價值，諸如政治風雲、經濟掠影、風俗人情等方面的歷史價值與文化價值。東漢大名鼎鼎的書法家蔡邕，其身世與命運令人感喟，而他親筆所書的《熹平石經》，刻於四十六塊碑石上，立在當時的太學堂門前。上面刻有《周易》、《尚書》、《魯書》、《禮記》、《春秋》、《公羊傳》、《論語》等儒家經典。碑石刻成列陣面世，其規模之盛，堪稱書法史上最早的一次有震動效應的「個人書展」。據傳，石碑豎立後，從全國各地和四面八方來洛陽觀摩、臨寫，傳抄的人數以萬計，每天來往的車輛成百上千，摩肩繼踵的人群將碑石周圍擠得水泄不通。歲月如流，千載以下，人們仍可以通過現藏於北京圖書館的石經殘石拓本，來懷想當年的盛況，來研究其所具有的藝術價值以及經學史等方面的價值。有些書家本身就是名副其實的文化名人。書法與書家又有「共名」的關係。因而評賞書法作品往往也就

有評價歷史人物的意義。明末清初的著名書法家傅山，博學多能，詩文書畫醫術皆為精妙。他的民族氣節，他的高超書藝和「四寧四毋」的著名書論等等，都使人們不斷地懷想起他來，當人們從後世修建的「傅山祠」中看到他所寫的種種石刻、牌匾等書作時，就會激發出種種文化的、歷史的、審美的聯想，受到一些教育。

　　書法的「美育」及其它功能的實現，必須通過「鑑賞」即「接受」活動才能達成。如果從鑑賞者與書作的關係著眼，鑑賞活動不外乎「自賞」與「他賞」兩類；倘從鑑賞的時序著眼，則又可以分出「同步鑑賞」與「間隔鑑賞」兩類。這裡且略予分說。

（一）自賞

　　這是書家對自己作品的鑑賞。書家的創作過程往往同時也是自我鑑賞的過程，並通過這種自賞調節創作活動。當書作完成之後，自賞活動仍會繼續，特別是書家最得意的不捨得給予他人的書作，常常被高懸於書齋之中，反覆自賞，不亦樂乎，其中冷暖妙趣，往往只有書家自知。書家的自賞可以給書家帶來自得之樂，也可以增強自信心。那位「如寫蘭」的「六分半」書家鄭板橋，除了寫出「難得糊塗」那樣座右銘式的著名書作之外，還寫出了許多得意之作。他曾寫過這樣一幅對聯「琢出雲雷成古器，闢開蒙翳見通衢」，寫成之後又在字的兩邊用小些的字寫道：「詠亭大兄夢予贈以偶句，因今予書之，不敢推讓，乃為走筆，但慚愧好句如珠，未免為板橋裝臉面也。乾隆乙酉春，橄欖主人鄭燮」，下鈐二印。這幅書作篆隸雜糅、行楷交合、長扁參差，寫得相當成功，然而他卻要說「慚愧」，表面上的自謙並未掩住他內心的得意，自賞性的評

語，實際就彰然寫在書作之上，並與書作主體相配合，更增添幾分情趣。類似這樣自得的「自賞」，在王羲之、米芾、唐寅等書家那裡，有時便成了明顯的自誇。相傳王羲之曾「遇姬書扇，以顯其能：「……右軍取筆書扇，扇為五字，姬大悵惋云：『舉家朝餐，惟仰於此，何乃書壞？』王曰：『但言王右軍書字，索一百。』入市，市人競市去。姬復以十數扇來請書，王笑不答」（虞和《論書表》）。從「王笑不答」的情態中，不難想到右軍先生當時自得之意是何等的足，是多麼的濃！梁實秋曾在《雅舍小品・寫字》中說：「寫字的人有癮，癮大了就非要替人寫字不可，看著人家的白扇面，就覺得上面缺點什麼，至少也應該有『精氣神』三個字。相傳有人愛寫字，尤其是愛寫扇子，後來腿壞，以至無扇可寫；人問其故，原來是大家見了他就跑，他追趕不上了。如果字真寫得好，當然不需腿健，但寫字的人究竟是腿健者居多」。王右軍雖不屬於這類被調侃的「腿健者」，但時有「技癢」的發生則無可懷疑。因為書家一旦培植了濃厚的興趣，在「自賞」的心理驅遣下就會見紙思墨，見筆思書，情不能遏，把筆縱橫，從中再度地體味一番那種令人心醉的自我實現的滿足感。

（二）他賞

這又大致可分三種情形：一是「知音」型鑑賞；二是「創造」型鑑賞；三是「錯誤」型鑑賞。

「知音」難覓，但在書壇上卻不乏其例。如果說秦時李斯、程邈之被秦始皇所稱賞，還含著與藝術鑑賞的隔膜，那麼唐太宗之愛王羲之、虞世南等人的書法，則頗有伯牙子期的味道了。「揚州

八怪」的「怪」味相投，互相砥礪、揄揚，則是情味志趣投合的藝術小圈子。「創造」型的鑑賞是更為重要的鑑賞活動。如「帖」的發現，準確地說，首先不是書家書寫時「發現」的藝術，而是欣賞者（同時也可能是書家）在欣賞時的一種發現：「所謂法帖者，率皆吊哀候病，敘睽離，通訊問，施於家人朋友之間，不過數行而已，蓋其初非用意，而逸筆餘興，淋漓揮灑，或妍或醜，百態橫生，使人驟見驚絕；守而視之，其意態愈無窮盡。至於高文大冊何嘗用比」（轉引自鄧以蟄《書法之鑑賞》）。自於鑑賞活動中發現了「帖」竟有如此美好的「意態」之後，遂促使帖學大盛，發展的極致，則由一般的行草易為狂草，使書法藝術的表現領域得到了拓展。「創造」型鑑賞一旦脫離開書作本體的實際，便易於導入「錯誤」型鑑賞，即書家創作的藝術本體與鑑賞者的「期待視野」產生了過大的懸殊，造成了「視野融合」的嚴重錯位或失調。這種錯誤或失調既可以體現為一個胸無點墨或別有用心者對藝術本身的褻瀆，也可以體現為一個書法內行過於受到自己藝術趣味的支配，而對不同風格流派的隔膜。前者可以表現為對書作的出奇的冷漠或諛贊，後者可以表現為「米顛」式的罵式評論和書史上南北派的互斥。

（三）同步鑑賞

　　當書法創作活功在進行時，除書家本人之外，往往還有他人在旁，於是自賞與他賞伴隨著整個創作過程。從準備書寫到完成書作，創作與鑑賞並行，此之謂「同步鑑賞」。同步鑑賞與創作活動的關係非常密切，因為莫非書家親近的人，或同道好友，一般難以

出現在書家正在創作的場合，同時也難以用表情、姿勢或話語表達出對書寫活動的評價。然而，在這樣的時刻，書家精彩的運作總能激起一片嘖嘖的稱讚，而不由自主的讚歎反過來更使書家精神倍增，揮灑更其靈動自如。被譽為「天下第一行書」的《蘭亭序》，就是在這種「同步鑑賞」的規定情景中完成的。在東晉永和九年的陽春時節，王羲之與太原人孫承公等四十一人在山陰蘭亭修祓褉，當他雅興輒起、揮毫作序時，既借幾分酒意助興，更有眾人的如星拱月般的圍觀喝彩，於是使他意興勃發，靈泉噴湧，心調手暢，如有神助，一氣呵成地寫出了這幅千古美名傳天下的《蘭亭序》。儘管他此後又重寫了多幅，卻再難臻至原作的佳境。就是這位「書聖」的寶貝「七郎」王獻之，似較乃父更有書癮。一次，他見一館舍的牆壁粉刷得很白，興之所至，遂即拿起一把刷帚沾了泥漿在牆壁上書寫起來，圍觀者雲集而來，稱賞不迭；又有一次，有位深知他有書癮的青年，有意縫製了一條很白的衣衫，穿著去見王獻之。果然，獻之書興勃然而發，撩起這位青年的白衣袖便書寫起來，正楷、草書等各種書體漸漸寫滿了，這位青年在得意地欣賞之際，忽然發現其他圍觀的人有搶奪書作之意便急忙抽回袖子逃走，可是還是被他人追上撕扯了一番。最終這青年只得到了一隻珍貴但尚欠完整的袖子。

這些書壇佳話也許多少有後人美飾誇張乃至杜撰的成分，但又頗合情理，尤其是它們較為真實地描述了「同步鑑賞」與書寫活動並行的生動情景。如果沒有這種來自眾人或只是一位心愛者的「同步鑑賞」，對書家來說，也許要減少許多興致或趣味。

（四）間隔鑑賞

　　這是對書作的非同步鑑賞的總稱，舉凡那些與創作活動並非同時進行的鑑賞活動，都可以稱之為「間隔鑑賞」，無論與書寫之時相隔多久。

　　顯而易見，這種「間隔鑑賞」是書法鑑賞中更為普遍的現象。那些高懸於書齋、廳堂、鬧市的中堂、條幅和市招（招牌），那些鐫刻於山石、碑碣、器物上形形色色的書作，那些薈萃於書展、園林、博物館的琳琅滿目的古今佳品，那些輾轉於民間的書跡刻本、拓片以及印製粗精不一的書作集子等等，都可以喚起人們特別是書法愛好者的「間隔鑑賞」的興致，更有一些深具學養的書法內行還會從鑑賞入手，對書作或書法的某種規律、現象進行分析、評論。「間隔鑑賞」雖然沒有「同步鑑賞」那種身臨其境的感受，但亦可通過對書家與書作的綜合分析，達到「知人論書」的境界，甚至由於與書家及書寫活動有一定的時空上的「間隔」反而會產生一種類似布萊希特所說的「間離效果」，更易於審美活動的進行，從而進入「創造型」鑑賞的境界。

　　書法鑑賞涉及到書法本體的各個層面，諸如筆法、佈局，墨法、意象、情態，風格等等，乃至裝裱、佈置（書作與周圍環境的配置）、鈐印等方面，都應納入鑑賞家的視野；同時鑑賞的具體方式也多種多樣，如正面直觀、眯眼斜觀，以放大鏡細觀，戴有色鏡靜觀，在不同的光線照射下或從不同的角度（遠近、高下、左右等）觀賞，就會產生不同的鑑賞效應，引起不同的審美感受。

五、文人書論中的意味

作為書法家絕不可能只有「書」而無「思」，他雖然可以不將自己關於書法的體會、思考著書立說，但他總要「提著腦袋」來從事書法創作活動。在王羲之眼裡，創作一幅字還真像在打一場戰爭。他在《題衛夫人〈筆陣圖〉後》說道：

> 夫紙者陣也，筆者刀矟也，墨者鍪甲也，水硯者城池也，心意者將軍也，本領者副將也，結構者謀略也，颺筆者吉凶也，出入者號令也，屈折者殺戮也……[2]

既經上陣，感觸必深，凝思冥想，發為高論。這也構成了書法家們書法活動中的一個非常重要的方面，忽視不得。甚至有些「腕下有鬼，眼中有神」的拙於書而精於觀的書評家，也留下了可資借鑑、值得珍視的書論。

古人所寫的書論是相當豐富的，正如書作的星羅棋佈一樣，書論也散見於各種典籍、著述之中，有的側重談論書法技巧，如衛夫人的《筆陣圖》，王羲之的《筆勢論》、《用筆賦》等等；有的側重於疏證論述書法歷史，如王愔《古今文字志目》，羊欣的《采古來能書人名》，阮元的《南北書派論》等等；有的單論書法一體、

[2] 學術界也有人認為是古人假託王羲之之名寫的此文，參見姜壽田主編：《大學書法教材集成・中國書法批評史》，中國美術學院出版社1997年版，第60頁。

一事，如趙壹的《非草書》，索靖的《草書勢》，成公綏的《隸書體》等等；有的綜論書法的眾多方面，如孫過庭的《書譜》，張懷瓘的《書斷》、《六體書論》，項穆的《書法雅言》等等。古代書論的表達方式也格外靈活自如，可以是正經謹嚴的論文，也可以是詩歌、散文、札記、題跋等等。面對內容十分豐富的古代書論，這裡不可能全面加以介紹，只想從古代書家、書評家非常熱衷的話題中，挑出幾點來分析考察。

其一是書論中的表情說。

在古代書論中，結合創作實踐的「抒情說」可謂比比皆是。早在西漢時代，楊雄即在《法言·問神》中就說：「言，心聲也；書，心畫也。聲畫形，君子小人見矣。聲畫者，君子小人所以動情乎？」這種將書與人與情聯通起來的思路對人們認識書法藝術有很大的啟迪作用。蔡邕也說過：「書者，散也。欲書先散懷抱，任情恣性，然後書之」（《筆論》）。這位書法「爽爽如有神力」的大書法家，其言自有夫子現身說法的真意。此後歷代書法家與書論家都有意無意地強調著書法藝術表情抒懷，陶情冶性的性質與功能。什麼「心手達情」（王僧虔）、「字外多情」（竇蒙）、「筆墨本無情，不可使運筆者無情」（惲格）等等說法，都是對書法藝術表情功能的一種自覺。在有些書論家那裡，這種自覺更上升為相當縝密的論說。如孫過庭在《書譜》中說：「雖篆、隸、草、章，工用多變，濟成厥美，各有攸宜：篆尚婉而通，隸欲精而密，草貴流而暢，章務檢而便。然後凜之以風神，溫之以妍潤，鼓之以枯勁，和之以閒雅。故可達其情性，形其哀樂」；「真以點畫為形質，使轉為情性；草以點畫為情性，使轉為形質」。這裡實際從對書法藝

術的整體把握中揭示了書法的整體功能或系統質，即「達其情性，形其哀樂」。時至清代，劉熙載在《藝概・書概》中更借大量的實例來闡明：「書也者，心學也」；「寫字者，寫志也」；「筆性墨情，皆以人之性情為本。是則理性情者，書之首務也」。這種書法「抒情說」的聲音在近代，當代仍有強烈的迴響，如「能移人情，乃為書之至極」（康有為），「暢懷一任掃，風流不盡情」（茹桂）！「抒情說」雖然未能全面概括書法藝術的表現功能，亦未準確說明書法藝術的特殊本質，可是卻凝結著古今無數書法家的心理體驗，並使書法真正躋入藝術之林。書法的「抒情說」在現在與未來，仍會給熱愛書法藝術的人們帶來有益的啟示。

其二是書論中的性差意識。

在古代，由於男性處於社會中心的支配地位，女性參與社會文化的創造權利及其相應的社會地位都受到男性的剝奪與排擠。幾千年來，女性受著全面的重壓，以致在書壇之上也沒有自己應有的地位。這在書論中也有明顯的反映。在大量的書家名錄中，女性幾乎占不到千分之一；在大量的書法碑帖中，女性之作幾乎從不被視作可供摹仿學習的法帖。為什麼呢？其根因就在於中國傳統的男性本位的「性差」文化對女性素來存在著嚴重的歧視，這體現在書論上，不僅對女性書家的書作評價普遍甚低（只有衛鑠夫人等極個別的人有所倖免），而且對男性書家中的陰柔派也痛加詆毀，謂之為沒有「骨力」。唐太宗就曾表示其典型的「男性中心」的尚力、尚健、尚法的書法觀，尖銳地批評齊梁書法的柔麗格調，指斥梁代的代表性書法家蕭子雲的書法沒有「丈夫氣」，「無一毫之筋」，「無半分之骨」，「以茲播美，非其濫名耶？」（《晉書・王羲之

傳論》）這種崇尚「丈夫氣」的書法審美尺度無形中成了古代書論的圭臬。據此，甚至像衛夫人這樣的女性書法家也在書論中流露出崇拜強力貶抑纖柔的審美傾向，這種女性書法家向男性審美規範的皈依或認同，在男性中心社會中是毫不奇怪的現象。由此也就不奇怪在書論方面卓有建樹的劉熙載，仍自然而然地在《藝概·書概》中弘揚「丈夫氣」為「聖」，而「婦氣」則「俗」。這種骨子裡是男權本位的書論的鋒芒，也曾指向王羲之。他的那些帶有柔媚之姿的書作同樣受到了指斥。如唐代大書論家張懷瓘，便認為王羲之的草書「無丈夫氣」，故而不好：「逸少草有女郎材，無丈夫氣，不足貴也」，草書之好，要使「觀者似入廟見神，如窺谷無底，俯猛獸之瓜牙，逼利劍之鋒芒，蕭然巍然，方知草之微妙也」。以此「蕭然巍然」的男性剛健美為唯一審美尺度，當然會看出王羲之草書「格調非高，功夫又少，雖員豐妍美，乃乏神氣，無戈戟銛銳之可畏，無物象生動之可奇」（《書議》）。運用這一「蕭然巍然」的男性化審美尺度，書史上南北派之爭的結果便自然是崇尚剛健、雄強的北派（碑派）占了上風；對董香光的俊逸清雅之作也要以「女性」作譬來加以貶抑了：「局束如轅下駒，蹇怯如三日新婦」。對整個明代書法的評價，都存在這種類似的現象。

這種「男性化」的書論精神，由康有為的《廣藝舟雙楫》為橋樑，繼續存在於中國近、現代的書論之中，對此也許有必要引入女權主義文藝觀念來加以校正。不過值得指出的是，中國文化及美學有一個很大的特點即講求「和諧」、「中和」。因此，在傳統書論中也沒有將「性差」內在的衝突絕對化，並在很多的情況下主張剛（男）柔（女）相濟，陰（女）陽（男）互補。如果用西哲康德

的觀念來說，也就是正命題（男性：尚力，崇高）與反命題（女性：尚柔，優美）的相合命題（雙性化：柔韌有力，化百煉鋼為繞指柔）。古代那些極為優秀的書家，如王羲之、顏真卿、張旭、柳公權、米芾、黃庭堅、趙孟頫等等，莫不主要是這種「合命題」的藝術產兒。相應地，帶有這種「雙性化」色彩的書論在古代乃至當代，都是最容易被人心悅誠服地接受下來的。

其三是書論中的「通變」觀念。

有人以為古代文人基本都是頑固保守的，特別是在書法方面，特別恪守古法，以古為美而反對變法求新。其實，古人也求「通變」而非「亂變」。在古代書論中就較多地觸及到「通變」的問題，但清醒各有不同。有的古而又古的夫子總是喜歡古而又古的那一套；有的人固然承認「書法隨時變遷」卻又強調「用筆千古不易」，也有人身為古人不泥古，執意於藝術創新。怎樣看待書法藝術傳統？這實際是個既傳統又現代的問題。曹植曾以詩詠之：

墨出青松煙，
筆出狡兔翰。
古人感鳥跡，
文字有改判。[3]

這裡便充分意識到了書法藝術發展變化的特性，從書寫工具到書法體式。又有明朝宣宗詩云：

[3] 中國書畫全書編纂委員會編：《中國書畫全書》第一冊，上海書畫出版社1993年版，第376頁。

草書所自何所授？

初變楷法為章奏。

當時作者最得名，

崔瑗杜度張伯英。

三人真跡已罕見，

後來繼之有羲獻。

筆端變化妙入神，

逸態雄姿看勁健。[4]

　　在這首被認為是詠草書的「史詩」中，也可以看出古人對通變創新的書家的熱情肯定。相傳王獻之十六七歲的時候，有一次站在桌前看父親寫字，忽然啟口道：「古之章草，未能宏逸，頗異諸體。今窮偽略之理……，於往法固殊，大人宜改體」。身為少年而能發出如此高論，深察創新通變之理，確實令人驚奇。時至清代，書法傳統對書法家的制約更強大了。可是也有些書家銳意創新。當時書壇上有兩位同為人知的書家，一個叫翁方綱，一個叫劉墉。他們書法功底都十分深厚，但翁氏師古泥古，跳不出前人的圈子，被稱為「字匠」；劉氏卻自我意識很強，善學前賢而又不為其所奴役。相傳他們曾互相責貶：翁方綱看了劉墉的字說：「他寫的字哪一筆是古人的？」劉墉則反唇相譏：「你翁方綱寫的字有哪一筆是自己的？」像這樣的趣話實際都生動地表達了求新通變的書法

[4] 朱瞻基（1399-1435年），明第五代皇帝，年號宣德，廟號宣宗。嘗自稱長春真人。有此《草書歌（並序）》，見楊克炎編：《歷代書法詠論》，黑龍江美術出版社2004年版，第260頁。

思想。有的趣話簡直就是書法格言，如張融的：「惜我無二王之筆法，亦惜二王無我之筆法」；如李邕的：「學我者病，似我者死」。那位有幾分傳奇色彩的東坡居士，其書作曾被譏為「墨豬」，他卻吟詩自辯：「杜陵評書貴瘦硬，此論未公吾不平，短長肥瘦各有度，玉環飛燕誰敢憎。」詩中以玉環、飛燕這兩位一胖一瘦的美人來比喻書法之妙道絕非單一，自然可以各有各的愛好與選擇。

也有書家注重於對通變問題作理論上的表述。唐代書家釋亞棲在《論書》中說「凡書通則變。王變白雲體，歐變右軍體，柳變歐陽體，永禪師、褚遂良、顏真卿、李邕、虞世南等，並得書中法，後皆自變其體，以傳後世，俱得垂名。長執法不變，縱能入石三分，亦被號為書奴，終非自立之體。是書家之大要」。這種「凡書通則變」的觀點也得到了後世眾多書論家的回應。晚清的劉熙載、康有為就都非常重視書家的藝術個性以及書藝創新問題。劉氏曰：「書貴入神，而神有我神他神之別。入他神者，我化為古也；入我神者，古化為我也」（《藝概·書概》）；康氏云：「夫變之道有二，不獨出於人心之不容已也，亦出人情之競趨簡易焉……故謂：變者，天也」（《廣藝舟雙楫》）。在古代書家、書論家那裡，書法通變問題，以及書法的個人風格、時代風格等相關問題，都被認真地思考過，並給予或生動形象的表達，或簡潔明瞭的論述。由此也便可以理解書史上著名的書家何以都有自已的體貌，以及何以會有「晉尚韻、唐尚法、宋尚意，元明尚態」的不同了，同時也可推知「後之必有變」（康有為語），從而對探索創新前路的書家多幾分理解和寬容。

六、裝飾、四寶及其他

　　書法藝術的裝飾是書家十分關切、講求的相關活動。主要包括鈐印、裝裱等帶有美化意味的「藝術工序」。一般所見的書法作品，大多都鈐有印章。按說這種將「寫」（書法）與「刻」（印章）結合起來，實在是再自然不過的事。早在文字發生的初期，二者聯體的命運似乎就被註定了。在器物或泥土上刻畫符號，一般說來早於文字筆劃的自覺書寫，及至到了甲骨文、金文誕生，刻與寫便混同起來，難解難分。此後的勒石紀功紀念或紀人紀事，便使「樹碑立傳」的文化傳統源遠流長地延續下來，「寫」與「刻」仍舊糾結在一起。可是「樹碑立傳」之類的事到底過於嚴肅，書法家們的閒情逸致從中無法得到表現與滿足。於是他們擴大範圍，將書作鐫刻於峻石、危崖、樓宇，名勝等地方，興味遇處可發，也變得愈加濃郁了，並使他們逐漸養成嗜愛「金石」味的書法與篆刻的習慣。由此漸次發展，便在寸方或畸形的印章中力求創造出千變萬化的意趣，來滿足嗜愛「金石」的胃口和確證「自我」存在的價值──印章便是擁有者的生命價值的「印記」，它與書作一起，構成一種更加完美的也更具明確歸屬關係的表現世界。在書作上直接鈐上己印（又稱「款印」），據考證，乃宋代文人所為。就存世法帖尺牘考察，是歐陽脩初用了「六一居士」的款印，但他並不常用。到了蘇軾這裡才使款印大受寶愛，屢屢在書作上鈐上「子瞻印」或「東坡居士」的印章。黃庭堅，米芾等人也開始自覺地在書作上鈐上印章，以使「書印一體」。自宋以後，這種二美相合的書印一體

現象就司空見慣、習以為常了。不過書家總在嘗試著將書印搞得更富變化，配合得更加美妙，且古代書家多有能治印者，如趙孟頫、文徵明、王冕、何震等等。

　　書畫裝裱是古代文人墨客熱衷的裝飾藝術。書畫一經考究的裝裱，神韻俱現，更增美觀。既便於珍藏，更益於欣賞，同時又可以真正作為飾物或禮品，裝點自己的生活或給他人帶來娛悅。難怪有人竟不無誇張地說「三分書畫七分裝裱」。書作的裝裱就像人穿上合體美觀的衣服，是「文明」發展、提高的表現。許多書家雖然自己不親自裝裱，但深諳裝裱之理，懂得怎樣才能使書作與裝裱配合得宜，達到「紅花綠葉扶」的最佳效果；許多專工於裝裱的技師也深諳此理，並可以光明正大地收攬活兒，為美飾書作進而美化生活作出自己的貢獻。裝裱既是一種特殊的工藝，就有許多工藝要求，其製作過程本身也往往趣味盎然。大致說來，裝裱的過程可分托、裱、裝三大工序。托是裱的序曲，包括托字畫芯，托綾絹等鑲料；裱即是把托過的字畫以綾絹鑲嵌後再裱上宣紙二至三層；裝是將立軸、橫披等書作的裱件加上軸杆、絲帶等，最終完成組合裝配的工作。除裝裱之外，古人還發明了系統完整的拓碑工藝，使得那些刻子碑碣摩崖的書作能夠有「拓本」流傳，以廣學習借鑑，亦可供欣賞、研究收集之用。近世攝影術、印刷術的飛速發展，亦不能取代這種傳統的搨拓工藝。原因就在於這種搨拓之作也有其特殊的韻味。

　　「四寶」者，即所謂「文房四寶」，書家至愛依賴之物。綜觀既往，書法藝術得以不斷的發展，與操作工具及必要的「資料」是分不開的。古語云：工欲善其事，必先利其器，巧婦難為無米之炊。古代先賢巧匠不僅發明了筆墨紙硯等文具的製作，而且將其性

能發揮得淋漓致。既可以為「文房」提供器具與原料（這時文房有似「工廠」）、又可以為「文房」中的書法家增添裝飾、把玩的情趣，此之謂：「書貴紙筆調和，若紙筆不稱，雖能書亦不能善也。」又云：「明窗淨几，筆、硯、紙、墨皆極精良亦人生之一樂也」（這時文房有似「遊樂宮」）。以此之故，筆、墨、紙、硯素來享有「文房四寶」的雅號而不衰。在陸游的一首詩中，它們又被親暱地呼為「文房四士」，彷彿真的擁有了生命——「水複山重客到稀，文房四士獨相依。」

　　即便是那位「梅妻鶴子」的名士林逋，也與文房四寶和書法有著深切的生命聯繫，其有詩云：

> 青鏤墨淋漓，珊瑚架最宜。
> 靜援花影轉，孤卓漏聲遲。
> 題柱吾何取，如椽彼一時。
> 風騷兼草隸，千古有人知。[5]

　　超凡脫俗、抑欲避世的林逋對「四寶」的喜愛大約並不亞於梅與鶴吧？舉凡酷愛書法藝術的人，可以說沒有不喜愛筆墨紙硯這「四寶」或「四士」的，並由此生出許多講究：對筆墨紙硯的質地、樣式、大小、顏色等等都不肯馬虎。通過書畫的藝術實踐及檢驗，人們漸漸推選出一些著名的文房四寶來，如湖筆、徽墨、宣紙、端硯等。古代有許多雅好書法的文人都情不自禁地向「四寶」

5　（宋）林逋：《詩筆》，鄧瑞全編著《中國歷史知識全書·中國古代的文房四寶》，北京科學技術出版社，1995年版，第26頁。

致敬、禮贊起來。僅就詩歌而言，像李白、杜甫、白居易、元稹、歐陽脩等人都有詩作表達他們的這份愛意。他們的詩名、文名掩沒了這些大作家的書名，但我們完全可以推想，倘若他們的手稿能夠像現當代二三流作家的手稿那樣得到影印問世，那肯定會使這些二三流而又喜愛四處題字的作家們愀然自悟、赧然收筆，躲進書齋中再好好陶冶一番去。下面是古人的一首惜筆詩：

> 寄來名筆自湖州，珍重齋中什襲收。
> 早晚翻經有僧到，芭蕉先種待新秋。[6]

　　珍惜筆硯紙墨也許是書家的「愛屋及烏」？其實不然。「四寶」神通主要表現在兩個方面。一是它們與書藝有密切的關係：無「四寶」即無發達的書法藝術；「四寶」不精，亦不僅會影響到書家的意興，而且會直接影響到書法藝術妙味的傳達，所謂「筆調手暢」，「墨趣墨香」，「千年壽紙」，「黑眼朗朗」等等，莫不與書法有血肉般的聯繫。二是「文房四寶」自身的工藝效果也具有審美的意義。在「文房」之中擺放的筆墨紙硯，這對書法家來說既是工具，同時也是情感寄託的對象，惟其如此，往往使書法家傾囊購求自己喜愛的精美的「四寶」，置諸案頭，閒而觀之，「四寶」本身彷彿就是藝術品，可以成為品賞玩味的對象。

　　除「四寶」外，其他的文具作為「連鎖反應」的器物也進入了「文房」，如筆架（筆床）、筆筒、筆洗、筆屏、水注、紙鎮、硯

[6]　（明）僧德祥：《謝車叔銘寄筆》，鄧瑞全編著《中國歷史知識全書・中國古代的文房四寶》，北京科學技術出版社，1995年版，第30頁。

匣、印泥、印規等等，這些器具同「四寶」一樣兼有實用與審美兩種價值。如明代高濂在《燕閒清賞箋》[7]中就曾評賞過這樣的筆屏：

> 宋人制，有方玉、圓玉、花板，內中做法肖生。山樹禽鳥人物，種種精絕。……有大理舊石，儼狀山高月小者，東山月上者，萬山春靄者，皆余目見，初非扭捏，俱方不盡天，天生奇物。實為此具，作毛中書屏翰，似亦得所。

　　經由美飾的文房器具自然可以美飾書房，雖不至於喧賓奪主卻可以造成相應的「文房氛圍」，提供必要的、及時的助力，影響到書家的情緒與創作。如書家很重視「墨趣」，很貪享「墨香」，由此才樂於「墨舞」。東坡先生頻喜濃墨，每逢有佳墨好紙便欣然欲書。他曾主張墨色應「如小兒眼睛」，黑亮亮的，空明剔透可愛無比。董其昌亦喜濃墨，其用墨獲得的墨趣被人歎為具有一種「不食人間煙火」的味道。還有的書家愛墨近癡，在磨墨時悠然神往，彷彿步入了仙境，有時竟下意識地啜點墨品嘗一番了。既經品嘗，還連聲說「香！香！」的確，古墨通常是有香味的，香型也多種多樣。書家接觸墨硯天長日久，有的竟噴著墨香，不啻如撫情人一般。蘇軾詩云：「小窗虛幌相嫵媚，令君曉夢生春紅」；趙孟頫贊曰：「古墨輕磨滿幾香，硯池新浴燦生光」。也許可以說，文人墨

7　高濂，明，錢塘人，字深甫，號瑞南。工樂府，有《南曲玉簪記》、《雅尚齋詩草》、《遵生八箋》。（按：《遵生八箋》凡十九卷，其書分八目：有《清修妙論箋》、《四時調攝箋》、《起居安樂箋》及《燕閒清賞箋》等，其中《燕閒清賞箋》皆論賞鑒清玩之事也。）

客們總感到墨跡有滋有味，文房中舒適無比，這大概也是「書法文化」將他們陶染的結果吧？

　　書法藝術對書家及欣賞者來說具有巨大的魅力，還在於它在一定程度上包孕了許多兄弟藝術的優點。優秀的書作的點畫墨跡中，可以使人領略到內在的音響、舞蹈的儀態、雕刻的力度、詩文的飄逸、建築的穩定等「眾美」。書法提供給了古人剛勁、流暢、蘊蓄、精微、優雅、沉雄、灑脫、和諧、勻稱、平衡等等一整套美學術語。古人談論最多的是書法與繪畫的關係，從「書畫同源」一直說到「書畫同品」。古代畫家常說「寫畫」、「大寫意」而不說「畫畫」，因為從創作過程或技法看：「其具兩端，其功一體」（道濟語）。在書畫兼美的唐寅眼裡，則「工畫如楷書，寫意如草聖，不過執筆轉腕靈妙耳」，古人還較多地談論書法與文學的關係。從「詩言志」與「書為心畫」的邏輯聯繫中。固然可以推知二者在本質上的相通之處，就其明顯的事實看，大量的書作內容都是詩文，即使是單字、少字數的書作，也往往生發於某種文學背景（神話傳說、文學典故等）。傳世名作如王羲之的《蘭亭序》、顏真卿的《祭侄文稿》、懷素的《自敘帖》、蘇軾的《赤壁賦》等等，皆是書法與文學結合的極為成功的範例。又一個明顯的事實是，書家筆下的詩文常常出自書家本人，書家本身也是詩人（文學家）。詩仙李白有《上陽臺》帖傳世，詩書俱佳；杜牧的《張好好詩》帖表徵著詩書風流的一代文人的驕傲；米芾的《苕溪詩卷》高雅逸縱，詩書並輝。一些書論家還常常談到書法藝術與音樂、舞蹈、雕塑、建築等兄弟藝術的關係，所論皆非虛妄，惟一般人置若罔聞，甚或以為是信口胡吹，那倒帶有點「書法盲」的味道了。因

為這樣的人面對書法藝術的「黑白」表現世界，缺乏必要的敏感與想像的能力。

　　書法藝術對書法家來說，是他生命的對象化，他「玩命」地愛上書法，獻身於書法，同時也在向書法藝術「索命」——追求精神的補償，借書法墨跡留下自己永恆的生命軌跡，借書法藝術的不朽來延伸自己有限的生命。那位隱逸山林的林逋便道出了個中奧秘：「風騷兼草隸，千古有人知」。也許這也算一種特別的功名意識吧。不過對這種功名的追求不是給人帶來奢華與狂躁，不是對社會的貪戀，而是給人帶來素雅與閒適，平靜與和諧，走上回歸自然的林間小路。這種心態也深潛於許多身居宮廷的文人心魂之中，「瀟灑在風塵」，「心遠地自偏」。借書法藝術來表露自己對「通達」「靜觀」「寧靜致遠」等等人生感性境界的嚮往和追求。

　　要想追求自我生命在書法史上的不朽，書家自然要時時注意「發揮自己性靈，切莫寄人籬下」（周星蓮語）。美學家朱光潛曾說：「趣味是對於生命的徹悟和留戀。生命時時刻刻都在進展和創化，趣味也就要時時刻刻在進展和創化」。書家們對書法藝術懷有的濃厚「趣味」自然也應如此「創化」。然而作為中國傳統藝術的書法，有其「藝術原型」的巨大價值和深潛的制約力量。這在書法史上表現得已相當突顯。「甲骨文」的基因影響到後世的各體書法中，而各體書法也相對視為一體一原型，如楷行草隸篆，如顏柳歐趙米，都曾被人自覺地師法繼承。由於藝術原型皆內蓄著生命不朽的意味，向原型學習就具有承續先賢生命與「創化」自我生命（「原型」變體）的雙重意義。這是「書史—生命軌跡」的規律使然。這點似對那些率意塗鴉的狂夫俗子特別具有啟迪的意義。

　　書法藝術是注重流派風格的，這點與別的藝術樣式沒有什麼根本的不同。從時代、民族、地域、個人等角度，都可以從漫漫書史中概括出這樣或那樣的風格流派。如前人認為，在中國史上，大致在魏晉南北朝時就逐漸形成了南北書派。清代的阮元曾有《南北書派論》、《北碑南帖論》來專門討論這種主要因地理文化而形成的「書法現象」。他認為南北派是存在的。東晉與宋齊梁陳為南派，趙魏燕齊同隋為北派。南派多師「二王」，書風疏放妍妙，長於啟牘；北派多師索靖、崔悅等，後有顏真卿、李邕等為卓越代表，書風古樸茂密，長於碑版。阮氏的評贊云：「短箋長卷，意態揮灑則擅其長。界格方嚴。法書深刻，則碑據其勝。」關於南北派，人們時常提起，卻又意見紛紜，如康有為就流露出較明顯的重北派輕南派的傾向，在書論與書作兩個方面都身體力行。這種對創作流派的選擇或偏愛，本也無可厚非。並且對南北派或碑帖派的理解也要有靈活的一面，不可機械劃一，就是同一位書家實際上也可能兼師南北二派，兼善碑帖二種體式的。這種博取融合，正是創造性發展前人書法的必要條件。在書藝上實亦造詣頗深的現代作家魯迅曾談及「北人」「南人」的話題，言詞間蘊含著幽默與睿智——

　　　　據我所見，北人的優點是厚重、南人的優點是機靈。但厚重之弊也愚，機靈之弊也狡。……缺點可以改正，優點可以相師。相書上有一條說，北人南相，南人北相者貴。我看這並不是妄語。[8]

[8] 魯迅：《花邊文學·北人與南人》，載《魯迅全集》第5卷，人民文學出版社1981年版，第435-436頁。

　　這便巧用相書之語，道出了南北人的融合或品性的互補可以通往「自新之路」的真理，移贈予書家，亦必有靈示。

（原刊於黃卓越、黨聖元等著《東方閒情》，百花洲文藝出版社1991年版，後以《中國人的閒情逸致》為名再版，廣西師範大學出版社2007年版。本人執筆的《筆墨之意》，部分內容被選載於《中華文化畫報》2011年第11期。）

修訂版後記

　　上世紀80年代，在中國大陸發生了翻天覆地的變化，「文化大革命」終結後的中國，百廢待興，一方面大力進行改革開放，思想解放的潮流洶湧澎湃，學人饑不擇食地進行外向化的文化「拿來主義」，另一方面，也努力回歸傳統，立足現實，緊張地翻檢傳統文化和審視現實需要，由此開始了一個積極從事文化傳承和創造的新的旅途。這一過程充滿了急切和熱望，洋溢著激情和深情。人性人情和藝術精神相伴復甦了，「驀然回首」等旨在反思的大型叢書誕生了，一幫年輕學人大踏步地走來，腳步踉蹌卻並非匆匆過客，他們留下了清晰的文化探索軌跡。

　　有幸的是，我就是這些探索者中的一位。從大陸恢復高考時的首批大學生，到1988年已經站立高教講壇兩年的青年教師，邊學邊寫，如饑似渴，所寫的小書《墨舞之中見精神》就像是認真學習的札記，儘管寫得急切，印得粗糙（因大陸剛開始嘗試掃描排版而錯誤百出），卻在那個時代的中國國內引起了相當大的反響。我本人就接到了幾十封讀者來信，小書中的四萬左右的文字被北京大學著名學者金開誠、王嶽川主編的中國國家「八五」重點圖書《中國書法文化大觀》所收錄，著名書法家和書法理論家茹桂先生

寫來長信，說：「雖然我們彼此互不認識，但當我一口氣讀完大作
《墨舞之中見精神》，又有了一種神交的親切之感。」「大作寫得
透闢而酣暢，從民族文化及心態這一背景著眼，對古老的書法藝術
作了令人耳目一新的剖析。透過溫雅而和樂的表相揭出了底層的奧
秘，著實地觸動了書法藝術半睡半醒的神經。以往的書學，大都跳
不出傳統書法藝術古典美的藩籬，你入乎其內而又跳出了圈子，賦
予她以人的價值與心靈化的素質。這的確令人警策和反思，非同小
可！……」該書還被許多人直接或間接地引用著，被評為陝西省首
屆藝術研究優秀專著，近些年來還被一些朋友不斷地催促著：這本
書有其不可否認的歷史價值和現實價值，早該修訂再版了！

　　幸運的是，香港大學黎活仁先生近期介紹了臺灣秀威資訊的
蔡登山先生和我聯繫，使這本小書有了暢遊寶島的機會。抓住這次
機會，我認真修改了這本小書，為了忠實於歷史，我盡可能不動原
來的表述，但做了三個方面的修訂工作：1、修正明顯的誤置字詞
及個別明顯「過時」的文字（如「同志說」之類）；2、少量文句
的「潤色」和引文注釋的完善（包括原書的副題「從中國書法藝術
談文人墨客情感的抒發和性情的陶冶」也修改了）；3、為了顯示
我的相關思考在繼續，顯示我對文人作家與書法文化的探索興趣近
幾年的「升溫」，我在小書後面附上了四篇專題論文。這是從我發
表過與書法相關的近20篇論文中挑選出來的，總體看是比較嚴整的
學術論文，較之於當年寫《墨舞》時顯然「成熟」多了，甚至有些
「老邁」了。內容上有拓展，也有部分回應，但不管如何，基本都
沒有脫離「文人墨客與書法文化」這樣的總話題。

　　但願我的一些體會及心得能夠得到讀者的厚愛及批評。

　　當然，我要借此機會感謝幫我甚多的朋友。在原版後記中，我曾說：「由於本人業餘的愛好和諸多師友的幫助，現在竟結出了這枚也許是青澀的果子。然而，筆者由此卻增加了希望，對成熟的金秋的希望，對人情的溫暖與昇華的希望。在這裡謹向給我以熱情幫助的師友們深表謝忱！」這言語，在25年之後，仍是我的心聲！謝謝一直熱心從事學術事業的名家黎活仁先生，謝謝著述甚多編輯更多的蔡登山先生，謝謝熱情認真的責任編輯劉璞先生，謝謝為我編發過書法著作和論文的閆華、王兆勝、許建輝、王岳川、李剛田、胡傳海、王澤龍、李怡、趙炎秋、陳思廣等先生，謝謝幫我認真校對原書、添加注釋、搜集圖片的博士生、西安交通大學城市學院教師孫曉濤，謝謝協助插入圖片的碩士生馮超同學，謝謝鼓勵我揮筆寫字、撰文的老友黨聖元先生、方寧先生、閻晶明先生、丁帆先生，以及遠在美國的王德威先生、王海龍先生，他們都曾以不同的方式肯定過我與書法文化的因緣，或肯定相關的研究，或謬誇鄙人的書法，這些並非書法圈子裡的朋友給了我很大的鼓勵，也給了我相當的信心。也要特別真誠地謝謝我的「老家」人（父親和兄弟等）和「小家」人（妻子和兒子）多年來的關愛、支持，以及嚴肅或調侃式的鼓勵！還要謝謝多年來一起奮鬥的要好的許多同事和朋友，一起求學問道、愛好相通的研究生們，以及常常向我「索字」的和我主動「送字」而能欣然接受的國內外朋友，這一切，都給了我從事書法文化與文人作家課題研究的力量及靈感，謝謝你們！最後，還要衷心感謝那些勤於著述的相關學者，是他們提供了

大量的著作、論文供我參考，因為篇幅所限，僅僅列出了部分主要
參考書目，在此深表歉意和謝意！

　　我在距西安碑林僅3公里處向大家鞠躬致謝！也在此衷心祝福
大家！

<div align="right">

李繼凱

2013年11月2日於西安大雁塔側畔

</div>

新銳藝術08　PH0138

新銳文創
INDEPENDENT & UNIQUE

墨舞之中見精神
——文人墨客與書法文化

作　者	李繼凱
主　編	蔡登山
責任編輯	劉　璞
圖文排版	楊家齊
封面設計	陳怡捷

出版策劃	新銳文創
發行人	宋政坤
法律顧問	毛國樑　律師
製作發行	秀威資訊科技股份有限公司
	114 台北市內湖區瑞光路76巷65號1樓
	電話：+886-2-2796-3638　傳真：+886-2-2796-1377
	服務信箱：service@showwe.com.tw
	http://www.showwe.com.tw
郵政劃撥	19563868　戶名：秀威資訊科技股份有限公司
展售門市	國家書店【松江門市】
	104 台北市中山區松江路209號1樓
	電話：+886-2-2518-0207　傳真：+886-2-2518-0778
網路訂購	秀威網路書店：http://www.bodbooks.com.tw
	國家網路書店：http://www.govbooks.com.tw

| 出版日期 | 2014年6月　BOD一版 |
| 定　價 | 370元 |

國家圖書館出版品預行編目

墨舞之中見精神：文人墨客與書法文化 / 李繼凱著. -- 一
版. -- 臺北市：新銳文創, 2014.06
　　面；　　公分. -- (美學藝術類；PH0138)
BOD版
ISBN 978-986-5716-12-7 (平裝)

1. 書法

942　　　　　　　　　　　　　　　　　103007836

讀者回函卡

感謝您購買本書，為提升服務品質，請填妥以下資料，將讀者回函卡直接寄回或傳真本公司，收到您的寶貴意見後，我們會收藏記錄及檢討，謝謝！
如您需要了解本公司最新出版書目、購書優惠或企劃活動，歡迎您上網查詢或下載相關資料：http:// www.showwe.com.tw

您購買的書名：_____

出生日期：_____年_____月_____日

學歷：□高中 (含) 以下　　□大專　　□研究所 (含) 以上

職業：□製造業　□金融業　□資訊業　□軍警　□傳播業　□自由業
　　　□服務業　□公務員　□教職　　□學生　□家管　　□其它_____

購書地點：□網路書店　□實體書店　□書展　□郵購　□贈閱　□其他

您從何得知本書的消息？

　□網路書店　□實體書店　□網路搜尋　□電子報　□書訊　□雜誌

　□傳播媒體　□親友推薦　□網站推薦　□部落格　□其他_____

您對本書的評價：(請填代號　1.非常滿意　2.滿意　3.尚可　4.再改進)

　封面設計____　版面編排____　內容____　文／譯筆____　價格____

讀完書後您覺得：

　□很有收穫　□有收穫　□收穫不多　□沒收穫

對我們的建議：_____

11466
台北市內湖區瑞光路 76 巷 65 號 1 樓

秀威資訊科技股份有限公司 收

BOD 數位出版事業部

..

（請沿線對折寄回，謝謝！）

姓　　名：＿＿＿＿＿＿＿＿　年齡：＿＿＿＿　性別：□女　□男

郵遞區號：□□□□□

地　　址：＿＿＿＿＿＿＿＿＿＿＿＿＿＿＿＿＿＿＿

聯絡電話：(日)＿＿＿＿＿＿＿＿　(夜)＿＿＿＿＿＿＿＿＿

E-mail：＿＿＿＿＿＿＿＿＿＿＿＿＿＿＿＿＿＿＿